中國大陸
消費社會的影像敘事

鄧小平曾說：「實踐是檢驗真理的唯一標準」。然而，改革開放後，「真理」已經被金錢改寫成商品與消費的同義詞，而普羅百姓用身體（實踐）檢驗了這套真理，並且前仆後繼，源源不斷。

謝靜國◎著

獻給先父

您的願望我已完成

序

　　很多學術界的師長和前輩問我：怎麼中文系的會研究中國大陸的影像呢？你是不是太離經叛道了？你做得過電視、電影系的嗎？你不知道現在台灣研究是顯學嗎？一些非學術界的朋友對我說：你真幸福，可以一直看電視看電影，裡面有好多明星。面對這些問題——其中甚至有警告或歧視意味的，我都仔細思考並且咀嚼再三。對我而言，是否為「顯學」並非影響我研究與否的因素，我更不怕在台灣這個敏感的環境，被套上政治色彩的標籤，就像我曾經發表過同志的相關論文與小說，卻無懼於被等同於同志一樣，我在乎的只是該議題是否足以成為一個值得研究的對象，尤其在一個相對於「顯學」而言顯得相當不足的研究領域。至於「做得過」或「做不過」電視、電影系的研究者則亦非我的考量，我好奇其中比較優劣的標準何在？進路（approach）的問題能否作為優勝劣敗的評斷切口？關注層面的不同能否成為鹿死誰手的唯一標準？在國際學術研究思潮日益朝跨領域研究邁進的今日，我認為「中文系」應該走出純文學的玲瓏寶塔，以多維的文化視角進入社會的縱深，讓文學與藝術結合，使之更豐富多彩。

　　這趟研究之行是孤獨的，但卻是喜悅萬分的，我在影像中發現的不是朋友說的輕鬆有趣或與明星相伴，而是一篇篇歷史與人性的鮮明畫卷和一幕幕華麗與蒼涼的參差對照。論文中論及的影視作品至少都積累三次以上閱讀、紀錄和反思的過程，尤其對沒有字幕、必須紀錄對話內

容、以及情節至關重要的作品，更是必須付出加倍的心力，才能讓研究繼續進行。作品中自然有我非常不喜歡的，但還是必須觀之再三以示負責，而對於特別鍾愛的，也必須摒除個人的偏好，為之做出客觀的分析與評論。翻閱自己觀影時做的筆記，總訝異自己當時是怎麼度過那段日子，花在一部電影的時間往往超過五個小時，而用去七、八個小時者所在多有，電視劇更不用說，連著幾天幾夜地看，往往看到不知今夕是何夕。在昏天黑地與寂天寞地地孤軍奮戰後，我嚐到收穫的歡愉，它在學術界雖然只是微不足道的一本論文，卻是我又一次的階段性研究成果。

　　秀威出版數位出版部的林秉慧小姐來函問我要不要寫序，我一時懵了，因為我想說的話都寫在這本論文裡頭了。〈序〉於是除了上述鮮為人知的生活片段之外，儼然成了一篇簡要的感謝狀。我想藉此感謝我想感謝的人：

　　我的恩師施淑女教授，沒有她的嚴格訓練，我必定不知學術研究為何物。

　　北京大學張頤武教授、台灣師大張素貞教授與楊昌年教授對本論文的幫助，我同時也必須對張頤武教授深深致歉，因為兩岸之間的往來與行政手續仍未臻完善，因此造成某些遺憾。

　　張健、張雙英和李瑞騰三位教授對本論文的不吝賜教。

　　淡江大學高柏園教授與黃麗卿講師對我撰寫論文進度的嚴密監督和鼓勵。

　　我的好友湯軍（北京新銳作家，曾獲 2006 年中國大陸新浪網十佳寫手）和蔣暉（NYU 博士候選人）的鞭策

與慰問。

　　我的姊姊們在我進入論文最後階段無暇分身返家時，分擔了我照顧年邁母親的義務。

　　北京大學接受我赴中文系進行短期研究，同時感謝行政院中華發展管理委員會與財團法人趙廷箴文教基金會給予我的肯定與資金挹注。

　　尤其感謝為論文犧牲奉獻的我的好友簡宏銘，沒有他協助我處理電腦各種技術性的工作，並一一解決電腦上稀奇古怪的疑難雜症，我的論文不可能如期完成，他現在成了看得懂我龍飛鳳舞的字跡的極少數！我同時也由衷感謝簡家一家老小，他們將我視為家人，讓我在論文最緊迫盯人之際，最無暇分身於生活瑣事之時，能夠獲得茶來伸手、飯來張口的高級享受。

　　最後，感謝秀威出版社代為出版，林秉慧小姐悉心處理出版事宜，我於此致上十二萬分謝忱。

　　我意欲將本論文與我的親密愛人分享。

<div style="text-align: right;">

謝靜國　　於台北一隅

2006 年 1 月 21 日

</div>

目次

第一章　序論

第一節　消費社會

馬克思（K. Marx）藉由商品拜物論（commodity fetishism）與物化（reification）界定「消費」（consumption）一詞，並提出「消費社會」（consumer society）的概念，這是消費社會一詞產生之始。但是究竟我們生存的這個世界是由何時開始進入消費社會，迄今則尚未有一個確切肯定的答案。

布希亞（J. Baudrillard）在《物體系》一書中，將人類社會不斷遭遇或者共同經歷而不被感知的物質系統做了諸多詳盡的分析，該書不僅對具象化的物體做出研究說明（如：光線、色彩、手勢、廣告、機器人、打火機……等），更在許多抽象的事物上有著令人興奮的發現（如：時間、情緒、風格……等）。布希亞抽絲剝繭逐步架構出（拼貼出？）一個後現代的物的符號體系，並且對人與物的關係有了更新的認識，在該書的結論部分，他對「消費」做了如下具有總結性意義的定義：

> 消費是一種（建立）關係的主動模式（而且這不只是【人】和物品間的關係，也是【人】和集體與和世界間的關係），它是一種系統性活動的模式，也是一種全面性的回應，在它之上，建立了我們文化體系的整體[1]。

[1] 林志明譯，台北：時報出版社，1997 年初版，頁 211。附帶一提，布希亞大陸譯為波德里亞，本論文正文處皆從台灣譯名，註腳部分若因引用大陸書籍則採大陸譯名。

　　必須注意的是，這種消費關係的形成，在對象上也與從前截然不同，豐盛的物質和豪奢的饗宴已經不能夠解釋消費的意義，而財富的多寡與創新的發明也不足以定義消費。布希亞認為，「如果消費這個字眼要有意義，那麼它便是一種記號的系統化操控活動」。必須把被視為消費元素的總體——據布希亞的說法是「一個虛擬的全體」——系統地組織為具有表達意義功能的實質，它們（這些物的符號）才能構成多少邏輯一致的論述。物要成為消費對象，必須成為一個符號，而符號之間存在的卻是偶然的關係，物與物、物與人之間的關係如此，人與人之間的關係亦然，因為人也是符號性的存在，而在符號系統中，被消費的卻不是符號本身，而是符號與符號之間的關係[2]。

　　既然消費是一個系統，它便維護著符號秩序和組織完整，因此，它既是一種道德（一種理想價值）體系，也是一種溝通體系、一種交換結構。只有看到這一社會功能和這一結構組織遠遠地超越了個體，並根據一種無意識的社會制約凌駕於個體之上，只有以這一事實為基礎，才能提出一種既非數字鋪陳亦非空洞論述的假設[3]。

　　布希亞對消費的闡釋是對二十世紀六十年代以後的歐洲社會的觀察，在布希亞前後，如：列培伏赫（H. Lefebvre）、羅蘭巴特（R. Barthes）、傅科（M. Foucault）、阿多諾（T. Adorno）、班雅明（W. Benjamin）（與其他法蘭克福學派的學者）、貝爾（D. Bell）以及詹明信（F. Jameson）等歐美著名文化理論學者

[2]　同上註，頁 212。
[3]　波德里亞，《消費社會》，劉成富、全志鋼譯，南京：南京大學出版社，2000 年初版，頁 69~70。

的相繼研究下，我們可以大致將歐美的消費社會開端劃定在二十世紀的四十年代中期（二次世界大戰以後）至五十年代末期（1958 年法國第五共和建立），而十八世紀的工業革命自然是所有消費革命的濫觴。

　　經濟學家凱茲（A. Katz）的說法與上述文化論者的說法不謀而合。凱茲認為，二十世紀中葉以後，日新月異的科技已經陸續刪減生產線上的人力，卻利用更雄厚的資本和先進的技術進行更大規模以及更高產值的生產，於是乎資本主義的發展重點逐步向消費轉向，消費意識的抬頭取代了傳統以儲蓄為主的觀念，並且帶動了服務業的發展，以及各式商店的出現。在開發國家和開發中國家的經濟大城中，購物中心、購物商城、百貨公司、大型量飯店及連鎖店如雨後春筍般地矗立在城市的街頭或近郊，二十四小時營業的超市、郵購和網路購物的興起，改變了人們消費的習慣，同時也將消費購物、逛街磨時推進人們的休閒活動之列，這一切現象都是宣告消費社會來臨的表徵[4]。

　　如此，究竟應該如何為消費社會下一個明確的定義？費瑟斯通（M. Featherstone）曾經指出，大量的生產指向消費、休閒和服務，而符號商品、影像和訊息也在急速擴張的社會，基本上便可稱之為消費社會。費瑟斯通這樣的解釋或許並不充分，並且與布希亞所說的豐餘觀念基本上相同，但是他在談到消費社會的最基本構成——消費文化——時，精細地指出消費社會的雙重核心：一、就經濟的文化維度而論，符號化與物質商品的使用是溝通者（communicators）而不僅只是實用性（utilities）；

[4]　*Postmodernism and the Politics of Culture*. Oxford, England: Westview Press, 2000, p132.

二、文化商品的經濟方面，供給、需求、資本積累、競爭和
壟斷等市場原則都操控在生活形態、文化產品與消費的領域
之內[5]。費瑟斯通更進一步從人的角度——或者應該說「文化人」
的立場——去思考消費社會的形成與消解的問題。

　　在這些論述中，我認為詹明信的說法可以為消費社會做一
個具體的斷代與現象說明：

> 　　一種新型的社會開始於二次大戰後的某個時期（被冠以
> 後工業社會、跨國資本主義、消費社會、媒體社會等種
> 種名稱）。新的消費類型：人為的商品廢棄；時尚和風
> 格的急速變化；廣告、電視和媒體以迄今為止無與倫比
> 的方式對社會的全面滲透；城市與鄉村、中央與地方的
> 舊有的緊張關係被都市被市郊和普遍的標準化所取代；
> 超級公路龐大網路的發展和駕駛文化的來臨——這些特
> 徵似乎都可以標誌著一個與戰前社會的根本斷裂[6]。

　　眾所皆知，二次大戰改寫了世界歷史的扉頁，尤其自後冷
戰時期美蘇兩大陣營在國際地位的權力消長、第二世界的陸續
解體、乃至於網路由最初的軍事目的幾變而為現今幾乎可謂唾
手可得的便利工具，一種西方（美國？）文化霸權（cultural
hegemony）的強取豪奪或者蠶食鯨吞，讓甚囂塵上的「全球化」
（globalization）聲浪乃至反其道而行的全球化悖論以及本土化

[5]　*Consumer Culture & Postmodernism*. London: Sage Publications, 1998, p21、
　　84.

[6]　正文採用台灣譯名，頁底註部分若引用大陸翻譯則以大陸翻譯為準，其餘
　　不另做說明。本段引文見詹姆遜・《文化轉向》，胡亞敏等譯，北京：中
　　國社會科學出版社，2000 年初版，頁 19。

（localization）運動率皆相繼如火如荼地在世界各地展開。然而上述國際現象皆無法精確地「定義」消費社會，反而必須由消費社會來定義。當文化界人士為後現代主義進行大規模的圍剿或讚揚時，不可能停息下來的國際金融已將消費市場推向另一個階段，如同詹明信所說，隨著全球化時代的來臨，消費社會一詞似乎已經與現代化、後工業、跨國資本主義、媒體主義等後現代社會常見的詞彙同質化，因為其中牽連著許多複雜的因果關係。然而，我們或許應該將這些概念具體到一個共有的時空狀態下討論，它們——包括消費社會——是在一種新的國際秩序以及新的經濟形式下產生的一種文化之必然，日新月異的科技伴隨的高速經濟效應，讓計算時代步伐的單位產生了紊亂，凱茲描述的那些消費社會充斥的物質，正是布希亞所說的物體系當中的符號，它們以迅速的姿態在這個系統中與彼此發生聯繫，使自己不被淘汰，其中包括了人類。

第二節　中國大陸的消費社會

　　1978 年 12 月 18 日至 22 日，中國大陸召開了中國當代史上具有關鍵性意義的十一屆三中全會，在該次會議前展開的為期三十六天的中央工作會議，為三中全會定下了主要的工作基調。在工作會議的閉幕會上，鄧小平發表了《解放思想，實事求是，團結一致向前看》的著名講話，這篇被視為該次會議最重要的一篇改革宣言，突出了將工作重心轉移到實現四個現代化的根本指導方針，並且集中表現在解放思想、發揚民主、向前看以及研究與解決新問題等未來施政的明確方向。講話中，鄧小平談到發揚經濟民生的問題，並且提出如下看法：

應該有計劃地大膽下放，否則不利於充分發揮國家、地方、企業和勞動者個人四個方面的積極性，也不利於實行現代化的經濟管理和提高勞動生產率。應該讓地方和企業、生產隊有更多的經營管理的自主權。

為國家創造財富多，個人的收入就應該多一些，集體福利就應該搞得好一些。不講多勞多得，不重視物質利益，對少數先進分子可以，對廣大群眾不行，一段時間可以，長期不行。革命精神是非常寶貴的，沒有革命精神就沒有革命行動。但是，革命是在物質利益的基礎上產生的，如果只講犧牲精神，不講物質利益，那就是唯心論。

今後，政治路線已經解決了，看一個經濟部門的黨委善不善於領導，領導得好不好，應該主要看這個經濟部門實行了先進的管理方法沒有，技術革新進行得怎麼樣，勞動生產率提高了多少，利潤增長了多少，勞動者的個人收入和集體福利增加了多少。各條戰線的各級黨委的領導，也都要用類似這樣的標準來衡量。這就是今後主要的政治。離開這個主要的內容，政治就變成空頭政治，就離開了黨和人民的最大利益[7]。

　　這篇講話可以視作中國大陸經濟改革的宣言，這篇結束極左路線的時代總結性談話，史無前例地將物質建設與利益標舉

[7]　http://news.xinhuanet.com/ziliao/2005-02/05/content_2550275.htm

到最高位置，鄧小平令人振奮的讓一部份人先富起來的政策，揭開了改革開放的先聲，由於標示了走群眾路線的道路，鄧小平這位中國經濟改革家，深獲百姓及黨員的推崇。鄧小平在講話中強調，工作重點的轉移，要從昔日以階級鬥爭為綱領的狀態走向一個以經濟建設為中心的狀態，新時期的首要目標是要在二十世紀內，把中國建設成一個社會主義的現代化強國。至於工作的細節，「一個中心，兩個基本點」成了當時最具代表性的綱領，前者以經濟建設為意旨，後者則包括了改革開放和四個堅持，其中尤以改革開放為首要之務。改革開放包含了「對內搞活」和「對外開放」兩個具體的方向，「對內搞活」意味著要將過去停滯不前的國內經濟重新運轉起來，向將近三十年的窮困道別，是一種內在機制的重整與再造；「對外開放」則係企圖打開長期在經濟上閉關自守的狀態，盡可能地吸收外商的資金和技術，以此改變中國長期落後的經濟和困窘的民生問題[8]。

　　十一屆三中全會以後，中國在極快速的狀態下由一個普遍貧窮的國家，躍升為（經濟發展力）亞洲第一，「實現了從溫飽型社會到小康型社會的歷史跨越」[9]。改革開放前的中國，以強大的政治權力控制甚至否定經濟——沒有商品交換的自由主義市場經濟，一切國有化經營[10]。執政者採用一種表面上藉政治

[8]　參考武國友，《十一屆三中全會紀實》，北京：解放軍文藝出版社，2001年初版2刷，頁199～210。

[9]　張宏發編，《裂變與整合——中國社會年報 2002 年版》，蘭州：蘭州大學出版社，2003 年初版，頁3。

[10]　因此我們能在蘇童，《紅粉》、莫言，《白棉花》等時空背景定位在改革開放前的小說中，看到架上幾乎空無一物，或者僅有少數簡單日用品點綴的「福利社」。

手段控制或分配生產資料，而更具深層意義的卻是同時控制了
人民的存在意識和存在方式。隨著中國經濟的重大歷史轉型，
改革開放後的中國，業已具備現代都市的組成條件和生活形
態。值得注意的是，1992 年 1 月 18 日至 2 月 21 日，鄧小平在
一系列的南巡過程中，發表了著名的〈鄧小平南巡講話〉，他
在這篇南巡講話中，除了重申「一個中心，兩個基本點」的基
本方針不變之外，他還對十一屆三中全會的經濟政策做出相當
程度地肯定，認為若不改革開放，「只能是死路一條」。在三
中全會的基礎上，鄧小平在南巡講話中進一步地做出更具膽識
的前瞻性指示：

> 改革開放膽子要大一些，敢於試驗，不能像小腳女人一
> 樣。看準了的，就大膽地試，大膽地闖。深圳的重要經
> 驗就是敢闖。沒有一點闖的精神，沒有一點「冒」的精
> 神，沒有一股氣呀、勁呀，就走不出一條好路，走不出
> 一條新路，就幹不出新的事業。

他同時再度提出讓一部份人先富起來的觀點，以達到全國
皆富的目標：

> 走社會主義道路，就是要逐步實現共同富裕。共同富裕
> 的構想是這樣提出的：一部分地區有條件先發展起來，
> 一部分地區發展慢點，先發展起來的地區帶動後發展的
> 地區，最終達到共同富裕。

那麼應該如何致富？鄧小平認為要靠犀利的眼光，抓緊
時機：

抓住時機，發展自己，關鍵是發展經濟。……能發展就
不要阻擋，有條件的地方要盡可能搞快點，只要是講效
益，講質量，搞外向型經濟，就沒有什麼可以擔心的。
低速度就等於停步，甚至等於後退。要抓機會，現在就
是好機會。我就擔心喪失機會。不抓呀，看到的機會就
丟掉了，時間一晃就過去了[11]。

　　從本文討論的影視作品觀之，鄧小平南巡講話的內容相較
於十三年（又一個月）前十一屆三中全會的「解放思想，實事
求是」的保守（！），更廣泛地吸引了「敢冒」、「敢闖」，
勇於「抓緊機會」「發展經濟」的「改革開放」弄潮兒。中國
邁向富裕的道路甚至形成亞洲未來最大的巨型城市，已經成為
國際經濟學家關注與預測的重要議題，固然它目前仍存在許多
亟待解決的困境，但中國正式進入消費社會卻已經是一個不爭
的事實。

　　在上述的宏觀背景下，十一屆三中全會，借用詹明信的說
法便是，它標誌著與前代中國社會的一個「根本斷裂」。我們
可以簡要地回顧中國改革開放後的幾個重要社會現實：改革開
放的理想施行十年後，費瑟斯通所說的消費社會的型態已經在
中國成形。1988 年被稱為「電影王朔年」，當年王朔共有四部
小說被改編成電影[12]，由於商業上操作的成功，緊接其後（雖然

[11] http://www.njmuseum.com/zh/book/cqgc_big5/dxpnxjh.htm
[12] 這四部小說分別是：《一半是火焰，一半是海水》（電影同名）、《頑主》
（電影同名）、《浮出海面》（電影《輪迴》）和《橡皮人》（電影《大
喘氣》）。

未必皆與王朔有直接關係）的諸如中國第一部大型電視連續劇
《渴望》和《北京人在紐約》等，都改寫了中國廣大影像消費
群眾的視覺心態，「走群眾路線」幾乎成了中國影視文化的標
準化取向。然而落實於普羅大眾心理的，恐怕更多是簡單化的
城市想像（其中包括物質、都會愛情和出國熱）。同樣是 1988
年，張藝謀帶著《紅高粱》叩關柏林電影節，並以此擒獲金熊
（柏林電影節最高榮譽），成功地將中國與中國電影推向國際，
然而以影像「出賣」中國的聲浪也因此產生，「紅高粱」開始
成了西方人想像「中國」的符號。

　　1993 年，亦即在鄧小平南巡講話之後，中國在經濟和文化
轉型上遇到極重要的一個分水嶺，它宣告了一個世俗化和商業
化的全面降臨，許多「文化人」（作家和知識份子）敵不過商
品大潮的巨浪，下海經商（如上述的王朔）；著名跨國企業如：
Kentucky、McDonald's、Kodak、Sony、Coca Cola、Pizza Hut
等，陸續將廣告招牌豎立在中國各大城市的街頭。降至二十世
紀末，在京津、京滬、武漢、廣州與深圳等重點開發的城市和
經濟特區內，我們更可以輕易地進出 Starbucks、Tesco、Carrefour
和 Watson's[13]。狂銷熱賣的「哈佛女孩」與「耶魯男孩」系列，
再次燃起父母將子女送上哈佛、推進耶魯的雄心壯志，世紀末
的出國旅遊熱，不得不令人想起八十年代末、九十年代初的移
民與出國打工潮，因為它們是如此地相似。改革開放後二十七
年（又兩個月）的中國，已經由一個封閉的時空和國家機器壓
縮的意識型態，蛻變成因科技和物質文明而養成的開放和符號
化的消費社會模式。

[13]　我在此處使用英文的目的是想藉由文字強化中國與國際企業的區分。

　　值得注意的是，中共十六屆三中全會於 2003 年 10 月 11 至 14 日在北京舉行，新一屆領導集體首次展現經改整體計畫，修憲建議案也首次提交中全會討論。其中「新五十條」是指引未來二十年，特別是未來十年工作的重要文件，內容涉及中國大陸社會主義市場經濟體制改革各個主要領域。做為對「胡溫體制」推動中國大陸政治及社會改革決心的檢驗指標，在經濟方面也做為改革開放二十五年後的一次階段性的經濟總結和再進，十六屆三中全會的經濟和社會推廣藍圖，引領中國進入更普遍的消費社會型態，應該不會只是一個空洞的口號。

第三節　有關敘事

　　敘事學（narratology）的歷史由來已久，柏拉圖（Plato）的模仿（mimesis）與敘事（diegesis）便可視為敘事的開端。延續柏拉圖的觀點，亞里士多德（Aristotle）在他的《詩學》中指稱，情節是敘事最重要的特徵，而人物、環境和修辭等，都從屬於情節這個主要因素。《詩學》中主張敘事發揮著基本的社會和心理功用，他將當時最主要的敘事形式——悲劇——的敘事效果，稱之為對不良的悲哀和恐懼情緒的淨化（catharsis）作用[14]。

　　而「敘事學」做為一個正式的文學術語則是在 1969 年由法國理論家托多羅夫（T. Todorov）提出。在托多羅夫之前，普羅普（Propp）和葛雷瑪斯（Greimas）分別提出了敘事學史上的重要說明。普羅普認為，敘事形式只有在讀者的闡釋框架中才

[14] 參見米勒（J. H. Miller）、〈敘事〉（'Narrative'），收錄於 F. Lentricchia & T. McLaughlin 編，《文學批評術語》（*Critical Terms for Literary Study*）中譯本，〈敘事〉一文為申潔玲譯，香港：牛津大學出版社，初版，頁 88。

能顯現其意義，因此將敘事意義的決定權交給讀者[15]；而葛雷瑪斯（Greimas）則認為敘事可以運用下列兩種結構，並以伊底帕斯王違背禁止弒父與亂倫的禁令而遭到懲罰的故事為第一種結構做簡要說明：

契約或禁令（contract or prohibition）→違背（violation）
→懲罰（punishment）

缺乏契約（無序）（lack of contract【disorder】）→契約的建立（秩序）

托多洛夫的著作是普羅普、葛雷瑪斯和其他論者的總結。托多洛夫認為，所有語言的句法規則（syntactic rules）在它們的敘述方式——媒介規則（rules of agency）、述語（predication）、形容詞和動詞功能、語氣和角度……等中——被重申。「命題」（proposition，或譯陳述、主張）是敘事最小的單位，它可以是一個「代表」（agent，譬如：人），或者是一個「述詞」（predicate，譬如：行動）。敘事的命題結構能夠被描述為最大的抽象（the most abstract）和普遍的風格（universal fashion）。

除此之外，托多洛夫描述了有機體的兩個較高層級：關係（sequence，或譯序列、關連）與正文（text）。一群命題組成一種關係，最基本的關係由五個描述被干擾而後被重建——縱使是被改造的形式——的一種固定型態的命題所組成。這五個命題可以如此命名：均衡 1（equilibrium，例如：和平）、武力

[15] 赫爾曼（D. Herman）‧《新敘事學》，馬海良譯，北京：北京大學出版社，2002 年初版，頁 12~13。

1（force1，軍隊入侵）、失衡（disequilibrium，戰爭）、武力 2
（force2，軍隊戰敗）、均衡 2（equilibrium2，新狀態的和平），
最後，關係的連結組成正文[16]。

托多洛夫秉承的還是以俄國形式主義為主的概念。回顧蘇
聯形式主義（如：Propp 和 Shklovsky）和美國（如：James、
Lubbock、Booth 和 Chatman）與法國（如：Barthes、Todorov、
Bremond、Greimas、Pavel 和 Prince）的結構主義傳統，庫勒（J.
Culler）確認了故事的二重性（duality），他指出：「如果這些
理論家同意任何事就是這個（agree on anything it is this），那麼
敘事的理論就需要一個介於故事（story）和論述（discourse）
兩者之間的區分」，庫勒將故事解釋為一個動作或事件的關
係——設想為它們在論述時的現象獨立，而將論述解釋為論述
的呈現（discursive presentation）或事件的敘述（narration of
events）[17]。相對地，瑞寇爾（P. Ricoeur）則認為：「一則故事
描述的是真實或想像的一群人已完成或正在進行中的行為和經
驗的關係。這些人不是被表現為處在改變的狀態就是表現為對
這些改變的反應，然後這些改變暴露了人們涉及的隱匿的狀
態，並且產生了召喚思想或／和行動的新困境。這種對新狀態
的回應引導故事走向結束」[18]。而另一位著名的敘事學家史丹澤
爾（F. K. Stanzel）則在其著作《一種敘事理論》（A Theory of
Narrative）中，提出「敘事境態」（narrative situation）的說法，

[16] R. Selden, *A Reader's Guide to Contemporary Literary Theory*, The Harvester Press, 1986, pp60~61.

[17] *The Pursuit of Signs: Semiotics, Literature, Deconstruction.* London: Routledge and Kegan Paul; Ithaca: Cornell University Press, 1981, p169.

[18] *Time and Narrative*, vol. 1. Trans. Kathleen McLaughlin and David Pellauer. Chicago: U. of Chicago Press, p150.

他將敘事境態分為第一人稱的、敘事者的和人物的三種，並將
三種敘事境態中不同敘事者的參與程度、距離、目的、聲音……
等做了典型性的分析[19]。

　　上述諸種著名的敘事學理論在二十世紀末都遭逢或多或少
和不同程度的挑戰與修正。1998 年，柯里（M. Currie）在《後
現代敘事理論》[20]中為敘事學下了簡明扼要的定義：「敘事學是
敘事的理論及系統性研究」，他還為敘事的範圍做了說明，認
為敘事無所不在，在現代生活中，舉凡電視、電影、小說、戲
劇、廣告……等事物，都表現出各種不同樣式的敘事方法、手
段和形式，而這些不同的敘事文類，極大地豐富了敘事的外延。
然而，這只是後現代敘事理論的先聲，有別於以往的經典敘事
理論，二十世紀九十年代以降，後現代或者後經典敘事理論相
繼產生，而這些被統稱為新敘事學的理論在 1999 年有一個里程碑
式的重要著作問世：《敘事學：敘事分析的新視角》（Narratologies:
New Perspectives on Narrative Analysis）[21]。該書由 J. Phelan、S.
Chatman、G. S. Morson 與 R. Warhol 等敘事學理論的權威學者
撰文編輯而成，它的三大目標分別是檢驗古典敘事模式的可能
性和極限、以後古典模式豐富古典模式以及藉由特殊敘事的新
詮釋完成前兩項目標。其中值得注意的是，這本書將敘事學用
複數的形式呈現，就已經宣告了和過去劃清界限（但並非對
立），因為敘事學絕非傳統形式主義或結構主義那般僵化，而
應該是站在新時代的立場對傳統進行反思和超越，其中包括由

[19]　Trans. Charlotte Goedsche, Cambridge, Cambridge University Press, 1984,
　　　p18.
[20]　*Postmodern Narrative Theory*. NY: St. Martin's Press.今參見寧一中譯，北
　　　京：北京大學出版社，2003 年初版。
[21]　Ed. by D. Herman, Ohio State University Press, 1999.

文本內部封閉系統的結構性分析，跨越到對文本以外的綜合性關照。

　　敘事理論從未間斷，但我的興趣和想法與米勒（J. H. Miller）相同，用米勒的話說便是「我的任務卻不是試圖去概括所有這些理論」，同時，「我們絕不能視敘事為理所當然」[22]。米勒認為，敘事的任務就是以不同的方式模仿、複製或再現世界先在的秩序，它有述行性的（performative）社會和心理功能，亦可批評一種既定文化的權威假說，它能夠加強主流文化，同時對主流文化提出質疑。米勒指出，可重複性是許多敘事形式的內在特徵，而這種異中存同的形式普遍性，一方面意指人類與敘事兩者之間的依賴關係，一方面又暗示敘事的功能是由事件的順時結構及情節來履行，而非決定在人物、環境或者道德寓意、主題要旨之上[23]。

　　但是我們不能忽略了敘事與敘事者的關連，而有時敘事者與說故事者可能是等同的。班雅明（W. Benjamin）便曾以詩化的語言將敘事（者）做了說明：「敘事作為一種特殊的文類，具有另一個靈感因素——或者可以說另一個繆斯。敘事的女神是一位不倦的神女，她所紡成的便是最終由所有故事所連結而成的紗線。故事之間彼此相連，這是所有大敘事家，尤其是東方的故事敘說者所喜愛展現的。……在每一段故事裡，回憶起另一篇故事。這是一種狹義的史詩記憶，但這便是敘事的靈感元素」[24]。班雅明將說故事的人等同於敘事者，認為他們和智者

[22]　參見米勒（J. H. Miller）・〈敘事〉（"Narrative"），收錄於 F. Lentricchia & T. McLaughlin 編・《文學批評術語》（Critical Terms for Literary Study）中譯本，〈敘事〉一文為申潔玲譯，香港：牛津大學出版社，初版，頁 90。

[23]　同上註，頁 92~94。

[24]　《說故事的人》，林志明譯，台北：台灣攝影工作室，1998 年初版，頁

與大師同列：「說故事的人把聽來的事情和他自己最私密的經驗同化為一，……敘事者，便是有能力以敘事的細火，將其生命之蕊燃燒殆盡的人」[25]。

在所有與敘事（學）相關的理論或論述中，沒有一種比劉小楓的說法更能夠讓我產生強烈的共鳴。在《沈重的肉身——現代性倫理的敘事緯語》一書中，他對現代性倫理——人民倫理和個體自由倫理——做了詳盡的論述，全書以卡夫卡（F. Kafka）和昆德拉（M. Kundera）兩位歐洲知名作家的作品為主要論述分析的對象，亦對已故電影大師奇士勞斯基（K. Kieslowski）的三色電影及《十誡》做出精闢的見解。在該書的〈引子：敘事與倫理〉[26]中，劉小楓對敘事有著深切的個人體認，他以自身的經驗，將敘事及其倫理做出如下的揭示：

> 敘事改變了人的存在時間和空間的感覺。當人們感覺自己的生命若有若無時，當一個人覺得自己的生活變得破碎不堪時，當我們的生活想像遭到挫傷時，敘事讓人重新找回自己的生命感覺，重返自己的生活想像的空間，甚至重新拾回被生活中的無常抹去的自我。

> 敘事，也是一種生活的可能性，一種實踐性的倫理構想。

而在倫理學的範疇中，敘事倫理學有如下的特點：

25　36。
同上註，頁 48。

26　上海：上海人民出版社，2000 年初版三刷，頁 1~11。因為翻譯的關係，我將原書的人名基斯洛夫斯基改為台灣的譯法奇士勞斯基。

敘事倫理學不探究生命感覺的一般法則和人的生活應遵
循的基本道德觀念，也不製造關於生命感覺的理則，而
是講述個人經歷的生命故事，通過個人經歷的敘事提出
關於生命感覺的問題，營構具體的道德意識和倫理訴
求。……敘事倫理學通過敘述某一個人的生命經歷觸摸
生命感覺的個體法則和人的生活應遵循的道德原則的例
外情形，某種價值觀念的生命感覺在敘事中呈現為獨特
的個人命運。

我對敘事的著迷不在於敘事理論本身的歷史及其前後思潮
和學派之間的論辯與修正，而更接近劉小楓說的生命感覺和個
人命運。在我們自身的成長經驗中，我們必定對某些敘事產生
過無限的好奇與憧憬，而這裡頭必然有著威廉斯（R. Williams）
所說的感覺經驗的溶解，或者具體的生活實踐，而這種自身與
敘事（者）經驗的通感（correspondence），正是敘事倫理學的
道德實踐力量，它能夠讓人透過某種敘事的時空，令我們的生
活產生微妙的變化，這也更加符合我所研究和體認的中國大陸
影像敘事的深層意涵。

在消費社會的時代，敘事已與我們的日常生活密不可分，
尤其對一個曾經噤聲已久，而如今眾生喧嘩的國家而言，敘事，
成了一種歷史的必然。根據劉小楓的研究，現代的敘事倫理有
人民倫理的大敘事和自由倫理的個體敘事兩種：

在人民倫理的大敘事中，歷史的沉重腳步夾帶個人生
命，敘事呢喃看起來圍繞個人命運，實際讓民族、國家、

　　歷史目的變得比個人命運更為重要。自由倫理的個體敘
事只是個體生命的歎息或想像，某一個人活過的生命痕
印或經歷的人生變故。自由倫理不是某些歷史聖哲設立
的戒律或某個國家化的道德憲法設定的生存規範構成
的，而是由一個個具體的偶在個體的生活事件構成的。

　　在當代中國，改革開放前乃至於今日的部分保守勢力，藉
由意識型態國家機器的運作，將歷史的沉重包袱通過敘事的標
準化和單一化，把個人命運和生存經驗變成一個在「國家」這
個最大公約數下，被化約至最小甚至無形的單位。改革開放後，
政策初始的鬆動與日後巨大的變化，將個體敘事的比例逐漸抬
昇，縱使部分作品在政策的把關下未能通過國家審查機制，它
們依然能夠遊走於國家的宏大敘事之外，在個別人的生命破碎
中呢喃，與個人生命的悖論深淵廝守。

第四節　解題

　　改革開放後，中國大陸的影視文化也曾經歷過如同小說史
上傷痕、反思與改革的過程。《苦惱人的笑》、《巴山夜雨》
與《小街》等刻劃特殊歷史時空的傷痕；《老井》、《黃土地》
和《人生》等則通過黃土高原進行文化的尋根與反思[27]。八十年
代末期，隨著新寫實小說的興起，影視界也開始產生了新寫實
風，並且因為《紅高粱》的竄出，中國影視也正式與世界接軌。
值得重視的是，隨著王朔式的新寫實的登場——池莉、方方等

[27]　參見陳旭光，《當代中國影視文化研究》，北京：北京大學出版社，2004
　　年初版，頁 2~3。

作家的新寫實小說改編成影視演出，要等到九十年代——中國
影視界開始進入「娛樂片」的時代。由於王朔作品清楚標舉「走
群眾路線」的道路，加上作品中「一點正經沒有」（王朔小說
名）的京式幽默和人物普遍呈現的痞子形象，一開始就宣告了
他的「反智」傾向，想當然耳，王朔的作品遭受知識份子的嚴
重批評，甚至認為這是中國文化界的沈淪。然而，我們暫且不
論王朔小說與影視的優劣，做為中國最早以城市生活為素材的
作品，它們的確已經將中國的大眾文化浮上檯面，並且從此獲
得了與劇情片和藝術片分庭抗禮的地位。1990 年上映的中國第
一部大型室內電視劇《渴望》，除了以當時最新的攝製方式拍
攝，為電視技術開啟新的階段性意義之外，集傷痕、反思、改革
色彩於一爐的內容，以及通俗的群眾喜聞樂見的生活題材與形
式，讓《渴望》獲得了空前的成功，《渴望》可以稱得上改寫了
中國電視劇的歷史，而它的幕後製作群，主要策劃之一正是王朔。

　　在影視文化的消費取向上，王朔即便令大部分的知識份子
厭惡，我認為還是不能抹煞他的標竿性意義。以王朔為首的「好
夢公司」成立後，《編輯部的故事》、《一地雞毛》、《過把
癮》等描寫都會男女情愛和普羅百姓生活樣態的電視劇，都受
到了群眾的歡迎，而另一個值得注意的焦點是，馮小剛這位現
在在中國大陸擁有一定票房保證與地位的導演，就是在此時出
現在中國影視界，他參與了其中的導演和編劇等職，從此在中
國成了一個知名影視品牌。

　　除了明白標舉消費取向的大旗的王朔和馮小剛之外，一向
被冠以第五代和第六代導演[28]稱號的導演們，在中國走進消費社

[28]　這種「代」的分法迄今應該受到質疑，固然它在第六代（一般以張元的作
　　品誕生為兩代的分界）初肇伊始確實有與第五代作品不同的風格和精神的

會的過程中，也逐漸將目光投注到當代生活上，張藝謀便曾經拍攝過城市電影《有話好好說》和《幸福時光》，陳凱歌也在二十一世紀初向觀眾誓言《和你在一起》，田壯壯甚至在 1988年便拍攝了當時必定遭禁的未婚先孕電影《特別手術室》，而這些電影都是以北京為背景。六十年代出生的導演，因為沒有文革的沈重記憶，在歷史包袱的消失下，他們能夠更快速且全面地融入當代生活，進入消費社會的感覺結構之中，對生活做深淺不一的關照與探索。

　　威廉斯（R. Williams）曾說過：「感覺結構可以被定義為溶解中的社會經驗（social experiences in solution）」，「所關連的是一種雖然是古老形式的修改或更動，卻始終是正在浮現的形構（emergent formation）」，並且是在物質實踐中發掘「新的語義形象（new semantic figures）」，也就是在此際，它做為一個聯繫前後兩代的橋樑的重要性亦由此產生，而它有時會非常密切地連結到階級的興起，或者階級內部的矛盾（contradiction）、裂隙（fracture）或變質（mutation）[29]。

　　進入消費社會，影像做為一種文化的包裝，它產生的效應與共鳴遠遠大過於其他文類，同時，它更直接地反映了消費文化與社會生活的內在質地，以及導演的個人質性與藝術品味。消費社會產生新的感覺結構之際，導演也以一種全新的敘事基點和視角，為世人提供一種新的影視風景和城市圖像，直面當下成了他們書寫故我在的一種敘事立場。然而在直面當下之

　　區分意義，但隨著歷史的推展，這種分法已經無法涵蓋所有被冠以第五代或第六代導演的創作，它們之間的滲透性相當明顯，不再是鐵板一塊。

[29] R. Williams, "Structures of Feeling", in *Marxism and Literature*., New York: Oxford U. Press, 1977. pp.128~135。

際，我們是否能夠從影像敘事的矛盾與裂隙之中，發現新的語義形象，甚至懷疑他們究竟是否讀懂了消費社會。固然從他們對消費社會的認識當中，我們仍舊無法拼湊出消費社會的樣貌——這幾乎是不可能的事，甚至更深一層地看，所有參與者都是被消費社會書寫。

隨著全球化浪潮的全面襲來，中國影視界也無法逃避與跨國資本合作的命運，除了好萊塢大片對中國消費市場的影響，近年來在中國內地吹起的「韓流」與「和風」，也為中國影視界開闢了另一條國際合作的道路。而像哥倫比亞公司這類的國際贊助商，在二十世紀末的中國，對電影人與消費者而言已不再陌生，這一切現象充分說明了中國的影像版圖在消費社會已經進入一個國際的消費產業循環，它們藉著相互作用、彼此聯繫或牽制，加速影像消費產業的進行。在這樣的環境中，中國大陸的當代影像與消費社會構成一種複雜而多樣的互動關係，而究竟中國大陸在進入消費社會後是如何在意識型態的生產上與影像文本發生聯繫，並且以各種不同形式的語言表達出來，是我研究的重點（之一）所在。到底這些不同的影像語言構成了更為隱蔽的建構或解構中國大陸消費社會的意識型態的敘事，或者在不同層面上反映了中國消費社會的眾生相及社會問題，是我亟欲探索的焦點。

本論文的第一章先為論文題目進行不同層次的說明，以為整個研究的入口。第二章至第五章將影像敘事做主題式分類並對之進行論述和分析，第六章為結論，總結我對中國大陸消費社會的影像敘事的研究發現與初步成果。必須說明的是，在電影和電視劇的研究對象（選材）上，做為一名台灣的研究者，我只能盡我所能地購買影像光碟（DVD 或 VCD）來觀看，在

研究之前，我當然會進行篩選的工作，將最具代表性的作品列為優先閱讀的對象[30]，並且將一些禁演的（俗稱「地下電影」）作品讓它們在我的論文中浮出歷史地表。至於許多應該觀看卻因為（尚）未能取得而無法討論的作品[31]，我希望在未來能有相遇的時刻，並逐步將它們納入我的研究之中，以求更加完備。我的論文並不在於完成中國電影電視發展史這類「不可能的任務」（藉用電影《Mission Impossible》之名），我只是在我的個人經驗以及研究興趣上，對「中國大陸消費社會的影像敘事」這個值得研究的議題，進行我的個人化敘事，我希望它既是學術的，也是我個人對處在消費社會中的自身生命的一次深刻關照。

[30] 標準：重要導演的作品（重要與否以目前中國國內與國際影視界的評價為參考）、收視率第一的作品、得獎作品（得獎只是一個選材的參考，它並不構成我在分析影片時的絕對標準，最多只是相對標準）、賣座電影、地下電影、文人編劇的作品。電視劇的部分我捨棄了大陸擅長的歷史劇，那是一個值得研究的主題，但因與本文的焦點有一段距離，故不納入研究對象。

[31] 如：張元‧《兒子》、《媽媽》；王小帥‧《冬春的日子》、《極度寒冷》；路學長‧《長大成人》、《非常夏日》等，繁不備載。這些都是目前在中國大陸尚且不易取得之作，而未能在論文完成之前觀賞到這些影片，是我最大的遺憾。

第二章　影像敘事與審醜／醜美學

第一節　空白之書

　　我對影像中的空白（blankness）充滿了好奇與興趣。做為影像語言的一個重要組成，「空白」有著如同聲音語言中，有關「沈默」那般更加意味深長的表達。從畫面的構圖來看影像的存在與缺席，後者往往具備了不易為人察覺卻意義重大的弦外之音，觀者必須從影像的主體位置進入「他者」的視野——這個視野便是從敘事本身來關照看似非指涉性的「空白」，以一種敘事的補充，圓滿影像語言的豐富性。

一、隱形城市

　　《巫山雲雨》是一則極為封閉的敘事。電影分成三個部分，第一個部分以現年三十歲，在長江邊以搬石頭兼信號工維生的麥強（張獻民飾）為主，麥強因為在城市工作的朋友馬兵（李冰飾）的來訪，揭開了他生活變化的帷幕；第二部分以正在追求第二次婚姻的仙客來旅社服務員陳青（鍾萍飾）為敘事核心，以她和旅社領導老莫（修宗迪飾）的攻防戰為主要內容；第三部分則以年輕的南門口派出所警察吳剛（王文強飾）為扣環，將前兩部分做極為荒謬的結合[1]，而這種荒謬放在現實環境中卻毋寧是可能發生的。

[1]　馬兵從城裡帶來的妓女麗麗其實騷動了年輕單身漢麥強的情慾，但他只是不說。在被老莫誤認麥強是陳青的追求者後，自認受到威脅的老莫開始陷害麥強，並向吳剛投訴。這件報官案不了了之，然而沒想到與陳青只有一面之緣的麥強，竟然開始在經濟上支助陳青，並且決定要和陳青結婚。

在可以稱得上沒有高潮起伏的《巫山雲雨》中，或者說，在這部以灰色系為主要色調的極度沈悶的電影裡，導演表現出一種人活在當下的生命狀態：在看似靜止的生活波率下，潛伏著不知何時會爆發的驚人意外，在彷彿被拋擲在時空之外的江邊小鎮[2]，麥強這個看似與世隔絕的信號台台長，其實是一個抽象化了的生存樣態，警察打亂——或者相反地重構了他生活的步調，讓他能夠到長江對岸尋找新生活，話雖如此，上述一干人構成的一幕幕百無聊賴的生活圖像，卻不會因為區區一個麥強試圖游到彼岸而有新的變化，真正能讓巫山產生重大變化的還是公權力的介入，為了電影中點到為止的城市（見下註），以江水維生的鎮民，即將面臨江水將無的危機——變成經濟與國防所需的大壩，公權力最終將徹底改變巫山小鎮人民的生活型態和內容。電影最終不見雨下但聞雷聲的鏡頭，是狂風暴雨前的徵兆，那是一種「於無聲處聽驚雷」的暗示。

同樣充斥著巨大的荒謬感，《天上的戀人》在敘事技巧上雖然比《巫山雲雨》生澀，但卻直接而鮮明地凸顯了敘事的空白。在偏遠的山區出現一個百貨大樓宣傳用的熱氣球就是一個讓人匪夷所思的謬點，《天上的戀人》一開始就預告了敘事本身的荒誕性格。電影名稱的「天上」其實是「山上」之謂，然而在這座山上卻絲毫感覺不到天上（人間）的氣味。啞巴蔡玉珍（董潔飾）對聾子王家寬（劉燁飾）的傾心付出，以及對王加寬的瞎眼父親王老炳（馮思鶴飾）的悉心照料，都無法獲得王加寬的垂青，因為王加寬愛上了山中小谷里村的美女朱靈（陶

[2]　電影中前來觀光的都是衝著長江而來，在陳青服務的國營旅館內，當旅客抱怨旅館質量差時，由遊客與服務員的對話可知小鎮「外」已經有五星級大飯店。這個「外」是一個小鎮的隱形參照，對比小鎮的落後。

虹飾），但朱靈卻只當他是個玩伴，因為她已經有一個即將進城讀書的心上人，她一心想離開山區，成為城市女人。

一個瞎子加上聾子再加上啞子的結合在一般人看來恐怕是個人倫大悲劇，但它卻在電影中奇蹟地發生了，並且相處融洽。根據東西短篇小說〈沒有語言的生活〉改編的《天上的戀人》與原著有著頗不相似的結局，前者是寫實的，粗鄙的，小說將聾啞瞎家庭（蔡玉珍與王家寬結了婚）自絕於「正常人」與被「正常人」欺侮的情形描繪得十分深刻，電影卻浪漫化甚至荒誕化這樣的敘事，尤其是對朱靈這個儼然一個城市人在山中迷了路的描述。朱靈是山裡唯一「愛」說英語的人，但她只會說 "Bye-bye"，穿著打扮時興的她和山裡的年輕女孩當然有極大的差異，她連山區女孩忽略的腋毛都刮得特別乾淨。

在「上天」這樣的安排下，怎麼會有一個「天上」的戀情？在一次意外中，朱靈被百貨大樓的熱氣球[3]帶走了，成了名副其實的「天上的戀人」，值得注意的是，電影最後一幕山村和城市的疊影——也是城市唯一出現的一次——是朱靈夢寐以求的，但那卻終究是個虛幻之境。

《天上的戀人》與日本株式會社合作拍攝，而雖然沒有日本的協助拍攝，卻是循著進入日本電影界藝術片類的通道拍攝而成的《暖》，也充滿了影像的空白之頁。《暖》的構圖十分精美，濃厚的日本風格，美得像幅畫。導演著力以各種鏡頭將農村的美景悉數納入這個佈局精緻的山水畫中，而這部電影的畫面就是它的完整敘事，也就是說，情節、對話和旁白都退居到第二線[4]，以畫面獨撐大局。《暖》除了改變原著小說[5]的部

[3]　王老炳的眼睛就是因為熱氣球的原因導致誤觸槍枝機括自傷。

[4]　霍建起《暖》和《那山那人那狗》這兩部獲得東京影展肯定並在日本擁有

分組成外，大致維持了原著的精神，而曾經對女主角暖（李佳飾）許下過他日功成名就必定返鄉迎娶過門的誓言的男主角井河（郭小冬飾），不出意料地在進城之後，誓言也產生了質變。在這部可以視作井河的懺情錄（confession）的電影中，城市影像的空白是這部電影最大的敘事空洞，而這個空洞是暖的丈夫啞巴（香川照之飾）為了想讓妻女過「好」日子，寧可犧牲自己也要已經是有家室的城市人井河替他填補的空白，啞巴對城市的認知本身就是淺薄的，除了井河送給女兒的糖果和井河陳述的火車，城市之於他比當年違背誓言的井河還要遙遠。

在上述電影中，透過鏡頭，「城市」益加顯得遙遠而抽象，在這虛化的空間，看似「不可言說」的空白之聲，是對市場經濟浪潮下，農村的忽略者或背信者的的批判和打擊，而它的方式不是正面的。藉由這樣的空白敘事，城市與農村的裂罅，反而形成了完整的對話結構，而這裡面有導演和編劇不願面對或刻意側寫的都市內涵。

二、悲情城市

那麼，置身城市，又是如何以空白表述對城市的不平之鳴？

高票房的電影，電影中濃厚的日本風格應該是能夠有此成果的重要原因。這兩部電影的視覺構圖——尤其是前者，而這部電影還加入了日本演員香川照之，以及對老人的描述都是日本風味。

5　原著為莫言的短篇小說〈白狗鞦韆架〉，電影主要有四處與原著不同：暖的殘疾在小說中是眼瞎，在電影中是跛腳；暖的小孩在小說中是三個啞巴兒子，在電影中是一個健全的女兒；白狗在電影中並不存在；結尾處小說是暖向井河提出想和他生一個健全的孩子的要求，而電影卻變成暖的啞巴丈夫主動請求井河將暖和女兒帶走，希望井河能給她們一個美好的生活。

　　《早安北京》說的是一椿發生在北京某個晚上的綁架案，劇中涉及了警察允許私家偵探動用私刑與外地人犯罪的問題。電影除了被綁架者的男友小童[6]與綁匪通話時以及私家偵探在動用私刑時——包括對小童的身家調查——有台詞外，電影中最重要的兩個按摩女子則是完全無聲。女子工作的房間色澤昏暗，有時僅有一盞燈光。影片未說明女子的身份和來歷，只知道文化水平低，而又因為無一句台詞，所以無法由口音去分辨是否為外地人，兩個女子被脅迫從事按摩與色情交易，她們利用蠟燭相互取暖，也是唯一可以在心靈上相互支持的朋友。

　　室內是昏暗的，室外則是黑夜，連路燈都很稀少。幫忙開黑車的司機（外地人，但影片未說明綁架者是否為外地人，亦未指出司機為何涉案，只能由影片中知道司機似乎什麼都不知道）被抓後，被私家偵探吊在起重機上（竟儼然如同耶穌被釘在十字架上的姿態），他的上方，是一塊斗大的「為人民服務」的匾額。小童被綁匪戲弄了一夜，綁匪僅僅勒索一萬元，小童不願意，司機不知道幕後指使者，私家偵探也不願意再追查，這場「為人民服務」的綁架案就此劃上句點。

　　綁架和色情已經不是電影試圖解決的社會問題，而是提出問題並予以質疑。「早安」原是「一日之計在於晨」，是一天希望的開端；「北京」應該是中國的心臟和命脈所在，但在《早安北京》這部電影，呈現的卻是無望／絕望的空殼，如同電影中屢次出現的巨大空屋一般，了無生意。

　　《過年回家》敘述的是一個因為五塊錢而造成的十七年的遺憾。主人公陶蘭（十六歲）的故事本身——從失手殺了誣陷

[6]　部分地下電影未在演員表中將演員與角色做並列式的呈現，故許多角色的出演者無法確知姓名。

她偷錢的繼父之女于小琴，到十七年後獲准回家過年（1998
年）——並沒有予人太大的驚奇，在陶蘭（劉琳飾）獲准「過
年回家」之後才是電影的敘事重點。

十七年的牢獄生涯，讓陶蘭徹底成了一個社會的局外人
（outsider），社會的新局面令她無所適從（不會搭車、不會問
路，甚至不會過馬路），對於陶蘭而言，這是條社會空間與心
理空間上都顯得艱難和侷促的回家之路。在此我們應該檢閱那
張認知的地圖（cognitive mapping），重新思索在資本主義的「領
導」下，陶蘭在地圖上的位置。詹明信（F. Jameson）指出，晚
期資本主義的文化邏輯在空間的表現上呈現一種精神分裂的狀
態，當龐大的資本利用各種不同的途徑將我們生活環境的面貌
逐步進行改造，我們的生活方式和生命意識也在空間的變化中
變化，然而可怕復可悲的是，很少人會因此丈量自己在這塊空
間的位置，甚至無知於地景的改變而成為不知不覺者，而少數
發現這種主體性遭到重大挑戰的清醒者，卻又往往擁有不知何
去何從的失落[7]。

十七年的牢獄生涯讓陶蘭無法在瞬間丈量自己在「新」社
會的位置，尤其當她好不容易找到「家」時，卻發現已經是一
片廢墟。陶蘭家趕上政府拆遷政策，站在成為公廁的「家」門
口，陶蘭的陌生化情境讓她陷入一種瀕臨精神分裂的狀態，她
寧可回監獄也不願回家——陶蘭不想回家當然還有別的原因，
從另一個角度看，正是因為陶蘭無法參與十七年內監獄之外的
空間改造，所以她強烈地發現這種空間的變化，然而她的身份
卻是一個社會的零餘人，她沈默寡言，只會「是，隊長」這樣

[7]　"Cognitive Mapping", in *Marxism and the Interpretation of Culture*. Urbana: U.
of Illinois Press, 1988, pp347~357.

機械式的回應，然而陶蘭的沈默寡言是一種文化的失語狀態，沈默也是一種聲音、一種語言。

　　女子監獄隊長陳潔（李冰冰飾）是讓陶蘭完成回家任務的推手，也是張元迄今作品中唯一一個起了正面作用的公權力執行者。陶蘭不想回家，因為不敢面對返家後的尷尬；陶蘭母親不知道該不該告知丈夫監獄寄發的陶蘭回家過年的通知，因為畢竟是自己的女兒殺了丈夫的獨生女小琴；陶蘭繼父則早就打算在陶蘭明年出獄後，搬離這個家。陶蘭、陶蘭母親和陶蘭繼父三者之間複雜的內心衝突和矛盾關係，敘事在此盡顯張力。

三、城市懷舊

　　身處二十世紀九十年代以降的中國社會，導演和編劇將鏡頭和寫作的視角，聚焦在農村或者投射於過去，這樣的影像定位應該有另一層不同於歷史社會進化的敘事策略。[8]在中國大陸的影像敘事中，婁燁的《紫蝴蝶》和《危情少女》對懷舊的議題做了片面化的呈現，前者將民國時期的「抗日戰爭」分三階段陳述，其中不乏對「間諜」的豐富想像，但總體而言是零散的歷史概念組合和對四十年代老上海風情的耽溺；後者則以中國影像中罕見的驚悚片的拍攝方式，營造舊時代的氛圍，為人性之惡與精神恐懼注入新的詮釋。我在這裡想重點探討田壯壯的《小城之春》和徐靜蕾的《一個陌生女人的來信》這兩部質感均佳的改編或翻拍電影。

[8]　如 Steven Spielberg 拍攝的《Saving Private Ryan》和《Schindler's List》，便不是單純地再現二次大戰的歷史氛圍，而是更深刻而沈重地擲出一顆顆人性、人權和種族主義的原子彈。

　　翻拍自費穆 1948 年的同名作品，田壯壯的《小城之春》放到二十一世紀，有了截然不同的時空意義。《小城之春》描述一個簡單不過的故友重逢的故事。十年不見，章志忱（辛柏青飾）走遍中國各大城市，從上海到小城訪視故友戴禮言（吳軍飾）。破敗的戴家宅院，住著久病心蔫的男主人，僅只三十歲的年紀，卻是暮氣已沈，如他居住的屋宇。在這座荒蔽的古宅中，時間是靜止的，甚至，無所謂時間。

　　在田壯壯的《小城之春》中，若是摘掉僅只出現一次的「抗戰」字眼，其實不會讓人有絲毫時間的斷裂感——《一個陌生女人的來信》應該也受到《小城之春》虛化時間的影響。戴禮言與妻子玉紋（胡靖釩飾）結婚八年膝下猶虛，分居的生活讓玉紋的舊情人章志忱有了填充的機會。原本又是一個在張愛玲、蘇童等人撰寫的小說中常出現的情節，卻在導演精準的鏡頭語言下，有了非一般的敘事意涵。導演以空間表述時間的手法，是一種德西達（J. Derrida）指稱的「時間脫離自我的純粹出口」：

> 印迹是活生生的現在的內在對其外在的關係，是向一般外在、非本性開的『入口』等，那意義的時間化從一開始就是『距離』。一旦人們承認同時做為『空白』、差異與向外在開的『入口』的距離，那就不再會有絕對的內在性；『外在』在運動中迂迴，非空間的內在，即具有時間名稱的東西通過這運動自我顯現、自我構成並自我在場。空間是『在』時間『中』的，它是時間脫離自我的純粹出口，它是做為時間對自我關係的『自我的外在』。空間的外在性既然是做為空間的外在性，並不使

時間感到意外，它做為純粹的外在『在』時間化的運動『中』展開[9]。

做為一個歷史的「印迹」，電影中的小城具備了它的時間距離。導演在一個適當的距離點上，為小城的空白注入了當代的隱喻。而小城的空白是抽象而層疊的，藉由許多緩慢橫向移動的鏡頭，我們看見了「看不見的」其他人家，這種詭異的缺席，讓戴家就像小城中的一座孤島，被拋棄在歷史的洪流之外。小城的荒涼，令穿梭在斷井頹垣中的玉紋，宛若焚燒於歷史灰燼中的一縷孤魂，蒼涼而淒麗。戴家宅院中的一切都是死物，她不願意做死在屏風上的鳥，她要衝出這座牆，要章志忱對她伸出援手，然而章志忱在道義和情欲的掙扎中，對她拂袖而去。

從城市來的章志忱，這個具備空間化的時間意義的闖入者，攪亂了滯留在時間之流中的戴家一家人，這個家因為章志忱的出現頓時產生了新鮮的「春」意，剎那間，銷聲匿跡的華爾滋舞步、沈睡已久的划酒拳遊戲、甚至寒氣逼人的家庭關係，都被春光喚醒和溶解。然而，章志忱自由出入於時空之中的表現，在影像播映的世紀之交，有了復古的氣味，卻相當不切實際，不到庭院怎知春色如許的古典情懷，在小城中的戴家宅院也無法春意盎然，何時才能擁抱情感的春色，在電影中似乎有著一大片想像的空白。空白之內，電影中的紫檀大木、雕欄玉砌、杯盞酒令、旗袍錦帕，以及滿園殘存的紅花綠柳都是「中國」的符號———一個符號化的中國，一種以空間凝結時間的旖旎想像；空白之外，藉舊作重拍為自己尋找冰凍的出口，一種

9　《聲音與現象》，杜小真譯，北京：商務印書館，2001 年初版二刷，頁109。

對對手（中共電影體制）的迂迴還擊，即便田壯壯在電影中打出了「謹以此片獻給中國電影的先驅們」的敬語，也無法掩蓋他出「城」的心意。

《一個陌生女人的來信》的背景發生在「民國」時期。為什麼七十年代出生的導演想拍一個不在場的故事？除了新題材、新嘗試的原因外，應該還有其他更值得探索的理由。《一個陌生女人的來信》中女主人公[10]讀信的旁白，是一道悲傷的敘事，但情節本身卻並非纏綿悱惻或者賺人熱淚之類，女人讀信的敘事聲調沒有高亢或泣訴，而它決定了電影敘事的調性，回首前塵，盡是一派悠然，死或不死已不重要，重要的是話語中充滿的對生活的深刻品味。應該這麼說，《一個陌生女人的來信》是當代城市生活經驗的歷史化，雖然改編自奧地利作家 S. Zweig 的同名小說，卻完全是中國情調。和《紫蝴蝶》、《小城之春》不同，徐靜蕾的懷舊充滿了王家衛的風格──《一個陌生女人的來信》的攝影是與王家衛合作多次的李屏賓，而或許正是因為攝影的關係，我們可以在該部電影中找到王家衛《花樣年華》的痕跡，鏡頭的位移方式也與她的第一部作品《我的爸爸》有很大的不同，利用緩慢的推移與第一部作品少見的長鏡頭，徐靜蕾將「歷史」賦予新的時代內涵，透過以舊為新的美感建構過程，影像中朦朧虛幻的氛圍為虛構的歷史注入了當代特質。換句話說，導演要陳述的還是一個當代的故事[11]，它是

[10]　這部電影的人物都沒有名字，幕後演員表只以女人、男人、女人的母親之類的名詞代替。女人在信中以「你」稱呼男人，而信封上的收件人姓名潦草難辨。電影中兩次出現男女主角的姓氏（男主角為姓名）是在朋友介紹彼此的寒暄場合，而男人並未認出女人。

[11]　王家衛的《東邪西毒》也是利用武俠小說中的人物（加上另外杜撰的角色），講述當代的愛情觀，杜可風的攝影將觀眾拉進一個視覺的幻境和情

一部以懷舊為敘事框架，而講述的卻是當代城市的懺情錄
（confession）。或許我們還可以從側面觀察徐靜蕾這位集導
演、編劇和演員於一身的影視工作者，在她參與演出的作品中，
都是以極其當代的愛情故事為表述，而《一個陌生女人的來信》
中的書信內容，文學性更加強過她昔日主演並頗受年輕族群關
注的《開往春天的地鐵》，我們從以下書信中的文句，可以閱
讀出它的當代感受：

> 我要讓你知道，我整個的一生一直是屬於你的，而你對
> 我的一生一無所知。

> 我對你的心靈來說，無論是相隔無數的山川峽谷，還是
> 在我們的目光只有一線之隔，其實，都是同樣的遙遠。

> 現在我在這個世界上再也沒有別的人可以愛，只除了
> 你，可是你是我的什麼人啊？你從來也沒有認出我是
> 誰，你從我身邊走過，你總是走啊走啊，不斷向前走……

　　在消費時代，愛情已經成為似近實遠的距離，時間在這裡
成為一個隱喻，在急速壓縮的狀態下，人們已經感覺不到他人
的存在，因為人們已經成為一種被時間壓縮的形式，在時間的
超速運轉中，人已經感覺不到時間的流動，如同電影中徐愛友
（姜文飾）對江小姐（徐靜蕾飾）的時間約定，遺忘成了前者
對後者的記憶填補。這種敘事上的當代空白，是一種以懷舊為
創新的情調，風流倜儻的徐愛友與風情萬種的江小姐，換上了

感的迷宮，就算電影結束也未必能夠走出。

時裝，依舊能夠粉墨登場，以相同的台詞（去掉抗戰和北平等字眼）再演繹一遍那場「陌生」的愛情。

第二節　紛雜敘事

一、以敘事構繪社會與心靈現實

《孔雀》是以高衛強（呂玉來飾）的旁白，展開分別以高家三個小孩為中心的塊狀敘事。電影開場點名了時間的背景：「很多年過去了，我還清楚地記得七十年代的夏天，我們一家五口一起在走廊裡吃晚飯的情景。那時候，爸爸媽媽身體還那麼好，我們姊妹三個也都那麼年輕」。在這部有侯孝賢八十年代電影風格的作品中，我們看見了在那個被抽象化的時空，具象的殘酷的青春，貧窮的家庭和扭曲的人性，而這些同時發生在一個家庭之中。

電影以高衛強的旁白聯繫高家在二十世紀七十年代的歷史。《孔雀》的七十年代是自製醃醬瓜和蜂窩煤，一元錢能當上資本家的年代，也是一個高家三兄妹亟欲衝破的年代。老二高衛紅（張靜初飾）一直懷有繽紛的夢想，而且總在夢想被擊碎之後迅速重生。情竇初開的她對英俊的傘兵懷抱情愫，卻未能如願以償，竟自己做了一個大降落傘，繫上單車架沿街奔馳，但這只是她理想主義呈現的開端；老大高衛國（馮礫飾）是個以退為進的人物，童年時腦部受過傷的他，成年後變成裝瘋賣傻的騙子，他那肥墩墩的體型與呆傻的模樣，連自己弟弟都要跟他劃清界限，甚至弟妹二人打算聯手毒死他，然而他卻因此成功地達到自己的目標：成家立業、有子有金；弟弟高衛強在

家庭的滯悶空氣下決定走出這個他出生長大的城市，旁白中他用的是「逃離」二字，畸形的青春、激烈的父子關係，高衛強希望自己可以一下子跨越。

在這部以細節敘事的影片中，最重要卻僅僅在片末短暫出現的能指孔雀，究竟有何所指？一般而言，孔雀吸引人類目光之處在於是否開屏，而坊間有此一說，孔雀開屏是為了爭面子，它們要用絢爛奪目的翎羽製造眾所矚目的效果。成家後的三兄妹攜家帶眷造訪動物園，當他們以一個家庭為單位陸續從孔雀面前走過時，孔雀對他們都無動於衷，而是等到他們悉數經過後，才伸展豔麗的羽毛，在鏡頭前充滿劍拔弩張的氣勢，一副捨我其誰的姿態。孔雀為何延遲開屏？原因應該不是大哥說的傳說是騙人的玩意兒這樣簡單的解釋，我認為，「孔雀」做為電影的重要能指，它最終怒放的豔麗，宛若人們青春時代的流光溢彩，然而這最值得注視的時刻，卻硬生生地從三兄妹的身邊擦身而過，成了他們一生的遺憾。這或許亦是顧長衛本身對青春的回顧與哀悼。開屏的孔雀，令人聯想起高衛紅年輕時製作的降落傘，虛張聲勢，充滿孤獨的美。電影大小提琴的協奏曲糾纏得讓人心痛如絞，莫非人生必須如此摧枯拉朽地進行到底？高父在冬天突然去世，高衛強說：「父親走後，很快就是農曆立春了」，「父親」形象的死亡，對敘述者高衛強而言（他是被父親逐出家門的），「立春」該有特殊的含意：告別七十年代，告別桎梏，告別他的青春的威權時代[12]。

[12]　《孔雀》的導演顧長衛是電影《紅高梁》、《霸王別姬》和《陽光燦爛的日子》的攝影，顧長衛首部執導的《孔雀》與上述電影有一個共同的弒父傾向，或者說是一種對父親高大形象的反叛與刻意缺席。

　　電影《昨天》是張揚以紀錄片的拍攝方式,將八十年代末、
九十年代初曾經紅極一時的演員賈宏聲吸毒與戒毒的真實故事
搬上螢幕。這部電影的敘事以對賈宏聲本人、賈宏聲家人及其
朋友的訪談為軸,鋪陳賈宏聲從出道到吸毒,從與毒為伍到脫
離毒海的經過。電影中的時間跳躍不連貫,導演以塊狀的記憶
拼湊時間的線索,並且以空間表達賈宏聲的心理,然而是一種
概念式的傳遞:粉紅底色的牆面上噴灑雲霧繚繞般的白漆,透
露一種虛幻的美感。

　　《昨天》是一段自我清潔的過程,然而觀看《昨天》肯定
不是一個愉快的經驗,賈宏聲的逆子形象與行為令人髮指,片
末錄音帶中嬰兒啼哭聲的象徵亦落於窠臼,但這個血淋淋的家
庭現實或現實家庭,卻比較具體真實地反映了普羅百姓的家庭
生活樣態,而非一味讚揚「美麗的家」[13]的虛假繁榮,是真正的
絕處逢生。

　　該部電影的特色在於三段舞台劇的演出(與父親喝酒過生
日、精神病院的獨白、片尾賈宏聲獲得新生),突兀地拉開電
影敘事與生活敘事的距離[14],卻又更清楚地道出「人生如戲」這
既通俗又深刻的真諦。

[13] 我在這裡藉用電影《美麗的家》的片名當作一個形容詞,有關《美麗的家》
的分析,請見第四章第二節。

[14] 華語電影中,比《昨天》更早問世的《阮玲玉》(關錦鵬導演,1991年)
使用電影的後設技巧,成功地拉開二十世紀三十年代著名女星阮玲玉和飾
演並模仿阮玲玉演出的影星張曼玉、電影之外的張曼玉之間的距離。《昨
天》是否受到《阮玲玉》的影響不得而知,但手法類似之處甚多,而《昨
天》中的舞台劇鏡頭的拍攝方式──鏡頭從近景逐漸拉開,讓觀眾驚訝地
發現這場戲竟然是在搭建的舞台上拍攝,而非在一個具體的房間──刻意
地告訴觀眾這是一場戲的用心則不若《阮玲玉》來得純熟老練。

　　《藍色愛情》中的劉雲（袁泉飾）與《戀愛中的寶貝》的寶貝（周迅飾）有一部份類似之處。她們都以身體做為尋找人生困惑的工具，但是兩人有著截然不同的結局，寶貝以死獲得解答，劉雲的行為藝術為她找到了最後的出路[15]。《藍色愛情》中探索「尋找」的意義，值得思考的是，如果在文革時期，會有餘力來探索這種形而上的問題嗎？亦即，只有在物質生活得到一定程度的滿足後，才能有此「行為藝術」。

　　電影以舞台劇和真實生活為兩條既相互平行又重疊交錯的敘事線，從下列舞台劇演員的台詞，我們能夠看出電影的主題意識：

> 演員甲：妳找的並不一定是妳想要的。
>
> 演員乙：尋找有時候是個陷阱，進得去，出不來。
>
> 演員甲：妳到底要找什麼？
>
> 演員乙：不知道，也許是……
>
> 演員甲：行為。這個世界就是人類的一件藝術品，每個人都是藝術家，每一天都可以寫進藝術性，我們永遠互相配合，彼此生活在對方的藝術過程之中，我們最後要說的是：謝謝合作。
>
> 演員乙：可行為是過程不是結果，我們永遠無法逃避最後的結果。……你是誰？我不認識你。……不，這不是我想要的。
>
> 演員甲：這，就是結果。

[15] 有關《戀愛中的寶貝》的分析請見本章第三節。

　　姑且不論這樣的行為藝術「理論」能否令人產生共鳴，但在電影中人生與戲劇的互文性十分清晰可見，電影基本上保留了方方原著小說的精神，對於一個擅長表現當下生活狀態的作家而言，對如此行為藝術的認識應該有其生活上的參照物。劉雲將「藝術」運用在日常「行為」中，陰錯陽差地得以藉公權力之便──和警察邰林（潘粵明飾）談戀愛──為她尋找「救命恩人」，劉雲母親當年的知青男友，一個與槍殺警察案有關的嫌疑犯馬白駒，但警方卻反利用她調查這宗延宕了二十多年的懸案，並順利將此案偵破。劉雲沈溺於自我的藝術想像中，並與現實生活發生了劇烈的衝撞，有趣的是，劉雲母親和馬白駒的青春時代正是撲天蓋地的政治鬥爭時期，而他們成了當中的犧牲品，如若「愛情」具有一部份形而上的成分，那麼在那個年代，他們無法以自身的行為成為一名藝術家，也注定了下一代的劉雲必須在尋找真相的過程中嚐到敗北──想像與現實的斷裂──的滋味。

　　毫無疑問，《陽光燦爛的日子》必定是導演個人的青春記事。電影以「我」（馬小軍，夏雨飾）為敘事者，進行發生在文革時期的一段回憶敘事。馬小軍的開鎖特長，是他滿足偷窺欲的一把鑰匙，在政治的高壓氣候中，馬小軍逮住環境的空隙，填充溢滿奔騰的騷動青春。在這樣的氛圍下，電影將歷史的宏大敘事降至最低，而改以生活細節的提高。在敘事的呢喃中，馬小軍除了有導演兼編劇姜文的個人投射外，電影中「出人意料」地對政治事件的淡化，表現了一種拒絕被歷史夾帶的個人化時空，而以這個想像和現實、誠懇和懷疑參半的追憶整飭屬於自己的生命經緯。然而如同亞里斯多德說過的，敘事的虛構是更高的生活真實，這樣的虛構或淡化歷史的真實，並不影響

馬小軍「這座城市屬於我們」的豪情壯志。

　　然而在工整的寫實主義路線下，電影和原著[16]都進行了敘事上的大逆轉，成年馬小軍的敘事旁白打亂了觀影的熱情，在攝影顧長衛陽光燦爛的光影中，我們頓時陷入了目茫和迷惑：

> 北京變得這麼快，二十年的工夫它已經成為了一個現代化的城市，我幾乎從中找不到任何記憶裡的東西。事實上，這種變化已經破壞了我的記憶，使我分不清幻覺和真實。我的故事總是發生在夏天，炎熱的氣候使人們裸露得更多，也更難以掩飾心中的欲望。那時候好像永遠是夏天，太陽總是有空出來伴隨著我，陽光充足，太亮了，使得眼前一陣陣發黑。

> 我悲哀地發現，根本就無法還原現實，記憶總是被我的情感改頭換面，並隨之捉弄、背叛，把我搞得頭腦混亂、真偽難辨。……我以真誠的願望開始講述的故事，經過巨大堅忍不拔的努力卻變成了謊言。……我現在非常理解那些堅持謊言的人的處境，要做個誠實的人簡直不可能。

　　現代化的北京成了成人馬小軍記憶變形的罪魁禍首（而不是記憶力衰退！），更重要的是，觀眾到最後才發現這一切可能都是謊言。《陽光燦爛的日子》應該是中國第一部具有後設（meta-fiction）風格的電影，它清醒地點出了電影紀實與虛構

[16]　王朔的中篇小說《動物凶猛》，該小說首刊於 1991 年第六期《收穫》雜誌。

的特性。電影最後看似真實的畫面是二十年後的今日[17]，而畫面以黑白兩色處理，青春不再的意味分明，陽光遠離，燦爛的人生埋藏在真實與虛構並陳的回憶裡，文革末期的北京也是姜文青春期的枉然記。

《北京雜種》應該是中國當代電影史上第一部敘事最紊亂的電影。它打破了線性敘事的傳統，設計多樣的人物（主要人物超過十人，顯得每一個都不是那麼「主要」，他們分別是搖滾樂手、混混、學生、落魄的藝術家與無所事事者）、雜沓與看似冗贅的情節[18]，但是彼此又交錯牽制，簡而言之，它以撒豆成兵的方式編制成一支游擊隊伍，強烈地挑戰了觀眾的觀影習慣。然而在這樣令人暈頭轉向的敘事中，一種對城市的當下感覺逐漸浮現，它取代了清楚明確的前後因果關係，在一種不合邏輯之後呈現其城市邏輯。而這種城市邏輯卻是虛空的，它沒有《混在北京》那種明確的為了生存而拼命向前衝的鮮明目標，或者直接對生活中的不公提出激烈的控訴，而是深入年輕人的城市感覺結構中，讓這些內在的卻未必是光彩的感覺逐漸湧出並彰顯年輕人的城市處境，並藉以凸顯時代的斷裂性。他們在城市中找不到自己的座標，只好以一種奔騰的方式尋找安身立命的「感覺」，搖滾、酒精、性愛、粗話成了他們表達與宣洩情感的方式。

「雜種」本是一個生物學的名詞，後來被賦予文化意涵，在中國，它的意義毋寧是負面的。中國在歷經了改革開放後，西風入侵已成為勢不可擋的結果，北京繼上海之後也成為華洋

[17]　該片拍攝於 1995 年。

[18]　不斷冒出的粗言穢語、道地的北京方言、打架、搓麻、搖滾、隨地便溺、未婚懷孕、墮胎、辦 Party 掙錢等，許多都是王朔筆下的頑主形象。

雜處之地，西方文化的澆灌，改變了城市的生活內容，搖滾，成為其中最激情的一個雜種文類。

《北京雜種》的樂隊是中（古箏、簫）西（貝斯、鼓、電吉他）合併，迸發騷動不安的情緒；《北京雜種》的北京建築是中西並陳，但都是拆舊（胡同，中國）建新（樓房，西方）。這種表裡皆雜種的社會與文化縮圖，紛雜地呈現一個荒蕪的內核。在同樣以北京搖滾青年為議題的電影《北京樂與路》中，前者已經變得更為純粹，純粹地向西化之路邁進，而後者則已經退居到城市的邊緣，退居到一般人所認知的「地下」。

沙姆韋（D. R. Shumway）將搖滾（rock & roll）視為「某個歷史階段一種特殊的文化活動」，搖滾是年輕人熱衷的一種生活方式，而它之所以獲得發展，「是因為特殊的社會狀況與技術發展的結合」（按：沙姆韋的文章中指出，搖滾出現在二十世紀五十年代電音媒介爆炸的時期），沙姆韋認為，「做為一種文化活動，搖滾就不僅包括音樂，而且包括與它聯繫在一起的其他形式和行為，它還包括演奏者和聽眾」，在沙姆韋的研究中，搖滾並非如此冷漠孤立或者桀驁不馴，它有它自身內在處理環境的能力。做為一種符號系統或者是多種符號系統的組合的搖滾樂，比起其他類型的音樂更加重視表演性（artificiality），而搖滾歌手若出任某個電影角色，就必定是本色演出，像約翰・藍濃（John Lennon）和包勃・迪倫（Bob Dylon）便是最好的例子，他們並不會刻意賦予角色新的詮釋，因為他們就是詮釋自己[19]。

[19] 〈搖滾：一種文化活動〉，收錄於王逢振主編・《搖滾與文化》，該文為姚君偉譯，天津：天津社會科學院出版社，2000 年初版，頁 54~77。我將中文譯名更改為台灣譯法，並加入英文以為輔助說明。

　　電影《北京雜種》拍攝完成前，崔健（1984）、黑豹（1987）、唐朝（1988）和竇唯作夢（1991）等樂隊等已在中國成立多時並享有盛名——至少在北京[20]。在《北京雜種》中，他們的確是沙姆韋所說的本色演出，但嚴格來說，要崔健與竇唯飾演沒有出路的搖滾樂手實在不具說服力，他們未能將影像敘事中那種孤獨的心境與和社會的間隙做具體的呈現，而完全必須藉由導演將社會形式和行為與搖滾聯繫在一起。由〈中國搖滾大事記（1980~1999）〉中羅列的琳瑯滿目的資料中，其實不難理解搖滾為何會在八十年代成為「某個歷史階段一種特殊的文化活動」，並且延燒到《北京雜種》的九十年代初期。然而我們會驚訝地發現，在遍地搖滾的世紀之交，北京竟然還有像《北京樂與路》中平路（耿樂飾）這樣為搖滾而死的搖滾青年。

　　從電影怪異的名稱就可以讓人直接聯想是否與英文 Beijing Rock and Roll 有關。同樣描寫北京搖滾青年生活的電影《北京樂與路》，出自香港導演張婉婷之手，她藉著電影中的香港青年 Michael Wu（吳彥祖飾）的手持 DV，進行了一場香港觀點的二十世紀末的北京敘事。然而她的「香港觀點」，卻有著一種「旁觀者清」的洞見，與《北京雜種》相去八載，城市與搖滾早已非往昔所堪比擬，但是做為「地下」樂團，《北京樂與路》的搖滾青年在城市尋找不到出路後不得不走出北京，到郊區「走穴」。與「前輩」相較，相同的除了還是髒話張嘴就來、抽煙喝酒樣樣精通之外，他們比起「前輩」而言更加沒有生活的空間，隨著「前輩」的日益茁壯與消費市場轉型，平路這種為北京真正的搖滾而死的青年成為「中國搖滾大事記」的一場意外。

[20]　括弧內的數字為樂團成立時間，資料參見〈中國搖滾大事記（1980~1999）〉，
http://club.music.yule.sohu.com/read/rockmusic/44393/24/70.html

二、賈樟柯的影像敘事

　　必須獨立一提的是賈樟柯。迄今雖然只有四部電影（不包括紀錄片和短片），但賈樟柯絕對是一個中國電影界的藝術與異數。《小武》、《站台》和《任逍遙》是賈樟柯以山西汾陽為敘事背景的「故鄉三部曲」[21]。三部曲中淡化情節的敘事，在相當程度上破壞了觀眾的美感經驗，然而正是在這種特殊的影像語言之下，賈樟柯的電影有了最最真實的底蘊。三部曲中，無論是電影敘述的時間（1979-2001 年）或者對時間的敘述（以傳統戲曲和港台流行音樂相互穿插而產生的對時間的錯亂感受），甚或電影（之外）的拍攝時間（1997、1999、2001 年），都讓我們發覺這異常的時間進程的不協調，然而若用城鄉差距理論解釋為發展中國家遭逢的「必然」現象，又似乎不能令人滿足這種片面的解釋。

　　一切還是必須先由鏡頭說起。賈樟柯對長鏡頭似乎已經到了酷愛的地步，「三部曲」中，導演以長鏡頭敘事的比例至少佔了一半以上（《小武》較少）。透過眾多長鏡頭的運用，畫面壓縮了人物與背景的距離，讓人物（演員）成了背景（汾陽）的一部份。此時可以說人物是背景，而背景亦是主角。除此之外，長鏡頭具備的窺視作用，拉開了觀眾和影像的距離，被攝人物成了被窺視的對象，凝視者藉此有了較高的觀視地位，同樣也產生了——如果是一個有反思能力的觀眾——與視覺思考和辯證所視的空間。而由於大量的長鏡頭，演員退位成一個歷史過場或進程中的一個個「符號」，而這種第三人

[21]　賈樟柯可能受到台灣導演侯孝賢的影響，看「故鄉三部曲」，很容易讓人想起侯孝賢的《風櫃來的人》和《戀戀風塵》，尤其是前者。

稱或全知敘述者的視角,則讓事件保持一個「主觀的客觀」的立場。

　　「三部曲」中鏡頭遲緩甚至定住不動的位移方式,彷彿在影像中注入令人窒息的空氣,眼前悶燒的年輕人騷動不安的情緒,不知何時會看到下一個爆裂的出口。於是,我們在鏡頭中發現時間,時間的流動在汾陽是異常緩慢的,像那些遲緩的鏡頭。電影中「廣播」的頻繁,將文革時期的宣傳內容改變成新時期的政令宣導、嚴打鬥爭和電腦福利彩票,以一種最不做作的方式表現出時代的氛圍與時間的流動,這也是一種對時間的敘事。此外,我們還能夠從「北京話」與「普通話」漸次取代家鄉土話中聽見時間的刻度。

　　至於空間的變化也是在流淌的時間中進行的。舞廳、卡拉ok 的出現,為年輕人找到填補生活空缺的場所。舞廳中的年輕人,相對於城市而言,舞步(姿)落後、音樂落後、設備也落後,但是這一切「落後」所代表的卻是小鎮「進步」的表徵。流行歌對汾陽的青年而言也與城市青年有著截然不同的意義,對於前者而言,流行歌是掙錢的媒介(如:歌廳女子),也是與「城市」和「現代化」契合的想像。但是流行歌對城市的青年而言,那是流行的指標、期待或撫慰愛情的良藥,或者進軍影視界的途徑。

　　由於空間的封閉,汾陽青年以都市的平淡事物為奇異(譬如:以為十美元可以兌換上千元人民幣,而《任逍遙》中老二對美國的認知,就來源於好萊塢電影《黑色追緝令》【Pulp Fiction】)。汾陽之外的空間的時間是快速穿梭的,時間一進入汾陽就放慢了腳步,因為汾陽人無法消化吸收。荒涼的景象、荒蕪的心像(從電影的背景反襯電影角色的心理和生存狀態),

處處碰壁、百無聊賴、無所適從的汾陽青年[22]，以自虐的方式讓自己產生存在感（騎著不斷熄火的摩托車、談一段明知不可成的感情、甚至偷錢或借錢買東西送給心愛的人，而打架更成了生活必備的節目）。

　　汾陽青年的生活在電影中有一個隱形卻巨大的參照系。《任逍遙》的時間發生並拍攝於 2001 年，另一個千禧年的降臨，小鎮的生活在傳播媒介（電視、廣播）的深入後得以和外界（城市、國際）取得單向的聯繫，但基本上只輸入，不輸出[23]。《任逍遙》中，電視裡北京天安門廣場前的法輪功會員，在 2001 年 1 月 23 日（國際自由日！）因「追求圓滿」而引火自焚。當生活無虞的城市人以自焚來達成「圓滿」追求之際，小鎮的「圓滿」夢想仍持續被焚燒。在人生的站台上，在電影雜亂無序的紛雜敘事中，汾陽青年呈現的是一種騷動的沈寂，甚至是一種窒息。《站台》、《小武》中的汾陽青年徘徊不安，《任逍遙》中的汾陽青年開始在這樣令人窒息的空氣中尋覓突破重圍的出口，這些漂泊、無根的一代，是時代的變動令他們有如此的存在感受。

　　除了「故鄉三部曲」，賈樟柯的《世界》是一則更豐富的城市寓言。在這部電影中，賈樟柯還是運用了大量的長鏡頭和景深，並且將鏡頭放置在人的眼睛平視前方的角度，以此表現影像的真實感。《世界》與「故鄉三部曲」一樣有著敘事線条

[22]　出走的年輕人在三部曲中屈指可數（《站台》中的鍾萍），導演將關注的焦點放在留在故鄉的年輕人身上，年輕人的出走在《世界》才成行。

[23]　例如：北京中央電視台實況轉播北京 2008 年申奧成功的消息，這即時的都會與國家進步的存在感，一種「與有榮焉」的虛假意識，讓汾陽聚在一起看電視的年輕人（想像的共同體，在時間的斷裂面上產生的落差）歡聲雷動，甚至放煙火慶祝。

亂，淡化故事情節與以現象為表述的特點，但是它在空間上走出了「故鄉三部曲」的故鄉汾陽，來到離汾陽有幾百公里遠的北京。電影在著名的北京丰台世界公園（國家 AAAA 級旅遊景點）拍攝，以「大興的巴黎」、「烏蘭巴托的夜」、「美麗城」、「汾陽來的人」和「一天一個世界」做為不同敘事線的節點。電影初始，當趙小桃（趙濤飾）尋找完創可貼之後，在埃及金字塔與人面獅身像上，浮現了下列字樣[24]：

<div align="center">

不出北京　走遍世界

摘自　www.world park.com

</div>

利用北京與埃及的重疊，電影一開始就劇烈地干擾了觀眾的閱讀經驗，也點出了「世界」的虛擬性質。在《世界》中，我們看到了現實中的一個微型世界，一個再現真實世界的虛擬之境。微型世界（Microworld）是一個資訊術語，指的是利用電腦構造一種可供學習者自由探索的學習環境，而隨著網路和通訊技術的發展，網路支援的微型世界也應運而生。認知科學工作者試圖發明一些解決日常生活實際問題的程式，致力於按照規則的觀念闡明必要的背景知識，尋求最小的知識系統。人們猜測，只要抽象出真實世界中那些對於求解問題非常重要的

[24] 杭州確實有一個網路設計的網站使用這個網址，而深圳確實有個「世界之窗」遊樂園，該片在深圳世界之窗拍攝，但「不出北京、走遍世界」是北京世界公園遊樂區的標語，然而電影中遊樂園廣播的內容卻是歡迎遊客光臨「世界之窗」，片尾感謝名單中深圳「世界之窗」也在其列，這樣的混亂，也是一種拼貼，一種聽覺與視覺的干擾，這或許只是拍攝層面的技術問題，或者也是一種商業贊助與宣傳的方式，但是我更有興趣的是，這種混亂正好是觀眾出入真品與贗品、現實與想像的一種歷險，而這不也是一種時空分延的反應？

特徵，機器就能給出這個抽象世界足夠的背景資訊，並智慧地思考簡化了的人工世界中的物件及其關係，從而實現類比真實世界的目的。微型世界是對真實世界特徵的極大簡化，並且不幸的是，如德萊弗斯（H. Dreyfus）所說，「微型世界不是世界，而是孤立的，缺乏意義的不毛之地，不能指望這樣的不毛之地生長出我們日常生活的多彩世界」[25]。

　　德萊弗斯的說法是正確的，但卻是表象的，應該說，它的意義正是無意義，它是一座幻城，在這個「不毛之地」人類打造了一個「多彩世界」，繽紛的光影和現代化的配備將時間迴廊中一具具孤獨的身影折射成如同電影《世界》中的 KTV 走道般，令人炫惑又充滿危機。《世界》將我們生存的世界中人們的認知顛覆後再重組，卻又是七拼八湊甚至支離破碎的斷體殘肢，賈樟柯電影善於捕捉城市的醜感，置身這樣的醜感之中，人們的未來又將伊於胡底？

　　未來，對於《世界》中的年輕人而言是遙不可及的夢想，他們連當下的現實都無法掌握，如何侈言未來？趙小桃終其短暫的一生[26]都在尋找自己在城市的記憶與世界的位置[27]，但到最後卻發現是在尋找一個茫然的未知。創可貼可以暫時治療身體的傷口，但心靈的瘡疤如何能癒？更重要的是，創口貼可尋，愛情、友情、理想甚至最基本的生存問題，對趙小桃而言都是

[25] 間引自劉曉力，〈認知科學的幾個基礎假設〉，http://www.intsci.ac.cn/research/xiamen04-liuxl2.doc

[26] 電影最後留下一個懸念：趙小桃和男友成太生究竟有沒有死？我認為死亡與否其實並不重要，趙小桃的難堪已經為她的生命做了做殘酷的解答。

[27] 電影中，「出國」是年輕人的夢想，它意味著帶著大量的財富走進世界。趙小桃的前任男友梁子要出國，去的卻是蒙古的烏蘭巴托，坐的是國際線火車，不是飛機，這讓原本要以公務車載他去機場的成太生大感意外。趙小桃看著梁子的護照說了句「看不懂」。

無處皈依的漂泊。更令人不忍的是，趙小桃不過是「汾陽來的人」中的一員，二姑娘（陳志華）飾、成太生（成泰燊飾），以及數之不盡的的從汾陽之外湧入城市的年輕人，都只是這個大千世界中，微不足道的滄海一粟。在集五大洲著名景點於一爐的「世界公園」工作的這一群人──工作人員全都操外地口音，擬象的充斥短暫而虛幻地滿足他們「不出北京，走遍世界」的想像，趙小桃在遊園電車上用手機對朋友說「我要去印度」的荒謬感，卻流露出真的想要走進世界的渴望；那些在假的比薩斜塔前拍照時擺弄的姿勢，和建築本身一樣愚蠢；紐約的雙子星大樓被炸了，世界公園還有的笑話，怎麼聽起來都令人辛酸。這一切「現實的遁辭」，成了電影中趙小桃一群人暫時逃避現實的烏托邦，當現實走到虛構之外，他們只能成為虛構的世界之窗的零餘化的他者。

布西亞指出：「現實（reality）能夠走到虛構之外：那是一個不斷增殖的想像的可能性最無庸置疑的符號，但是現實不能優於模型（model）──它只是它自身的遁辭（alibi）。在一個被現實原則支配的世界，想像是現實的遁辭。今天，在一個被擬像原則控制的世界，它是已經變成模型的遁辭的真實，並且弔詭的是，它是已經變成我們真正的烏托邦的真實──但是烏托邦不再位於可能性領域（realm of the possible），而只能被夢見──就像一個人夢見一個遺失的客體一樣」。做為零餘化的他者，當那個遺失的客體被召回，他們仍舊無法拼湊成一個完整的主體而存在，因此，趙小桃、成太生、二姑娘[28]必須以生命

[28]　二姑娘（男性，因為原本被父母盼望是個姑娘而有此名）為了加夜班卻遭鋼筋砸傷頭部，成太生到醫院探視他時，要他寫下想吃的東西，然而頭部重創的他在紙上寫的竟是他欠人錢的明細，一筆一筆宛若以血寫成，欠條中，最少的三元（麵攤），最多的五十元，我將那些欠款加起來，不過一共一百六十八元，但這卻已經是「世界之窗」工作人員將近一個月的薪水。

陪葬，因為「這年頭，誰也靠不住……妳只能靠妳自己」（成太生語），但是「自己」究竟何在？溫州人小廖靠製作名牌仿冒品在北京打滾八年後，航向一個未知吉凶的國度（法國），尋找失散十年的丈夫，就連俄羅斯女子安娜也在走出世界後，到北京的煙花世界做起三陪女。在過度真實的「世界之窗」，在一座龐大而不可測其深淺的城市，劇中人物面臨現實參照物的喪失，他們的理想、欲望和未來因此變得連自身都無法掌握，這種普遍性的，亦即不單是劇中人物會發生的狀況，在擬象世界已經不是一個子虛烏有的神話，然而「神」已經讓位給科技，「神」已經成為純粹形而上的能指，人類已經臣服於科技創造的自然。在這樣過度真實的世界，劇中人物卻比城市人面臨更加嚴峻的衝擊和挑戰，因為，城市不屬於這些外來移民，他們在「世界」（之窗）的中心，卻在城市的邊緣。

　　依舊是布希亞說的：「這也是地理和空間探測的真實：當不再有處女地，而因此人們可利用想像，當地圖涵蓋整個領域，某些像是現實的原則的事物就消失了。在這方面，空間的征服（conquest 或譯取得）構成一個面臨現實參照的喪失（the loss of the terrestrial referential）的不可逆轉的交叉點，一旦這世界的極限向無限傾斜，將會有一種現實的出血（hemorrhaging）作為一個有限世界的內在統一。隨著地球而來的空間的取得等同於將人類的空間去真實化／去物質化（derealizing / dematerializing），或者將它轉變成一個擬像的過度真實[29]」。死亡與血跡停息了《世界》中虛構的世界與真實的世界之間的動盪，然而什麼是真？什

[29]　上引兩段布西亞的理論見"Simulacra and Science Fiction", in *Simulacra and Simulation*. Trans. by S. F. Glaser, The University of Michigan Press, 1999, pp122~123.

麼是假？那些新舊不斷重疊交錯的空間意象，就是一個社會的縱深，一座城市複雜的現實。人在這些掩映的意象中增加了虛幻的實感，以一個過度真實的實感，做自身對有限世界的內在統一。

　　讓我們再次思考阿帕杜萊（A. Appadurai）對「想像」的文化闡釋：

> 形象、想像物、想像的——所有這些語彙都把我們引向全球文化進程中某種新的批判性的東西：做為一種社會實踐的想像。想像不再是幻覺，……不再是少數菁英的消遣，……不再是純粹的觀照，……相反，想像成為一個有組織的社會實踐領域，一種工作形式（既是一種勞動，也是一種有組織的文化實踐），一種主體（「個人」）與全球範圍內決定的可能性之間進行協商的形式[30]。

　　現實景觀和虛構景觀之間的界限對趙小桃而言是難以辨識的，當她穿著空服員制服在園內擺設的廢棄機艙中與成太生偽裝成機長與空姐的戀情，以及穿著各地代表性的服裝做舞蹈表演時，她的工作形式已經將她納入一個全球化語境中的協商形式。她不知道自己究竟身在何方，是太原？北京？深圳？還是印度？巴黎？倫敦？這一連串的問號，成了《世界》的影像敘事中最關鍵的部分。上文述及，尋找是趙小桃最重要的生命意識，然而在此一時空分延（time-space distanciation）[31]的「世界

[30]　〈全球文化經濟中的斷裂與差異〉，陳燕谷譯，收錄於汪暉、陳燕谷主編・《文化與公共性》，北京：三聯書店，1998 年初版，頁 527。

[31]　時空分延的觀念來自 A. Giddens, *The Consequences of Modernity*, Calif: Stanford University Press, 1990. 它指的是在全球化的時代，傳統的有限疆域及其史觀已經被時間和空間混雜而生的全新景觀取代。

之窗」³²，證明尋找只是枉然。趙小桃和二姑娘這些由農村擺盪到城市邊緣的年輕人，只是全球化時代中一個分裂的異質，離鄉背井卻被城市放逐，世界，永遠是個神話。

《世界》是賈樟柯第一部在中國獲准上映的電影，「明星」導演賈樟柯頂著幾尊國際一級影展大獎的光環，向觀眾展現一個敘事紛雜的《世界》。觀眾對這樣一個紛雜的敘事方式與粗糙的動畫³³感到興味索然其實不足為奇，但應該會對電影那場老牛和小魏的結婚典禮印象深刻並且心有戚戚焉。在結婚典禮上，杯觥交錯、賀語迭出，趙小桃與一干姊妹們舉杯鬧酒，鬧酒的對話內容值得玩味：

> 趙　小　桃：姊妹們我們來一個。以什麼名義？
>
> 眾家姐妹：以楊貴妃、潘金蓮、瑪麗蓮夢露、麥當娜等
> 　　　　　一切美女的名義。
>
> 趙　小　桃：為什麼？
>
> 眾家姐妹：為世界和平、婦女解放、臉無雀斑。
>
> 趙　小　桃：怎麼辦？
>
> 眾家姐妹：乾！

短短幾句對話集合了這些農村來的年輕人恐怕是一知半解的古今中外詞彙與象徵性符號，這些突兀的組合，表現了一個全球化時代的世界縮圖，濃縮在一杯夢想的杜康之中，而它終究是眾家姐妹們一個無法實現的想像的「世界」。

³²　它本身就是一個盜版的世界圖像。

³³　製作粗糙的動畫是到城市打工的農村年輕人單薄的心象以及年輕人對現代化事物的憧憬的反映。

第三節　另類語言

一、另類敘事方式

　　《蘇州河》與香港導演王家衛的《重慶森林》（1994）有許多相似之處。《蘇州河》有著類似《重慶森林》述說旁白的節奏和敘事架構，只是就串起兩個敘事區塊的功效而論，周迅一人分飾兩角在視覺上比《重慶森林》中金髮女殺手（林青霞飾）在第二個故事中驚鴻一瞥要來得更加令人目眩神迷[34]。牡丹（周迅飾）和馬達（賈宏聲飾）的重逢與殉情，真實得像是一場虛構的情節，牡丹「我要變成一條美人魚回來找你」的戲言，竟成了一句山盟海誓。

　　《蘇州河》的開頭和結尾分別出現一段美美與「我」的重要對話，而兩段對話內容幾乎完全相同：

　　　　美美：如果有一天我走了，你會像馬達那樣找我嗎？
　　　　「我」：會啊。
　　　　美美：會嗎？會一直找我嗎？
　　　　「我」：會。
　　　　美美：會一直找到死嗎？
　　　　「我」：會。
　　　　美美：你撒謊。
　　　　（美美：像這樣的事情，只有愛情故事裡才會有。[35]）

[34] 至於美美和牡丹的形似則與《重慶森林》第二部分快餐店小妹菲（王菲飾）辭職後考進航空公司當空服員，而以貌似警察（梁朝偉飾）前女友之姿進入警察的視線若合符節。

[35] 電影結尾前，美美多說了這句。

　　導演隱匿電影的主要敘事者——攝影師「我」的做法，巧妙地將「我」和觀眾同位化，鏡頭立於和美美視線相同的水平角度，觀眾不禁會產生視覺和知覺上的錯亂，做為觀眾的「我」和影像中的敘事者「我」相同嗎？美美直視鏡頭——也就是直視「我」——咄咄逼人的質問和冰涼刺骨的回答，是針對「我」（觀眾）而來的嗎？在此，這個虛構的故事，卻是如此真實生動撞擊我們內心的暗區，「我」究竟是馬達，還是影像中的敘事者？而「我」有沒有直面愛情的勇氣？

　　蘇州河想必有著導演厚重的記憶，而這些記憶應該是夾纏在真實與虛幻之中的變形，如同電影中那個自始至終只聞其聲不見其人的攝影師「我」說的：「馬達或許可以自編一個故事」。如上所述，馬達浪漫的愛情故事真實得就像一場虛構的幻境，但是「我」卻認為那不過是「愛情故事裡發生的情節在現實生活裡」。在刻意製造的虛構的真實和真實的虛構的相互滲透中，蘇州河成了導演傾訴秘密和傾倒垃圾的渾沌之流，它成為一條毫無美感可言的河，婁燁打破我們對河流的旖旎想像，他毫無修飾地呈現了蘇州河的「醜感」：民工、貨船、漂浮的垃圾、斷裂的橋墩……，但這卻是最真實的[36]。

　　同樣是周迅主演的電影，《戀愛中的寶貝》無疑是當代中國電影中少見的異類。因為運用了大量的動畫科技，於是電影帶有強烈的魔幻主義色彩，然而對於這部電影而言，技術顯然不是一個支撐電影格局的主要賣點和支點，電影鏡頭的迅速切換，甚至一不留神就會令人毫無頭緒地遠離電影敘事的敘事，

[36]　如同「我」的旁白所述：「近一個世紀以來的傳說、故事、記憶，還有所有的垃圾都堆積在這裡，它成為一條最髒的河」。

本質上就宣告了它與慣用科技的好萊塢電影劃清界限，並且應該自知它將不會是一部有票房的電影。

電影以主角寶貝（周迅飾）為敘事的主要軸線，透過她的言行，男主人公劉志（黃覺飾）開始以不同的眼光看待自己和世界的關係。寶貝小時候遭遇的精神災難，乃至於成人以後許多所謂正常人眼中的怪異習性，都能夠以諸多心理學派的理論獲得充分的解釋。譬如：在弗洛伊德（S. Freud）提出重複和回憶的觀念時，他指出「重複」是一種精神官能症的表現，這種症狀是由裝置（device）造成，這種裝置能使潛意識的欲望得以自我完成，並且將主體的存在組成一部悲劇，而命運（最著名的就是 Oedipus 的故事）就是被裝置於欲望法則下的最基本的生命形式。

但是我更加傾向於將寶貝的行為和思想歸諸於成人童話的追逐與否定。在這個本身就充滿了魔幻的現實社會，電影似乎只能夸父似地追趕這個龐大甚至無限漾開的鏡花水月，試圖從中抽離出一幅幅人類的精神圖像。因此，導演賦予了人物魔幻的權力：寶貝可以翱翔在天際，和劉志搭乘的飛機一起飛行，她還能夠像個女俠[37]般地在餐廳飛旋，更可以與劉志自高樓墜下而毫髮無傷。

電影裡的魔幻是內向／內轉的，它是人類在幻境與現實中的磨合與較勁，極端光彩奪目的色調和極端冰冷灰暗的溫度穿梭影片之中，利用鏡頭的過度曝光和過度特寫造成的變形和扭曲，它

[37]　一個有趣的巧合是飾演寶貝的周迅曾經主演過金庸筆下武藝和廚藝兼具的黃蓉，該劇中寶貝下廚的畫面很容易令人有此聯想，這種文化工業下的「巧合」，只能讓人感嘆知名度高的演員可能更加容易成為文化工業下不斷自我複製的演戲工具。

更寫實地敘述了社會變遷造成的人的變化甚至異化（alienation）
的殘酷現實。做為寶貝的參照物，劉志是一個色大無膽的資產
階級，劉志年輕時對哲學家和詩人的夢想在面臨資產階級的魅
力時全部土崩瓦解，他家中的廁所被他不愛的妻子裝潢成海灘
的模樣，如廁時使用的是來自馬爾地夫，沖水時有海浪聲的精
緻馬桶，並且每兩個月就會全部更新成另一種「風格」（劉志
語）。從他自拍的 DV 中，我們看到一個昔日意氣風發的青年，
理想被現實壓扁、碾碎，然後扔進垃圾桶的理想破產的過程。

　　劉志一直有這樣的夢想：「我老給自己編一些小豔遇，總
幻想自己有一天能在街上被突如其來的愛情當場擊倒，然後遠
走高飛，離這個世界越遠越好。」但什麼是愛情？在電影中沒
有答案，就算寶貝以死解脫，但那也只是逃脫。寶貝和劉志住
的廢棄的工廠，偌大的空間配置幾件慣常的家具，怎麼看都是
空洞二字，那是寶貝的心靈圖景，帶著殘缺的，無可挽救的頹
敗性質。

　　二十世紀二十年代初期，表現主義（expressionism）電影在
德國誕生。表現主義原為藝術史的批評專用語，是對自然主義
（naturalism）照相式的藝術呈現方式所做的修正，目的是不再
視「自然」為藝術的首要目的，而改以線條、形體和色彩等藝
術的元素來表現創作者的藝術情緒和心理狀態。《戀愛中的寶
貝》的廢棄工廠便帶有幾許表現主義的色彩，但將表現主義發
揮得較為全面的是周迅主演的另一部電影《那時花開》。《那
時花開》採用表現主義電影的拍攝方式，而這在中國當代電影
中應該是迄今的唯一[38]。《那時花開》開場的默片形式，開門見

[38] 以用色大膽聞名的導演張藝謀在他的《紅高粱》、《菊豆》、《秋菊打官
　　司》、《我的父親母親》和《英雄》等片中，都以大量的紅色表現角色的

山地宣告電影的與眾不同，塑膠服裝模特兒混在「真人」中出現，與「真人」一起吃飯、接吻、上課，而戴面具的「真人」們則聚在一塊跳舞……等，都能夠看見導演將實驗性格發揮到了極致，至於演員在電影中則與各項道具甚至布景的設計都已由表象意義轉變為其他。

《那時花開》中飾演歡子的周迅在造型上多變，一不注意就會讓觀眾誤會是否一人分飾多角，但實際上是以外在的形象反映角色內心的變化；而過去的劇中角色在當下的劇中角色面前出現，以瞬間的情緒落差取代寫實主義電影中回憶的溫情片段，更是一種大膽的嘗試；至於電影中那個無足輕重的大學教授和四合院中的神秘人物由同一個演員扮演，並且都為高舉（夏雨飾）解決了人生道路上的困惑，是一種意識流的變形。因為大學畢業時的諾言——歡子、高舉和張揚（朴樹飾）約定三角戀情就此結束，彼此不再有任何關係，違背諾言者死——破碎，歡子和高峰服藥自殺殉情，雖然未如願以償，但那種強烈的、極端的性格——對愛情、對朋友、對自己都是如此，卻令人不敢逼視。電影中對「諾言」的看法充滿思辯性：

> 一個人遵守諾言的最好辦法就是讓自己不再是從前那個人，這樣諾言便沒了意義。其實一切諾言也只有在所有其它的事都沒了意義之後，才變得非凡起來。

心理狀態，但能夠「肆無忌憚」地以裝置物（現代流行的裝置藝術）和演員的交錯變型來表達導演的創作意念的，則屬《那時花開》無疑。至於《英雄》以黑、紅、藍、白、綠五色作為不同的敘事線，並且獲得柏林電影節的創意肯定，只是另一個說故事的方式。

　　此外，《那時花開》在意識流的操作下，那種對時間的敘事解構了觀眾看電影的線性思考：

> 看電影的人被自己看了，像一個悠長等待的結果是時間未曾流逝。而成長的結果是忘記了提問的回答；然後是回憶比幻想還不真實。

　　對於空間的思考，《那時花開》也逆勢操作了電影的習慣，而改以類舞台劇的形式演出，但是它的背景是一片荒煙漫草，它改變了許多電影以家徒四壁而屋內空無一物象徵「家」的虛有其表，是一個空洞的能指；它以只有一張雙人床和一道門，卻沒有牆壁的家，表現「家」的孤立無援和無依無靠。

　　《那時花開》帶有強烈的表現主義色彩，李欣的《花眼》則堪稱一部超現實主義電影（surrealist film）。1920 年前後興起於法國的超現實主義電影是將意象經過特殊的、奇異的甚至不合邏輯的安排，來表現人類潛意識的諸種狀態。《花眼》是一則城市的愛情寓言，其中充滿了對都市速度、動畫科技、魔幻寫實與黑色幽默的描述。電影以電影院引導員兼清潔工武剛（武啦啦飾）為敘事主線，運用大量的文藝氣息濃厚，甚至帶有哲學性辯證邏輯的敘述旁白，鋪陳一則則世紀之交的城市愛情。武剛掌握了電影中所有的敘事線索，而這幾條線索又彼此交會，以彼此之間的擦身而過表現一幅整體的生活（與《愛情麻辣燙》的串連方式類似）。

　　電影有濃烈的奇士勞司基的風格，尤其是連續重複出現四次幾乎一模一樣的影像（只是鏡頭放的位置不同）的敘事方式，令人聯想到奇士勞司基的《機遇之歌》，只是導演將它對準了

僵化的生活模式，而非機遇；而體育老師的不斷奔跑，表現了
生活一成不變，但卻必須持續這種無聊、凝固的生活步調。電
影最魔幻寫實之處在兩個刻板印象中魔鬼裝扮的男女身上。他
們各自擁有一雙天使的翅膀，而手中的「令牌」（？）上印製
的五顆黑星，與一旦有情人終成眷屬後便轉變成紅星的設計，
應該不是一個無意義的安排。五顆紅星在片尾陸續閃耀，除了
紅心與紅星的庸俗聯想外，我十分好奇是否有如此宏大的隱
喻：中國國旗的五星符號，中國城市的年輕愛情的祝願。如果
這個隱喻可以成立，我們不禁會驚呼，原來天使與魔鬼只有一
線之隔。但是在《花眼》令人看得眼花撩亂之際，我們不禁要
反問：愛情在哪裡？

　　如果李欣的《花眼》令人沈重，那麼李欣的《自娛自樂》
將是一部令人飛翔的電影。《自娛自樂》改編自一個真實事件[39]，
但是在導演充滿機智與趣味的改編後，電影有了幽默的情節與
深刻的文化思考。電影的時空發生在二十世紀末的農村，米繼
紅（尊龍飾）想以一台最新機種的數位攝影機拍一齣自籌、自
編、自導、自演、自拍的大型電視劇《關中女俠》。這是一個
在科技化產業進入農村後產生的生活變形，但農民一頭栽進拍
攝的情境中所產生的一切笑料，都比不上導演刻意對流行文化
以及電影菁英的調侃。

　　電影找來了歌手李玟在電影中扮演唐蘆花，唐蘆花以京戲
唱腔演唱歌手李玟的經典歌曲〈Di Da Di〉，電影中出現的歌手
李玟在電視中的商業廣告，讓米繼紅覺得廣告中的歌手李玟長

[39]　根據電影片尾的文字說明，這部電影乃根據真人實事改編而成：中國著名
　　瓷鄉景德鎮竟成鎮文化站站長周元強，用他手中家用攝像機拍攝了 28 集
　　自娛自樂的電視劇，全村 1500 個村民，有 1200 多個人上過他的電視劇。

得像唐蘆花。這是一個視覺上的刺點，導演以人物的形象和角色的扮演做了「混淆視聽」的處理，為劇中人物進行了一次自我解構，同時向觀眾宣告了：我們要拍一場戲。

《自娛自樂》以狂歡化的語言娛樂觀眾，它除了自我解構之外，同時也解構了觀眾對電影的認知。巴赫金認為，「狂歡節語言的一切形式和象徵都充溢著更替和更新的激情，充溢著對占統治地位的真理和權力的可笑相對性的意識。這種語言所遵循和使用的是獨特的『逆向』（à lénvers）、『反向』和『顛倒』的邏輯，是上下不斷換位（如『車輪』）、面部和屁股不斷換位元的邏輯，是各種形式的戲仿和滑稽改編、戲弄、貶低、褻瀆、打諢式的加冕和廢黜」[40]。《自娛自樂》的狂歡節語言，透過對普遍認同的武俠經典電影的滑稽模仿，以及電影中村民的插科打諢與不專業，對村長的誡令充耳不聞，在縫隙遊走的姿態已經超越了這部電影的事件原型，而有了消解宏大敘事的深度。

因此，這部電影大有一種「電影就是這樣煉成的」的輕鬆姿態，劇中最典型的笑果建立在對經典的解構上，在這部小成本的作品中，大有將「經典」視作是用「金錢」打造出來的結果。《自娛自樂》對《臥虎藏龍》中那場最為人稱道，最具美感和深刻意涵的李慕白（周潤發飾）和玉嬌龍（章子怡飾）在竹林中的打鬥的謔仿（parody），是向經典的致敬，更是對經典的顛覆。《臥虎藏龍》的中文主題曲由歌手李玟演唱，《自娛自樂》的中文主題曲也找了一個歌聲和李玟近似的王靖演唱，更有意思的是，同類型且被許多人批評為蹈襲《臥虎藏龍》

[40]　《巴赫金文論選》，佟景韓譯，北京：中國社會科學出版社，1996 年初版，頁 106。

的電影《英雄》的主唱人王菲的藝名恰巧是王靖雯。這麼多的
「巧合」在這部電影中匯集，或許就不是一個巧合，這是一個
對電影與經典的解構事件，但《自娛自樂》在啟用國際和國內
知名演員時，同樣也向商業機制解構了自己。

　　電影終了前，米繼紅和唐蘆花總算有情人終成眷屬，拍攝
婚紗照時，唐蘆花穿的婚紗，以及攝影師使用的捲軸道具背景，
上面印現的是巴黎鐵塔和雪梨歌劇院，這些都是全球化語境
中，中國農村無法自外與對抗的「同化」之必然，而這正是導
演的盲點，或者更深一層地說，是她做為一個全球人所無法避
免的尷尬處境。

　　如果說張藝謀的《我的父親母親》將黑白和彩色做了女主
角招娣心理層次的隱喻，為傳統的色彩語言做了一次成功的轉
換[41]，那麼《英雄》的色彩美學顯然是僵硬而牽強的。我無意對
《英雄》是否宣揚暴力地統一中國，或者是否主張刺客必亡的
論調與 2001 年發生在紐約的 9・11 反恐之間有著的必然的關係
進行分析，我只是想在《英雄》曾被許多人批評為形式主義
（formalism）電影的部分，尋繹《英雄》的敘事路徑與盲點所
在。許多影評指稱該片犧牲了張曼玉、李連杰、梁朝偉、章子
怡和陳道明等幾個電影界的一級演員，而以僵化的形式訴說了
一段有關獨裁政權的庸俗故事。形式主義電影在電影的表現強
調不同形式的運用可以改變形式本身的內涵，而剪接、繪畫性
構圖與聲音元素的控制都是形式主義電影的重點所在。然而如
果單純地將《英雄》視為形式主義電影，可能會抹煞了攝影師
出身的張藝謀對顏色的鍾情與痴迷，也因此窄化了做為多維敘

[41] 姜文・《陽光燦爛的日子》和王家衛・《春光乍洩》是更早地成功的華語
　　電影範例。

事載體的顏色在電影中擔負的使命。《英雄》運用了黑、紅、藍、綠、白「五色系列」杜撰一個戰國時代的「羅生門」，顏色除了各自表達張藝謀認為的屬性外——觀眾未必認同，我們應該挖掘顏色做為敘事載體在真實與虛構之間所起的功用。解構《英雄》的色彩敘事，我們才會發現黑、綠、白是敘事之真，而紅與藍則是敘事之偽，而其中又是實中有虛，虛中有實，並非是純色。張藝謀在不斷強調電影中的「意念」之打時，也以顏色拆解了觀眾的意念，因此集權主義、獨裁思想之評便成了一座染坊，讓《英雄》與其他武俠電影比較起來相形失「色」。在對秦王（日後的秦始皇）既定的認識之下，以一個「天下」這樣純白（殘劍對無名所說，此時色調為白）的理念與黑色（電影之內時間的現實與電影之外歷史的現實[42]）頡頏本就是個錯誤的開始，張藝謀在顏色的考量上從一開始就失去了準頭。

　　《我們害怕》以 KIKA（棉棉飾）為敘事者，電影一開始 KIKA 的一段話點明了上海與「我」的關係，並且聲言自己是個清醒的在場的旁觀者：

> 上海很容易給人造成一種感覺，讓你以為在這裡可以實現所有的夢想。其實，也許你很快會被消滅，或者迅速被同化，成為上海的一部份而沒有了自己。做為一個上海人，這是我的家，我不能離開，我唯一能做到的，就是不讓自己捲入這場關於夢想的遊戲。

　　在這部情節任意敘事跳接的電影中反映上海後現代元素的符號當然不足為奇：在搖頭店穿旗袍戴復古式大黑框眼鏡，或

[42]　秦國尚黑。

者僅著一件小肚兜搖著扇子起舞、在外灘戴墨鏡看夜景、對性
（性傾向與一夜情等）的開放[43]……等，在敘事鬆散與點到為止
的眾多事件下，一個無中心、無崇高點的上海在《我們害怕》
中讓觀影者看到了一個令「我們害怕」的上海年輕社會。

　　在這部以 DV 拍成，企圖將部分上海年輕人的「眾生相」
一網打盡的電影中，我們發現它其實是一則都市奇觀（city
spectacle），尤其是劇中主要人物與唯一的敘事者 KIKA 的懷舊
心理。審視當代中國的經濟結構和文化肌理，我們不難發現「懷
舊」做為一種消費性的文化元素，已成了歷史進程中的一種必
然。尤其自二十世紀九十年代以降，由大破大立的政治操作引
導下的經濟大開大闔，改變了地貌景觀，更在人民「認知的地
圖」上產生了如同詹明信所說的精神分裂症。身處華洋雜處比
例最高，汰舊換新速率最快的城市，如何重繪地圖（空間）新
面貌是一種困難的嘗試，導演透過影像為這種測繪進行的也都
是極其艱難的敘事，如何在抽象空間中「任逍遙」，是「我們
害怕」卻終將必須面對的難解課題。《我們害怕》是以 KIKA
為中心的幾個年輕人的流亡敘事（narratives of displacement），
在流亡的狀態下，在精神分裂的前夕，他們的瞬間愉悅[44]已經變
成了城市的一部份。

43　朋友間不忌諱談 AIDS，但對 AIDS 的認識，還是低得可怕（包括護士在
　　內）。一夜情對他們而言更是稀鬆平常，朋友之間甚至將自己的房間出借
　　當「炮房」，但一旦發生一夜情對象「突然消失」的狀況時，卻緊張萬分，
　　害怕至極。
44　例如：有錢、突如其來的痛哭流涕、搖頭、想殺人的欲望、以美色騙警察
　　錢、到處對朋友說自己覺得很煩等。

二、另類敘事焦點

　　由於北京市第十屆人民代表大會常務委員會的〈北京市嚴格限制養犬規定〉，「狗」在 1995 年 5 月 1 日勞動節後有了全新的意義，他們／她們和人類有了相同的辨識方式：（狗的）身份證，她們／他們變成廣大城市勞動人民心中最大的愛與痛。

　　《卡拉是條狗》描述從卡拉被抓以後十八個小時內發生的經過。在這既短暫又漫長的十八小時中，一連串對人性的考驗戲碼不斷上演：老二（葛優飾）為了營救卡拉「出獄」，找舊情人楊麗（李勤勤飾）借狗證，可惜被警察識破兩狗之間細微的差異；老二與楊麗卑躬屈膝打通各個人事關卡卻徒勞無功，更被妻子（丁嘉麗飾）懷疑舊情復燃，鬧家庭革命；老二一度決定放棄卡拉，到寵物市場買一隻和卡拉長得相似的狗以填補卡拉的位置，卻被狗販騙了，更被警察當作狗販抓上警車；最戲劇化的情節發生在警局那場老二和亮亮（李濱飾）父子之間的爭吵，老二究竟應該如何救出與卡拉同樣被關在警局的兒子？到底哪個才是老二的兒子[45]？電影最後以喜劇收場，卡拉在楊麗的協助下終於還是回到了老二家，老二第二天就為他上了戶口。

　　電影敘事緊湊，緊湊到有些不可思議，老二如何能夠在知道卡拉被抓之後的八小時內完成那麼多事[46]？但我認為更精彩

[45] 亮亮為了拯救被黃毛（同校的流氓）勒索的同學胖子，用計讓黃毛受了傷，但也因此被抓進警局。黃毛是中產階級家庭出身，父母寵出來的孩子，黃毛父母決定對亮亮提出告訴。在警局，亮亮將自己對父親長期積壓的怨氣一湧而出，他怒罵老二「你不配做我爸爸」。

[46] 值通宵夜班的老二回家後才知道卡拉出事了。

的卻是由敘事拉扯出的枝枝蔓蔓和一種思考城市的新維度──
寵物。電影的「另類」，基於它是因為一條狗而衍生了一連串
的家庭問題，電影中，寵物狗成了城市新興的消費符號，狗的
品種優劣和外觀美醜成了狗主人身份地位和主觀品味的具體反
映。「養狗」成了一種都市人類（之間）情感空洞化之後的新
的慰藉，對狗的抽象情感混雜了時尚的氣味，若真的對狗情比
天高，養犬政策又怎會因應而生[47]？老二不屬於時尚的範圍，他
屬於情感功能（卡拉是雜種狗）。進入消費社會的北京，狗跟
人的社會關係產生了變化，人不如狗，甚至成了標準的「狗奴
才」，這句中國傳統罵人的話，在現今卻帶有自詡和自嘲的複
雜意味。人不如狗有兩層含意：在階級意義上，人不如狗的地
位和待遇；在心理層面上，人不如狗的貼心甚至忠心。藉由為
狗辦狗證一事（辦狗證變成了狗擁有城市身份的「儀式」），
電影表達了消費社會的家庭變化，因為管制養狗的政策，搞得
一個奄奄一息的家庭人飛狗跳，這或許可以稱得上是狗的城市
當代性，這看似戲謔的一個詞彙，表現了部分北京市民在進入
消費社會後的新價值取向[48]。

　　電影中不可忽略的是頻頻出現的新舊建築的對比畫面，這
樣的鏡頭暗示了在新舊觀念的衝突下，平民百姓如何自處成了
一個被環境操弄／嘲弄的謬點。《卡拉是條狗》中的卡拉是人
類的寵物，而與《卡拉是條狗》中的狗主人同名的狗，《那人
那山那狗》中的狼犬老二，是老郵差一生最忠實的工作伙伴，

[47] 我無意在此對狗上戶口的政策提出批評，只是該政策的提出就是針對惡犬
咬人和流浪犬的社會問題而來，而造成如斯情況的原因正是人類棄養或者
誤養所致。

[48] 應該提供一個數據以凸顯養狗的階級意涵：狗上戶口得花五千元，扣除生
活開支，屬於工人階級的老二必須花三年時間才能攢到五千元。

也是偏遠地區職業世代交替的唯一關鍵，狗老二的珍貴表現在忠誠與人性的溝通上，而狗卡拉的尊貴與價值卻逼仄出人潛在的受虐傾向以及人性的貪婪——狗販子的騙術，狗成了不法之徒的生財工具。

《有話好好說》是張藝謀以黑色幽默的方式，集合中國影視界大腕（姜文、李保田、葛優、趙本山、李雪健）來場「有話好好說」的「教育」電影。這部電影在張藝謀的作品中絕對是「另類」演出，傳統北京琴書、中國舊式建築（姜文飾演的趙小帥住處）、土生土長的北京人（李保田飾演的張秋生）對照現代化的歌廳夜總會、二十世紀末的高聳塔樓和筆記型電腦，在這樣強烈衝突的後現代都市中，人也開始變得焦躁起來。男人因為女人而作戰在古今中外的歷史都不是新鮮話題，但若是因為女人的戰爭而殃及一台筆記型電腦，並因此展開一連串的荒謬敘事，應該就是一則全新的城市寓言。導演一連串特寫鏡頭的運用，人的臉部表情在鏡頭前鉅細靡遺，扭曲的臉形和因過度曝光造成的陰晴參半的臉色，是對人性的隱喻。在一連串精神分裂的敘事進行下，人的疏離（張秋生在路邊借大哥大時，路人視之為瘋子；趙小帥被劉德龍的手下圍毆時，路人袖手旁觀）與瘋狂，在消費社會越來越成為一種時代的必然。然而導演還是認為「有話好好說」的機會是可能存在的，電影寄託了一個光明的尾巴：都市還是有好人，有溫情。然而我們不禁要質疑，一場都市鬧劇，似乎不該以一封自我懺悔和不打不相識的信草草結束，張藝謀另一部以城市為背景的《幸福時光》亦然，莫非這是張藝謀的「都市障礙」？

《窺》在 DVD 封面上以《陽光燦爛的日子》姊妹篇自我命名，但除了時間都是定於文革時期並且皆以青少年的成長史為

主幹之外，其他幾乎沒有堪稱「姊妹篇」之處。然而它展現了一個極不同於其他以七十年代為背景的影視作品[49]的向度：對性的大膽陳述。《窺》以讓人為之一凜的性的直面方式直接對《陽光燦爛的日子》中退位的政治主體做了大膽的挑釁，並且張牙舞爪地表現了窺視的正當性，赤裸裸地攤開人們在道德戒律中最不宜赤裸的幽暗面。電影呈現的青少年性敘事成了對政治高壓和神聖領袖的直接對抗，而這正是它最另類之處[50]。

　　《窺》的主人公向陽因為家庭成分不好而被下放到大西北，為了不想工作，他在工作時以機器自殘左手。由這個電影一開始的小動作，便可以一窺向陽叛逆的性格。《窺》的基調是反政權的，在主要敘事線之外，向陽小時候從房間的小洞中頻繁地窺見隔壁住的年輕女孩林芸被工人強姦，工人有一個極為政治正確的理由：妳爸爸是黑五類。電影將向陽的性啟蒙導向幼時窺視工人強姦少女的印象，青春期的向陽情慾難耐，他在電影院觀看芭蕾舞劇時忍不住自慰，回家後必須拿著情色圖片再自慰一次。電影中毛主席為芭蕾舞劇鼓掌的身影，房內收音機中傳出的無產階級專政、人民大團結之類的宣傳內容，在這裡產生一種褻瀆神聖話語的互文效果，是一種對高大全形象的反抗與顛覆。

　　《窺》的敘事混亂，如同人的記憶總是穿梭不定的，但電影總的來說還是情慾問題，而它以情慾干擾當時紛雜的話語系統，以性飢渴向毛主席保證[51]：天天做、月月做、年年做。

[49]　如：《陽光燦爛的日子》、《孔雀》、《情人結》（七十年代部分）、《一年又一年》、《渴望》、《來來往往》等。

[50]　《窺》的敘事也頗為混亂，我之所以不將它放在第二章第二節討論，而納入另類語言一節，便是因為它本身議題的特殊性。

[51]　毛主席：階級鬥爭並沒有結束，階級鬥爭必須天天講、月月講、年年講。

第四節　邊緣戰鬥

一、性／別之戰

　　《東宮西宮》是中國大陸第一部以同性戀為題材的電影，它以「東宮西宮」的空間構圖，解構了國家政權的虛妄性格。根據王小波和李銀河的研究[52]，北京同性戀者的語彙中，「東宮西宮」指的是天安門東西兩側勞動人民文化宮和中山公園內的公廁，而這裡是著名的同性戀聚會場所。在象徵國家與人民自由的廣場周邊，竟有如此令人不忍卒睹的公廁，導演似乎「無意地」一開始就直指領導政權的一塊盲區。

　　《東宮西宮》開場的鏡頭由下而上，叢生而雜亂無章的殘枝敗葉連接一片枯萎蕭索的荷塘，月色黯淡，抹在斷井殘垣上的光影被巡警手中的光束掩蓋。污水四集，髒垢爬上了牆頭的公廁，口傳中的東宮或西宮，曲徑通幽，迂迴不已，象徵等待被緝拿者內心的百轉千迴。幾個由遠處注視公園公安局的鏡頭，瀰漫濃厚的「如坐上觀」的味道，公權力（國家、中央、正統、規訓）的代表小史（胡軍飾），如何應付眼前的「賤貨」（司汗飾）——如同電影中小史對阿蘭的辱詞？

　　阿蘭「如何變成」同性戀在這部電影中並不是一個值得研究的議題，值得注意的是，阿蘭在對自己的同性戀歷（情）史娓娓道來時，小史那種欲拒還迎，欲語還休的姿態，是一個足堪玩味的變化。小史和阿蘭鏡頭視角（位置）的轉變，亦是電

[52]　《他們的世界——中國男同性戀群落透視》，太原：山西人民出版社，1992年初版，頁160。

影一個敘事的重點。阿蘭的話語干擾了小史筆錄這種僵化的例行公事，甚至一夜言語上的往來，讓小史潛意識中對同性的情愫破繭而出，最後只是阿Q地獲得了精神上的勝利。

　　導演對鏡頭的掌控已十分純熟，在這部充滿了古代中國的文化符碼（建築、配樂、崑曲、竹林等）的影片中，「同性戀」這個古已有之，而在當代（二十世紀八十年代以後）漸成「顯學」的議題，應該是一種抵中心的（de-centered）（中心意指官方的歷史書寫者與掌權者）的反符碼操作[53]，藉以控訴中央的文化霸權論述。

　　《今年夏天》（原名《魚與象》，英文片名採用該名稱）這部中國第一部以女同性戀為題材的電影，說的是動物園大象飼養員小群（潘怡飾，養了一缸金魚）和服裝店個體戶小玲（石頭飾）的感情生活。電影中有兩個重要的配角，小群的母親和小群的前任情人吳君君（張淺潛飾）。小群的母親喜歡聽崔健的歌（尤其是「這世界變化快……」的詞），離過婚的她除了想再婚之外，還不斷逼小群結婚，以她的年紀稱得上是時代的新潮人物。而吳君君則是一個徹底的悲劇人物，她的形象是一個被異性戀父權體制犧牲的最佳詮釋，她最後開槍殺死父親，也被警察所殺。

　　故事本身沒有高潮起伏，十分生活化的情節讓異性戀與同性戀之間的意識型態衝突在最詼諧的對話中產生[54]，甚至可以這麼說，如果沒有吳君君的出場，這將是一部沒有任何直接控訴之聲的普通電影。然而，它絕非如此普通。值得注意的是，導

[53]　阿蘭將自己比喻成京戲中愛上衙役的女囚犯，女囚犯是青衣打扮。

[54]　譬如：小群在與異性戀男人相親時，冷不防的一句「我喜歡女人」嚇壞了所有相親者，而小群母親後來竟然嫁給原本打算介紹給小群的男孩的父親。

演在主流的權力觀測中，巧妙地以邊緣的位置樹立起戰鬥的姿態，在那些看似不經意／驚異的鏡頭下，有著相當深刻的性別敘事，而這正是《今年夏天》最引人入勝之處。

電影拍攝於 2000 年（2001 年完成一切後製與赴國外參展），此時的北京已是中國的繁華大都市，但電影中出現的北京卻是落後的、骯髒的、青灰色的圖像，導演這種立足於中心，卻將鏡頭推擠到邊緣的作法，是從側面控訴了所謂主流的政治正確性和價值。電影中，小群和小玲兩個外地人（四川和貴州），進入政治中心北京，情感的生活也必須進入主流異性戀的世界，小群母親從四川長途跋涉到北京，就是因為電話已經無法遙控女兒對婚事的決定。吳君君的遭遇，一槍擊中異性戀家庭觀的要害，吳君君在槍殺了父親後對小群說：

> 這把槍是我跟一個警察睡覺，從他那兒偷來的。我一直希望我爸爸死，從小他就強姦我，我媽知道了她還裝糊塗，我知道她是為了維護這個家的完整，她到病死的時候，她還裝糊塗。從十歲起我就想殺死他……

小群最後雖然逃不過異性戀法律的制裁，但手槍這種在異性戀心理學中對陽具的隱喻，在此得到象徵性的顛覆，而異性戀對「家」的完整的期待也再次受到強烈的批判。除了這個激烈的對抗之外，當電視播放異性戀婚姻觀的節目時，小群和小玲在電視機前吻得情意悠悠，此時電視內婚姻專家的論述（discourse）成了標準的噪音，在她們的一方天地中，女性的情感和慾望才是真理與真實，縱使是狹窄的，卻是自由的，因為在這裡她們才是主流。

　　游離於異性戀價值體系的邊緣，這部電影的命名也是一個象徵性的事件：

> 李玉（按：導演兼編劇）說，一次他們在市場裏拍攝外景，一個保安走過來問他們在拍什麼片子，她隨口說我們在拍《今年夏天》。保安於是就轉身走了，李玉說，《魚與象》顯得怪異了一點，容易引起別人的興趣。為了減少麻煩，這部電影的名字就取了無法再平淡的、同時也不代表任何意義的四個字：今年夏天[55]。

　　李玉這次「歪打正著」，或許是在電影開拍前就預想的應變答案（電影未獲政府拍攝許可），但有趣的是《今年夏天》除了契合電影發生的季節外，更巧妙地閃躲了「保安」這個做為維護社會秩序的公權力象徵。在一切制度──異性戀的、陽具邏輯中心的緊張關係中，看似「不代表任何意義」的解釋其實意義非凡。

　　然而我對「魚與象」的解釋與李玉的說法不同，而這可能是另一個層面的思考。小玲凡事自主的個性與李玉說的「被觀賞，被宰殺的」位置不同，而電影中相當溫馴的母象，則一點都沒有「籠中憤怒的大象」的模樣（除了吳君君與警察僵持時，傳來陣陣大象的叫聲，但「外行人」卻無法據以分辨是否為大象憤怒時才有的聲音）──導演甚至曾經將鏡頭帶到她以左腿磨蹭自己右腿的滑稽畫面，而這應該無法和脾氣剛烈的吳君君劃上等號[56]。我的想法是，小群飼養的金魚讓她和小玲的生活有

[55]　http://ent.sina.com.cn/m/c/2002-09-10/151399865.html

[56]　有關李玉魚與象的說明參見　http://www.filmsea.com.cn/geren/article/

了新的生命，魚是榮格（Jung）說的救世主的象徵，它將人從深處拉出來。小玲從男友的（異性戀的）索然無味中走出，進入小群的視野，庶幾可以視為一種解脫，即便她們之間也存在著爭執和矛盾。至於象——非常政治正確地是一隻母象，則對異性戀將大象（鼻）視為陽具的象徵這點產生極大的顛覆，電影中的大象溫馴懂事，小群將它視作朋友，對她照顧得無微不至，那是一種異性戀（如動物園的另一位男性飼養員）所無法理解的情感。然而，吳君君最後與警察做的對峙，那場「困獸之鬥」卻十分強烈地表現出非主流對主流政權殊死決戰的勇氣，而畫面在此刻意穿插小玲和小群的魚水之歡，性與死的接觸雖然不是電影的首創，但依然令人怵目驚心。

　　同樣充滿性與死的慾望糾纏，同樣以邊緣的姿態進行對主流中心的控訴，崔子恩的《舊約》卻沒有《今年夏天》的豐富性。可能在一定程度上是導演的切身經歷所反應的心像，以「雅歌 Song of Solomon2001」、「箴言 Proverb1991」和「詩篇 Psalm1981」為三個組成部分的電影《舊約》是一部荒謬的敘事。電影以 DV 拍攝而成，粗糙卻真實，電影的三段式敘事了無新意（間隔十年，但沒有因果關係，只有小博（于博飾）這個人物同時出現在三段故事中），倒敘的手法也沒有意義，除了片段且片面地呈現階段性的男同性戀者與男雙性戀者（〈箴言〉中的大宇）在中國城市的處境外，遠離舊時代（舊約），告別宏大敘事的企圖相當明顯。導演的敘事方式除了〈詩篇〉較符合寫實主義電影的敘事規則外，〈雅歌〉和〈箴言〉剪接的無序以及劇情的荒謬，其實反應了男同性戀族群在當時的生存狀

態，而敘事工整的〈詩篇〉卻在情節設計上將異性戀（家長制）的荒謬性格與恐同症狀做了令人瞠目結舌的安排——為了讓弟弟轉性，大哥要大嫂色誘小叔，叔嫂通姦這種中國傳統說部中的禁忌，竟在此變成了異性戀大哥「治療」同性戀小弟的藥方。

《舊約》完全在室內拍攝，這種對男同性戀生存空間的隱喻在二十世紀末的影視作品中所在多有，總體而言，《舊約》沒有太多新的敘事發現，它的整體敘事是塊狀而齊整的，但每個段落的細節又是零散而碎裂的，整部電影的荒謬敘事，如同爆裂後的熱水瓶中的水銀，屍橫遍野卻又兀自閃光。

除了同性戀的邊緣敘事外，《特別手術室》談的是八十年代末，異性戀者做而不論的禁忌話題：人流。讓我們先看看《特別手術室》DVD 封底的一段文字：

> 影片以真實的鏡頭，剖析了在八十年代改革開放的衝擊下中國女青年的性觀念和性狀態……

或許導演和編劇意欲批判的正是上述對女性情慾與性自主權的誤解，封底的介紹——儘管中國大陸的光碟製作為了刺激消費常常以不實的劇情簡介和封面做為包裝，以吸引消費者購買的慾望——恰巧提供了負面的示範。這部被禁映了十七年的影片，以不前衛的手法表現了一個在當時相當前衛的性觀念和性狀態。電影以女電視節目主持人盧雲（史可飾）和女醫生圓圓（丁嘉莉飾）為中心，藉由她們展開整個敘事的脈絡。事件發生於未婚懷孕的盧雲在做了人工流產手術後，開始意識到人流這個重要的社會問題，於是和醫院達成協議，喬裝打扮成醫生，把來醫院做手術的女人當成採訪的對象，以便完成她的節

目製作。然而，盧雲問的問題犀利，涉及隱私，甚至未經對方許可（或在對方看到錄音機之後才詢問可否錄音）就擅自錄音；此外，女醫生對欲進行手術者的問話不像探視情況，倒像審訊犯人，而對於未婚先孕的女性，除了收費標準與已婚者不同外，女醫生還評論這些未婚先孕者是「亂來」，指稱到醫院進行人流的是「病號」。導演最初拍攝電影的用意應該是要正視未婚先孕的問題，並且試圖在電影中扭轉權力的觀視位置，以女性為主要敘事主體，對性的問題做類似社會學研究的探索，但是卻踏入了一個異性戀意識型態的誤區，這恐怕是導演和編劇的盲點。

由於這是一部性教育意味十足的電影──電影甚至請來一個外國人飾演性學大師的角色，告誡中國人中國的性教育從根本（小）就出了問題，或者說，中國根本就沒有正確的性教育，更不用說性愉悅。諷刺的是，當性學大師在訪問結束前反問盧雲有沒有性經驗時，盧雲毫不猶豫地回答：沒有，因為她尚未結婚──因此導演的盲點便更加凸顯出一個普遍存在的現象：女性的性自主在當時是一種語言的失序狀態，社會風氣的開放並沒有為女性提供一個正當與應有的發言空間，從電影表達了不同性別、階級、年代和職業對人工流產的看法，卻遭到禁映的處分來看，就是一個強勢語言對弱勢語言的暴力裁決，如同醫生對人流者的姿態。

《特別手術室》集合了許多不同的性與女人的案例，也充滿露骨直接的對話內容。譬如：女醫生圓圓因為丈夫性無能而面臨離婚的問題，她對盧雲坦承，她必須「使勁地忍著」無性的痛苦，甚至已經到了「來什麼人都行」的地步。這是俗稱「有名無實」的婚姻，值得注意的是，圓圓的坦白是極少數女性的

女性自覺的表現，而她與盧雲都是知識份子，因此懂得自我保護與爭取權益，其中包括了拒絕男性[57]。但是，劇中非知識份子出身的女性，卻沒有這樣的處境，被強姦過的小吳在談戀愛的過程中，一旦被對方知道自己不是處女，就必定面臨分手一途，她沒有工作，以幫人照顧攤位過活，她的家人只剩下一個小哥還願意偶而來探望她，其餘的都以她為恥；至於男人則只跟她上床，不跟她談情。女司機楊梅（徐帆飾）從上初中伊始就被親生父親強姦，一直到成人，甚至因此懷孕，而楊梅的前男友在知道她不是處女後便斷然與她分手。楊梅因為到一家私人診所進行手術，手術失敗，大量失血，在開車回家的途中車禍身亡。

對田壯壯而言，《特別手術室》絕對是一部水準之下的作品，它充滿教條，電影中的男性則清一色都是負面形象：腳踏多條船、外遇、處女情結等，似乎也有將男性單一化的缺點，然而它的重要性在於以一種「特別」艱困的敘事方式，為人工流產的社會現象進行了一次試驗大於實踐意義的「手術」。田壯壯撞不破審查機制的電影手術室，一直要到2005年，當人流已經不再扶不上檯面，未婚先孕已不再是個禁忌時，它才能從邊緣進入中心，對影片的敘事本身而言，這或許是一個最大的諷刺。

二、地域之戰

《心心》呈現的是邊緣的北京。從外地來北京的女孩婷婷從事的是電話性愛交友的工作，婷婷居住的狹小陰暗的老舊平

[57] 電影中有一段盧雲和圓圓到舞廳跳舞的情節，舞廳播放的是國際紅星瑪丹娜（Madonna）的歌曲，這個集冶艷、風騷、性感、敗德等正負面形容詞於一身的女人，在這裡被賦予了女性性自主的隱喻。

房（磚塊裸露，連水泥都沒糊上）與屋內的科技產品（電腦、ADSL、電話）有著極大的不協調。導演喜歡將鏡頭帶至斷井頹垣旁進步的高架道路，高架道路的另一邊是湛藍的天空，但它不屬於婷婷，也不屬於心心。心心是婷婷在網路上結識的北京女孩，她原本要到加拿大讀書，卻為了找男友而私下從機場溜回來。電影以兩個女孩的對比呈現兩種截然不同生活樣態的北京，然而她們的心境同樣都是荒涼的。從未謀面的心心和婷婷約好在「北京中華民族博物院」門口碰面，但兩人卻對面不相識，博物院前兩個極大的「新年」的招牌特別醒目。導演對「過年」的時間選擇用意甚明，但電影中卻沒有一個人是和「家」人團聚的。

地點也是在北京，《陳默和美婷》說的是外地青年與原籍北京如今回返「老家」的青年對應北京這座城市時，所面臨的困境。文革時期，成千上萬的知識青年響應「知識青年到農村去，接受貧下中農再教育」的國家政策，二十多年後，當他們仍待在農村，而他們的子女選擇重返城市時卻發現，城市已經無他們容身之處，美婷（王凌波飾）便是其中一員；改革開放後，湧進城市的農民如過江之鯽，但是城市給他們的也不如預期，陳默（杜華南飾）便是其中之一。原籍北京的美婷並沒有比陳默享有較高的待遇，她在理髮店工作，卻差點被男客性侵害，甚至因抵抗而遭到開除；陳默在北京只能非法打工，或者撿人家不要的工作來做。美婷和陳默結識後曾經問過陳默：「幹嘛來北京呢？」陳默回答：「北京好啊！有天安門，有太陽昇，還有錢賺。」為了賺錢給老家的二哥治眼睛，陳默千里迢迢進京，含辛茹苦積攢了二千元，為了省下往返車資同時留在北京賺更多的錢，陳默託老鄉李斌將二千元帶回家，沒想到被李斌

拿去賭博輸個精光。陳默為了要回二千元，鋌而走險趕赴賭場，哥兒們因此反目，陳默亦因此送命。

　　北京對陳默而言不再是天安門和太陽昇，而是一座荒蕪的墳場。透過鏡頭，我們看見的是一座灰濛濛的城市。

　　電影《十七歲的單車》的敘事是農村意識與城市意識糾纏交錯的過程。北京飛達快遞公司發給員工的「高級的山地車」（經理語），以及穿戴整齊乾淨的制服，「洗過澡、理過髮」的農村青少年，兩者都是快遞公司的形象商品。對於農村青少年小貴（崔林飾）而言，單車是他在城市實現脫離貧困生活的美夢的工具；對城市青少年小堅（李濱飾）而言，單車是一個流行的指標，是一種吸引異性、宣洩青春與獲取同儕認同的重要媒介。

　　騎單車送貨的小貴，視線永遠是仰角多於俯角和平視的，這種眼神的流動，透露出他對城市的好奇與尊崇，在車輪運轉的當下，他可以同時享受觀賞城市與接近城市的歡愉，因為在這個開放的空間中，他是自由的、理想的，而一旦真正和城市人接觸（如：五星級飯店、快遞公司……等），頓時他又是侷促的、不安的。這種因為空間而造成的心理變化，在小堅身上也有相似的情狀。座落於傳統大雜院的小堅家，破舊凌亂的環境之於年輕氣盛的小堅，是擠壓他向外伸展的桎梏，只有登上屋頂，他才能獲得短暫的心靈安頓。院外的花花世界將他從閉塞的空間中解放出來，但他必須為此付出代價：一次次地重複驚慌與失落。但他這種驚慌與失落與小貴所擁有的有著截然不同的本質，後者是因為匱乏，前者是因為不滿——即便他沒有豐盛的物質享受，但總是足夠的。小堅的身世與這座城市的身世

有著驚人的相似[58]，而這座城市卻導引他進入一個他無法自我控制的田地：偷竊。

　　小堅和同學圍堵小貴的大樓危機伺伏，這棟興建中的大樓成了成長中的青少年的最佳映襯，粗鄙而冷酷的都市意／異境，點染城市的冷酷和荒謬情調，而城市成了小貴的夢魘。電影最終的那場令人神經緊繃的胡同追逐戰，慘綠少年的風風火火和耆宿老人的不動如山形成強烈的對比，城市人的疏離與冷漠在此令人震驚！然而弔詭的是，城市人自以為是的執法者形象，卻又在此將城市和農村不同的思考邏輯獲致平衡，小貴「死軸」的個性讓人聯想到張藝謀作品中的秋菊、招娣和魏敏芝，固執的令人同情和心酸──他終究是一個被城市觀看的「奇觀」，然而小堅一伙人卻沒有姜文・《陽光燦爛的日子》那般動人可愛，反而是《陽》劇劇尾那種「北京，變得這麼快！」的令人不安與慨嘆。

　　值得注意的是，除了上述兩條敘事線之外，單車也是一個主要角色。電影中，不同品牌、不同樣式的單車錯落有致地出現在北京街頭，這種北京人（甚至是整個中國）司空見慣的代步工具，在世紀之交也有了全新的價值取向：品牌──北京告別了純粹功能性取向的單車年代。此外，在劇中未發一語的保母紅琴（周迅飾）是一個短暫卻重要的人物。同樣充滿了城市嚮往的農村姑娘紅琴被小貴和叔叔誤認為富家小姐，被誤認的原因在於她身上一日數換的時髦衣物。紅琴踩著高跟鞋到雜貨鋪買醬油時發出的音響，成了小貴和叔叔對城市富家小姐的粗糙辨認，但這卻可能是普遍農村人對城市人辨識的起點。紅琴終

[58]　沈悶已久，亟欲出頭，要改革、要開放。

究因偷穿甚至盜賣女主人衣物遭到辭退的命運，但我感興趣的不在於偷竊有罪這種道德層面的陳腔濫調，而是在於「衣物」已經跳脫了蔽體禦寒的基本功能，也不再單純地只提供女性愛美的解釋，而是它已經有了獨立的身份：社會地位和城市人的欲望想像。

《看車人的七月》描述一個平凡老百姓的平凡願望。導演以諸多生活中的細節和不起眼的小動作（如：將碗裡的食物撥給兒子等）表達了懦弱怕事的杜紅軍（范偉飾）做為一個社會價值低下的看車人、父親以及離過婚想再婚的中年男子的艱難處境。為了能改善生活，他對上司鞠躬哈腰甚至暗塞紅包，可惜遇到困難時卻沒有得到上司的救助；為了兒子的學習表現，他使出三角貓的功夫為學校老師按摩；為了圓滿一段中年之愛，他幾乎散盡原本就不多的家財，卻遭到被情人——花店老闆小宋（陳小藝飾）——的流氓丈夫劉三（趙君飾）「抄家」的命運。劉三三番兩次欺負杜紅軍（對小宋拳打腳踢、搬杜紅軍的家具、敲碎杜家玻璃、打碎杜紅軍看的賓士車的擋風玻璃），杜紅軍敢怒不敢言，或者敢言不敢動，甚至兒子為了替自己出氣，襲擊劉三卻反被劉三打得鼻青臉腫——這一天剛好是杜小宇（張煒迅飾）的十六歲生日，杜紅軍都能忍氣吞聲。杜紅軍的心直到他在長安大街上一家昂貴的蛋糕店買的蛋糕被莽撞的騎單車少年撞壞後，才徹底撕裂，並且終於展開了報復行動。

《看車人的七月》就是藉由上述的敘事路徑表達社會底層百姓的普遍心聲。劇中的父子關係是顯而易見的主題，杜氏父子表現對彼此關愛的方式都是行動大於言語，一種壓抑到一定程度後才會爆發的濃烈愛惡。我認為這部電影最細緻之處除了

那種以不斷的積澱然後在一個適度的燃點迸發而出的情感方式外，影像中許多鏡頭和物件發出的無聲之聲，令人有更深的震撼。

電影中小宋經營的花店原本是消費社會才有的商品概念，它在小宋身上出現就是一個扞格不入的鏡頭。姑且不論小宋在花店出現時只有被劉三痛毆和勸架的場面，從電影開首她和杜紅軍拍婚紗照時對攝影師使用的「臂彎」（只聽得懂胳肢窩）、「探戈」（完全沒反應）等新式詞彙丈二金剛，就能夠看得出來她不屬於這個花花世界。花，對小宋而言應該是維護生活與維繫婚姻的搖籃，卻給她莫大的煎熬；相對地，杜小宇騎單車外送花束時的那幢美麗的花園大廈，卻隱藏著外遇的秘密。

此外，杜紅軍和小宋約會的地方不是在家裡就是在路邊，北京川流不息的車潮和森然矗立的大樓，諷刺地映顯兩人的微不足道。歌舞廳和花，一種花花世界的氛圍，他們卻永遠進不去。杜紅軍的卑微，凸顯了城市的巨大，同樣是鏡像氛圍的對比，胡同裡的械鬥一段[59]，導演利用長鏡頭，將極度的清靜與極度的躁動推向聽覺的兩端，觀眾彷彿置身事外，卻又無所遁逃，相似的場景，但沒有《十七歲的單車》追逐時的背景音樂（鼓聲）和近距離的打鬥，《看車人的七月》營造出一種被抽空的難受。

七月燥熱、人心悲涼；霓紅閃爍、生活黑暗。在一連串的不幸之後，電影卻有一個光明的敘事尾巴。杜紅軍為出一口氣付出了代價，他進了監獄，也依然沒有和小宋結婚，結婚照成

[59] 因為小宇被不良少年搶了準備捐獻給大西北失學兒童的三百元（這三百元得來不易，打工攢的或賣掉最心愛的集郵冊得的），小宇找同學以暴治暴，後被警察制伏。

了他聊以自慰的填補。然而兒子沒有離開他投奔位在東北的母親，繼續在家等著他的歸來。《十七歲的單車》中，小堅的單車踩動了青春的狂飆氣息；《看車人的七月》中，杜小宇的單車滾動的卻是城市底層人民的階級（無錢、無權、無勢）滄桑與眼淚。

《扁擔・姑娘》中的冬子（施瑜飾）是一名從農村（黃陂）到城市（武漢）打工的青年，他到城市的目的當然是為了賺錢；高平（郭濤飾）是冬子的同鄉，他一心想要擺脫黃坡人的身份，成為一個道地的城市人，卻被城市人欺騙，最後死在城市裡。《扁擔・姑娘》以歌女阮紅（王彤飾）為核心輻射出多角戀情，並以此為黑道尋仇的根源。全劇以冬子的敘事視角做口述式的回憶，劇中廣播的內容與影像密切相關，而這必定是導演刻意地安排，如下面一段廣播所述：

> 在我們城市經濟繁榮的背後，我們應該看到一個越來越不能忽視的現象，就是農村人口的大量湧入，他們一開始主要以進城打工賺錢為目的，可是漸漸地，他們已演變成城市各項建設中一支脫軌主要的力量。在政府各部門的統一管理安排下，為城市的建設發揮著巨大的作用。但是，我們也不能不看到，伴隨著農村人口的大量湧入……（隱聲）

《扁擔・姑娘》可以說是高平從尋仇、報仇、被報仇到走向死亡的過程，他諄諄告誡冬子的城市教戰手則，以及比城市人還城市人的生活習慣，反而將他一步步逼向死亡的深淵。從新聞報導的內容得知，原來黑道老大大頭（楊麗森飾）和高平

是同鄉，新聞這個令人驚訝的宣告，並非讓人片面地感慨同鄉殺人這樣的悲劇，而是「城市經濟繁榮的背後」，農村人口已經不再是過去的單純善良，而是被金錢沖昏頭的城市人的同類，並且是「城市各項建設中一支脫軌主要的力量」。電影中，冬子和高平居住在城市的邊緣，流氓蘇五和大頭也是城市的嚴打對象，究竟是什麼讓農村人走向邊緣？高平在城市遭到理想的破產並且賠上性命[60]。

　　電影對時間的敘事是安靜的流動。當麗麗歌廳的大門上貼著兩道印有「一九九五年十一月七日」字樣的封條，和電影一開頭螢幕上打出的「八十年代末」不同時，讓人恍然驚醒，在黑幫追殺過程中，原來故事已如同長江一般，在無聲無息當中流淌了好幾個年頭。我對該片的英文片名《如此靠近天堂》（《So Close to Paradise》）充滿興趣，天堂何指？天堂何在？當電影最後冬子將自己對阮紅的愛慕之情以隨身聽做最含蓄而動人的表達——用隨身聽錄下阮紅唱的歌——時，冬子這小小的淺薄願望，讓他有了物質之外的愉悅，這是他到達天堂的瞬間？抑或城市這個外地人眼中的天堂，其實不過與地獄就是一線之隔，人同樣在一瞬間就可能由天堂墜入地獄？在電影中，我傾向於後者。

　　《婼瑪的十七歲》進行的是少數民族的邊緣化敘事，它觸及了少數民族在進入消費社會後所面臨的困境。雲南哈尼族的十七歲少女婼瑪每天到小鎮賣烤玉米（五分錢一根），但玉米乏人問津，美麗的婼瑪卻成了觀光區的景物。每天都有許多未經婼瑪允許就上前與她合照的外國或城市遊客，從城市來的攝

[60]　王小帥的電影中，農村人進城的下場都很悽慘，這是王小帥對城市的批判與對熱衷金錢者的揶弄。

影師阿明，替婼瑪掙到與外國遊客拍一張合照對方付費十元的生意，從此，婼瑪就與城市有了聯繫。

　　婼瑪的生活因為阿明的出現有了重大的轉折，她從他身上得到許多對城市的想像，而婼瑪的族人洛霞對城市的歌頌，也讓婼瑪開始心猿意馬。婼瑪對阿明產生了情愫，然而阿明對她卻含有利用的成分。婼瑪是落魄的阿明掙錢的工具，（哈尼）民族文化在此刻變成一種商品，婼瑪這個模特兒，也淪為其中的一部份。開始以與觀光客合照為工作後，婼瑪不賣玉米了，而跟著婼瑪「有樣學樣」的生意人如雨後春筍般滋生。

　　婼瑪開始聽隨身聽、坐摩托車，並且使用莉莉（阿明城市裡的女朋友，桑怡飾）用過的口紅，阿明則與其他外國或城市人以照片記錄民族、異國與地域風情。在哈尼族的自然（天然、真實）與城市人的自然（人為、虛偽，但已經虛偽得很自然）中，我們看到城市敘事與邊疆敘事之間不帶血腥味的擷頏，婼瑪的單純與善良，讓邊疆在無法抵擋全球化消費潮流與消費心態之下退居自守。這是導演自知無法處理的哈尼族困境，於是電影讓婼瑪在美麗的田埂上奔跑，那種跑，與漢族農民的跑相比顯得更加痛徹心扉，漢族農民的奔跑，還跑得到希望的終點——《暖春》中的小花，跑出了養父養母的接納與認同；《我的父親母親》中的招娣，跑出一段美麗的愛情故事；《一個都不能少》中的魏敏芝，跑出信守承諾的代價，更讓水泉小學的教育資源問題獲得充分的改善——但是哈尼族的奔跑，跑出的卻是傷心和絕望。婼瑪在大雨滂沱中失足倒臥水田嚎啕大哭的情景，與當初和阿明在田中嬉戲的畫面相較，不堪比擬[61]。

[61]　田中嬉戲是哈尼族的習俗之一，互有情意的男女在水田中，以泥巴投擲對方。

　　阿明最後當然還是選擇了城市離開了婼瑪。遺失了淡淡的初戀與城市的想望，婼瑪並未負隅抵抗這樣或那樣的絕望，「回魂」（奶奶以哈尼族的招魂儀式，召回了婼瑪的精魂）以後，婼瑪重新回到她往昔的生活。當她看到阿明寄來的她與城市的合成照時，她笑了，笑得令人心酸，令人動容。

　　同樣是對邊疆民族的描述，《德拉姆》有著與《婼瑪的十七歲》極為不同的敘事。「德拉姆」是藏語的「平安女神」之意，在電影《德拉姆》中，我們看見少數民族的生活樣態，也看見政府對他們開的空頭支票（修路的承諾一再延宕，只能靠馬幫以人力自行修築，但旅遊局卻捨得用幾十萬蓋旅遊區的廁所）。在這裡，十九歲的青年札西在陳述長兄——年紀可以當札西的父親，他的小兒子只比札西小八歲——對他教誨有關「家」的觀念時，我們不難從中發現邊疆民族父系社會的傳統，亦是「男子漢應該去掙錢，要出人頭地」，然而他們對「錢」的要求不過只是停留在改善環境的極小願望上：「有了很多錢以後，還可以買牲口、買膠鞋、茶、鹽，買墊子、被子，這樣家庭就會好起來」。像札西這樣澹泊名利的不少，但當然也有想離開山區到城市闖一闖的次仁布赤（女，藏族，21 歲，十足城市年輕女子的穿著風格，工作是代課老師），或者教育長子「你要好好讀書，將來什麼都可以看到，可以看到北京……」的陳忠文（怒族，31 歲，採漢族姓氏）。

　　在這裡，「生活」本身就是一種敘事，十六種種族、語言，可以不分彼此地圍坐在一起吃飯、聊天，他們以芋頭的收成來推算時間，但是從電影中「手術」、「貸款」、「宗教」和「籃球」等詞彙中得知，漢族勢力（中央政權）與西方文明已進入這塊人間淨土。陳忠文的九歲長子陳大耳朵說的是漢語，而從

漢語、藏語交雜的對話中，我們發現藏族年輕人在接觸了城市文化後的精神趨向，已經從故鄉位移到了故鄉之外，「生活裡談不上有多少快樂……我喜歡黑幫片，特別喜歡裡面江湖老大那樣的人。這個地方太閉塞環境不太好，我有點水土不服常常生病，還有些其他原因所以我想出去，也想出去找愛人」。如同《婼瑪的十七歲》一般，全球化的觸角已經深入該區，甚至也進入了一生橫跨三個朝代，本身儼然就是一部中國近、現、當代史的怒族耆老卓瑪用才（104 歲）的生命。

　　當鏡頭以俯角拍攝整座山區的景象時，那層巒疊嶂和蜿蜒曲折的山河，在映畫中撲面而至，我頓時感受到，中國的根源在消費社會已被「中央」推擠到「邊緣」，那氣象萬千的邊塞風光，只能成為西方凝視中的符號化「中國」，中國的城市人已經把它們遺忘在空間化的歷史的角落，中國的城市人在一片改革的潮浪聲中已學會了忽略。

　　《德拉姆》的 DVD 封底有田壯壯的一段話：「居住在這裡的民族，就像高原的山脈一樣，不卑不亢，充滿了神奇般的色彩，與自然和諧地並存──我們這些從外邊來的人，只能仰視他們、欣賞他們、讚美他們──這裡能夠給你一種力量，一份祥和及發自內心的喜悅，他們並不會因你的讚美而改變自己。」紀錄片中，田壯壯也說了「我希望這部電影能夠表達我和我們的攝製組對那片風土和人民的敬意」。然而，透過《德拉姆》這部紀錄片的拍攝紀錄片，我們除了直面拍攝的艱辛與導演及工作人員對少數民族的關注外，我對其中拍攝時與拍攝前兩個不同段落的拍攝外的細節有著更大的興趣。紀錄片中，一名工作人員對一個可能影響拍攝的醉漢出言不遜，且以自己身上的墨鏡當作要醉漢「閉嘴」的交換條件，此其一；次仁布赤在導

演的關說下進入畫面，成為影片最後一位受訪者，此其二。對
於前者觀眾可能發噱，而對於後者則視為拍攝紀錄片之必然。
但我關注的層面在於權力位置中主動與被動，客體與主體的變
化關係。當權力置入兩造之間的關係，一種隱而不宣的權力操
作就在敘事中成形，而這應該只能從社會階級的層面去尋求可
能合理的解釋。當城市的文化人在掌握既得權力與利益後，往
往內化了階級的意識型態，而在面對所謂的邊緣（人物）時不
自覺地自然流露。如同田壯壯十七年前的作品《特別手術室》
中的盧雲，用意是好的，但方法卻可能是暴力的。

　　如果說電視劇《動什麼，別動感情》中對「台灣（人）」
的認知帶有一定程度的片面性甚至是同情的成分[62]，《哥兒們》
中對台灣的理解應該可以彌補這樣的缺憾。《哥兒們》片首的
一段字幕就引人邃思：

> 台灣人：哥兒們，你覺得台灣獨立好還是統一好？
> 北京人：獨立比較好！否則好不容易去一趟台灣，結果
> 　　　　還在國內，就沒有出國的感覺了。
> 北京人：哥兒們，你覺得台灣獨立好還是統一好？
> 台灣人：當然是統一好。如果統一以後我來北京看你只
> 　　　　要買國內的機票，很省錢。

導演以這段具備黑色幽默味道的對話衝擊一般人對兩岸特殊關
係的認知習慣，也以令人匪夷所思的社會事件[63]揭開兩岸敘事的

[62]　《編輯部的故事》第十九集〈尋子記〉是較早的對台灣充滿誤解的影視作
　　品，劇中對台灣和金門的空間位置都有認知上的誤差。

[63]　台灣有「專業的」竊車集團和大陸不法車商掛勾，專門從台灣偷取 BENZ

序幕。劃開電影的肌理，不難發現電影有兩岸話語與文化的差異，以及由電影名稱「哥兒們」反省這個道地的北京詞彙產生的質變和對於「回家」的期盼等三個主要敘事層面。

兩位台灣導演（兼編劇）[64]以兩岸的生活經驗與北京編劇[65]進行了一場影像的對話。導演在選角上應該下了功夫，除了選擇在年輕一代中較具有台灣草根形象的林強和阿弟仔出演外[66]，片中飾演「雕刻時光」咖啡店老闆的莊松洌，也是一名成功的台商[67]，而選擇黃磊飾演代表北京年輕一代的主角，和他在二十世紀末的台灣的知名度不無直接的關係，而他儒雅的形象更與電影的主題契合。

雖然事前的工作做得相當完備，但這仍舊是一次不踏實的「回家」之旅。影像背後存在一條虛線左右敘事的進行，這個虛化的政治主題其實以更有形的姿態介入並且干擾了導演試圖處理並期待獲得解決的一個重大難題：回家。《哥兒們》中「家」的隱喻已經超出大陸本土電視劇或電影的結構與內涵，而有更龐大與複雜的政治與文化屬性。它以民間的對話和「北京」乃至「中國」的文化象徵（紫禁城、長城、胡同、地鐵、秀水市

和 BMW 等高價轎車，走私至大陸銷貨，迄今此風不歇。導演只需聰明地將台灣車牌卸下帶至大陸裝上，就能製造一種空間錯亂的荒謬情境。歷史不正是一連串的暴力闖入或者無心誤闖而寫成的嗎？

[64] 戴泰龍，北京電影學院攝影系碩士；連錦華，北京電影學院導演系本科。

[65] 吳兵、饒暉。

[66] 用現在台灣的流行指稱就是「很台」與「台客」。

[67] 莊先生正是「雕刻時光」的老闆。筆者曾在 1998 年赴北京大學「取經」時，無意間發現此店並與莊先生有過幾次短暫交談，2002 年當我再次赴北京大學時，取道於此，卻因大規模拆遷而景物全非，當時，「雕刻時光」徙至他處並已經是聞名北京的「咖啡時光公司」，霎時，除了產生「認知的地圖」（cognitive mapping）上的不安情緒之外，也頗有電影中「青春小鳥一去不回來」之慨。

場、人物形象）反映政治的意識型態，用看似不經意地以台灣
話和眾所以為與台灣話接近的福州話對話，藉以凸顯其中的殊
異，而北京話與所謂的「台灣國語」的遙遠距離則更無庸置疑。
此外，在語言上，北京語文老師認為被小林（林強飾）教過中
文的日本女孩朋子發音「很怪」，小林則認為來自福建的李老
師說話的腔調容易讓人親近。這種語言上的差異有著精細且難
以抵抗的權力位置，它是一種身份的確認，亦是一個非操官方
語言人民無法解決的困境，除非習慣並且能夠說一口純正的官
方語言。然而，語言的問題若放在中國與台灣的特殊語境中，
則有了更微妙的國家議題與難題。為了強調這種差異，劇中台
灣人與台灣人之間的對話也都以台灣語為主，或者操著濃厚的
「台灣國語」，甚至連台北人之間說話亦然[68]。對台灣人台灣
「母語」使用的正當性和政治正確的作法，開放了語言的自由
度與透明度，卻也同時激化了兩岸語言與「國家認同」的敏感
地帶，《哥兒們》就是在這樣的敘述聲調下，進行著它的艱難
敘事。

　　電影以民間立場回應政治的敘事線索還在教育問題上，它
利用雲淡風清甚至帶有自嘲性質的交談，反映了兩岸小學教育
的敵視和片面化現象。中國的教材羅列的是台灣的阿里山和甘
蔗，教育的是台灣是「祖國的寶島」這樣想當然耳的意識型態；
而台灣則告訴學生大陸人民以吃樹根和樹皮過活。雖然後者是
成長於（西元）七十年代初期以前台灣學生的「中國圖像」，
並且有部分的真實，而前者的教育仍在持續，並且有宏大的歷
史敘事為其做觀念上的支撐。但電影這部分的輕描淡寫，其實

[68] 事實上，在台北尤其是台北市的年輕人，說中文還是佔絕大多數，中南部
則不然。

不足以深化差異的內容，如同劇中兩個突兀的角色——大陸那個順手牽車的投機份子（沒有名字的禿子）和台灣那個成天無所事事的阿弟仔，做為全劇的謬點，卻是點到為止。

《哥兒們》中不免出現對台灣的美化之處：小林（林強飾）說，「因為台灣是寶島」，大地震是不可能發生的。這種不切實際的說法，應該是導演對「台灣」的民族情感。但是在台灣的某家夜店中，鋼管女郎在掛有中華民國國旗的鋼管上大跳豔舞，這種對國家而言實屬大諱的鏡頭，暗示的究竟是美國流行文化入侵台灣，抑或「中華民國」不再？導演刻意在電影中注入台灣本土文化的元素，反而造成了一種影像敘事的對立，而他們的政治認同也因此落入了非此即彼的二元對立的窠臼[69]。劇中鴿子——不知道究竟是否已從烏魯木齊飛回北京（牠曾獨自飛行往返日本和北京）——這個老套的象徵，卻是一個在兩岸的天平中最安全的設置。導演其實間接地從鴿子腳上的布條告知了答案，電影結束前，小林和小周在福建海邊對著海洋訴說鴿子腳上的日文是「回家吧」時，響起了地方民歌「山水依舊青春不再來 ／ 兩地相思流眼淚 ／ 訴不盡離仇別恨 ／ 萬般憂懷」，一切盡在不言中。更有趣的是，電影最後放映演職員表時，竟

[69] 例如：民視新聞、台南擔仔麵、永和豆漿等。導演撒網捕魚式敘事方式，其實是想弭平兩岸之間的間隙（台灣的小林、北京的小周成了真正的哥兒們，台灣的小莊更與大陸女子結婚，締結兩岸情緣），並且表現台灣的獨特性，但卻因為捕獲的東西太多，導致許多敘事線索走向魚死網破的結局。此外，電影還有一個弄巧成拙之處，鄧麗君的歌聲在今天的台灣，已經被許多人片面地貼上「中國」的標籤，亦即喜歡鄧麗君的十有八九是「外省人」，鄧麗君能否成為兩岸和平的橋樑，或許已經是個問號。弔詭的是，鄧麗君一生反共的立場至死不渝，卻深受廣大中國人民喜愛——在本論文研究的文本中可以得到證明，非常多的影視作品中都出現了鄧麗君的歌聲——這或許是另一個值得思考的問題。

然以〈大悲咒〉為襯底音樂，所謂「大悲拔一切眾生苦」，莫非導演試圖以此消除兩岸之間的一切苦難？不得而知。

第三章　影像敘事與消費美學

前言

在進入本章的主體內容之前，我想先對消費社會中的商品意象做一個概括性的分析，以此做為本章七個小節的研究基礎。我試圖在正統歷史／官方論述的敘事聲調之外，抑或在此一權力系統的縫隙之中，尋找「另類」的文化記憶。「另類」不是一種刻意反叛的姿勢，更非精神枯竭後的變體乖張，它是眼光的線索，一種逡巡城市與分析敘事的全新狀態。

在本章，我將把研究重心聚焦在消費社會的商品意象上，在這些商品意象中依附了各種與文學、文化、權力話語和消費敘事有關的內容，而它們必須置入歷史的語境中考察。這些內容可以視作一則則商品消費的實踐，透過這些實踐，「消費」就不單只具備淺層次的物質交換功能，而更具有潛層次的文化建構的屬性。人類透過消費書寫個人的生活經驗，擴而大之便是對全體人類歷史的書寫和記憶，在物質的生產與消費的過程中，所有的生產者同時扮演了消費者的角色，只是在此過程中，生產者是否能意識到自身不僅只是個被資本（主義）利用的附庸，而是具備能動的主體性，並且能夠進一步地發掘身體做為獨立自主的所有權——即便這是非常難得的啟示，因為誠如馬克思所說，「勞力」在生產過程中，已被無形地轉換為另一種「商品」。做為一名消費者，能否體現在生產、交換和消費的程式／城市中，所面對的有關商品形式和消費自我的矛盾對立，則又是一大難題。

　　我的研究旨趣在於商品的概念不應被簡單化、片面化甚至庸俗化，而是必須將它（們）從資本主義的鎖鍊中抽離出來，將之進行歷史性地分析。商品和商品間隱含的社會關係，本身便是一個龐大而複雜的詮釋系統，在當代中國，這樣的社會關係從縱貫面轉變為輻射而出的同心圓，幾個不同的同心圓又交集出一個牽繫著十四億人口的命運共同體。從一個僵化而機械的生產模式過渡到自由經濟，商品已經是新的歷史與文化課題，當然，更是一個城市建設固定資產投資在二十年之內暴增了一百九十倍的國家必須去嚴肅面對的問題[1]。

　　在消費社會，一幕幕精美的商品意象本身已成為一組組華麗的精緻修辭，它們重申市場經濟的政策美好，簡化理想或者小康社會的致成邏輯，煽動資本在百姓未來生活藍圖中的情緒火焰，它們製造了一種幻覺共識──一切向前／錢看[2]。

第一節　酒吧

　　酒吧除了是中國大陸進入消費社會後影像中的常客，更是導演──尤其是電影導演現實生活藉由影像的再現。張一白覺得二十世紀九十年代的酒吧生活，看似閒晃無目的，卻在無形中成了日後創作的養料。酒吧為創作的能源催生，在消費時代，北京的三里屯酒吧一條街甚至成為孕育中國影像的新搖籃。除了張一白，知名導演王小帥、張元、張揚等，都是酒吧的愛訪

[1]　1978~1999 年，資料來源：中共國家統計局，間引自台灣財團法人資訊工業策進會資訊市場情報中心 MIC，2004 年 6 月。

[2]　有關向前／錢看的部分，詳見第四章的討論，第三章是第四章及第五章的通行證。

者，張揚甚至認為，酒吧已經成了他「生活的一部份」，泡吧是他的「生活方式」[3]。

雖然不完全相同於哈貝馬斯（J. Habermas）分析的十八世紀歐洲公共領域形成的歷史因素和社會背景，但是就公共領域形成的觀念，以及公共領域形成後產生的私人話語與資產階級知識份子集團的出現等，卻可以提供中國大陸改革開放後一個重要的參照系統。哈貝馬斯將公共領域解釋為國家與公民之間的溝通鍊帶，在機械複製時代，媒體（報紙、期刊、電視、廣播）擔任公共領域的媒介角色，而城市當然是公共領域最早誕生的地點。哈貝馬斯指出，「城市裡最突出的是一種文學公共領域，其機制體現為咖啡館、沙龍以及宴會等」[4]，在中國極左路線的強權政體瓦解後，一個新的時代來臨，讓知識份子有了新的生活空間予以發揮，並且高談闊論。小說與現代詩在八十年代的興盛，便是最好的時代見證。酒吧在中國的產生，除了更加普及了公共領域再現大眾傳播功能的意義外，它的情緒消費傾向與人際交流的基本特質，都為影像提供了一個新的生產向度。

酒吧或許不如科塞（L. Coser）說的「不僅鏟平了等級，而且導致了新的整合形式」──我認為這是不可能的，因為階級無所不在，我們可以從酒吧內販售的酒種判定人（酒客）的階級成分，而且準確率極高；我們也可以從酒被賦予的「酒語」中發現酒客是否帶有性暗示；甚至，人的長相也構成了劣質的階級判定標準；然而最重要的是，酒客的暢所欲言正是宣洩其

[3] http://big5.cri.com.cn/275/2002-6-18/14@61137.htm

[4] 哈貝馬斯‧〈公共領域的社會結構〉，曹衛東譯，收錄於汪暉、陳燕谷主編‧《文化與公共性》，北京：三聯書店，1998 年初版，頁 136。

潛意識的最佳途徑，酒客的意識型態無所遁形，而階級意識蘊含於內。但是我認同科塞說的，酒吧「有助於眾多的個人觀點凝結成一種共同的觀點」，並且「賦予它形式與穩定性」[5]。

　　《上海酒吧》一書以上海衡山路酒吧一條街為論述背景，指出衡山路酒吧「是消費行為的發源地，它既是一種先決條件，又是大眾媒介和國家權力等社會關係的生成物。而這一空間的生產不能簡約化為工業性的勞動過程，它是依賴於資本積累的抽象時空邏輯之上的社會關係的結構化和理性化」，「它還將休閒做為一種至關重要的工業伸進了其他的社會空間」[6]。

　　在眾志成城的因勢利導之下，在酒吧中生活的年輕導演們將各自的想法交流、匯聚或者衝撞出一齣齣鮮活的影像成品，我們甚至可以說，他們以酒吧構思影像，然後以影像再現酒吧。可能不是經常泡酒吧的導演，也經常在影像作品中融入這種新潮的文化符碼，藉以呈現部分的城市生活樣貌，因為酒吧已是「社會關係的生成物」，是城市休閒一個至關重要的場所。

　　因此，我們在《中國式離婚》中看到下班後無所事事的 IT 新貴劉東北到酒吧認識新女友，以酒調情；在《愛情麻辣燙》的酒吧內，有一段擦身而過的戀情正在發生，並且不知所終；《動什麼，別動感情》的酒吧，是一堆娛樂記者的第二個家，也是上班族賀家期與廖宇情意漸生的觸媒；至於《上一當》中那間九十年代初期的酒吧「上一當」，雖然以現在的眼光看來陽春落後，但在當時卻是洋人與亟欲與洋人為伍的華人聚集的熱點；《一年又一年》的酒吧，是事業有成卻無處皈依的林平

[5]　《理念人：一項社會學的考察》，今間接參考自包亞明等著《上海酒吧——空間、消費與想像》，南京：江蘇人民出版社，2001 年初版，頁 4。
[6]　同上註，頁 91~92。

平喝酒解悶的場所；《我和爸爸》的酒吧則是老魚賴以維生的工具；《好想好想談戀愛》中，酒吧徹底成了劇中人物生活的一部份，那是她們生活最主要的棲息地之一，她們在此相互傳授兩性交鋒的經驗法則，也在此「物色」情感的獵物[7]，在這部電視劇中，酒吧出現的頻率已經多到將「酒吧」平常化的程度，反而無甚特別之處可論。這些紛陳的酒吧敘事，反映了酒吧已經在極大程度上賦予了中國大陸的消費社會一個「社會關係的結構化和理性化」，並且賦予了酒吧訪客話語的「形式與穩定性」。

　　以下我將著重分析《將愛情進行到底》和《鴛鴦蝴蝶》這兩部以酒吧為絕對中心的作品。

　　《將愛情進行到底》的敘事分成三個階段：第一集至第七集前三分之二是六位角色的大學時代，以楊錚（李亞鵬飾）和文慧（徐靜蕾飾）為主要敘事線；第七集後三分之一至第十四集前二分之一進入社會階段，以樂言（王學兵飾）和小艾（謝雨欣飾）的感情生活為主要內容；第十四集後二分之一至結束進行的則是若彤（王文渝飾）和楊錚懸宕（大約）十年的虛實戀情。全劇以若彤和神秘村酒吧為貫穿和維繫三個階段的靈魂人物。張一白可能受到他以往拍攝 MTV 和廣告的影響，他的第一部也是目前唯一的一部電視劇《將愛情進行到底》也利用 MTV 和廣告的拍攝方式，而在光影的色差和亮度上，以及剪接的速度上，都有 MTV 和廣告的影子，但這卻正是該劇最顯著的城市敘事所在，尤其在該劇的第二和第三兩個部分。

　　該劇的第一階段沒有冬季，應該是用來隱喻大學生活是一

7　《好想好想談戀愛》中有一個新興的消費場所「書吧」，那是結合閱讀、咖啡、酒精與休閒的酒吧變形，與酒吧同樣都是以白領和中產階級為主要消費對象。

段「陽光燦爛的日子」，而大學時期的時間也是虛化的，從最後一集——如果注意到《鐵達尼號》（Titanic）的上映和房間內的日曆——得知故事結束於 1998 年 10 月 6 日，往前推算十年，八十年代末期的上海（上海「東方大學」）隱而不宣（幾乎都是在校園或室內拍攝），而改以呼叫器（傳呼機）、電話、手機、網路等科技的演變為時間做流淌的敘事。

在《將愛情進行到底》中，那間維繫主要人物十年感情的「神秘村酒吧」正是如同導演張揚說的，已經成為一種新的生活方式，它是溝通劇中人物友情的最主要基地，當他們生活沒有支點的時候，酒吧更成了他們避風港。在神秘村酒吧，十年的物質變化與人事滄桑都在此輪番上演並且處處遺痕，它是一種傷感的寄託，也是一種回憶的載物，一群年輕人心靈的原鄉。除了神秘村酒吧之外，小艾曾經工作的酒吧（兼舞廳）是個更「炫」更「酷」的夜貓族棲息地，在這裡，小艾以心情搭配飲料或者以飲料配合心情，呈現道地的七十年代（中期以後）人物質與精神抽象結合的選擇，在迷濛的燈光與縹緲的感覺中，毒品也在震天價響的音樂聲中進入了年輕人的身體。

以一個城市的含混概念吞沒或掩蓋實質的環境變化——亦即直接飛躍城市發展過程的拍攝方式——其實是一種對城市的逆寫，以逆寫的姿態向城市的過去告別並寄託將來。在張一白的鏡頭前，城市簡直就是一道美麗的風景，繁複的城市印象堆疊成一幅五光十色的精緻彩繪，除了上述的酒吧之外，百貨公司、彩光噴泉、流行時裝、現代超市、量販店、立交橋、KTV、舞廳等，都是城市圖像的主要構成，導演甚至連天橋都刻意選在夜晚拍攝，以上千支燈管打造而成天橋，繽紛亮麗、光彩奪

目，處在其中就像置身鏡城，但它折射的只有一時的浪漫和恍然，極度的失真。酒吧做為劇中主要和次要人物共同棲息的所在，它被賦予人與人之間療治情傷和相濡以沫的重大意義。導演的選擇，可以輕易看出他對城市的閱讀偏好，以及解讀城市敘事的特殊方式。這一座城市固然有傷感的成分，譬如楊錚的出身（農村、不自信、背負傳統觀念和事業的挫敗等）、雨森的自殺、文慧的出走和若彤的為愛成全朋友等，但最終還是劃上一個完美的句點。導演以城市的背景凸顯人的形象是該劇一個重要的據點，但是卻也因此讓人更加成為背景的一員，導演的無心（？），正好擊中了城市敘事的核心，人，不但是城市的一道風景，也是城市敘事的一部份。

「鴛鴦蝴蝶」是電影《鴛鴦蝴蝶》中一間咖啡館的名字，它是小語（周迅飾）和阿秦（陳坤飾）兩人情緣降臨之處，而他們也在這家咖啡館成全了一段鴛鴦蝴蝶式的戀情[8]。

小語將父母經營的茶館改成西式咖啡館「鴛鴦蝴蝶」，樂隊伴唱、西式糕點、咖啡、調酒、裝潢……等，集合了各種西方酒吧文化的消費型態和內容，而咖啡館本身的命名與屬性就是一個標準的中西合併。導演避開了杭州市區的現代化設施和建築，同時也抹去了西湖四周與島上的商品化設施，以西湖的天然山水和杭州近郊的傳統茶園與北京的城市自然做影像上的穿插互換，而這參差的對照，照映了小語和阿秦潛意識與外在現實的反差，而小語經營的西式咖啡館，在古典西湖的一隅成了一座十足的後現代景觀，主人公的情感狀態也是後現代情緒

8　我之所以將它放在「酒吧」一節，是因為這間名為「咖啡館」的咖啡館，內容更像一間酒吧，除此之外，咖啡館本來就是哈貝馬斯分析公共領域產生的最初源頭。

的反映。

　　電影以小語和阿秦兩人的追憶和當下情境為經，空間為緯（北京和杭州），採插敘法架構一齣浪漫的愛情喜劇電影。電影的時間線索跳躍雜亂，導演還在影像中穿插了以動畫製作的漫畫中才有的效／笑果，甚至安插了一個累贅的算命師角色[9]，目的都是要歸結到小語說的：「緣分，是意外嗎？……所謂緣分，大概只是光合作用下的奇蹟，時間到了，就是你的」的主題。小語的另一個自我，兒童扮像的喳喇婆，無法讓小語放棄愛情，堅守她的物質領地「鴛鴦蝴蝶」。在西湖這個具有中國古典文化想像的觀光景點，在「鴛鴦蝴蝶」這個純粹西式咖啡館中，年輕又無法掌握自己的小語瀕臨精神分裂是可想而知的，她與喳喇婆進行的無數次對話都歸枉然，只有在小佟（嚴羚飾）死後徹悟了他振聾發聵的警語──認識到死，才會好好的活，小語才釐清了愛情的矛盾和衝突，也讓小語重新產生了生活的目標。

第二節　音樂

一、紅色再見

　　法國音樂社會學的重要著作，阿達利（J. Attali）的《噪音：音樂的政治經濟學》一書充滿了對音樂的全新認識。該書指出，「所有音樂與任何聲音的編制都是創造或強化一個團體、一個集體的工具，將一個權力中心與其附屬物連結起來。更廣泛地

[9]　《鴛鴦蝴蝶》中算命師小武（武錦華飾）比《綠茶》中那個會用綠茶算命的（虛構的）女孩更接近一般人，不那麼哲學性。

說，它是權力──不論何種形式──的附屬物」[10]。

　　中國改革開放前充斥的政治愛國歌曲，都是被鐫刻在權力系統的實體中，而成為──後設地看──人們日常生活中的噪音，目的是為了再現政治神話。從這個角度放大來看，電視劇《一年又一年》中，即便在改革開放後，那些透過收音機播放出來的政令與國家大事，都是一種意識型態的宣傳，一種多音交響的噪音呈現，這種情況只有在政治愈集權的國家才會發生，台灣在 2005 年初雷厲風行的電視頻道大風吹，也是執政者利用國家機器（新政院內政部的新聞局）進行內部「整風」的手段。

　　在中國大陸，人們對阿達利所說的噪音有了新的詮釋。透過對經典紅色歌曲的謔仿，在相同的旋律、不同的歌詞與心態重新演唱之後，紅色依然激情澎湃，但是卻有了南轅北轍的指涉。在中國當代電影中，被謔仿最多的紅色經典歌曲應該是〈社會主義好〉和〈國際歌〉[11]，前者歌詞歌頌了社會主義優越性，而後者則強調了被壓迫者團結一致與壓迫者進行殊死鬥爭，以朝向無產階級國際的未來：

> 社會主義好 / 社會主義好 / 社會主義國家人民地位高 / 反動派被打倒 / 帝國主義夾著尾巴逃跑了 / 全國人民大團結啊 / 掀起了社會主義建設高潮 / 建設高潮（節錄）

[10] 宋素鳳、翁桂堂譯，上海：上海人民出版社，2000 年初版，頁 6。本節所論有關音樂的理論皆出此書，餘不另加註，僅註明頁數。

[11] 分別為希揚與（法國）鮑狄埃作詞。

　　起來 ／ 饑寒交迫的奴隸 ／ 起來 ／ 全世界受苦的人 ／ 滿
腔的熱血已經沸騰 ／ 要為真理而鬥爭 ／ 舊世界打個落
花流水 ／ 奴隸們起來 ／ 起來 ／ 不要說我們一無所有 ／
我們要做天下的主人 ／ 這是最後的鬥爭 ／ 團結起來 ／
到明天 ／ 英特納雄耐爾就一定要實現（節錄）

　　電影《北京雜種》的主角，搖滾歌手（兼演員）崔健於 1986
年 5 月 9 日在北京工人體育館為「世界和平年」首次演唱了他
的成名曲（非處女作）〈一無所有〉，這首歌在當時尚未繁華
似錦的北京引起了轟動效應，歌詞中對心儀女子不休的疑問，
換來的卻是「可你總是笑我一無所有」的回應，最後「我」只
好強拉女孩的手，望著女孩的淚眼阿 Q 地說，女孩莫非就是愛
他「一無所有」。這首歌詞的兩面性（愛情與政治）容易讓人
捨此就彼或者捨彼就此，它能夠通過審查在公開場合演唱，甚
至造成年輕樂迷的迴響，應該是擊中了當時眾多「一無所有」
的年輕人的心坎，而檢查單位也簡單地將目標投注在愛情的領
域[12]。我的想法是，崔健做為第一個在流行音樂上成功運用紅色
經典的歌手，不管他的真實用意為何，都已經巧「謬」（非「妙」）
地將經典解構，變成八十年代中期北京青年崔健對自我及社會
的反諷與抽象的精神勝利的宣告。

　　如果曾經是年少時代的夢想，在幻滅之後的殺傷力將是無
與倫比的。〈我愛北京天安門〉這首由金果臨填詞的兒歌，也

[12] 相對地，這首歌曾經在 1990 年在台灣發行，並且入選了百大流行歌曲之
首，除了因為歌曲本身帶有輕搖滾風之外，特殊的政治因素將這首歌歸為
對中國大陸貧困生活的反映，是特別寫實的作品。我無意批評這種說法是
否流於形式，但我的確認為應該沒有這麼片面。

曾經激起全國兒童對北京與一代領袖的無限想望：

> 我愛北京天安門／天安門上太陽昇／偉大領袖毛主席
> ／指引我們向前進

　　《陳默與美婷》中的陳默對北京的印象就是完全基於這首兒歌，更是他選擇來北京的重要原因，然而，一進北京他的結局竟是死亡，陳默，成了一個悲傷的結局。然而，懂得窮則變、變則通的則不會如此甘於「沈默」。《盲井》中，卡拉 ok 伴唱女與客人高唱的〈社會主義好〉也已經變調：社會主義好／社會主義好／社會主義國家人民地位高／反動派沒打倒／資本主義夾著美金回來了。歌詞中對資本主義的歌頌已經理直氣壯並且毫無遮掩，這除了是對前代政策的諷刺外，更是姓「資」的「偉大勝利」，而歌詞改動最後兩句，予人一種從不變到變的落差，更透露出一種表「社」裡「資」的曖昧；至於將歌詞全部進行修改的《榴槤飄飄》，更是對原創的一種極端忤逆：

> 原始社會好／原始社會好／原始社會男女光著屁股跑
> ／男的追／女的跑／追到以後按在地下搞一搞／搞得
> 女的哇哇叫／掀起了原始社會的性高潮／性高潮

當絕對神聖的能指失去了無可替代的光環，「反動派」開始此起彼落地以反經典為自我定位，然而在滑稽的歌詞背後，我們依然能夠嗅出改編者與應和者虛無的氣味，那是在無所適從的狀態下產生的情緒反應，目的在於一種背叛的創造性愉悅。然而，這種背叛更可以變成一種文化消費，讓經典的原詞原曲充

滿全新的指涉。《榴槤飄飄》中，白小名和朋友組成的「北方三匹狼」樂隊在歌舞廳演出，演出的形式雜揉了日本傑尼斯與港台偶像團體的橋段，更加入他們當家的京劇本領（連滾帶翻），這種美其名為後現代的表演方式，在「仿製」風潮盛行的消費社會本不足為奇，但演唱的〈國際歌〉卻成了一個莫大的意識型態創傷與反諷。

　　原本是要打倒階級敵人封資修，現在卻反過來被階級敵人打垮，並且成為「舊社會」的觀念，為了不要一無所有，要做天下的主人，朝向資本主義國際化，年輕人要做最後的鬥爭，到南方去，放手一搏！

二、情感敘事

　　色黑（M. Serres）認為，音樂是一種「與時間進程辯證式的對峙」[13]，在音樂的語法結構之外，還有一種時代的意義，而這些意義和音樂之間呈現的殊異的意識型態有關，也就是說，不同時代的音樂屬性成為不同時代人心的反映。告別紅色經典，音樂在當代中國已經逐漸走向全球化時代。我們可以說，一首歌就是一個事件。在我們回憶的過程中，能夠進入我們的憶區之內的，必定有著歌曲本身以及我們自身在歷史與個人成長史中的重要位置。從流行歌可以看到大眾文化的轉型，而流行歌在文化的轉型過程中，內化為文化生產成長肌理的重要組織。「流行」戰勝了革命的「典型」，流行歌揭竿起義大舉入侵政治音樂的版圖，除了是消費文化的大獲全勝外，更為潛藏數十年的中國人的性壓抑找到宣洩的出口。

[13]　同註10，頁9。

傅科（M. Foucault）認為性意識是權力與論述、身體與機制的一種獨特的歷史組織，「它不是權力由上至下難以控制的某種現實，而是一個大的網絡的表面；在那裡，對肉體的刺激、對肉體享樂的強化、對言說的刺激、知識的形成、控制與反控制的加強，所有這一切都根據知識與權力的若干重要戰略彼此相聯」[14]。傅科以性意識機制的流動性解構性壓抑的假設，並指出性意識持續不斷在發展與被生產的現實，相對地，性壓抑宛如偽裝的庸俗論述，一旦性意識衝破性壓抑的禁區／誤區，性的流動將以奔洩之姿流淌。

傅科的論述在中國社會同樣得到證明，除了上述告別紅色經典之例外，庸俗的情慾音樂敘事——如《來來往往》中康偉業回到與林珠的愛巢後出現的 Toni Braxton 的'Unbreak My Heart'，以及林珠害喜康偉業卻忙得不見人影的 Leo Sayer 的'When I need you'——在中國影視音樂上也成為的一種新的現象。許多電視劇或電影的主題曲、插曲或配樂是由一群流行音樂支撐起的流行文化集合，譬如：電影《愛情麻浪燙》、《美麗新世界》、《走到底》，電視劇《將愛情進行到底》、《向左走向右走》、《動什麼，別動感情》等，其中台灣滾石唱片公司成了最大的商業推手，至於《好想好想談戀愛》中的酒吧背景音樂則幾乎都是以西洋流行歌曲或老歌搭配酒吧這種異國情調。在這些性與愛含混不清又互有關聯的愛情歌曲中，無論是否具備性別論述中的政治正確性，都成了消費社會的常勝軍，並且無休止地「將愛情進行到底」。因為突破高壓缺口，情愛無限量化生產。

[14]　《性意識史第一卷：導論》，尚衡譯，台北：桂冠出版社，1998 年初版，頁 90~91。

音樂過度蓬勃的結果，便形成了阿達利所說的「唱片問世以後，音樂與金錢的關係開始誇耀起來，不再是曖昧可恥的。音樂變成了獨白，更甚於以往。音樂成為一個交換與利益的實體，而不需要經過冗長、複雜的抄譜和表演的過程。資本主義對音樂的興趣是直接而抽象的，它不再偽裝於音樂發行人或娛樂企業家的面具之後。再次，音樂指出了一條新路，這無疑是第一個生產符號的系統，音樂不再是過去犧牲暴力的一面鏡子，演出直接的聯繫和記憶；它成為一種孤寂的聆聽，儲存各種社會習慣」。

因此，重複的情緒性消費，也是一種對社會、流行與自我的認同方式。當音樂做為文化工業的一支而存在後，「音樂工業基本上是一個操縱與推銷的工業，而重複帶來了服務活動的發展——其功能是去製造消費者：這種消費型態所宣示的一個新的政治經濟學的重要面貌是需求的生產，而非供給的生產」[15]。在音樂的工業化生產後，電視和電影與音樂以原聲帶的面目相繼問世，敲響了音樂和影視銷售的另一扇大門，這種音樂、影視與商業的合謀，為影視蒙上了濃淡不一的市場性格（視影視本身的內容傾向而異），而商品的擴張和重複的出現不僅淡化了甚至虛化了影視的核心意念，更令消費者快速地被馴化在消費的市場邏輯——阿達利所說的「需求的生產」之中（而不自知）。

情愛的欲望消費是最顯著的例子，在音樂中不斷被疏離的欲念已經與影視本身沒有直接的關係，更多的可能只是一種流行的符號，是一種對消費者的情緒制約，而最容易被麻醉的消

[15] 同註 10，頁 141。

費者當屬年輕族群。誠如阿達利所說：「他們夢想的生活是一種『流行音樂式的生活』（vie-pop），從中他們可以找到庇護所，以躲避巨大的、無可控制的機制；而這點也確認了個人的同一性以及集體的無力去改變世界。重複的音樂不僅變成一種關係，也是填補世界中意義空缺的一種方法。它創造了一種不涉政治的、非衝突性的、以及有理想化價值的體系」[16]。

《將愛情進行到底》中以多首王菲膾炙人口的流行歌[17]為背景音樂，除了可能反映了導演或編劇的愛好，更令該劇充滿了MTV的敘事結構，而王菲的歌曲在消費市場的價值，應該也是預設能夠刺激收視率的原因，但我認為最重要的應該還是呈現了年輕受眾與流行元素之間的同質同構，以及上海做為一個後現代城市所呈現的如同音樂般迷離與混雜的敘事氛圍，因為氛圍與審美也是消費的元素。此外，劇中的小艾簡直就是電影《重慶森林》中王菲的翻版（某些習性和穿著），而該劇也曾經以《重慶森林》的配樂，Mamas and Papas 的‘California Dreaming’為背景，襯托酒吧的後現代風情，在只見生活方式，卻看不見深刻內容的都會男女心中，這是「填補世界中意義空缺的一種方法」。

就像《動什麼，別動感情》在七夕當晚，導演利用分鏡將位於幾個不同場合，擁有不同心境的劇中人物，以歌唱劉若英的〈為愛痴狂〉點出了「愛情」的共同命題「勇敢」[18]一般（〈第十二集〉），音樂在與影像的互文性（intertextuality）上，凸顯

[16] 同註 10，頁 150。
[17] 如：〈你快樂，所以我快樂〉、〈感情生活〉、〈半途而廢〉和〈臉〉等。
[18] 重點摘錄歌詞如下（陳昇詞）：想要問問你敢不敢 / 像你說過的那樣的愛我 / 想要問問你敢不敢 / 像我這樣為愛癡狂 / 想要問問你敢不敢 / 像你說過的那樣的愛我 / 像我這樣為愛癡狂 / 到底你會怎麼想。

了年輕族群「流行音樂式的生活」方式，藉由音樂與影像，他們「確認了個人的同一性以及集體的無力去改變世界」，那是一種虛假的認同，一種想像的共同體的呈現。如同該劇〈第十三集〉中賀佳音所說：「我們這們大的也就是從流行歌曲裡邊學學人生道理了」。沒有高雅／嚴肅文化養成——或者說，由消費文化養成的一代，賀佳音是這一代人的縮影，大量與電影敘事無關或者無直接相關的歌曲充斥電影內容，反而是一種意義的散失，而徒然擁有「流行」這個空洞的詞彙，如同他們的生活。

三、弦外之音

　　然而並非每一首音樂與影像的互文性都流於空洞的流行外衣。我們能夠從色黑的理論得到一種啟發：音樂反應一種流動的現實，它不是一種孤立的現象。在形式決定內容的電視劇《一年又一年》中，以流行歌（與當年最具代表性的電視劇和電影）做為歷史進程的標記，《網絡時代的愛情》以流行歌劃分三個時代，而演員造型無甚變化的《良心作證》也以流行歌暗示時間的變化，這些例子不過是冰山一角，相關之例其實繁不備載。

　　除此之外，互文更有許多意在言外的弦外之音，例如《北京人在紐約》用一句現在「流行」的詞彙便是「量身訂作」，片頭曲在澎湃激昂，彷彿興致勃勃前進紐約的旋律中，卻突然出現了「告訴我你到底好在哪裡」的歌詞，在觀眾尚未進入正文前，便已經知道這會是個不好的開始，而片尾曲更是血淋淋地訴說了這是一場紮紮實實的悲劇，一個「報應」[19]。電影《二

[19]　節錄如下：幾乎忘了／幾乎忘了／曾經不改變的初衷／幾乎沒了／幾乎沒了／與生俱來的真誠／對你對我／說不清明天你為著什麼／對你對

弟》那場歡送阿亮去廣州發財的卡拉 OK 中，讓幾個男人扯破喉嚨嘶喊的〈浪人情歌〉[20]，究竟歌詞中的「你」是妻子、情人、兒子，還是那個遙遠的想像中的「中國」？《看車人的七月》中，當杜紅軍用身上僅剩的五十多元為兒子買的蛋糕摔成一堆碎屑之後，萬念俱灰的他拿著板磚到花店從背後襲擊劉三（襲擊前先打電話給醫院，謊稱花店發生血案，請醫院派救護車），當劉三被擊中之際，電視正播放王菲演唱〈但願人長久〉的畫面，此時一個刻意的中斷便是在王菲唱到「不應有恨」時，電視被杜紅軍關了，這個中斷意味深長：社會的邊緣人，沒有恨的權力。

　　《婼瑪的十七歲》中，如果認為導演只是單純地以國際知名歌手恩雅（Enya）的〈加勒比海的晴空〉（'Caribbean Blue'）做為電影的配樂以詩化紅河的梯田及自然美景，或許是對導演的低估。在看過這部電影後，將恩雅的音樂解釋為全球化時代中，藉新世紀音樂（New Age）音樂風進入中國的山野，表現一種在全球化進程中，中國做為一個第三世界國家所不得不面臨的——甚至是歡欣鼓舞地接受這全球化的挑戰和洗禮是一個初步的解讀。但我更有興趣的地方在於這首歌的歌詞中，對於加勒比海晴空的嚮往與電影中婼瑪對城市的憧憬的一種悖反現象[21]。阿明這個城市人對藝術的追求讓他對哈尼族人的梯田和美景感到「非此不可」，但一旦面對金錢的攻勢和藝術挫敗的現實，此處卻又成了他「不可如此」的禁地。離開此處重回城市是阿

　　我／天知道哪裡等待著一個報應。
[20] 節錄如下：不要再想你／不要再愛你／……／所有快樂悲傷所有過去通通都拋去／心中想的念的盼的忘的不會再是你／不願再承受／要把你忘記。
[21] 必須說明的是，這首歌是透過阿明因為無力支付烤玉米的費用而「抵押」給婼瑪的隨身聽所放出來的。

明的必然，「加勒比海的晴空」仍是阿明的想像（imagine）；相對地，城市對婼瑪而言，是如同歌詞吟唱的「天空之外」（sky high above）[22]，亦是一種美麗的想像，但她的想像只能在夢裡，以及在阿明從城市寄來的一張合成照中完成。

　　音樂在消費社會有了新的向度，而影像結合音樂敘事無論在空洞的流行意義或者批判性的意義上，都是對消費文化的致敬與挪用。或許正如布希亞將音樂揭示的人類創作的三個向度歸納為創作者的愉悅、音樂給聽者的使用價值以及音樂給銷售者的交換價值[23]，在消費社會，人類活動的諸種可能形式之間的拉鋸趨衡中，音樂無所不在，並且改寫了生活的屬性。

第三節　照片

　　李歐塔（J. F. Lyotard）在〈表現　呈現　不可呈現性〉一文中，表現了他對照相這一工業文明後誕生的產物有著精闢而迷人的見解。他認為照片「它不是一種情感的不確定性，而是科學、技術，資本主義之實現的無限性」，照片在他的眼中不僅沒有可視性，相反地，大別於消費大眾對照片的認知，他將眼光集中在工業文明造成的消費性格與人文精神的墮落上。他指出照相技術是一種「對經驗的摧毀」，這種技術是概念無限性的現實化方式，而這種無限性是將攝像物結構再解構的過程。照片是「對相機具有的形象能力的消費，也是在正在實現

[22]　這句歌詞是：They say the sky high above is Caribbean blue.「天空之外」是我將它意象化的翻譯，以配合音樂本身的風格。

[23]　布西亞的論點見其《象徵性交易與死亡》，今間引自同註10，頁9。

中的概念無限性辯證法中對對象和知識情況的消耗」[24]。李歐塔將照片回推到照相這個事件，從發達工業的技術層面探討人與工具之間的關係，攝影的美感由技術決定，但它卻取代了情感而過度美化了攝像物的真實，作為一個拍攝主體，她、他或它可以被呈現出更多「化腐朽為神奇」般的過度真實。

蘇珊・桑塔格（S. Sontag）在《論攝影》中對照片也有相當深刻的闡釋。她認為，人們通過照片與自身經驗和非經驗範圍之內的種種事件形成了一種消費關係，而人們通過影像的製作和複製──不是通過經驗來獲得某些東西，這些東西最後成為信息系統的一部份而被納入分類和儲藏的序列當中。照片重新界定了日常生活經驗的事物範圍，同時也極大地增加了我們見所未見的素材容量[25]，它和攝影技術「譯解行為，預言行為，而且干預行為」，它囚禁現實，或者說它擴展了一個被視為萎縮的、淘空的甚至遙遠的現實。「這種當下接近現實的實踐結果卻是另外一種製造距離的方式。以影像的方式佔有世界，確切地說，就是重新體驗現實世界的非現實和疏遠」[26]。

我認為，在人的潛意識中，（拍）照片是一種抵抗危機的經驗，拍照成了一種用回憶頂住遺忘的姿勢，正是由於對遺忘充滿危機感，以及對曾經諸多美的瞬間的抽象掌握，照片，照出人的內在恐懼。照片是定格影像的凍結，是時間的記憶之書，

[24] 《非人──時間漫談》，羅國祥譯，北京：商務印書館，2000 年初版，頁 136。

[25] 桑塔格的意思是，諸如旅遊雜誌、月曆和百科全書中的照片，都不同程度地將我們的經驗和知識退居次要位置，在這些照片中，某個具備歷史文化意義的客體已經不再具備它最核心的價值，因為機械複製的文明讓這些客體平面化並且大量生產。她的說法和班雅明的靈光（aura）說十分接近。

[26] 長沙：湖南美術出版社，1999 年初版，頁 172~181。

是人類某個階段或某個時間基點上的情感載物，這是我們一般對照片的認知。但實際上照片除了具備上述功能屬性外，它（們）還提供我們領略事物或事件的方法，一種對事物或事件的解釋權，或者夢遊的空間。它更像一種殘酷的讖語，頑強而固執地為人們的誓言做逆向的奔馳。誓言，成了鏡像前的遺痕。

在物質匱乏和豐盛的年代，照相有著極大不同的消費與文化意義。而隨著照相技術的進步，經人為修飾過的照片，在結婚（或定情）之前就已經有了「製造幻象」和「粉飾太平」的意味（如：《結婚證》、《一年又一年》、《動什麼，別動感情》、《來來往往》、《美麗的家》、《看車人的七月》等），這種對愛情和婚姻賦予的人為（偽）印象是人們主觀的一套論述——一種集肉眼與想像於一身的粗糙論述，它寄託了人們對婚姻這個人生重大課題的一切內容與價值認定，即便它早已身處（意義）貶值的危機，人們依然樂此不疲。透過肉眼與精神的交錯，照片於是有了一部份的客觀記錄，更具備了絕大部分的個人証辭／修辭，它（們）既是對某一個真實（reality）的複製，亦是對此一真實的詮釋。當照片被毀壞或丟棄，或者褪去原先的光彩，這也意味著回憶在當事人手中，已被扔進了人世的廢紙簍，或者喪失了繼續述寫的意願和能力。

有鑑於此，《耳光響亮》的楊春光為牛紅梅拍攝的照片，是男性凝視下的慾望客體——牛紅梅從未做為一個主體而存在，當它不再具有性的功能時，她也成了死在照片上的人物，空洞而淒涼；《愛情麻辣燙》的〈相片〉一節，開端於美麗的邂逅，一個美麗的女子走進了攝影師的鏡頭，其中自然帶有性的返思，〈相片〉有著令人無限猜想的結局，我擔心，它會不會仍是一場攝影師的哀傷記憶；《上海人在東京》在播放片尾

曲及工作人員名單時，螢幕左列不斷變換的膠捲式的一幀幀相片，彷彿一幕幕曾經經歷過的情節在此快速地重現和翻攪，片尾曲的歌詞配合張學友滄桑的歌聲詮釋，顯得哀怨而悲愴，因為一切都已成為歷史，如同《中國式離婚》的劇末，每一張伴隨片尾曲映現的照片都凝聚了感情的血淚。《來來往往》中，在康偉業以四十萬買下的送給林珠的新房內，掛滿了一幅幅林珠的黑白藝術照，這黑白不再是康偉業和段莉娜結婚時的「黑白」意義——蒙昧的、（技術）落後的，而是時代進步，思想前衛後的反樸歸真，一種以復古為流行的時髦玩意，一種服務於「資產」——至少是布西亞說的「富餘」後的新銳能指與所指。然而，由牆上掉下來的一幅照片的基座上，我們看到「基礎」和「相片」——康偉業感情的濃縮對象的粘合竟是如此地脆弱，也暗示了這段感情的彌合終究是要各奔西東（〈第十二集〉）；《動什麼，別動感情》的婚紗公司利用老人家愛佔小便宜的心理，打出免費「為人民服務」拍婚紗照的廣告，實際上是從「相框」中收取費用。結婚照，濃妝豔抹，打光換位，但全都是虛假的、塗抹的。在一切就緒後，再把這一切做作用一個冰冷的相框框住，人的一生就鎖在裡面，彷彿人生的某一個階段能輕易用一張結婚照訴說殆盡，抑或指稱它的全部意義（〈第二十集〉）。

　　此外，照片有時會變成呈堂證供，一種在消費社會才會發生的人性變革。《背靠背，臉對臉》中的老王利用文化館館內攝影師侯子設計陷害老馬（老馬拍的抗洪救災的照片，冷局長身上是一滴水一點泥都沒沾上），將老馬逼出文化館，好讓自己順利成為代館長（〈第三集〉）；同樣是該劇的小閻和蕭樂樂連夜私奔（前者是有婦之夫）離開文化館，便是因為侯子把

他們偷情的照片公諸於世，報了（因影碟案）被小閻開除之仇（〈第五集〉）。《來來往往》中，段莉娜將徵信社拍到的一疊林珠與康偉業約會（幽會？）的照片和一疊百元面額的人民幣交給林珠，當作要（命令！）林珠和康偉業分手的「臨別禮物」，那散落一地的紙張，是匯聚金錢、權力、人性（妒忌、憤恨、自私……等）和性慾等物質化了的抽象情緒的總合（〈第十四集〉）；而與《背靠背，臉對臉》的情況相似，昔日康偉業公司裡一名辦事不力又虛報公款的員工張山，被康偉業開除後，心懷恨意，偷拍康偉業和時雨蓬兩人同遊的照片，藉此威脅敲詐段莉娜，段莉娜不是基於恐懼張山的勒索和金錢的損失，而是為了顧及康偉業的名聲和事業，與張山完成了交易（〈第十七集〉）。

　　二十一世紀，照片與性別的關係更加模糊，也更加清楚。《動什麼，別動感情》中，蘇菲菲在萬征家對萬征道：「女的吧，都喜歡在男的家裡擺上自己的照片，就像那動物在它的活動範圍裡撒尿一樣，得留下點氣味，以顯示這是我的地盤，生人勿進」（〈第六集〉）；賀佳音拿掉小李美刀屋裡所有的相片，到處貼上自己的「大頭貼」——高科技速成相片貼紙，這也是一種美化與想像自我的一種方式，並對小李美刀說：「從此你有主人了，以後你要看著我的相片」（〈第二十集〉）；而當《來來往往》的康偉業看著時雨蓬的相片浮想連翩並對時雨蓬說：「太像我一個朋友了」時，時雨蓬回應道：「一般男人這麼說話，就是想和這女孩『套磁』」（〈第十六集〉）。時代變化得比我們想像得還要快，在我們的「不知不覺」中，照片已經成為性別角力的戰場。網絡時代的愛情，透過科技傳輸數位（數碼）相片至天涯海角只是一彈指間的事，小李美刀電腦中網友寄來的相片證明了照片已是網絡時代交友的速成工

具，長得不合乎期待的，按個鍵，自動從電腦中刪除；符合標準的，按個鍵，開始試著聯繫。

在所有照片中，讓我印象最深刻的是康偉業在父親的遺像前，看著父親為自己保留的嬰兒照，雙膝一軟、長跪靈前的情景。剎時，一死一生，令人不勝唏噓。

第四節　漫畫

自從 2001 年日本漫畫家神尾葉子的漫畫《花樣男孩》在臺灣改編成電視劇《流星花園》並且引起瘋狂的 F4 旋風以及灰姑娘的電視版成人童話後，台灣的電視劇自此宣佈進入本土偶像劇的戰國時代，而當流星墜落[27]中國大陸這片「我們的祖國是花園」後，中國本土的偶像劇也開始因應而生。二十一世紀的偶像劇與二十世紀以電影明星為偶像的作品有著本質上的不同，前者幾乎都是漫畫的改編——當然都是以極受歡迎的漫畫作品為主要改編對象，而演員部分也已脫離了二十世紀的審美標準。

《流星花園》後，日本的《東京愛情故事》、《麻辣教師》和《薔薇之戀》，香港的《風雲》、《古惑仔》、《中華英雄》乃至於台灣的《澀女郎》和《雙響炮》都陸續挺進大陸市場，並且都獲得了不小甚至可觀的收益，《向左走向右走》是距今最新也最暢銷的作品之一。

[27] 我之所以使用「墜落」一詞是因為該劇由於思想問題遭官方禁播。然而因為該劇引起的偶像效應及盜版《流星花園》光碟的猖獗，卻比政令來得更加壯大。筆者便曾經在北京、上海、杭州等大城市規模不等的音像店內發現各式各樣不同發行商販售的《流星花園》VCD 或 DVD。

　　《向左走向右走》影像中呈現的布爾喬亞情調，其實只是一種與幸福和富足有關的符號的積累，悠閒的下午茶、時髦的穿著、舒適的房間、白馬王子與白雪公主的童話……等，構築了一個「在夢中才能見到的，不是完全屬於真實生活的」「唯美都市愛情電視連續劇」[28]。《向左走向右走》的唯美色彩，是一種漫長的生產過程，除了電視劇本身經過長時間的勘景、選角、溝通劇本等繁複的製作程序外，對於社會生產，亦即形象消費的生產更是一次對都市年輕人的夢想試煉。如果說《流星花園》生產了原本名不見經傳的偶像明星奇蹟，那麼《向左走向右走》生產的則是在原本就具備高知名度的明星光環之外的中產階級生活及其消費趣味。透過夢幻般的映鏡允諾，繪本的情緒被渲染擴大，影像敘事釋放出的不合常理除了被賦予合法性之外，更在一定程度上默許了奢華之必要。我無意貶損金錢之價值，我只是想在該劇奮發向上的敘事背後，以及緣分難得的敘事之外，尋繹出該劇城市敘事的蛛絲馬跡。

　　城市的本質之一是無情的競爭，而城市的敵人卻常常是競爭本身。緣分、運氣、高度機械化與數字（位）化、眼前身後川流不息的訊息、廣告的催眠與轟炸……等，所有這些在競爭的城市背景中，構成了一種既抽象又現實的集體參與。透過夢工廠的不斷循環造夢，做為消費者的觀眾在造夢機器的運轉之下逐漸消失了意識中社會現實的原則本身，而成了夢工廠的新血，一個神遊太虛的造夢者。擁有網絡高評價的《向左走向右走》，具有空間封閉以及因空間封閉而導致的意識封閉的現象，前者集中表現在房間是明顯搭建而成的佈景，而「房間」在該

[28]　〈《向左走向右走》主創自曝弱點：這個作品太美了〉，http://ent.sina.com.cn/v/2004-05-20/1339395038.html

劇與繪本都是一個重要的空間隱喻上，至於其他在該劇常見的
五星級飯店、地鐵站及車廂和露天咖啡館，亦是該劇的僅見；
至於後者則凸顯在都市新貴意識與對中產階級和資本家的愛情
童話——男女主角在兒童樂園坐旋轉木馬——的迷戀上。

　　讓我們先參閱一份資料。根據上海復旦大學經濟學院做的
調查，中產階級是由有能力購屋、買車、旅遊、有一定的金融
資產，或者有餘力接受藝能教育等與現代消費有關的人群構
成。這些人必須收入穩定，年收入在十萬人民幣以上，他們大
約占上海總人口的百分之十二左右，除了能夠享受從容地支付
基本生活開銷之外，他們大多衣香鬢影、西裝革履，閒暇時更
會光顧音樂廳或戲劇院，甚至從事古董收藏等足以提升藝術品
味的業餘活動[29]。我的關注點在於，《向左走向右走》服務的對
象恐怕不會是資料中的「百分之十二」，而是百分之十二以外
的幻想有著劇中中產階級愛情的普羅年輕大眾[30]。

　　《向左走向右走》再次製造了漫畫改編的流行性高峰，而
流行的魅（昧？）力正在於布希亞所說的，消費者「希望自己
與符號的這種內在秩序同質」，這部電視劇利用許多生活的斷
片（fragment）堆砌出一個可視的城市視覺景象（a visible city
vision），而這種符號化（了）的視覺經驗，越是試圖努力去拼
湊和填補，越是無法呈現城市的原貌，反而在這過程中凸顯了
符號與經驗之間難以彌合的斷裂。城市（形式）是殘破的，城

[29] http://www.rfa.org/mandarin/shenrubaodao/2005/02/16/shanghai/，這是自由亞
洲電台的錄音。

[30] 男主角是集所有的「真善美」於一身的角色：富家公子、有個性，敢與父
親抗爭做自己想做的事、有拉小提琴的才華、高大俊美、會防身術並勇於
救人、善良體貼；女主角則是美麗的灰姑娘，有語言才能，心地善良自不
待言，不搖尾乞憐不投靠資本家養母的骨氣更讓人佩服。

市人（內容）亦是支離的。難道這才是城市的本質？而這是《向左走向右走》逆勢操作帶給我們對城市的醒悟？我相信在美得虛假，浪漫得不切實際的《向左走向右走》中，絕對不會是後者，相反地，在這場夢幻城市愛情電視劇中，觀眾成了自戀的演出者。

第五節　手機

　　手機在二十世紀末已成了民生必需品之一，當它進入消費市場之際，就已經宣告了空間進一步邁向死亡——除非你拒絕它（關機或根本不用），也預示了人性將進一步地走向光明的對岸——除非你拒絕它（但是你必須懷有逐漸被世界拒絕的思想準備）。

　　當第一批手機降臨之時，水壺機的外型應該讓曾經在那個年代成長的成年人記憶猶新，以現在的眼光來看，水壺機古典主義式的線條和碩大沈重的機身，似乎只是科技發展過程中一個必然會有的「蠢樣」，而它只能撥打和接收電話的基本功能，訊號服務區的稀少，也都成了手機發展史的昨日黃花。它固然是身份地位的象徵，卻只是鳳毛麟角，尤其在一個連家用電話都還不普及的年代。

　　隨著國際幾大手機知名廠牌的大舉進攻消費市場，開啟了手機戰國時代的帷幕，手機便不再只是單純的身份和地位的象徵。舉例而言，擁有學生身份的人使用昂貴的手機，可能是因為父母的寵愛（溺愛？），也可能是利用打工攢的錢為手機一擲千金而色不變；白領階級就算花將近半個月的薪水買一支最新款的頂級手機，也改變不了他只是個白領的殘酷現實（若從

資本主義的階級型態而論）。由於手機的普遍化，手機被賦予的更加是流行的指標性意義，而非身份和地位的隱喻。一個日理萬機的資產階級必須擁有數支手機與數位為他／她代接手機的秘書，一個一天可能連一通電話都沒有的人，手機也變成了他／她的裝飾品。廣告與流行的花俏外衣陸續穿在每個──尤其是年輕的消費者身上，手機研發的快速，汰舊換新的流行本質，將人及其思考邏輯與生活方式引進了一間無形的巨型精神病院，一步步地接受手機研發中心的殘酷試煉。

　　手機功能的一日千里，從早期的單純收話與發話，一直到現在的全球衛星定位系統，人也在手機的演變過程中不斷異化（alienation）而鮮有人知，那種逐步滲透的商品化邏輯，就算被突破，也會在極短的時間內自我修復，並且持續進行下去。人們總是習慣猜測或詢問話筒彼端的受話者究竟在何方，他們身後的背景音響，是否成了對方說謊的證據？手機的通話記錄，讓人與人之間的交集無所遁形，手機激發了人性中欺騙的本質，尤其當手機與網路進一步結合，成了網絡時代的異卵雙生。

　　手機隱藏發話的功能，為騷擾和行騙提供了最佳管道，手機成了試驗人性的工具，諷刺的是，它本身製造的氛圍就是一個天大的謊言，一個對人性極大的反諷[31]。這些架空的廣告標語，將人不自覺地拉進一個圈套，在這個無止盡的黑洞中，我

[31] 從目前國際三大手機品牌的標語來看，我們清楚地看見一個對人類無限光明的期待的圖像。Nokia：CONNECTING PEOPLE（中國標語同左，無翻譯）、Motorola：INTELLIGENCE EVERYWHERE（中國標語：智慧演繹無所不在）、Ericsson：TAKING YOU FORWARD（中國標語：以愛立信以信致遠）。除了 Nokia 是完全挪用之外，其餘兩家採用的則是英文標語的意涵。在這些標語中充滿了人的群體性與聯繫性，並將人普遍化為一種具備智慧的生物，並且在科技的引導下，將能走向一個光明的未來的美好想像。

們發現人與人之間的聯繫性，除了最基本的互通信息外，已經淪為人與人之間的攻防戰。它考驗人是否誠實（《開往春天的地鐵》、《花眼》、《鴛鴦蝴蝶》、《中國式離婚》、《和你在一起》）；它同時又是智慧的犯罪工具（《絕症》、《良心作證》）；它測試人是否彼此信任（《世界》、《來來往往》）；它更與性和背叛成了共犯結構（complicity），是一場男人之間的合謀，女人之間的合作（《戀愛中的寶貝》、《中國式離婚》、《手機》）。

　　Motorola 手機的另一則標語「真實時間內的真實生活」（Real life in real time.） 本身就是一則寓言，在消弭了真實與虛幻、時間與空間的網路時代，它不帶任何警示性地——這正是消費社會中的商品本質——宣告了「真實」的降臨。在濃縮一切所謂「真實」之後，手機幻化了真實的真實（true reality），讓人不知所以，也漸漸失去了真實的知覺。馮小剛的《手機》集中體現了手機的商業性格，以及人被手機異化的真實。

　　《天下無賊》中，馮小剛試圖利用手機的簡訊（短信息）功能表達王薄與王麗的愛情[32]，但軟廣告[33]的色彩遮掩了令人感動的簡訊內容，相對地，較早地以手機為主要敘事對象的《手機》則較為真實地利用手機為人性做了剖析。《手機》描述的手機危機儼然再現了馮小剛工作室的現實生活，電影中開會的那一場戲，脫胎於該劇編劇劉震云在馮小剛工作室見到的情景[34]。這種現實的影像化，除了反應了消費社會的普遍狀態之外，手機如

[32] 這應該也反應了中國大陸簡訊滿天飛的現況，由於一則簡訊僅僅索價一毛，比通話便宜許多，發簡訊成為流行一點也不令人意外。

[33] 即「置入性行銷」。

[34] 參見馮小剛，《我把青春獻給你》，武漢，長江文藝出版社，2003 年初版，頁 201～202。

同上文所述，已經不只具備原初的聯繫功能，它更成為一種對人性試煉的工具。

　　《手機》的兩位主要角色嚴守一（葛優飾）和費墨（張國立飾）都是在功成名就之後，走上外遇之途，手機帶著他們狂熱的婚外情成為他們如影隨形的伙伴，相對地，也成了他們一生最大的詛咒。電影對這兩位主角充滿嘲諷，嚴守一做為電視節目〈有一說一〉的主持人，在手機面前從來不會有一說一；而看似有濃厚道德潔癖的費墨，在訓斥後生小輩之後，自己也沾染與女大學生的曖昧關係。

　　我們在《手機》中看出創作者對「手機」的兩難，面對消費社會的高科技產品，手機的使用與創新成了勢之所趨，並且一日千里，然而它的負面意義卻又是如此令人心驚膽戰。如同費墨說的：「嚴守一，手機連著你的嘴，嘴巴連著你的心。你拿起手機來就言不由衷啊！（轉頭向開會的年輕人道）你們這些手機裡頭有好多不可告人的東西，再這個樣子下去，你們的手機就不是手機了，是什麼？是手雷！」

　　然而，人的「言不由衷」，豈是手機降生之後才有的？但是手機（和網路）為人們這種灰暗的真誠催化，並且成為不可遏抑的狂潮，淹沒了大部分持有手機者的最後一方淨土。除了城市，嚴守一的老家也開始有人使用手機，因為那是一種先進的表徵，即便一支手機對農民而言所費不貲，也要趕上一趟流行。由深入農村和城市的「溝通從心開始，中國移動通信」的廣告詞不難發現，那種資本主義溫煦的面紗之下，潛藏著無數的謊言，費墨的一段話，為這句廣告詞做了最真實卻不忠實的詮釋。

　　《手機》中幾乎看不到「手機」聯繫的基本功能，電影除了摧毀「手機」的偷情美夢之外，它以手機的先進功能自斷前

程應該是對手機最大的諷刺。嚴守一敗在手機的錄音和拍照功能上，武月（范冰冰飾）誘使嚴守一與之發生性關係，並錄下前戲的聲音和拍下親熱的照片，以此做為〈有一說一〉主持人的交換利益。在性與恐懼的掙扎下，嚴守一徹底潰敗，甚至因為手機沒見上養育她成人的奶奶最後一面，成了奶奶最後的遺憾[35]。

　　費墨在與社科院美學研究生的情事東窗事發後感嘆道：「近，太近了，近得人都喘不過氣來囉！」這正是列培伏赫所說的在抽象空間中，一種生活方式的基本材料賦予與形成另一種生活方式的真實體現。手機的產生大大改變了人們的生活節奏與內容，甚至像電影中嚴守一那樣樸實善良的姪女，由農村來的牛彩雲，因為自己的「實誠」在城市受到嘲弄後，決定「東山再起」二度赴京，竟成了足蹬性感高跟鞋，身穿露肩小洋裝，並且操標準北京話的 IT 界人士，推銷起同時具備衛星定位和移動夢網的最新手機。

　　在真實的生活中，我們似乎永遠感受不到真實時間的存在，因為「這世界變化快」，我們沒有絲毫喘息的時刻。

第六節　機場[36]

　　做為城市一個主要的有機體，機場扮演了都市輻輳現象的最關鍵角色，它和網路構成了現代化城市中最重要的溝通渠

[35] 《來來往往》的康偉業也因為躲避妻子段莉娜的查勤而將手機關機，結果未能見到父親最後一面。

[36] 本節不用「飛機」為名是因為我認為飛機也是機場的內容物的緣故，同時我更加重視抽象的網絡空間所包含的有關人性變化的問題。

道。機場的有無——其中又分為國內線和國際線兩個不同層級的意涵，標誌著國家大門與城市觸角的健全與否，而機場的規模更是一座城市乃至一個國家政治或經濟中心的強弱象徵。

機場的包容性極強，它往往在一天之內容納成百上千架次的飛機起降，負責成千上萬旅次的高度運輸，同時也負擔起國際與國內之間貨物流通的重責大任。它匯聚了各色人種，也是不同文化直接衝擊與交流的場域，機場內林立各式各樣的免稅商店，販售當地民族文化、各地名牌精品、音像、書籍、藥品、食物等不一而足，本身就宛若一個國際村。不同的空橋出入口，將城市的脈動伸向彼此的心臟，我們透過機場，閱讀一座城市文本的扉頁。

在都市輻輳的現象下，人的情感因為空間的濃縮卻變得相對地輻散，人的欲望也因此獲得了空前的釋放，謊言的滋生效率也因之加速催化。或者我們可以說，機場的可視性映照出人性的不可視性，尤其是人性中貪婪與欺騙的灰暗成色，是機場讓它們不同程度地現形，變成全球化時代中，一個不可不覷與不得不懂的因果性循環。

進入全球化時代，機場除了必須含蘊離別，它還必須容納謊言。謊言在天上於是顯得輕靈，等到飄落地面，就是碎骨粉身。因為時空的極速與極度壓縮，人的存在感受也產生了急遽的變化，「天涯若比鄰」的地球村（global village）美景，擠壓了人性無法具體探測的深層欲望，機場，變成了欲望擠壓後的一道出口。

《良心作證》的周建設在非法吸金之後赴澳門豪賭，一夜千金；當他貪贓枉法的案件終於鐵證如山無法置辯，他遠飛加拿大，若不是因為愛情毒藥，他可能不會被拘捕回中（國）；

　　《大撒把》中兩對夫妻在機場的難分難捨、山盟海誓，卻都在其中一方的飛機降落在太平洋的彼岸後，火速埋葬、屍骨不存；《渴望》中蕭竹心的遠離是以合理的藉口作情感的逃避，說穿了還是一種謊言；毛毛在《網絡時代的愛情》中選擇飛往美國，亦是不肯承認自己對濱子的感情而選擇的逃離方式；《一年又一年》的林平平幾次出現在機場為的除了是理想，也是不肯面對感情的現實；至於《鴛鴦蝴蝶》中從未明確現身卻佔有重要地位的機場，則上演逃避與尋覓愛情的追逐戰。

　　此外，機場也是情慾的輸入與輸出的重要媒介，當然也是受害者逃離傷痛的管道。《中國式離婚》的娟子懷孕時搭飛機返回娘家，肇因於花花世界中，丈夫劉東北難耐的熾熱情慾與性的背叛；對《來來往往》的康偉業和林珠而言，機場是外遇火花擦撞的繽紛處，為了愛，他們分別迫切地直奔機場，成了機場容納與吞吐的眾多外遇之一。

　　機場承載了理想的重量，但它完全不保證理想的內核是否變形與破滅。《北京人在紐約》的甘迺迪機場（〈第一集〉）對王起明夫妻而言就是惡夢之端，學了十二年大提琴的王起明一聲：「紐約！美國！我王起明來啦！」的豪語，最終證實了是個無法剔除的夢魘；比起王起明夫妻的落魄，《上海人在東京》的成田機場（〈第三集〉）毋寧是一個地獄，它是祝月等一行人被同胞欺騙的開始，裡面隱藏了無數的罪惡；《像雞毛一樣飛》中，飛機是實現理想的出口，卻同時也是理想破滅的關鍵；《不見不散》的機場裝滿了男女主角奔離與回歸的心願；而同樣是對故鄉的奔離與回歸，《榴槤飄飄》飛的地方不同，裝載的情感密度（載物）也不同，賣身成了進出物質世界香港的唯一通行證，機場只是媒介。

在消費社會初期，搭飛機只存在工具性與階級意義，《過把癮》中坐飛機便被賦予流行指標的性質，是個令人嚮往的目標與羨慕不已的機會。當消費社會在中國大陸的城市已經逐漸穩定成熟時，有一些人想「走進世界」卻永遠沒有機會。《世界》中，趙小桃到工地探視二姑娘時，有一架飛機從工地後方緩緩劃過天際，二姑娘問趙小桃：「妳說這飛機上坐的都是些啥人？」趙小桃回答他：「誰知道呢？反正我認識的人都沒坐過飛機」。

相對於機場的時空壓縮，《周漁的火車》就顯得異常沈重，那些無止盡的來回奔波，究竟能證實周漁擁有什麼樣的愛情？在網絡時代，手機、機場都必須結合網絡才能產生更巨大無朋的力量，我們沒有人能夠逃離這個無形的巨大網絡，而只能內化成其中的一部份，這似乎已經是消費社會中，人變成物體系的一員的必然宿命。

第七節　網絡

網絡網住了每個存在的瞬間，並且將空間壓縮成人與一張卡片或者一塊屏幕的距離。在卡斯特（M Castells）所說的「流動的空間」（space of flows）中，信息與信念的流動和國際資本的運作，改變了空間的生態，同時也改變了人類的時間觀念和存在感受。卡斯特指出，「1990 年後令人矚目的新經濟的主要特徵就在於信息化、全球化與網絡化」而「信息科技催動了網絡社會的崛起」[37]。

[37] 《網絡社會的崛起》，夏鑄九、王志弘等譯，北京：社會科學文獻出版社，2001 年初版，頁 4。

　　卡斯特在「改變了人類的時間觀念和存在感受」的基點上提出了「無時間之時間」（timeless time）的概念，它指的「是網絡社會裡正在浮現之社會時間的支配形式」，而「社會支配的運作乃是通過在不同的時間與空間架構裡，選擇性地吸納和排除某些功能與人群而得以達成」[38]。無時間之時間，「產生於當某個既定脈絡——亦即信息化範式和網絡社會——的特徵，導致在該脈絡裡運作之現象的序列秩序發生系統性騷亂之時」[39]。

　　對應在普羅大眾——非金融、科技、太空等專業人員——身上，電子郵件（e-mail）和即時通（MSN、QQ等）成了無時間之時間最直接的支配形式。楊錚和若彤在《將愛情進行到底》中將現實在幻境中「真實的虛幻化」，是十分矯情的巧合，卻圓滿了一段「進行到底」的戀情；類似的情況發生在《鴛鴦蝴蝶》，電影中晚菊（小語）和啞鼓（阿秦）在網路上相遇，喜劇式地在虛擬的空間成全了他們在現實空間中膠著的愛情；《中國式離婚》兵臨城下（劉東北與宋建平）和桃花盛開（林小楓）的隔空對戰，是兩性在性別脈絡產生失序的狀態下而有的結果；《心心》中的網絡則是兩個素未謀面的女孩——到北京打工的農村女孩和道地北京女孩——的心靈交流；而《動什麼，別動感情》中小李美刀的成名以及利用小李美刀成名的小柳，都是網絡寫手，網絡是他們認識世界與推銷自己的主要媒介；至於《好想好想談戀愛》中的網絡只不過是四位女主角愛情兵法中，微不足道的策略之一罷了。

　　金琛的《網絡時代的愛情》是一部以電腦和網絡為議題的電影，在形式上分成三個部分。他將十年的時間切割成「濱子

[38]　同註37，頁531，引文中的逗號為本人所加。
[39]　同註37，頁564。

的故事」1988 年、「四合院的故事」1993 年與「網絡的故事」
1998 年等三個區塊，並輪流以主角濱子（孫遜飾）和毛毛（胡
靜飾）為敘事者，展開一個虛無飄渺、分分合合的網絡時代的
愛情故事。

　　在這部以「網絡時代」為名的電影中，「網絡」一直要到
第三部分才出現。當時序跳至二十世紀末，在網絡公司上班的
濱子在他三十歲生日當晚和女友分手，並在分手後的下一秒鐘
馬上展開網戀，而網戀的對象竟然是十年前令他愛慕不已的毛
毛，這種司空見慣的緣分話題實在無甚新意，對網絡的描繪也
以電子郵件和即時通為主，但這兩種主要的交友管道，卻正是
網絡時代的愛情的全部形式和內容。在這個虛擬的時空中，彼
此從零開始，許多不敢對現實中的親朋好友說的話，在網絡中
都能具體呈現，甚至是更真實的自己。網絡打破了傳統的時空
觀念，它讓一切在瞬間成為可能，而其中包括了愛情。這是哈
維（D. Harvey）說的時空壓縮（time-space compression）的結
果，在抽象與虛擬的網絡中，「時間的地平線正在崩解，並且
當它在評定因果、意義或價值的重要性時，很難精確地述說我
們置身於什麼空間」[40]。

　　哈維以時空壓縮的概念指示一個「如此重大地改變——我
們有時以完全激進的方式被迫去改變——時空的物質特性以及
我們如何為自己再現世界的過程」。哈維指出，被資本主義集
團利用的交通和運輸科技已經有了空間緊縮的效應和結果，而
空間柵欄則藉由物品運輸速度的改善與資訊和人的流通被大大
地被征服。隨著空間的被征服，時間因此顯得越來越壓縮，最

[40] *The Condition of Postmodernity: An Enquiry Into the Origins of Cultural Change. Cambridge*, MA: Blackwell, 1990, p298.

好的一個例子就是噴射機能快速地飛越不同的時區[41]。在網絡時代，網絡的瞬間化移動，取代了噴射機飛過時區的牛速，手指在鍵盤上的律動，將人的情感敲進了數字（數位）化的系統。濱子無法想像遠在幾萬公里之外的南非竟有個中國網友，更沒想到在這裡他重新找到了初戀的感覺，但他的震撼卻不是唯一的，當網友在即時通上告訴他她即將返回中國時，他興奮不已，並且開始懷疑究竟怎麼一回事。兩三天之後，網友在他面前出現了，這種天涯咫尺的感受和經驗與同在北京的前女友那種咫尺天涯的差異，應該是網絡時代才會有的感受。

如同濱子說的：「我們這些都市的青年真的很可憐，其實內心像玻璃花一樣地脆弱，可外表外偏偏要裝得跟鎮山寶塔一樣的渾然不動」。這是使用數位化產品的年輕的一代的工具理性，當人已經異化成數位化產品的一部份，光纖的冰冷質地與光鮮的各種面貌已經模糊了人的真實與偽裝的界限。

[41]　Ibid, p240.

第四章　影像敘事與社會現實

前言

　　鄧小平在 1978 年 12 月 13 日的中央工作會議閉幕會上的講話——「解放思想，實事求是，團結一致向前看」——言猶在耳，中國消費社會的經濟成果已經具體反映到普羅百姓的價值取向上。錢，迅速地發展成絕大部分中國人的終極理想，它更成為左右愛情、友情、婚姻與人性的最高標準。這種唯利是圖的現象我們可以從下列影視作品中略見端倪。

　　改革開放後十年，買賣古董贗品是「有學問的」表現（《寒冰》），而九十年代初期《頑主》中的三 T 公司打出的「替您排憂、替您解難、替您受過」這種異想天開的賺錢方法，不過就是一群為了生存的小人物不得不嘗試的「新」工作；《混在北京》中任職於嚮導出版社的中青年知識份子，在回到筒子樓以後就「變成了另一副樣子」，那個時候，一個大學教授的月薪還比不上有錢人一個晚上的消費，在有錢能使鬼推磨的心理誘使下，詩歌翻譯的費用（一本六千元）讓以急欲出國的中國人為恥的胡義、張曉燕夫妻決定幫他們不齒為鄰的「詩人」英譯其詩，胡義說：「都是讓這個錢給鬧的」。他們的同事沙昕（張國立飾）在街上和紀子（劇雪飾）議論「讓一部份的人先富起來」的理論，沙昕認為，國家雖富了，人的素質卻下降了。他斥罵亂丟垃圾的流氓，結果反被打成重傷；《編輯部的故事》的余德利則說了一句眾所皆知的「真理」：「錢絕不是萬能的，但是沒有錢卻是萬萬不能的」；《贏家》中陸小楊母親（俞平

飾）對錢的重視遠遠大於世界賽跑冠軍（當時陸母尚不知常平是殘疾人士）。

上述事例都是九十年代初期以前的現象，隨著消費社會的步伐越邁越大，人們對錢的認識程度也越加深刻。《十七歲的單車》中的快遞公司（內勤）女員工認為「有錢，八十（按：指年齡）我都跟，現實社會唄！」；《婼瑪的十七歲》中阿明的房東是哈尼族人，有了錢，哈尼族純樸善良的性格卻沒有了；《我的美麗鄉愁》中，文雪公司老闆（廣州人）可以因為錢出賣多年合作的老搭檔阿 Jack 和得力助手文雪；《一年又一年》的陳小歐報考大學的意願不因興趣，而是能否掙錢，而她大學的老師更在課堂上告訴學生：「市場商品。你們今後誰能真正理解這四個字的含意和規律，那麼將來定能走在時代的前列」（〈第八集〉）；《大腕》中的尤優怕廣告商追債裝瘋進了瘋人院，赫然發現瘋人院的病人全都是被錢逼瘋的；《動什麼，別動感情》中的陳建華看出了男人與錢的因果關係，對母親下了一個我們常見的判斷：「媽，您瞧這男的兜裡要是有倆錢，他可真不知道自己分量是什麼了」，如果這句「常識」不足為奇，家裡年紀最小的中學生廖才智對錢的看法應該相當引人注目，她認為「人窮志短」，但寧可有「有錢的毛病」，也不要「沒錢的毛病」，在她心中，錢等於志氣（〈第十集〉）。綜上所述，套一句《中國式離婚》的林小楓對丈夫宋建平說的話就是「現在的行情是沒有錢就等於零」（〈第一集〉）。

較為具體分析錢的「美好品質」與人窮志短的是《網絡時代的愛情》，《甲方乙方》則將社會的富裕現狀做了側面的描述，《來來往往》則直指了人（面對錢）的要害。

　　《網絡時代的愛情》第二部分說了一個沒有什麼文化水平的「資本家」贊助沒有什麼資本積累的「文化人」完成了後者的藝術願望的故事。後者是以身體換來這樣的結果，更值得一提的是，資本家為女性，而文化人為男性。對男性文化人鹿林（陳建斌飾）而言，一路成績優異的他，必須在學生生活結束後的未來也高人一等，然而消費社會降臨在他初出社會之際，他面臨的是難以言喻的痛苦。嚴格來說，鹿林的話劇作品十分稀鬆平常，能否稱為藝術都是個疑問，然而在（電影設定的）1993 年這個敏感的時代，為了加速自己獲得生活的虛名，鹿林不得不選擇將自己做為與女資本家交易的籌碼，選擇與妻子離婚。

　　改革開放前，人民思索的不是階級鬥爭的政治宏大主題，便是如何溫飽這種微小的基本願望；改革開放後，尤其是進入消費社會後，已經出現了一波波憂鬱富裕物質生活的資產階級。明顯取材自王朔小說《頑主》的《甲方乙方》少了米家山電影《頑主》的痞子味，而將焦點集中在資本（主義）敘事上。電影中姚遠（葛優飾）、北雁（劉蓓飾）、梁子（何冰飾）和老錢（馮小剛飾）這些非第一線的演藝人員利用他們演戲的專長為百姓圓夢。電影包括七個圓夢案例：夢想成為巴頓將軍統領三軍作戰的書商、希望自己能夠守口如瓶的廚師、想一嚐被虐滋味的丈夫、想重新過苦日子的資本家、幻想皇室姻緣的窮漢子、想要變回普通人的大明星以及希望有間房屋可住以隱瞞即將過世的妻子的上班族。除了最後一則流露社會的溫情外，其餘都是一種「新興的」城市（小）資產階級消費趣味。

　　至於《來來往往》的賀漢儒則在成了大款後對仍在單位苟且偷生的好友康偉業說：「有錢就是爺」，「一老實生意就告

吹了」。康偉業的機關「鐵」飯碗刹那間成了他最沈重的羈絆，在五星級酒店，賀漢儒對康偉業「體會到社會主義和資本主義的差別了吧？」的明知故問，成了對鄧小平南巡講話的最大的創造性背叛[1]，《來來往往》如此光明正大地稱「資本主義」，並明顯帶有褒資貶社的意味，應該是新時期以降文藝作品的少數。然而賀漢儒與康偉業私相授受商業竅門的友誼，終於還是因為前者坑騙了後者六萬美金而宣告破產，這種令人扼腕的事實，可以藉軍人家庭段莉娜一家人的對話來呈現（〈第七集〉）：

> 段　　母：造孽啊！現在社會上有些人真是瘋了，有了錢
> 　　　　　說變就變，幹點什麼不好？又養女人又鬧離
> 　　　　　婚，社會風氣全讓他們給搞壞了。
> 段　　父：我要是還在位的話，我非拿槍把這些小兔崽子
> 　　　　　們都給崩了！
> 段莉娜：社會這麼大總有點人渣，他們長不了！
> 段　　母：總會有人收拾他們。
> 段莉娜：這是社會主義法治國家，他們以為自己生活在
> 　　　　　真空裡呢。哼！反了他們了！有點錢怎麼著
> 　　　　　了？有點錢就可以胡作非為，就可以三妻四妾
> 　　　　　的？他們把咱們當成舊社會的婦女了，開玩
> 　　　　　笑！

[1]　南巡講話內容如下：改革開放邁不開步子，不敢闖，說來說去就是怕資本主義的東西多了，走了資本主義道路。要害是姓「資」還是姓「社」的問題。判斷的標準，應該主要看是否有利於發展社會主義社會的生產力，是否有利於增強社會主義國家的綜合國力，是否有利於提高人民的生活水平。

更為遺憾的是，段家一家人後來全都下海經商炒股，原本赤裸裸地生活在「真空」環境中的段莉娜，現在反而生活在她當時認定並嚴厲斥責的「真空」狀態裡。

說穿了都是被錢壓垮自尊的人，只是每個人求生的方法不同，對應生活的態度亦異。然而當下崗比下海更常被人提起，應該意味著有更多準備上崗的人已經為下海做出準備。下海有著人在江湖身不由己的氣味，諷刺的是泥沙俱下，清者幾何？水清則無魚，能在錢潮中屹立不搖的者幾希？

還是讓我們一起「解放思想，實事求是，團結一致向『錢』看！」

第一節　愛情萬歲

在中國大陸的影像敘事中，愛情與婚姻是最為主要的課題。在本章一、二節中，我無意為愛情和婚姻做出一個無法定義的定義，我只是透過這些影像敘事，逆向勾勒出一幅幅愛情與婚姻的圖像[2]，然後分析、反省、咀嚼和拒絕。

一、我愛你？

電影《我愛你》中，濃縮了王朔原著小說《過把癮就死》枝枝蔓蔓的情節，並與電視劇《過把癮》有著本質上的區隔——

[2]　在篩選和分析的過程中，我發現觸及愛情的作品極多，然而能深入論述的卻極少，這或許與我仍舊有一個先入為主的對愛情的認定有關。但是，正是由於作品本身的片面性，或者有更大的議題蓋過了愛情——愛情成了刺激消費的元素，一定要安排一對戀人在劇中，才會有賣點——才顯得能夠納入討論的作品越來越少。從這個文本寡少的現象來看，或許恰巧凸顯了消費社會的愛情荒。

女主角杜桔（徐靜蕾飾）有著更加豐富的女性自覺意識。《我
愛你》成功地以各種不同位置的鏡頭（長、景深、特寫）呈現
年輕夫妻之間的戰爭，劇中那場長達四分五十三秒的未曾間斷
的爭吵，堪稱中國當代電影的「經典」。基於「愛」與「承諾」
而來的婚姻生活，一步步走向童話的終結，杜桔與王毅（佟大
為飾）兩人以三天兩頭的爭吵與毆打證明「愛」的存在，最後
也證明了「愛」的虛枉。杜桔愛王毅愛到「腦子灌了水」，她
趁王毅熟睡之際將王毅五花大綁並以刀威脅為的就是要對方說
一句「我愛你」，而王毅的絕不妥協並以頭破窗求救的行徑，
為「我愛你」早早地開啟了棺木，並予以埋葬。

> 戀愛是容易的，成家是困難的
> 相愛是容易的，相處是困難的
> 決定是容易的，可是等待是困難的

上引三行是進入電影《愛情麻辣燙》的正文前出現的一段文字，
它們構成了部分電影涉及的層面的總結。在這部電影中以「結
婚」為主線，陸續串起了「聲音」、「麻將」、「十三香」、
「玩具」和「照片」五個生活斷片，雖然分成六個不同的區塊，
卻是共同的主題：愛情與婚姻。電影描述的全都是發生在中產
階級／中產階級家庭的「愛情」事件，充滿「麻辣燙」等各式
滋味，其中觸及了初中生的戀情、老年人的遲暮之愛、離婚、
結婚和緣分等議題。由於區塊過多，對幾種常見的愛情與婚姻
的現象都是點到為止，這恐怕是導演在展現敘事宏圖時反而造
成的敘事缺憾。倒是在這部電影中出現了非常多的消費符
號──它應該是迄今城市消費符號最豐富的城市電影：美食廣

場、電動遊樂場、電視徵婚、百貨公司、包裝比鮮花還美的花束、城市兒童才有的玩具、稀奇古怪的鬧鐘、大型生鮮超市、香水、婚紗攝影店、酒吧和五星級大飯店等。而在這部電影中另一個值得一提的要件是隨身聽,「聲音」中的隨身聽不再只是一個錄音和播音的工具,更是青春的慾望迴路,一種慾望的自問自答(剪接女孩的言談內容)。青春的衝動是相同的,但宣洩的管道隨著時空的變異也有了不同層次的表現,而這是消費時代增加的內容。

《情人結》選擇在 2005 年的西洋情人節上映意味著兩者之間有著必然的聯繫。故事主要描述七十年代出生的侯嘉(陸毅飾)和屈然(趙薇飾)青梅竹馬的戀情因為兩家上一代的恩怨而產生的重重阻礙。這是一部光影唯美,文藝氣息濃厚但是敘事老套、情節單調的電影,若不是導演掌控得當,俗濫可以和它劃上等號。電影命名為「情人結」,除了取與「情人節」同音的用意外,侯嘉與屈然這兩條糾纏了十多年的情結,那種千私萬縷卻又剪不斷理還亂的愁緒,化成兩道分分合合的敘事線索,在屈然父親死前,才化解了兩家將近二十年的誤會,而歷經十幾年的約定和等待,兩條敘事線才「結」在一起,永不分離。

同樣是霍建起的電影,較早的《生活秀》對城市與愛情的敘事反而比《情人結》更有層次。《生活秀》的久久酒家(其實是一間賣鴨頸的小吃店)老闆娘來雙揚(陶紅飾)本身就是一道秀色可餐的菜餚,她有著原著小說形容的無限「風韻」:「繁星般的星光下,來雙揚的手指閃閃發亮,一點一滴地躍動,撒播女人的風韻,足夠勾起許多男人難言的情懷」[3],但也正是

3　《生活秀》,收錄於池莉‧《懷念聲名狼籍的日子》,昆明:雲南人民出版社,2001 年初版,頁 163。

因為這勾人的風韻，讓「來雙揚」這個商品在社會交易上獲取了金錢，卻葬送了青春。我們可以這麼說，生活如果是一場秀，來雙揚也只是舞台上孤獨的演員。

　　來雙揚的前夫是大學生，「那時候（按：24歲）就覺得大學生好」，但是大學生「不知道為什麼不高興」，就跟來雙揚離婚了。內斂的中年男子卓雄洲（陶澤如飾）以眼神追求來雙揚一年多，終於打動芳心，沒想到他同樣是另有所圖。電影出現過多次的纜車畫面是一個隱喻，當纜車劃過城市的天際線，纜車底下是凌亂而破舊的老城建築和滾滾長江，而彼岸聳立的新式高樓，纜車在電影中從未駛達。來雙揚的生命是和吉慶街共存亡的，吉慶街的保守、傳統，孕育了來雙揚的內核，但卓雄洲這個做大生意的（開發商），不會為了這間小舖子而放棄一條街，吉慶街才是他真正的目的。

　　吉慶街終究還是面臨拆遷的命運，電影末尾，纜車持續行駛，影像中顯現出長江此岸與彼岸之間舊與新的強烈對比，然而，何處是來雙揚的彼岸？

　　找不到感情皈依的女人在文藝作品中不是少數，《最後的愛，最初的愛》中，姊姊方敏（徐靜蕾飾）對早瀨（渡部篤郎飾）說的「發生在父母身上的浪漫的北極星神話」，是妹妹方琳（董潔飾）的夢，卻是方敏殘酷的現實。罹患絕症的方敏和身體健康的方琳因為同時愛上早瀨而產生嫌隙，但最後妹妹在認清事實後知難而退，早瀨伴隨方敏度過短暫的餘生，情節雖然沒有新意，導演對情感的收放掌握得卻相當到位。值得注意的是，方琳一見鍾情的情感方式和行事態度，或許是上海新（女）人類的縮影和代表，她直截了當的作風可以和《做頭》中的 Ani 比較。

　　有「淮海路上一枝花」之稱的資產階級的女兒 Ani（關芝琳飾）在上海明星理髮店的宣傳照片被年輕女人 LuLu 取代後，一個中年女人的時間（年齡）問題就此產生。Ani 年輕時奉母親之命嫁給報社記者[4]（電影中無名，吳鎮宇飾），與當時更年輕的男友──髮型師阿華（霍建華飾）──從此只能在做頭時以眼神作情意的交流。然而當 Ani 年華已逝，中年女子的模樣盡顯時，一幫芳華正茂的富小姐取代了她在依然年輕的阿華身邊的位置。中年女子的愛與性是電影最主要的敘事，對這個擁有四十年代上海餘韻的國營理髮店而言，關門歇業似乎成了 Ani 中年危機的反映。電影中女人（包括女朋友們）之間的你來我往，明爭暗鬥，世故而老成持重卻又一針見血的對話，表現了（部分）上海女人的精明和強勢。

　　Ani 新世代的身體裡，住著一顆老上海的靈魂。她人生的下半場，是一次不知何時終止的單人桌球賽，她只能枯燥地對著牆，對著天花板，讓球上下來回震盪而不使之落下，一旦落下，她的心、她的人生亦將陷入停頓。不解風情卻儘可能滿足她的物質生活的丈夫是一個徹底的犧牲──為了改變生活、為了成全愛情，Ani 義無反顧地和丈夫分居。

　　然而她沒有因此獲得愛情。阿華為了理想，在別的愛慕者的經濟資助下遠赴巴黎學髮型設計，在離開上海之前，他為 Ani 再做一次頭，藉以重溫十年前的美好。整齣戲的高潮在阿華為 Ani 洗頭上，水的意象化為性的隱喻本不足為奇，而兩人肉體上的做愛，破壞了整齣戲的敘事旋律──典雅的、清淡的，卻是慾火中燒的。劇中一套套剪裁合宜的服飾，包裹一顆空虛寂寞

[4]　當時 Ani 的媽媽看準 Ani 的婆婆可以移民美國，但是沒想到移民夢碎。

的心靈和中年女人熾熱的情慾，維持十年的髮型，因為感情投注對象的離去而改變，但依舊是一個人的桌球遊戲。

值得一提的是電視劇《好想好想談戀愛》。在這部三十二集的中國版《慾望城市》（Sex And The City）中，前三十一集固然有過於點到為止的缺憾——固然這種點到為止的情況和都會愛情的模式極其相似，以及模仿《慾望城市》之嫌，但它確實稱得上是中國當代電視劇中對女性情慾自主與事業獨立的正面肯定之作，它對性不再諱莫如深，對單身「熟女」的自尊也起了正面的公認作用，而不再是公害。然而殊為可惜也是真正的遺憾之處在於第三十二集的父權意識絕地大反攻，我不禁懷疑，難道前三十一集所做的有關女性情慾的努力都是最大的諷刺？獨立的女性在這齣戲的結局竟遭到編劇的一記悶棍，並且一下斃命。

《好想好想談戀愛》以譚艾琳（蔣雯麗飾）、黎明朗（那英飾）、毛納（梁靜飾）和陶春（羅海瓊飾）四個女人為主要敘事線，藉四個對愛情與婚姻抱持不同觀念的女友間的生活經驗和對話內容，架構一齣齣當代都會愛情、性與婚姻的複雜譜系。劇中精彩且成語、諺語迭出的對話雖然未必和現實相符，徒然凸顯編劇的文學根柢，但卻不失為該劇的特色之一，尤其一網打盡都會兩性情狀的企圖不可謂不大[5]，對某些兩性戰爭的刻劃亦不可謂不深。譚艾琳與伍岳峰（孫淳飾）曠日廢時的糾纏，與鄒亦凡（白石千飾）因為坦承反而瓦解了

[5] 《好想好想談戀愛》共三十二集，其中包含了「兩大陣營」、「男色女色」、「愛情經濟學」、「秉性難移」、「冤冤相報」等四十個單元，因為涉及層面過廣故無法一一在本文進行分析與論述。該劇的成功之處在於她的本土化，她並未與"Sex And The City"走上同一路線，並且對同性戀的藏而不論應該都是顧及到本土市場與觀念所致。

後者對前者的信任；黎明朗外強內柔的女強人性格，讓許多男人對她退避三舍，甚至將她當作直上青雲的階梯；一心想要結婚生子，在四個女人當中最為傳統的陶春在眾裡尋他千百度之後，終於找到了她的真命天子鄧凱（于小偉飾），然而鄧凱卻因為染色體異常無法生育；最令人意外的是比黎明朗還要前衛，並且是個徹底地視男人為工具，並且誓言絕不結婚的毛納，竟然嫁給僅只相處幾天並且拒絕過對方求婚的周海嘯（黃猛飾）。

在這部以中產階級──至少是白領為主角的電視劇中，四個三十多歲的女人皆有令許多人豔羨的工作（譚艾琳是書吧老闆、黎明朗是電視欄目製作人、毛納為造型師、陶春則是電腦軟體設計師），而酒吧、書吧、知名餐廳（Friday's、Starbucks等）、各種名牌衣物飾品（Victoria Secret、Fendi、Armani、Nike等）、飛機、地鐵、出租車、健身房、網球場等中高檔次的消費習性，在該劇構成了愛情的原生地，也是愛情的亂葬崗[6]。但是，打著女性（主義）意識自主、強調姊妹情誼（sisterhood）實際上卻還是男權宰制一切的電視劇《好想好想談戀愛》，男權思想在最後一集（〈第三十二集〉）現形，而這種傳統的父權觀念將前面三十一集有關女性情與愛的論述和實踐全都最了一次徹底地顛覆。

毛納婚後寄給姊妹們的信是破除女性自主「迷思」的關鍵：

6　在以室內劇為主的《好想好想談戀愛》中，「城市」一如該劇的台詞中從未明確指出為「北京」一般抽象，或許編劇和導演有意將「城市」普遍化，不侷限於北京（從地鐵中的廣播、出租車的起跳價格與車牌便知地點在北京），但卻同時也將「城市」平面化，除了繁複的時尚之外，我們幾乎看不見城市的血肉。

> 我倆（按：指毛納和黎明朗）的真實用心是藉陶春來打消自
> 己對愛和幸福的眷戀，我倆怕自己不幸。……一個女人
> 再無法無天，她的法是男人，天也是男人，這是和宇宙
> 一樣無法更改的，妳得安於這種至上的安排，……女人
> 是男人應運而生的。另外，我覺得我老了，我玩不動了，
> 我第一次那麼渴望停靠在一個男人身上安身立命，不要
> 別的，只要安穩、健康，過平靜的生活。……

周海嘯對毛納的愛情攻勢擊潰了毛納操持已久的愛情公式，並且掌摑了姊妹以及觀眾們的女性自主意識。在愛情的戰場中衝鋒陷陣並且總是凱旋而歸的毛納，她瞬間的幡然領悟與棄甲歸田（從北京嫁到大理），究竟是傳統愛情觀的反敗為勝抑或另一場殊死決鬥的前夕不得而知，但一陣「海嘯」讓一齣好戲淪為一場浩劫卻是無法挽回的事實。

二、動什麼，別動感情

《耳光響亮》中牛紅梅（蔣勤勤飾）的一生只能用「何其不幸」四個字來形容。由東西的同名長篇小說改編，東西負責編劇的影視版（另有電影版《姐姐詞典》）《耳光響亮》有一種詩性的荒誕。詩性是電視劇將背景設定在毛澤東過世後至八十年代中期的小鎮南平，「耳光響亮」讓人有一種時代與政治的直接聯想，響亮的耳光讓人驚醒，沈睡的小鎮一下子跳躍了起來。電視以電影化的方式拍攝[7]，詩質的敘事內容與精美的構

[7] 電視劇以電影的方式拍攝並非起源於《耳光響亮》，只是該劇因為拍攝地點的關係，加上敘事的流動線條與女主角的造型，構成了詩一般的情調。最詩化的情節發生在「五一國際勞動節文藝晚會」上，當牛紅梅聽到馮奇

圖產生一種詩化的美感。至於敘事的荒誕處則發生在主角牛紅梅的身上，年輕貌美的牛紅梅一生追求愛情，並且對愛情無怨無悔的付出，卻屢次在愛情的角力中摔得遍體鱗傷。由於是電視劇的關係，我們能清楚地進入牛紅梅被幾個男人玩弄（包括身體和感情），乃至於被家庭出賣的一連串細節。在父親無端失蹤[8]以及母親改嫁之後，牛紅梅義無反顧地肩負起養「家」的重責大任，已經幾乎沒有家庭內涵的家，鎖死了牛紅梅，甚至母親改嫁的對象金大印（張京生飾）竟想以牛紅梅做為他傳宗接代的工具。在這部以性、愛、家為敘事主體的電視劇中，性是男人發洩慾望的管道（覬覦牛紅梅美色的流氓寧紅毛強暴了她，而前後兩任「男友」馮奇才（鄭昊飾）與楊春光（潘耀武飾）用「文明」的自由戀愛的方式對牛紅梅身體的佔有同樣是一種「強暴」，因為牛紅梅先後三次懷孕都與這兩個男人有關。馮奇才將第一次懷孕歸因於寧紅毛而斷不肯與牛紅梅結婚；第二次懷孕楊春光除了懷疑孩子不是自己的之外，更設計一場意外令牛紅梅流產；第三次懷孕時，馮奇才算了算時間覺得是自己的，沒想到牛紅梅已經習慣性流產），愛是以身體與青春做賭注換來的慘敗收場（牛紅梅），八十年代的陳世美楊春光在城市（南京）讀大學後傍上了高幹女兒，從此不顧家鄉的「糟糠」之妻秦香蓮，竟然魚躍龍門成了高幹家的乘龍快婿。牛紅梅有愛情嗎？答案絕對是否定的。《耳光響亮》雖然結尾收束倉促，戛然而止令人錯愕，但卻紮紮實實給了觀眾一記響亮的耳光。

才朗誦詩作時，耳朵竟奇蹟似地又能聽見了，這是詩化的想像，不合常態。

[8] 劇中以車禍尋不到屍體結案（〈第一集〉），至最後一集才現身，原來是到越南尋求賺錢的機會。

　　《來來往往》的康偉業曾經在妻子段莉娜面前以「共產黨員」的身份發誓：「他日成功絕不亂搞女人」（〈第五集〉），但是他卻為共產黨員做了最佳的不良示範。康偉業一生的歷史，是由四個不同階段的女人歷時性地書寫而成[9]，這四個女人背負不同時代的意識型態、信念與價值觀，而康偉業卻一直要到千瘡百孔後，才體悟出其實並沒有什麼「愛情」。在與康偉業有關的四個女人中，「年輕」是上帝從段莉娜身上要回的權力，上帝現在將此權力交給了林珠，後來又交給了時雨蓬，並且是逐步加倍了的。康家屋內的設備一個接一個壞了，粗糙地隱喻康「家」的組織肌理發生了質變，但康偉業幸福的愛的原型並非她們三者，而是初二時，讓他撫摸自己挺得高高的胸脯子的戴曉蕾。他在年輕的情慾衝動中想著戴曉蕾那朵青春乍放的玫瑰，身下躺著的，卻是淚水盈眶不諳男女之事的段莉娜；他在中年的壓抑情慾的出口念著戴曉蕾那隻妖嬈婀娜的白天鵝（按：芭蕾舞表演），身邊摟著的，竟是精明幹練、難測愛欲深淺的林珠；至於長相與戴曉蕾極為相似（由同一位演員扮演）的時雨蓬，則只是讓他更早嚐到人到中年的憂慮的人生參照。康偉業一生事業有成，唯獨就是在感情上屢遭挫敗，體無完膚，和他在一起的女人，除了時雨蓬，也都千瘡百孔、斯人憔悴。

　　王家衛在《重慶森林》中將鳳梨罐頭隱喻為愛情的保質期，進入二十一世紀，如果不確定彼此是否真正相愛，可以更進一步地決定愛情的試用期。這是反映在《動什麼，別動感情》的

9　康偉業一生中的四個女人，初二：戴曉蕾（15、16歲）；肉聯廠：段莉娜（21、22歲）；總經理：林珠（22、23歲，但已是與段莉娜不一個年代的22、23歲）；總經理：時雨蓬（18至20歲，和林珠又是不一個世代的，而且更年輕）。

八十年代人的愛情觀，他們不僅在「試用期」上討價還價，更把私生活"PO"上網，他們有一個共識是：「不喜歡先混著」。「愛情」在八十年代人的身上已經簡化成一片片零碎的「概念」而存在，以「感覺」為依歸，皈依在漂浮的「感覺結構」上。

　　該劇藉中年男子彭總之口，道出對男女之間「精神交流」的看法，「其實男女之間好，能夠做精神上的交流，我覺得才是最高層次的朋友」，究竟這「最高層次」，只是一種崇高的理想，永遠望塵莫及？抑或真能成兩性之間的桃花源？《中國式離婚》以一種真實的中年人身份[10]，道出了夫妻之間的三種背叛，「心」的背叛和趙趙所謂的「最高層次」只是一線之隔，但前者更人性化，後者恐怕是一個精神層次的「夢想」。

　　消費社會的愛情和婚姻已經完全不是一回事，所有的海誓山盟，最後都成了海市蜃樓。「城市」成了荒漠，城市裡的人變成在荒漠中踽踽獨行的駱駝，渴望愛情的綠洲，而「慾望」成了壓死駱駝邁向綠洲的最後一根稻草。這生命中不能承受之輕，是駱駝無處逃遁的威脅，一種難以言說卻不得不面對的人性的黑洞。

　　《一年又一年》的陳煥對林平平那種「曾經滄海難為水，除卻巫山不是雲」的弱水三千、但取一瓢的深情令人動容，但始終敵不過林平平的美國夢與人生期待；《中國式離婚》的宋建平和妻子林小楓最後一切風雨都歸塵埃落定，卻已沒了愛情。

10　我指的是編劇的年齡，《動什麼，別動感情》的編劇趙趙是 1975 年生，而《中國式離婚》的編劇王海鴒則已屬不惑之年。

第二節　家的寓言

一、家變

讓我們先以非獵奇的心態閱讀下面這篇報導[11]：

> 據《當代商報》報導，今年（按：2002 年）3 月 29 日凌晨
> 1 時許，江蘇省銅山縣 110 報警中心接到一位中年婦女報
> 警電話，稱一個叫顧衛東的男子強姦了她。接到報案後，
> 民警迅速出擊，很快將顧衛東抓獲歸案。經過 4 個多小
> 時的突審，民警震驚了：顧衛東不僅對自己犯罪事實供
> 認不諱，還供出了這起強姦案的幕後策劃者——銅山縣某
> 商業銀行支行行長、報案婦女的丈夫秦忠超！
>
> 大學畢業攀上「高枝」
> 　　1966 年 5 月，秦忠超出生在江蘇省銅山縣一個貧困
> 的工人家庭。1984 年 9 月，秦忠超以優異的成績考上了
> 南京大學會計系。1988 年 6 月，成績優異的秦忠超卻被
> 分配到銅山縣城郊的一家儲蓄所工作。一個偶然的機
> 會，他認識了縣里一位領導的女兒趙麗琴。相貌平平的
> 趙麗琴曾有過一次短暫的婚姻，而且年齡也比秦忠超大 3
> 歲，但秦忠超仍對她「一見傾心」，並展開猛烈攻勢。
> 1988 年 12 月，秦忠超與趙麗琴舉行了婚禮。自從娶了趙
> 麗琴後，秦忠超的事業也開始逐步輝煌。1998 年 7 月，

[11] http://www.zaobao.com/cgi-bin/asianet/gb2big5/g2b.pl?/special/newspapers/
2002/08/fzrb010802.html

秦忠超被提拔為銅山縣某商業銀行支行行長。

金屋藏嬌算計原配

當上行長後，仕途上春風得意的秦忠超也開始頻繁地出入各種社交場合。望著別人瀟灑地「包二奶」、養情婦，再望望已顯得蒼老的趙麗琴，秦忠超感到了一種說不出的失落。不久，一個叫胡玉娣（化名）的女人闖進了秦忠超的視野。她名義上是銅山縣一家貿易公司的會計，24 歲，長得高挑白淨、俏麗迷人，實質上是這家公司的公關小姐。相識不到 10 天，兩人的關係便有了質的突破。2001 年 3 月，秦忠超花了 40 餘萬元為胡玉娣買了一套三居室住房，開始過起了刺激風流的金屋藏嬌的生活。

「二奶」要扶正行長出損招

精明的胡玉娣可不願只當「二奶」。2001 年 10 月，她拿著一張醫院的化驗單找到秦忠超：「我懷孕了，你跟那個黃臉婆離婚吧，我要做你的新娘！」怎樣才能既不影響自己的名聲與地位又能達到離婚的目的呢？經過一番苦思冥想，秦忠超終於想出了一個「穩妥」的辦法：高薪雇用一個年輕英俊的帥哥，讓他去勾引自己的老婆。秦忠超將自己絕妙的想法告訴了胡玉娣，兩人一拍即合。

「魅力」無效強行施暴

顧衛東，27 歲，身高 1．80 米，是徐州市一家迪廳

的 DJ。2001 年 12 月，秦忠超經人介紹找到他，並許諾事成之後將支付給他 6 萬元酬金。其後，秦忠超將顧衛東帶回家介紹給趙麗琴。在趙麗琴面前，顧衛東極力施展自己的魅力，頻頻向趙麗琴放電，趙麗琴不但無動於衷，相反，對這個油頭粉面的小白臉越來越反感。望著胡玉娣日漸隆起的肚皮，秦忠超心焦如焚。今年 3 月 12 日，急紅了眼的他親自跑到顧衛東面前出謀劃策。最後，秦忠超將原定酬金從 6 萬元提高到了 8 萬元。

　　3 月 28 日，秦忠超藉故外出。晚上 9 時左右，顧衛東闖進秦家，突然跪倒在了趙麗琴的面前，「深情」地表白道：「琴姐，通過這幾個月的接觸，我已不可抑制地愛上了你……」。說著，顧衛東突然像瘋了似的一把將她緊緊地抱住，趙麗琴則拼命反抗，喪心病狂的顧衛東雙手緊緊地掐住了趙麗琴的脖子……。不知過了多久，趙麗琴終於從昏睡中醒來，發現自己赤身裸體地躺在地板上，顧衛東早已逃之夭夭了。趙麗琴掙扎著撥打了 110 報警電話。

這篇以〈八萬元雇帥哥勾引自己老婆〉為題的報導，被廣泛張貼在中國當時各大新聞網站上。在相信事件屬實的前提下——從本節討論的影視文本來看，我們似乎沒有懷疑該篇報導的真實性的必要，我們暫且忽略記者的文筆（包括可能是加油添醋的誇張形容）及其立場，更須跨越記者的價值判斷，純粹將內容還原到一個社會事件本身。

　　上述事件展示了幾個「家變」的觸媒：階級不平等（出身）、性與金錢。前者影響了婚姻生活的質量，後二者則係一體兩面。

然而上述事件絕對不是一個孤證，以中國南方網新聞中心為例，光是類似的家庭新聞就讓人無法卒讀，在這個「改革開放」的社會，充滿了衝破道德與性愛禁區後的光怪陸離的現象：〈為與姘夫長「相守」　惡婦竟將親子殺掉〉、〈為爭五旬姘婦太荒唐　兩個老頭展開激戰〉、〈偷拍半裸照片　一女子訛姘夫被逮捕〉、〈姘婦拍照揭發「隱私」　謊稱懷孕敲詐姘夫數萬元〉、〈少女跪求記者申冤：我被養母的姘夫霸佔了 4 年〉、〈為能長期姘居　惡妻竟夥同姘夫活埋丈夫〉、〈趁姘夫不在家外出找好色之徒　蕩婦「賣身」勾搭七旬翁〉……。層出不窮的社會事件，為編劇提供了創作的宏大背景，電影和電視劇甚至比起現實還「不」真實。在新中國的歷史圖像中，我們曾經在許多當代小說中閱讀到的知青下放時的互通款曲，而且多半遭到嚴重批判，最後或者殉情，或者犧牲對方以成全自己性命之類的悲慘情節，間或有不肖幹部以女知青的身體為批准對方回城的代價者，但終究與普羅大眾有極大差距。

　　在研究「家」的寓言之前，有必要先對「家」的概念進行分析。做為居住工具的最原始單位，「房子」始終是人類追求的最重要的目標。在改革開放前，「國有」和「公家」的限制減低了房事問題，但是在改革開放後，隨著經濟型態的轉型，私有房產甚至多有房產而當起房東出租屋舍樓宇已成為中國房業史上的必然。房屋做為一個異性戀父權制度運作機制下的有機體，「其結構為建立在傳統及權威上的父權體制關係，而其核心則為聯繫各成員的複雜情感關係」[12]。在傳統社會中，父母決定了房屋的位置、座向、大小以及屋內的一切擺設，包括了牆上

[12]　布希亞‧《物體系》，頁 13。

的掛鐘和廁所的馬桶刷，而決定如斯決定的根本原因則在於父母的經濟能力、社會地位以及與之共生的意識型態（傾向）。

　　許多人可能自以為能夠 / 已經將家庭與工作做清楚的截然二分，在家不談公事似乎是一種逐漸形成的普遍社會「共識」，但是這其實是標準的眼不見為淨的鴕鳥心態，或者說，這種想法只是將自己當作職場上的一枚工具──當機器停止運轉時，世界就與我無關──但他們忽略了其實並非是他們認為的自己關閉了世界，而是他們永遠沒有離開世界的可能。因為，家庭固然是相應於政治、經濟解放的心理解放場所，儘管在家中人們盡可能地想將自己孤立起來──一種暫時的心靈安頓，而擺脫一切社會關係，但人們始終擺脫不了自身與勞動領域和商品交換領域之間存在的依附關係，而這種關係並不會因為人們「躲」在家中而消失不見，那怕是暫時的也不會。因此，構成人性的公分母的一切有關愛與自由和教養之間的概念，在消費社會的家庭中，就面臨了空前的挑戰。在消費社會，即便是在愛的前提下（不可能只有「愛」這麼單一的前提，再者，沒有人能夠為男女之「愛」下定義）完成的婚姻，這種形式也是虛構的，因此必須利用一只具文（結婚證及相關法規）來做形式上的約束，哈貝馬斯一針見血地挑出婚姻與家庭的致命傷，「只要家庭是資本的支柱，結婚就不能不顧及到資本的保值和增值」，「愛的共同體」由資本而產生的危害，往往被人們當作愛情與理性的衝突來處理[13]。然而哈貝馬斯並未進一步深化其

[13]　愛與自由和教養構成人性的概念以及家庭和資本的關係的說法均來源於哈貝馬斯，見哈貝馬斯·〈公共領域的社會結構〉，曹衛東譯，收錄於汪暉、陳燕谷主編·《文化與公共性》，北京：三聯書店，1998 年初版，頁153～154。

中的鬥爭和矛盾（他將內容引伸到書信和日記這些日後市民小說的起源以及小說與公共領域的關係），而我認為此時的理性往往是非理性認知下的理性，婚姻與家庭一旦開啟危機的大門，就是「家」的瓦解之始，而這解構的最主要因子，是消費社會中的物質交換元素。

　　物質交換（青春也是物質的一種形式）打破了家庭的結構，它以微型的社會的再生產的模式進入了家庭，並與家庭的每個「個人」產生聯繫。因此，《十七歲的單車》中的小堅在父親遲遲無法兌現諾言後，偷了父親的五百元，自己至黑市買了渴望已久的單車；《生活秀》中的小金為了房子的擁有權在市場上與來雙揚大打出手；《過年回家》中的陶蘭更因為五塊錢的誤會滿腹委屈進了監獄，賠上十七年人生最美好的時光，而這些在本節欲深入探討的文本中，竟都只是小事一椿。我們必須先對中國第一部大型室內劇，同時也是第一部最典型的有關家的寓言的電視劇《渴望》做一回顧。《渴望》的主創者之一王朔曾經說過：

> 這部戲是給老百姓看的，所以這部戲的主題、趣味都要尊重老百姓的價值觀和欣賞習慣，什麼是老百姓的價值觀和欣賞習慣？這點大家也無爭議，就是中國傳統價值觀，揚善抑惡，站在道德立場評判每一個人，歌頌真善美，鞭撻假惡醜，正義終將戰勝邪惡，好人一生平安，壞人現世報[14]。

[14] 〈我看大眾文化〉，收錄於《天涯》，2000 年第二期。

王朔說的「好人一生平安，壞人現世報」與《渴望》的劇情似乎有一段差距，劉慧芳（凱麗飾）一輩子做了數不盡的好事，卻落得半身不遂的下場，但王朔等創作人對這種「喜聞樂見」題材的精準眼光，在收視率上得到直接的迴響。《渴望》在播映時萬人空巷的場面，躬逢其盛者應該記憶猶新。做為一名台灣的研究者，我在觀賞《渴望》時不免對此一「渴望衝擊波」產生歷史地好奇，為什麼該劇能在 1990 年的中國引起如此盛大的迴響？幾番思索，我將原因歸諸於「憶苦思甜」上。因為一個文化生產不會無緣無故大張旗鼓地去「憶昔」，它必定有更深一層的「撫今」的目的和功用，亦即這種生產的行為本身必定和當下的歷史與社會情境有直接或間接的內在聯繫。純粹視操作者如何透過媒介物來表達記憶的重述與再現，並提供受眾一個即時的消費歷史和文化記憶的（想像）空間——如同毛澤東說的「憶苦思甜」的「神聖指令」，再轉移到是否能因此建立各自的主體性上。換句話說，影像既是意識型態的傳遞工具，更直接地參與了意識型態的建構。

在撫慰人心的作用上，《一年又一年》與《渴望》有著相當程度的類似，尤其對於拍攝技術與技巧遠比《渴望》進步，且歷史的幅度與內容都遠大於《渴望》的《一年又一年》，更能佔了「後來居上」的優勢——但這並不意味著它便能因此將《渴望》取而代之，為「憶苦思甜」做更豐富的呈現。而在人為的選材上，《一年又一年》刪去了 1989 年的「天安門事件」，而突出了 1992 年的鄧小平南巡講話和 1997 年的香港回歸，在政治與經濟的重大事件上，為「憶昔」起了更為正面的加分作用。

《渴望》在一個十年（decade）的開端播映，就已經有了時代的除舊佈新意涵，而在經濟過熱與 1989 年重大事件的短暫

噤聲後，《渴望》這種對往事的回憶，對未來充滿光明的期待，以及對「家」的觀念的重構／重申，都是在當時急需擁有與撫慰人心的重點。而劇中劉慧芳這個母性的原型象徵，更代表了「家」的最原始構成，該劇最後劉慧芳、宋大成（李雪健飾）乃至帶有負面（人物）色彩的王滬生（孫松飾）和王亞茹（黃梅瑩飾），都有了王朔說的「真善美」的結局。《渴望》有著劇中人物對生命不同的渴望，而這些渴望都指向一個美麗的家，一個充滿希望的避風港，《渴望》的歷史性成功，應該可以由此得到解釋。

二、皆大歡喜

做為當年的賀歲片，《美麗的家》一如它的劇名有個「美麗的」結局。它在時間的順序上，安排了層出不窮的意外和不幸，例如：老實的張大民（梁冠華飾）為岳母找的裝修工人把裝修的錢騙了、兒子的小號被汽車壓扁、張大民下崗、妻子李雲芳（朱媛媛飾）下崗、住的樓房從地下水道開始出問題、樓上住戶的裝修疏失導致張家天花板漏水而肇事者卻不負責任等，但是這些生活的不幸與瑣事的匯集，卻成了貧嘴張大民的幸福生活的全部。

《美麗的家》有著賀歲片必須具備的品質：溫馨感人、悲喜交織和喜劇收場。張大民的貧嘴為電影增加不少笑料：

> （張大民與徐萬君的電話內容）
> 張大民：您那公司是幹什麼的？……醫療器械……給美
> 　　　　國人當代理？……是，替美國人賺中國人的
> 　　　　錢，嗯，賺了錢您自個兒再迷點兒，然後再騙
> 　　　　外國人一道，嘿！兩頭騙。

透過張大民，電影固然有一定的社會洞察力，對世態炎涼、人情冷暖，表面稱兄道弟，見錢翻臉無情的社會也多有所著墨，但礙於賀歲性質，張大民那種奮發向上，對未來充滿光明期待的樂觀心理，不免令人冷汗直流——他的處境畢竟與《渴望》不同。張大民有著聽障加癡呆的母親，失去工作的他必須靠妻子微薄的薪水度日[15]，加上兒子學小號一小時八十的學費以及進重點中學的六萬元贊助費，這些困難都不足以擊垮張大民。張大民原本蒸餾水公司三輪車搬運工的工作能住樓房（兩室一廳）並且必須養活兩家人已經讓人覺得不可思議，比起同樣因為房事而緊張的《沒事偷著樂》[16]，《美麗的家》充滿了許多難以理解的光明，尤其片尾社區所有居民在張大民兒子小樹的小號聲中鼓掌尤其顯得矯情。

除了《美麗的家》，《我的兄弟姊妹》也著意悲情和人性的光明面，而該劇對人性的處理就像對歷史的交代一般簡化和庸俗化，也是一個「美麗的家」的當代神話。電影以齊思甜（梁詠琪飾）的視角做今昔交錯的敘事線，被淡化的歷史情節，七十年代的背景描述顯得相當不切實際，宛若九十年代末的北京家庭，只是小孩多了。電影刻意將焦點集中在由美國載譽歸國的齊思甜身上——即便是時髦的北京妹妹齊妙，在美國回來的姊姊齊思甜面前，也相形見絀，然而這樣的對比，並非對美國的歌頌，而是為齊思甜回歸中國做準備，亦即「家」的圓滿與

[15]　妻子後來在徐萬君的協助下進了徐萬君的公司工作，稍稍解除了家庭的經濟危機。

[16]　《沒事偷著樂》固然也是以喜劇收場，但過程中遭遇的家變與對「家人」的人性考驗還是有著較為真實與深刻的處理。

大中國主義的再現[17]。一個鎂光燈下的焦點人物在一切物質條件都優於中國的前提下，還能毅然決然因為分隔了十多年的家而放棄所以令她擁有今日成就的一切，「家」的抽象意義在此被無限放大，而電影在齊憶苦（姜武飾）和齊思甜的誇張演出後得到圓滿的結局。這一切矯揉造作的敘事就是要凝聚出悲情的力道，更離譜的是經紀人或助理（該男子身份在電影中並未明言，可能是經紀人、助理或男友之類）代替齊思甜指揮，並獲得熱烈掌聲。這部電影和《美麗的家》有著極為類似的結局，皆大歡喜，但「家」的內容還是隱匿不見。

三、空洞的能指

　　沒有表面上對「家」的歌頌，呈現的卻是毫無實質內容的「家」的意義的散失。我下面要分析的影視作品毫不留情地將「家」指向一個空洞的能指。

　　《生活秀》的來雙揚用物質買通了後母和房管所張所長（羅德遠飾）的心，但來雙揚一切都是為了弟弟久久（潘粵明飾）；精打細算的大嫂小金（吳瑞雪飾），關心股票的漲幅、計較祖產的有無、在意身份的高低，但就是不留心自己的家人，因為錢，她可以在眾目睽睽——包括丈夫和兒子——之下和來雙揚大打出手。

　　《生活秀》的女人之間的爭鬥是肢體的，《一聲嘆息》則是語言上的刀光劍影，但都對「家」產生了極大的殺傷力。《一聲嘆息》說的是男人的中年危機與婚外情的事件。現年四十二歲的梁亞洲（張國立飾）在事業有成後，開始了他貴族般的生

活，影視公司花大錢讓他住在三亞海邊的五星級酒店，甚至還
找了個的年輕貌美，身材姣好的女助手李小丹（劉蓓飾）為他
打理一切雜務。梁亞洲有個傳統不過的妻子宋曉英（徐帆飾），
牙醫，現年三十五歲，在二十歲時就跟了梁亞洲[18]，照梁亞洲的
話說，「是個為我和女兒，為家活著的女人。一不怕苦，二不
怕死」。這在許多異性戀男性眼中的「黃金組合」，卻導致梁
亞洲為自己四十多年的生命做了「一生嘆息」的階段性總結。

　　梁亞洲夫妻倆是從貧困走出來的，如今步入小康，甚至是
中產階級，愛情卻終產了，而這似乎已經是中國婚姻危機的共
性。《一聲嘆息》在婚姻敘事已經不是少數之際，提出了一個
值得思考的「手掌哲學」，可能脫胎於父母對子女手心手背都
是肉的說法，梁亞洲對妻子以他的手掌哲學解釋了家與外遇的
差別：

> 梁亞洲：我對你和女兒是另外一種感情。
> 宋曉英：什麼感情？
> 梁亞洲：晚上睡覺，我摸著你的手，就像摸著自己的手
> 　　　　一樣，沒什麼感覺，可是要把你的手鋸掉了，那
> 　　　　也跟鋸我的手一樣，疼。你和女兒是我的親人，
> 　　　　她是我愛的人，都一樣重，誰也代替不了誰。

　　梁亞洲的說法能否得到大眾認同是另一個層面的問題，這
段話所呈現的重點在於，在消費社會，夫妻之間的親情與愛情
已經截然二分。「執子之手，與子偕老」的中國古典時代的美

[18]　電影台詞的年齡有誤，應該是二十二歲，否則不符故事後面的發展。

夢，延續至今已不是死生契闊的誓言，縱使尚未淪於曇花一現，卻畢竟已是昨日黃花。

　　然而值得注意的是，梁亞洲和李小丹與一般婚外情的關係並不完全相同，前者對後者的母性迷戀（男人是長不大的孩子？）後者則圖的不是梁亞洲的錢，梁亞洲自己都快流落街頭了──他把收入都供給宋曉英買樓和用作女兒的生活費。他們的關係類似電視劇《來來往往》中康偉業與林珠的關係，不同的是，梁亞洲沒有和李小丹真正擁有過康偉業和林珠的居家關係，即便他們曾經同居。《一聲嘆息》突出了婚外情能否以純粹道德的標尺來衡量──如同李小丹父親對梁亞洲的「訓斥標準」──的問題，並由此立判其是非對錯，當物質決定了人類生活的標準，道德是否也隨之擁有物質衡量的尺度？

　　梁亞洲四十二歲生日當天，宋曉英和李小丹在樓道上碰面了。宋曉英的一席話，層層疊疊的雙關語，輕描淡寫地擊退了李小丹。梁亞洲新家的裝潢，舉目皆白色（家庭的純潔），房內擺設一尊鍾魁的雕像，宋曉英對女兒說，是「用來抓鬼的」[19]。

　　《說出你的秘密》講一段四十歲夫妻（下鄉時候認識的）的中年危機以及因一場意外車禍造成的一連串誤會。導演黃建新的另一部作品《結婚證》（原名《誰說我不在乎》）與它的同質性甚高，而且有許多雷同之處：一、夫妻背景（年齡相仿，同樣是下鄉認識）；二、皆因誤會而產生嫌隙與短暫分居；三、小孩的年齡與個性相似，也都解決父母的緊張關係。這些雷同應該受限於黃建新本身的下鄉經驗所致，《說出你的秘密》中

[19]　電影片尾，梁亞洲一家三口在三亞海邊度假，剎時間響起的手機鈴聲令人不寒而慄，除了有驚悚（李小丹打的？）的氣味外，亦為馮小剛的下一部電影《手機》埋下伏筆。

那場「說出你的秘密」的知青聚會，讓何利英（江珊飾）重新
找回了當年那個正義而不徇私的自己，她的家庭問題也因此獲
得解決。電影的敘事沒有新奇之處，除了讓人在大眾面前說出
自己的秘密是一件在當代社會幾乎不可能發生的事外，大概只
有下面一段對話道出了婚姻的無奈：

> 沙　平：我是替你擔心。想當初我離婚的時候，特別羨
> 　　　　慕你們的家庭，可是我現在覺著，你還不如我
> 　　　　呢。難道你就真的滿足於一家三口人一起去吃
> 　　　　頓麥當勞？
> 何利英：我現在的要求比你說得還低，只要晚上能和他
> 　　　　們睡在同一扇門裡，我就知足了。
> 沙　平：讓我怎麼跟你說呢？
> 何利英：這三口之家啊，就像三輪車，誰都不能出問題。
> 　　　　不管誰出了事兒，這個家都會垮的。

何利英的無奈，是她對十多年婚姻生活的體認，然而《結婚證》
中的女主人謝雨婷（呂麗萍飾），卻比她有著更多的難堪。謝
雨婷的婚姻根本就是個空洞的能指，她必須以「結婚證」證明
自己和同住一個屋簷下的人是「合法同居」、是「一家人」。

　　電影的主要敘述者是謝雨婷的女兒顧小文（李小萌飾）。
透過 13 歲的小孩的眼光和想像（動畫），父母一代的歷史，「怎
麼聽都像瞎話」（小文語）。由於在家翻箱倒櫃都找不到結婚
證，為了補辦，謝雨婷跑回當年下鄉的地方（按規定必須在原
發證地辦理），但人民公社解散了辦不了，導演的黑色幽默，
傳遞了形式宰制內容的婚姻空殼，在當代中國是多麼地荒謬。

　　小文對父母離婚的想法充滿了喜劇想像：有兩爸兩媽可以伸手要錢，真好。但真遇上父母分居後，小文又瞬間成熟了，做了一桌菜想讓父母和好（和《愛情麻辣燙》中的〈十三香〉相同），開始以行動證明「誰說她不在乎」父母離婚。當父母的感情演變到無法收拾的地步時，絕望的顧小文打碎了牆上懸掛的謝雨婷和顧明的結婚照，沒想到，結婚證就放在照片背後。

　　電影以喜劇收場，小孩挽救了婚姻。但這究竟是暫時的還是恆久的？當婚姻只剩一張紙，這單薄的形式，如何向內容靠近？

四、中國式離婚

　　根據大陸社會學者對中國婚姻狀況的研究發現，1980 年大陸離婚率為 4.75%，到了 1995 年，離婚率已經上升到 11.35%，1997 年則達 13%。在 2003 年 10 月離婚法令改革之後，中國 2004 年的離婚率已增加到 21.2%[20]。在本文研究分析的影視作品中，超過二分之一觸及離婚的問題，我將集中探討最突出表現離婚問題的兩部作品《來來往往》和《中國式離婚》，從中發現「離婚」與「家」的辯證關係。這兩部電視劇分別在婚姻法改革前後拍攝上映，《來來往往》的康偉業與段莉娜是在婚姻法改革之前離的婚，其中就有段莉娜組織對康偉業集體遊說不要離婚的滑稽情節；《中國式離婚》在婚姻法改革之後，而劇中就有三對主要角色以離婚收場。

　　身份問題始終是《來來往往》中康偉業與段莉娜問題叢生的關鍵，尤其段莉娜總是以一身筆挺的「軍服」出場，就連約

[20]　資料參見http://www.epochtimes.com.tw/bt/5/3/5/n837446.htm

會亦然,「軍服」這種具備強勢與權力象徵的形象,令康偉業這個男人一開始就在(文化)心理上陽萎。康偉業是在父親、介紹人李大夫和哥兒們賀漢儒的柔性勸說與曉以大義下才和段莉娜結婚,而這一切都是為了改善出身[21]。

在沒有愛情的基礎上結婚對康偉業來說就是個惡夢的開始,康偉業對段莉娜甚至連性的欲求都沒有[22],就更加深了他與段莉娜的鴻溝。相對地,段莉娜對康偉業卻是疼愛有加,而就傳統的——只少是段莉娜那一代的標準來看,她確實是個好女兒、好妻子、好媽媽、好媳婦。他們兩人的恩怨分合,全都指向一個女尊男卑的開端,也因此康偉業日後的外遇情史,便不能輕易地歸入「當代陳世美」與「有錢亂性」之列。

值得注意的是,《來來往往》的最後一集中,飾演康偉業的演員濮存昕以說故事者的口吻(畫外音),簡單述說康偉業的一生,在主要敘事線(劇情的發展線)中穿插濮存昕對婚姻的認知以及對電視劇《來來往往》和《來來往往》男主角康偉業的看法,這是中國當代電視劇敘事方式的少數,導演利用間離效果告訴觀眾,這只是一場戲。至於該集康偉業的內心獨白則充滿了濃厚的文學性,內容甚至有點文以載道[23]:

[21] 類似的情形發生在《渴望》的劉慧芳身上,工人階級出身的劉慧芳基於對黑五類家庭出身的王滬生的關愛以及對知識份子的仰慕,決定在王滬生最困難的時候與之結婚,然而平反後,王滬生棄劉慧芳於不顧,與之離婚,是個忘恩負義的角色。

[22] 《耳光響亮》的楊春光對牛紅梅還有性為前提。

[23] 這樣的處理不同於小說的結尾,雖然對人性的掌握較為立體,但過於自省。原著小說的結局凸顯了人性自私的一面以及(作者)對新新人類時雨蓬的苛責言語,有張愛玲的味道——但沒有張氏文字的華麗與蒼涼,張是不留情面的,刻薄寡恩的。

這個女孩（按：時雨蓬）對我的好感其實是建立在一種誤解和偏離之上。這個簡單的女孩就像一扇用手一推就可以輕易推開的門，只是我發現自己並不想進這扇門，我突然發現這門裡沒有我想要的東西，這是我比較難過和悲哀的。感情這東西或許有高低，卻沒有對錯之分，我所能做到的，就是離開她。

驟然間我回想起這幾年我所追求的和我所失去的，都是一去不復返的東西。荒廢的時光，對我付出代價和情感的妻子以及我付出過的感情，卻離我而去的友情、親情和愛情。……我能從每一次的悲哀中學到什麼呢？是什麼在誘惑著自己？自己又在追求著什麼？……我開始懷疑是擁有愛情便擁有一切，還是擁有一切才擁有愛情？

康偉業在長江江畔如此自我反思與詰問，頗有「滾滾長江東逝水，浪花淘盡英雄，是非成敗轉頭空，青山依舊在，幾度夕陽紅」的人生況味，然而在時間之流中「來來往往」的愛恨情仇與恩義怨慕，在「過盡千帆終不是」後，恐怕還是徒留「斜暉脈脈水悠悠」的悵惘。

　　秘書老梅慫恿康偉業參加「鵲橋會」，拍照時，攝影棚內的「中國」文化符碼（鵲橋、織女、竹林、國樂演奏天仙配等）和中國「結婚」與「離婚」的當代劇碼在此拼湊出屬於中國的婚姻當代性。康偉業最後與段莉娜重回初識時的那座涼亭，物是人非，卻悟出了婚姻之道，康段兩人的復婚，讓人不勝欷噓。但這真是婚姻的真諦？或者應該是如同演員濮存昕懷疑的是否幸福？導演用一個有趣的手法傳達了「人生如戲、戲如人生」

的無解之解：電視劇的最後一場戲，當康偉業（獨自一人！）
經過電影院，想買票進場觀看《泰坦尼克號》（Titanic）這部
曾經讓全球無數男女的感情氾濫成災的影片時，卻發現電影已
經下檔，這不言而喻的暗示，結合定格在同樣由演員濮存昕和
呂麗萍飾演夫妻卻終究離婚的電影《愛情麻辣燙》（〈十三香〉）
的巨幅海報的鏡頭，導演對婚姻的調侃令人發噱。

　　《來來往往》自我建構與解構了婚姻與「家」的內涵，《中
國式離婚》更進一步地將二十一世紀的婚姻（觀）做了無情的
全盤封殺。該劇有一個讓人常聞卻不易解的「背叛說」：「這
男女之間的背叛，大致可分為三種：第一種身體的背叛，第二
種心的背叛，第三種身心的背叛」，這是劉東北對宋建平（〈第
十一集〉）與娟子（〈第十四集〉）說的「道理」，而劉東北覺
得第二種最重要。但是在「背叛說」之前，我們是否應該思索是
什麼內容決定了「背叛」與否的標準，否則這一切的推論都將失
去意義。我們先試觀下面一段網路對談（〈第十八集〉）[24]：

> 桃花盛開：為了他，我心甘情願的承擔起了一個家的全
> 　　　　　部。我不知道你能不能理解，對於一個中年
> 　　　　　女人，家的全部意味著什麼？
> （劉東北轉身問宋建平：你說這家的全部意味著什麼啊？我個人
> 認為啊，家的全部就是，男人必須要賺錢，你覺得呢？）
> 桃花盛開：結果是我放棄了我熱愛的工作，成為了地地
> 　　　　　道道的家庭婦女，一個沒有任何地位，沒有
> 　　　　　他做我的說明書就沒有存在意義的家庭婦

[24]　桃花盛開為林小楓網名，兵臨城下則為劉東北的網路暱稱。

　　女。這一切都是我自己的選擇，我不能接受
　　的不是我自己目前的狀況，而是他對我的態
　　度。——其實就是一個最古老，最俗套的故
　　事，功成名就的男人嫌棄並拋棄他人老珠黃
　　的結髮妻子。

（宋建平指著電腦螢幕道：胡說八道！！這是污衊！劉東北：要
我看來，她還真不是污衊，她就這麼想的，真的。）

桃花盛開：兵臨城下，請說一說你的看法。

（宋建平要求劉東北問桃花盛開：「既然這樣，她為什麼不離婚？」）

桃花盛開：正因為恨他。

兵臨城下：這是什麼邏輯啊？

桃花盛開：這邏輯就是：因為我自己已經為他付出了我
　　　　　全部的愛。

兵臨城下：我非常理解你的心情，但是理解不等於同意。
　　　　　就是說，我不能同意你的想法。

桃花盛開向兵臨城下要電話號碼，宋建平眉頭深鎖對劉東北
道：「你說她是什麼女人？在網上找一個陌生男人要電話，她
是不是背叛？她這也是心的背叛。」他要劉東北給桃花盛開電
話號碼，並要他從今天起，趕緊想辦法，讓她愛上「兵臨城下」，
宋建平想看看到時候「桃花盛開」會如何收場。

　　殘酷的遊戲，如同本節一開始所附社會案件的翻版，兩性的
戰爭，正式相互宣告「兵臨城下」，而盛開的桃花已是凋零，不
復繽紛燦爛[25]。宋建平和林小楓的主臥房內掛著的「寧靜致遠」

[25] 「桃花盛開」的原意是小學老師林小楓希望自己能夠「桃李滿天下」，我
　　這裡是對它的刻意誤用與挪用。

的匾額已成遙不可及的夢想。對於「背叛」的內容，依舊指向「傳統」對「家」的定義，而兩性之間卻因為如此而永遠無法有完全協調的時刻。在這一部因為一連串誤解——我認為，誤解，是一切紛爭的開始，所有決裂的前夕——而造成的悲劇中，誤解的來源產生於夫妻間的不信任，與構成這個家庭的主要內容「傳統」的強大侷限性。丈夫認為沒有必要為這些子虛烏有的事做說明，卻未顧及一個「傳統」妻子的不安全感；而妻子的多疑，是為了捍衛一個完整的家，因為那是她生活的全部，不容被破壞。

在《中國式離婚》中，我們驚訝地發現，這種通俗不過的人生劇碼竟然持續發生在二十一世紀！當一切都走向衰亡，當「傳統」的價值觀讓夫妻兩人都走向歇斯底里，這場婚姻已經到達終點。為了爭一口氣，林小楓買了台數碼攝影攝像機，當成福爾摩斯，半夜潛回家，白天搞跟蹤，為了拍下宋建平外遇的證據[26]；除此之外，林小楓以錄音筆密錄了她和宋建平的對話，但宋建平在她預謀的語言陷阱中，宋的「實話」反而讓原本預期的「證據」成不了「證據」。林小楓找上醫院院長 Jerry，並且處心積慮要套出宋建平「外遇」的真相。夫妻兩人之間展開長期的心理攻防戰，而朋友間的相互隱瞞，白色謊言埋下一顆顆不定時炸彈，最後摧毀了人與人之間的信任，也擊潰了夫妻之間的承諾和愛情。

《中國式離婚》處理了三代的婚姻觀[27]，林小楓的傳統不包含（養）母親一代的認命。林母死後，林父告訴林小楓她身世

26　宋建平並沒有外遇，只是他始終不當下為自己做出（令林小楓懷疑的環節）解釋，以致於誤會日益加深。

27　第一代為林小楓父母，第二代為林小楓和宋建平，第三代為與林小楓相差大約十歲的朋友娟子和劉東北。該劇以第二代為主幹。

的秘密，原來林小楓是林父當年下放時和一個女孩所生（當時林母已和林父結婚），這女孩便是林小楓口中的「姑姑」。林母「其實啊，在家庭的問題上，在感情的問題上，不能太較真兒了。厚道點，寬容點，糊塗點，比什麼都好」的老一代的婚姻觀，（女人）保守、（女人）忍讓，卻是最祥和也最長久的，然而這不會是二十一世紀女性對婚姻的期待。二十一世紀的婚姻觀表現在劇中第三代女人娟子的身上，是「結婚光有愛情是不夠的」（〈第十八集〉），是「我以為離了婚不是分手，另一方結婚才是真正的分手」（〈第二十集〉）。娟子的想法落實在她的實際行動上，因為劉東北的外遇，娟子不惜將懷了七個月的胎兒引產，粉碎了劉東北傳宗接代的夢想[28]，這種激烈的做法與她對婚姻的認知是相同的，「結婚光有愛情是不夠的」[29]，因為婚姻的空洞，所以她不在乎再失去什麼。

　　當一切塵埃落定，在「2003 年度太平洋國際醫院感恩日慶祝酒會」上，林小楓不請自來。她那段沙子的寓言故事（母親告訴女兒的婚姻真諦），以及婚姻照要拍成黑白相片（不褪色，希望婚姻能禁的住時間的考驗）的演說，已經成了一個遙遠的夢。林小楓說：「愛是需要能力的，這個能力就是：讓你愛的人愛你」，她當眾告訴宋建平，願意離婚。

　　在家中透明（已修好重置，但人已碎）的落地窗前，宋林兩人在戲中的最後一吻，令人辛酸。落地窗透明潔淨，窗外的天空和建築卻灰暗迷濛。

[28]　娟子不想生育，因為愛劉東北才決定做此犧牲。
[29]　劉東北不想結婚，結了婚就一定要傳宗接代，而娟子想結婚，卻不想生孩子，這是他們最大的落差。

五、單親家庭

　　《陽光天井》有個令人困惑的開場，田玉敏（黃宏飾）住的天井巷怎麼除了對窗的一個獨居老人外，就沒有其他鄰居了？後來從老人和八歲小女孩田妞妞（黃豆豆飾）的對話中才知道，原來戶數眾多、鄰居感情融洽的天井巷，都已經陸續成了城市新建築的移民，偌大的空間，如今只能空蕩蕩地與寂寞為伍，陽光的參與也提升不了裡面的溫度。然而陽光是一種人情的象徵，這部電影獲得市場的青睞應該就是肇因於在冰冷的都市空間中，導演留給觀眾一絲對陽光的期盼，這是一種城市溫度的相對論。總的來說，它並非一部有深度的電影，呈現的不過是常見的社會底層的辛酸敘事，但做為一部以單親家庭為敘事背景的電影，它除了與同樣描寫單親家庭處境的《漂亮媽媽》有一定程度的相似外，它更關注到《漂亮媽媽》未觸及的議題，同時，與其他以社會底層百姓的聲音為敘事核心的電影相較（如：《美麗的家》、《我的兄弟姊妹》），它也較少地存在矯情與不合理之處。

　　《陽光天井》與《漂亮媽媽》同樣涉及了小孩的教育問題，後者更因為身體的殘缺（聽障以及因聽障連帶影響的發音失調）而有了更顛簸的道路。《陽光天井》的父親田玉敏保守、傳統，白天從事郵務晚上兼職速遞工作的他，卻永遠趕不上時代的步伐，然而為了女兒，他可以花錢買新潮的家用攝影機，為女兒拍下八年的時光見證；他也願意讓女兒學鋼琴和游泳這些中產階級家庭才有能力供給的藝能教育；他更可以購買五顏六色、包裝精美的禮物佯裝是女兒同學送的為女兒過西式生日，只因沒有同學願意參加單親家庭的生日宴會。姑不論田玉敏的教育

方式是否得當，值得注意的是，在這條敘事的對面高傲地站立著富裕人家對田氏父女的鄙夷眼光，全部都是幾秒鐘的鏡頭，卻是一次次對小女孩妞妞的精神重創。當同學生日會時，田妞妞被同學無情地拒絕於門外，肯德基透明鋥亮的玻璃緊貼著妞妞的淚臉，肯德基內外是截然不同的社會階級，而這種階級文化的養成竟自八歲始！陽光在妞妞的背後微弱地閃耀，做為電影的主要象徵，單親暨社會底層家庭的女兒妞妞，不斷地在城市尋找陽光，然而諷刺的是，陽光只出現在城市的落後象徵：天井巷。

六、二十一世紀的新家庭

《動什麼，別動感情》一開始就以港式迎親、港式婚禮、「台灣國語」和「日式呼喊」與諧擬香港電影[30]為後現代北京揭開序幕（〈第一集〉）。劇中一律以旗袍亮相的女大學生小柳（任斯璐飾），舉手投足必捻蓮花指，在西化建築中，怎麼看都像個異類。然而她卻是一個道地的後現代產物，她上網，喜歡網絡小說，「泡」上小李美刀（李乃文飾）與主動和小李美刀上床的速度，和「旗袍」予人的印象可謂南轅北轍；賀佳音（戴樂樂飾）的無厘頭演出，將生活當成表演（戲），在她身上只見得到喜看不到憂，雖然在該劇被掛為第二女主角，但整個劇情的脈動卻牽繫在她手上，她與小柳的鬥爭是八十年代年輕女人的鬥法，與段莉娜和林小楓截然不同。

[30] 小柳對小李美刀的時間約定是《阿飛正傳》中，旭仔（張國榮飾）對蘇麗珍（張曼玉飾）的說辭的諧擬；彭總和賀佳期在電梯內受困的情節應是由《金枝玉葉》而來（按：彭總的驚慌失措與「什麼破電梯」的罵詞都和《金枝玉葉》中，當張國榮飾演的家明和袁詠儀飾演的林子穎在遇到電梯停電時的罵詞相同）。

　　《動什麼，別動感情》演繹的是在二十一世紀北京（與中國城市）少有的三代同堂[31]，但古代與近現代中國的家庭結構與內涵卻已不復存在。劇中以母系第一代為首，第二代的賀勝利（賀佳期與賀佳音的父親）是俗稱的「倒插門」（上門女婿，另一個女婿大廖亦然），第三代則無一男丁，而家中第一、二代的男性更是無權無勢。西方生活方式的介入，思維的變化影響或者顛覆了部分「中國」的倫理教化，尤其在六朝古都北京（絕對空間），形塑百姓意識型態的除了國家機器控制的意識型態獲得巨大的鬆動與變革外，順應改革開放而來的外資與西風，以及中式傳統建築的退位與新式（西式）建築的取而代之，高速度（網絡科技）化的社會全都成為改變北京（城市）家庭內涵的諸種內因和外由，這種後現代的家庭風，具體反應在《動什麼，別動感情》中。

　　該劇最直接挑戰家庭結構的除了以女性為家庭主導人物之外，出生於八十年代的賀佳音扮演了直接衝破家庭倫理觀念的關鍵角色，在〈第十一集〉中有一段極為經典的父女對話，對話內容完全顛覆了父親對女兒的期待。導演刻意以好萊塢電影在情節緊張時或敵我對立時常用的迴旋式鏡頭，表現女兒和父親對話的無厘頭。我刻意以「父親」和「女兒」取代對話者的姓名而為對話結構的發話稱謂，便是試圖以此凸顯出「名」（身份）「實」（話語內容）之間的衝突在當代中國的社會城市中──至少是市民階層，所產生的結構性變化。

[31] 2001 年 4 月 2 日中國國家統計局發佈了第 2 號《2000 年第五次全國人口普查主要數據公報》，該公報公布的數字顯示，城鎮戶均人口為 3.1 人，而農村戶均人口則為 3.65 人，換言之，單親家庭、頂客家庭和三人小家庭已經形成一個多數，降低了傳統三代同堂或者家族同住的比例。資料參見 http://www.china.org.cn/chinese/society/89666.htm。

（女兒雙手抱胸以質詢的口吻首先發難）

女兒：爸，我問你一事兒，你必須得老實回答我。

父親：瞅瞅你，跟誰說話呢？

女兒：你是不是幹了什麼不可告人的事兒了？

父親：你爸是什麼人你還不知道啊？我什麼時候幹過出格的事兒了？

女兒：沒幹過不等於沒想過啊！

父親：你到底想說什麼啊！

女兒：你是不是喜歡蘇菲菲啊？

父親：說什麼呢你？（眼神閃爍）

女兒：是吧！我沒說錯吧！

父親：胡說！

女兒：你嘴上不承認沒用！臉紅什麼啊！

父親：瘋了吧你？

女兒：誰瘋誰知道。那每天蘇菲菲車上那花是怎麼回事啊？

父親：什麼花？我哪知道啊！

女兒：爸！你也太丟人了！你喜歡她，你自個兒買花送啊！你幹嘛撿人丟的花送啊？！（臉部是不解加上替父親難堪的表情）

　　女兒完全無視父親的尊嚴已不是賀家才有的狀況，小柳對奶奶的陽奉陰違以及廖宇對父親的排斥──固然有父親拋棄母親再娶別的女人的因由，都是八十年代人對「家」的價值認定。中國大陸一胎化政策下的「嬰兒」已到了「成人」的階段，核

心家庭業已成為中國當代家庭的主要構成單位，賀佳音這種對於「家」的全新態度，已經不是一個單數。

第三節　與世界接軌

　　「與世界接軌」是改革開放後一個宏大的敘事。當中國從長期的封閉中「解放」出來，與世界接軌是讓國家快速成長與發展的一個必要途徑。在國家政策許可下，「出國」於是成了百姓與世界接軌的最直接方式，然而卻也是加速階級分化與人生悲劇的重要關鍵。在國外，人性的黑暗面盡顯；在國內，「洋化」成了時髦與進步的代名詞。《世界》中，小廖的丈夫十年前（溫州人）坐船偷渡到法國，一船幾十個活著的只有六、七個，小廖的丈夫是倖存者，只寄來一張相片，從此音訊全無。小廖最後終於弄到去法國的簽證，可以搭光明正大搭飛機，但沒有人敢預料到了法國會是什麼樣的處境；《二弟》中的二弟最後仍然選擇偷渡出境，藉以衝破奄奄一息的生命情境，留下一個生死未卜的結局；《說出你的秘密》中，老夏的妻子（朱茵飾）希望老夏（劉子楓飾）和李國強（王志文飾）商量將公司派遣赴美的機會讓給老夏，好讓自己的兒子能順利出國；《過把癮》中，潘右軍的第二任妻子是個北京人，在外企工作的她喜歡說英文──和中國人也說英文、唱英文歌，她的北京話怪腔怪調，英文倒是被稱讚為道地「牛津腔」；《混在北京》中，美術編輯紀子（劇雪飾）一心想出國，出國不成，私下接設計案，不想待出版社「混」，這些都是與世界接軌後普遍的社會現象。

　　電影《上一當》中有個亟欲出國的女子楊夢（「洋」夢？），

當她知道「貝勞」是個用美金的地方，而且可以在當地待上幾年後就獲得美國簽證時，馬上神采飛揚雀躍不已。但是她最終沒去成貝勞，而和一個蘇聯人好上了，沒去貝勞的原因是，必須百轉千迴，經過許多中途站甚至坐船才能抵達目的地。

　　在一篇名為〈盲目到海外「撈分」，結果竟誤入歧途　中國少女貝勞血淚史〉[32]的長篇報導中，記者張川杜詳細記錄了在貝勞工作的年輕中國女人，最終被迫從事賣淫的情形，茲節錄如下，底線為我所加：

> 楊先生說，有二位上海去的少女在得知他也是上海人後找到他的店裡向他哭訴，她們原在上海都有穩定的工作，<u>一位在上海的一家四星級賓館當招待員，另一位在一家旅行社工作</u>，通過自學掌握了一定程度的英語。後來，她們聽信了一家仲介公司的謊言，許諾她們到貝勞後到五星級飯店的餐飲部當領班，在交了 4 萬元人民幣的仲介費後，她們如願以償地出國到了貝勞。到了貝勞後她們傻了眼，<u>接收她們的老板是一位台灣人</u>，僅開一個只有二個座椅的「美髮室」，第二天老板就向她們攤了牌，出路只有一條，到卡拉 OK 去當三陪女，否則自找出路，老板將中斷一切供給。在舉目無親，走投無路之下，二位少女做出了不同的選擇，一位家景較好的自認倒楣，在向台灣老板借了路費後已返回上海。另一位不甘心平白無故損失 4 萬元，家中經濟狀況也不好，<u>仲</u>

[32] 貝勞（Belau）就是台灣翻譯的帛琉（Palau），前者是島民稱呼他們家鄉的說法。這篇報導位於http://www.66163.com/fujian w/news/fzwb/991024t/33.html。

介費還是借的，等著到海外掙了錢再還。因此被迫選擇了留下。她無奈地向楊先生說，既然出來了，走到了這個地步，只有選擇自暴自棄的道路了，等一年內撈回了本，她還是想盡快回國去。

在科羅爾（按：貝勞首都）從事賣淫業的除了少量菲律賓人外，全是內地去的中國人。從事賣淫業的老板都是台灣人，他們與內地的仲介機構相勾結，利用貝勞一個小小島國，中國人對其根本不了解，把貝勞說得天花亂墜，哄騙說貝勞原是美國的託管地，只要到了貝勞，待上幾年就可以去美國；貝勞用的是美元，在貝勞可像在美國一樣掙到大錢。現在貝勞的中國少女絕大部分是受了仲介機構的欺騙，一心想到國外掙大錢，交了少則 2 萬，多至 8 萬的手續費後出來的，結果誤入歧途。

有一位從遼寧去的朱小姐，1994 年被人騙到了貝勞從事賣淫業，幾年內靠傍上貝勞的一位政要，居然在貝勞站住了腳根，還開了一家中國餐館。現在她以同樣的手法從遼寧騙來 5 位少女，以當女招待為名，行賣淫之實。

上述真實的社會事件，或許可以視作中國「與世界接軌」後，集諸多海外現象於一爐的最「佳」範例。立刻決定回上海的那個女孩如何借的錢與是否歸還不得而知，而如果這是一宗人口買賣，台灣老闆（中國大陸俗稱的「人販子」）願意借錢給她是出於「良心作證」？還是當作少賺一點佣金（仲介費與人頭費之類）？反正只是少賺，皆下來還有更傻的將前仆後繼？看

到這種新聞總會令人不寒而慄，海峽兩岸對仲介年輕女性賣淫這件事已經在思想上達到高度的默契和統一——台灣俗稱的「大陸妹」也是在如此惡質的環境中生存，這種華人相欺而不是相親的作法，早就不是新鮮事。

散佈謠言、聽信謠言、為了出國掙更多的錢，不惜放棄家鄉已經不錯的工作，為了出國掙錢，甚至借錢也得幹。出了國發現原來是一連串的謊言，或者大嘆英雄無用武之地，或者大罵外國不如祖國好，但最最令人徹底心寒的，應該還是中國人欺負中國人，甚至置同胞於不顧，見死不救。這似乎是百姓以身體實踐「向世界接軌」的政策的普遍回報，諷刺的是，即便在國外有著光鮮亮麗的包裝，以衣錦還鄉的姿態回國的「海歸派」，現在在中國大陸也未必受到青睞。

一、中國人與中國人

《二弟》是一部直接衝擊中國傳統宗法觀念的作品，被遣送回中的二弟（段龍飾）喪失了兒子的探視權，當兒子從美國回老家過生日時，一場中「西」爭子戰就此展開。對「中國」而言，小孩「再怎麼樣他也是洪家的種」，「美國回來的有什麼了不起」，二弟的大哥（趙毅維飾）用不當手法把小孩「搶」回來，目的就是要給他死去的爺爺奶奶磕頭上香；對「美國華裔」而言，美國法律說了算，「美國公民」的神聖光環掩蓋了「中國」的一切，就算返鄉也是炫耀的。

電影中二弟與安福生父子的一段對話堪稱美籍華裔對「中國」謬識的經典：

　　父：福生，福生，知道我是誰嗎？

　　子：（搖頭不語）

　　父：我是你爸爸，我是你爸爸啊！

　　子：NO！你不是我的爸爸，我的爸爸在 CHINA！

　　父：這就是 CHINA 啊！

　　子：這不是 CHINA，這是老家。

在安福生心中，「中國」是個政治上的術語，而「老家」是個倫理（血緣）上的詞彙，兩者不相等了，但是也全都概念化了，雖然只是一個五歲大的小孩，但「中國」的下一代，是否一步步走向安福生的同樣道路？

　　「時間」在電影中的這個小鎮似乎凍結了，我們很難察覺，這裡已是二十世紀末、二十一世紀初。二弟正在追求的一個鎮上的劇團演員吳瑞芳（舒燕飾，曾經直呼安福生為「美國人」）曾問二弟：「你幹什麼要偷渡啊？」這個問題至少有兩層意涵：一、吳瑞芳純粹只是好奇；二、吳瑞芳本身滿足在小鎮的現狀，不解為何會走上「偷渡」一途。然而從電影末段她和二弟一塊偷渡的理由得知，她最終也厭倦了劇團那一成不變的演出，想過流行時尚的生活，想表演真正的自己，但是她在這裡找不到機會，於是她也想奮力一搏……。

　　新聞報導的事件，比起影視中發生的情節，顯得更具真實感。《二弟》是在國內的中國人對國外的想像與衝突；在國外，中國人之間的凝聚力確實不盡人意甚至有其地域性，我們從《上海人在東京》中龔森林（邵兵飾）和阿珍（于慧飾）以及祝月（陳道明飾）和白潔（阮丹寧飾）的對話可見一斑：

阿　珍：我還得勸你一句，別跟上海人混在一起，你啊
　　　　沒什麼好結果。

龔森林：我忘了，你選擇是日本人嘛！

阿　珍：真的，你別這樣。社會很複雜，尤其是來東京
　　　　的上海人，層次更複雜。（〈第七集〉）

白　潔：對啊，他們廣東人、福建人都有自己的同鄉會。

祝　月：唉……上海人也應該團結了。

白　潔：是啊！對了，祝月，上海人能不能聯絡起來？

祝　月：難度好像比較大。這上海人啊，和別的地區的
　　　　人不太一樣，膽子小，自我保護意識強。（〈第
　　　　二十四集〉）

　　而來自福建的男子耿連（翁華榮飾）則自卑自己沒有身份，要
人家稱他「福建人」，因為福建人的地位在中國更低一級，從
此自暴自棄，破罐兒破摔。耿連曾說：「我早想好了，趁年輕，
在這兒當幾年孫子，回國，當爺爺去！……。就在日本混吧！
就算抓去了，教育教育，遣送回國，無所謂囉！」（〈第十四
集〉）

　　《上海人在東京》中，中國人坑陷中國人的例子不勝枚舉，
而這全都肇因於錢，為了錢，部分中國人什麼事都肯做[33]，然而
卻有紛至沓來的中國人願意上這艘賊船。在王默經營的賓館
內，有一群年輕女子等著日本男人物色為新娘（就是詐騙了無

[33] 劇中日本老先生佐佐木「中國人認為友情是不能用金錢來衡量的，那是污
辱！」（〈第十三集〉）的對中國人的讚詞，成了對中國人最大的古典時
代的懷念和想像，更成了劇中中國人（因為錢而）陷害中國人的最大反諷。

數中國人的趙乾夫妻開的婚姻介紹所），其中一段母女的對話
表現出中國女人、日本男人、金錢與命運這些複雜因素夾纏之
下的人性悲歌（〈第二十集〉）：

> 女兒：媽，那麼多人我肯定不行的。
> 母親：我看她們不見得比妳漂亮，不要怕。
> 女兒：我覺得老噁心的，就這樣給日本人挑啊？
> 母親：那有什麼啊？人家挑演員不就是這麼挑的嗎？沒
> 　　　關係，這可是個好機會。
> 女兒：要是美國人多好啊！日本男人很兇的。
> 母親：這不見得，要看妳的命運啊！將來找個好一點兒
> 　　　的，以後媽咪就靠妳了。

　　《上海人在東京》最大的致命傷在於敘事線過多，除了祝
月這條主線外，其餘的支線除了情節簡略外，結局也都草率了
事甚至無疾而終。而除了鍾靈這個無所事事的無賴被遣送回中
與耿連這個較不幸的遭遇外（獲得應有的工傷補償費三百五十
萬日圓後，決定回中國），其他主要及次要角色在東京的結局
都是好的，而導演在該戲結束前將影像聚焦在旭日東升的畫
面，並以「燦爛的未來」的畫外音做結，這樣的處理方式容易
讓人產生到東京還是能苦盡甘來的錯覺。

　　在國外，中國人對外國人與外國文化的認知是一個最值得
深思的主題。在《一年又一年》中，當林平平首次由美國返回
北京後，我們從她和家人的對話可以清楚地發現她對美國的仰
慕之情溢於言表（〈第十二集〉）：

林平平：美國的所有的公共場所都用英文，唯獨我去的那家 FLEAMARKET（按：跳蚤市場），用中國字寫著「歡迎」。

林漢民：這種事兒啊，我不覺得什麼光彩。

林平平：什麼光彩不光彩的？我跟你說啊，我在美國感受最深的就是「人窮志短」這幾個字。嗨！在金錢的社會裡，如果你想過好日子，有地位，受人尊重，只有賺錢，拼命地賺錢，不斷地賺錢，賺很多很多的錢，這就是 AMERICA。

林平平甚至毫不掩飾地對丈夫表達想成為一個美國人的願望（〈第十二集〉）：

林平平：哎！真的！我太想拿到綠卡了。你知道嗎？有了綠卡以後，就可以找到一份正式的工作。有了這份正式的工作呢，你就可以年收入保證幾萬美金，就可以在好的地段買一個帶花園的HOUSE，裡面擺滿了漂亮的傢俱。我們還會有自己的小汽車，對，我們還會周遊世界……。

……

陳　煥：我要是那樣的話，我就會覺得特別失落，因為我是知識份子，我必須用自己的知識為社會做出貢獻。

林平平：……等你真正到了美國，感受到生存危機的時候，你就會知道，什麼理想啊，貢獻啊，那都是假的！只有錢才是真的！也只有賺錢才是唯一的事業。……你要是不去，我就跟你離婚。

節錄上述對話，除了可以找出這對夫妻離婚的根源之外，更能夠清楚地發現林平平在資本主義老大哥的教育之下，追求物質已經成了她生命的唯一內容，而這應該可以概括到絕大部分對市場經濟與資本主義國度嚮往追求者的生命現實。當1993年《北京人在紐約》在北京上映時，林平平以美國公司駐北京辦事處首席代表的身份回到北京。此時的林平平辦事態度完全是美式的，一個美國人眼中的「美國人」。在她的辦公室內，一段和屬下（美國人）的談話內容如下[34]（〈第十七集〉）：

　　　林平平：The company pays me to work, not to entertain your fantasy.

　　　　　　　（公司發我薪水不是讓我陪什麼人吃飯的。）

　　　　　　　公司是付錢讓我工作而不是去娛樂你的狂想的[35]。

　　　　　　　Go to work, I need that report tomorrow.

　　　　　　　（去工作吧，明天我定要這份文件。）

　　　　　　　去工作吧，我明天需要那份文件。

　　　Michael：No wonder the company send you here to be our boss. You're not like Chinese, much more like American.

　　　　　　　（難怪公司要請你來領導我們。你不像中國人，更像日本人。）

　　　　　　　怪不得公司派妳來當我們的領導，妳不像中國人，倒更像個美國人。

　　　林平平：It's not necessary to talk about nationality. In this

34　因為此段英文對話的中譯有些錯誤及遺漏，故附上英文對話原文、中文字幕內容及我的翻譯，後者以標楷體顯示。

35　下屬有意追求這個東方上司，想請客吃飯。

room, I work for American firm. So everyday I
give 200 percent and I work as American and as
Chinese. Because I like this job, I must do my best.

（沒有必要討論我的國籍。在這間房子裡，我只是一家
美國公司的管理人員。我很珍惜這份工作，所以我必須
比美國人付出更多的努力。）

沒有必要討論國籍。在這間屋子裡，我為美國公
司工作，所以我每天為美國人也為中國人加倍地
付出，因為我喜歡這份工作，我必須盡我所能。

林平平的敬業表面上似乎值得肯定，而她在美國人的眼中已經是
個美國人而非中國人，這種對她的「美（國）化」的「恭維」，
是身為一個中國人的驕傲抑或危機？在全球化時代，在中國向世
界接軌的同時，有多少中國人已經無法掌握政策的本意與自己
的方向，這恐怕是中國（人）的主體性在全球化時代的最大考
驗。林平平的「美化」反映了亟欲在外資企業或者到美國一闖
天下的年輕人或中年人的心態，然而這樣的工作精神卻在面臨
美國總公司以年輕創造資本的宏圖時破滅──林平平與公司合
約期滿後被美國總公司以年紀過大（按：不到四十歲）為由辭聘。

在重大的衝撞之後，林平平──文化雜種，擁有綠卡與美國
雙碩士學位──終於有了醒悟：「我總有一種漂泊感。在美國的
時候，我覺得我自己就是個中國人，根本無法融入美國的社會。
哎，可是現在回來啦，我覺得我自己又像個美國人，整天說著
英語，又整天站在美國人的立場上和中國人談判」，然而這種
感嘆都已無濟於事，她文化上的雙重身份，注定要流離在漂泊
之境。

二、美國夢

　　《北京人在紐約》在每一集的片頭曲之前都有一段王起明（姜文飾）的英文口白[36]："If you love him, bring him to New York, for it's heaven；if you hate him, bring him to New York, for it's hell."（如果你愛他，就帶他去紐約，因為它是天堂；如果你恨他，帶他去紐約，因為它是地獄。）這一段告誡式的文字，為該劇定下了調子。固然我們一開始就知道敘事的發展將指向一個悲劇，但其中中國人與美國人的爭鬥以及中國人在美國的自覺，依然是我們不可忽略的重點。

　　在歷經一連串的挫敗之後，「藝術家」王起明「認命」（王起明語），鉸去頭髮，也換了副頭腦，開始腦體倒掛一切向「錢」衝。當王起明前妻郭燕（嚴曉頻飾）和美國人 David（Robert Daly 飾）渡蜜月時，王起明從毛衣大亨 Anthony（Fred Fredricks 飾）那裡獲得取代 David（工廠案子）的機會。Anthony 的幾句話對王起明而言有如暮鼓晨鐘（〈第八集〉）：

> Anthony："Good work deserves good pay."
> 　　　（幹得好就值得高報償。）
> ……
> Anthony："If you can guarantee quality and quantity, you will always be welcomed."
> 　　　（如果你能保證質量問題，你將永遠被歡迎。）
> 王起明："Sure, I swear."
> 　　　（當然，我發誓。）

[36] 由於《北京人在紐約》VCD 無任何中英文字幕，故中文皆為我的翻譯，為尊重版權與慎重起見，附上英文對話內容。

……

王起明：“I'll be better than anybody.”（當 Anthony 稱讚 David
　　　　　“excellent”時道）

　　　　（我會比任何人都好。）

Anthony：“I hope so. I like the best one no matter who he is.”

　　　　（希望如此，我喜歡最好的——不管他是誰。）

Anthony 語意深長，王起明心領神會。15 天之內要把所有的樣
品做好，這項艱難的任務，對王起明而言是一個機會，也是他
在紐約翻身的關鍵。

Anthony：“I don't want to miss this opportunity.”

　　　　（我不想失去這個機會。）

王起明：“Opportunity?”

　　　　（機會？）

Anthony：“Yes, you should know what that means.”

　　　　（對，你應該知道什麼意思。）

王起明：“Yes, I know. I don't want to miss this opportunity
　　　　at all.”

　　　　（我知道，我一點都不想失去這個機會。）

投入這個機會之都，王起明從此開始成為一個機會主義者，如
同阿春（王姬飾）對他說的：「我總覺得在你的骨子裡，有一
種賭徒的味道」，但是這卻是王起明的唯一道路：「妳說得太
對了，要不我上美國幹什麼來的？」在拉斯維加斯賭場中，王
起明最終全軍覆沒，在商業競局的賭場上，王起明終於敗給紐

約這個無邊無際的交易網絡，而在人生的賭局裡，王起明妻離子散，不知自己。

「早已忘了中國人是什麼滋味」，郭燕姨母曾悲哀地對郭燕說，這是移民紐約多年的中國人的心聲，而阿春則對王起明甫到紐約的女兒王寧寧說：「我來美國十幾年了，……我發現我既不是美國人，也不是中國人。你是誰呢？就你這舞池，現在填的滿滿的，可舞曲一結束的時候，還是空空蕩蕩」。她和王起明在 "Unchained Melody" 的樂音中，成了舞池的填充物，而在國族／種族／人生的舞池中，這些移民紐約的華人，都是一種傷感的點綴。

值得注意的是阿春和前夫 Carter 對「中藥」產生爭執時的一段重要對話[37]：

> Carter："I don't want to talk about this topic anymore. Have
> you forgot the reason why we separated?"
> （我不想再談論這個主題。你忘了我們分開的原因了嗎？）
> 阿　春："The reason? Because I am Chinese."
> （原因？因為我是中國人！）
> Carter："If you still use these stupid means to treat Jimmy,
> I'll go to court and ask the judges to take away your
> visiting rights."
> （如果你再用這些蠢方法對待 Jimmy，我會到法院要求
> 法官撤銷你的探視權[38]。）

[37]　無獨有偶地，《刮痧》中一心想要成為美國人的夫妻，卻因為刮痧這種中國的民俗療法得罪了象徵美國正義和秩序的法律。
[38]　Carter 後來向法院做了上述訴求，阿春敗訴（〈第二十一集〉）。

Carter 對中藥乃至對中國的歧視，以及阿春所述美國人對中國（人）的理解，和 David 父親（Tim）對中國的評價，都是東方主義的再現。中國人即便拿到綠卡成了政治上的美國公民，他依舊是東方主義下的一枚印記，《一年又一年》中的林平平如此，《北京人在紐約》中的阿春亦然，而她們只是其中的縮影。

王起明在買樓後不久的某夜，CNN 新聞報導紐約道瓊工業指數下跌 500 點，創十年來新低，股票分析師說這是 1929 年經濟大恐慌後的另一個黑夜，而也是王起明來紐約後的最長的黑夜。他的對手 David 展開復仇計劃，而曾經影響過他——但完全是基於商業考量——的 Anthony 倒向 David 這邊，王起明的美國夢一敗塗地。

王起明在紐約的第一個朋友李國華（高國華飾）在美打工八年還是沒拿到綠卡，而在北京的老婆卻「跟人跑了」（李國華語）。他最後死在紐約，永眠於此，這是中國人的美國夢的最大諷刺。劇末，王起明對美國人比的中指手勢，在紐約的大馬路上阻礙美國人車的通行，至此也不過是一種阿 Q 式的勝利，一種中國式的東方主義。

第四節　良心作證

一、單位

伴隨著錢與權在消費社會的孿生關係，貪污與單位便有了直接的共謀關係。《一年又一年》中，從林漢民和林一達父子的對話可知，黨員貪污與經濟犯罪的情況嚴重；《來來往往》中單位的民主分房，實際上是假民主，分到房的全都是幹部階

級，而這是單位的「領導藝術」（〈第四集〉）；康偉業對上級（孫處長）提的楚文化飲食活動的方案被駁回，孫處長為報北京開會康偉業未帶他開洋葷之仇，連看都沒看就否決了康偉業的計劃，並且訓誡康在機關內辦事的原則是「可以不做事情，但是絕對絕對的不能出事情」（〈第六集〉）；《背靠背，臉對臉》的官商勾結，老王與歌舞廳承包商石經理商議，由承包商負責帶員工到北京旅遊，老謀深算的老王自己不去，讓政敵老馬去。除此之外，在該劇我們看到許多因為權力鬥爭而產生的醜惡嘴臉[39]，這種因為爭權而喪失人性——精確一點地說，是人性中的「善」隱而「惡」顯——的表現，可以看做是繼《一地雞毛》後的再次呈現。短短五集的電視劇，出現了無數個由不同角度拍攝的中國古代建築的鏡頭，那斑剝的圖景和灰暗的色調，與建築內容的陰森詭譎氛圍，似乎正象徵了古老中國代代相傳的父系社會的家法觀念（傳宗接代、長幼尊卑有序），以及官場的鬥爭縮影。改革開放以後，這封閉的空間一旦注入自由的空氣，那便是更加龐大的罪惡。這種罪惡具體反映在《絕證》和《良心作證》上。

電影《絕證》牽扯複雜的人事與家族鬥爭[40]，根源指向人的貪念與官商勾結。而同樣是有關反腐的題材，《良心作證》處

[39] 我覺得該劇最突出的一個事件在獲得文化館館長職位的小閻故意到路邊讓對館長一職處心積慮最後卻拱手讓人的老王的父親（鞋匠）替他修鞋。老王父親故意弄壞鞋子，讓年輕氣盛的小閻跳進他預謀的陷阱：小閻要老王父親賠錢，老王父親嚷嚷年輕人訛詐老年人，並在路邊大喊小閻是文化館館長，甚至跑到醫院賣血，說賣血是為了還錢給小閻，把一樁小事渲染的滿城風雨。

[40] 清州市局長楚斌的親生父母為清州市市長楚奇與東江公司副總裁湯咏靜，而後者與蕭氏集團總裁蕭大偉才是法律承認的夫妻關係。湯咏靜為了兒子的前途讓蕭大偉的女兒蕭揚與楚斌結婚，以壯大楚斌的政經勢力。後來因為與東江公司總裁金方明和自己乾弟弟姚書貴的商業利益彼此反目，最後引發家族之間與友情之間的爭鬥。

處告誡「做人」的重要性。檢察長蕭鳳山對女兒蕭眉（朱媛媛飾）說，依他的人生經驗：「這正直的人品在社會上十有八九沒什麼好結果」（〈第二集〉），而周建設（孫思瀚飾）的領導則告誡周「藏而不露在官場上的重要性」（〈第二集〉）。劇中一宗影響劇情發展的主要冤案（文正案）的當事人——那些「刻意」判錯的人——現在已經在北京中央當高幹。

　　《良心作證》從一開始就展示了一連串令人憤慨的喪盡天良的事件（〈第五集〉），而該劇主要角色周建設在歷經被搶婚和被搶官[41]的事件後，決定下海經商，敘事也合理化了他日後成為負面人物的緣由。下海以後，忍辱負重的周建設體驗到「誰要了咱們的錢，就成了咱們的狗」這種血淋淋的社會現實，然而在這部文人編劇[42]的電視劇中，充滿嚴肅小說常常丟給讀者難題的模式，人究竟該不該「正義」、「道德」？像周建設那樣的開發方式，如果不被揭穿，真的會永遠是個企業空殼？如果是，為何在未東窗事發的狀態下，他總能設法迎刃而解並且船過水無痕，更重要的是，他確實為地方做了重大建設，即便其中有自我推銷的成分。周建設與于兆糧（宋春麗飾，在官場上平步青雲，最高職位為副省長）官商勾結，卻為省的經濟創造了空前的奇蹟，並且解決了大量下崗百姓的民生問題，這種利益輸送應該如何評價？

41　市委機關首次科處級幹部競爭民主評議，秘書科科長競選人周建設比第二高票高要文選票多出 20 個百分點，但身為省委江副主任的內侄的高要文，還是當選秘書科科長。

42　附帶一提的是，由幾部文人編劇的電影電視劇可以看出文人的創作底限，莫言和閻連科的作品仍是比較嚴肅的、文學（性）的。劉震雲、池莉、棉棉雖然關注的亦是嚴肅的議題，但敘事的方式明顯通俗許多。

　　周建設臨刑前叮囑妻子務必要女兒將來「過普通人的生活」
（〈第二十二集〉），甚至連大學都不要念，可以當個工人、
農民。周建設這種想法是一種徹底的懊悔（懊悔的參照標準為
何？良心作證？）還是一種道家式的超脫？放在作家兼編劇莫
言與閻連科身上或許有後者的層次，但放在電視劇的格局，前
者如若成立，難道不是一種對改革開放的一種反控？但無論如
何，一切為時已晚。

二、人性之惡

　　進入消費社會，酒吧、咖啡廳、百貨公司、街道……等公
共領域（public sphere）成了個人表演場域的擴大與延伸，藉由
權力機制的逆向操作，偷窺與反偷窺成了一帖社會的興奮劑，
甚至生活的春藥。《郵差》中的小豆（馮遠征飾）以公務之便
拆閱了收件人的信件，同時也閱讀了城市生活的眾生相。偷窺
是他認識城市的方式，信件是他理解城市的一張張幽暗的通行
證，也是讓他由狹隘的公共空間走向公共領域的捷徑。不同的
信件是相異的城市敘事，而這些敘事每一條卻是異常地沈鬱晦
澀。在我認為可以稱之為小豆的都市成年禮的一系列偷窺過程
中，外遇、同性戀、自殺、賣淫、偷情等生活的斷片殘簡編織
成一張令他激情澎湃的網路，社會的潛流漂浮著道德意識上的
渣滓，這是一個活生生的城市現狀，小豆迷失在城市的迷宮裡
無法自拔，在被城市異化的過程中，他學著信中人嫖妓——雖
然最後在妓女的床前拔腿逃跑，同時，也儼然以法官的姿態介
入寄信人與收信人的生活。以「郵差」這個光明正大的身份作
掩護，他得以一見當事人的廬山真面目，這種窺人隱私的個人
深層心理欲求，諷刺地表現在公權力的被侵用上，但是必須注

意的是，在小豆偷窺別人之際，他也成了一個被偷窺的對象，即便他自己並不自知。

除了人性之惡，電影中人際關係的疏離也是一個重要的主題，而這也是導致小豆私拆他人信件的主要原因。在同一個屋簷下生活的家人，只剩下血緣的聯繫而極少有心靈的溝通；在同一個單位的郵務人員，重複而單一的工作模式讓人機械地活著，剩下的只有肢體上的迅速接觸與性的取暖，才能填補心靈某處的巨大空白。

同樣以一個正派的身份做掩護，做的卻是盜賣人性善良道德的勾當的還有李揚的《盲井》。《盲井》是將人性之惡發揮到極致的作品，讓我們先看下面一段對話：

> 唐朝陽（王雙寶飾）：現在除了孩兒他媽，啥都是假的。
> 宋金明（李易祥飾）：那孩兒他媽也不一定是真的。
> ……
> 唐朝陽：現在啥都沒用，有錢就中。

很可惜，唐朝陽為了錢能將自己的朋友宋金明置於死地，而連自己妻子都不信的宋金明卻在良心作證後，結束了誅殺不諳世事的元鳳鳴（王寶強飾）的計劃。在這部以礦工生活為背景的電影中，唐朝陽與宋金明合夥在地底下「暗」殺他們由外地介紹過來採礦的礦工，然後偽裝死者的家屬以牟取暴利。透過鏡頭，我們除了能夠看見川流不息等待工作的農村人外，更看見了人性在物質環境操作下的重大變化，或者說人性之惡的浮現。激烈的社會變動讓生活在社會底層（底層！地底下的礦工）的工人，在黑暗的坑道中尋求走上小康的「迷」途。在這裡，

生理的飢渴戰勝一切精神的需求[43]，重要的是，他們根本不需要精神生活。我們甚至可以說，他們的精神指標奠基於物質生活是否滿足上，物質滿足了，奔向小康了（殺一個人，兩人均分支付給受難者「家屬」的三萬元撫卹金），精神自然就旺盛起來。

　　然而，若果唐朝陽和宋金明必須遭受天誅地滅，那麼電影中電視新聞轉播機關幹部貪污（幾百萬）的新聞應該如何懲處？導演在唐宋兩人用餐時刻意穿插這一看似無關緊要的情節，側寫一種上樑不正下樑歪的敘事，而餐廳譁眾取寵的「保健羊肉湯」，不過是個騙人的新花招──其實就是「炖羊肉」，證明了小城鎮也感染了消費社會重視包裝、以假亂真的消費習性。《盲井》對人性的敘事是寫實的，而與《盲井》有著相同性格，並且由同一位演員出演雖非第一主角但絕對是關鍵角色的《天下無賊》，則是一種對人性的美好想像。

　　《天下無賊》的開頭有個七分二十八秒的小插曲，王薄（劉德華飾）和王麗（劉若英飾）在騙得富商的 BMW 轎車後，駕車駛離犯罪現場。他們在經過別墅區的大門時暢行無阻未受盤查，王薄於是停車教訓了警衛：難道開好車的人就是好人嗎？這個電影一開始看似累贅的片段其實已經暗示了電影悲劇的結局。兩個有一定文化程度（說英文，王麗甚至還能教英文，雖然不知道究竟到什麼程度）的賊，兩個良心尚未完全泯滅的賊，注定在這場天下無賊的夢想中有所犧牲。

　　《天下無賊》的敘事線繁多，而每一條敘事線有著不同或者相同但層次互異的意識型態。王麗和王薄這對鴛鴦大盜是改

[43]　例：宋金明和唐朝陽捨不得花五元看一場電影，卻捨得花一百元找妓女解決性問題。

邪歸正的一條；以黎叔（葛優飾，本名胡黎，取與狐狸諧音的
用意明顯）為首的竊盜集團是死不悔改的一條，其中老二、四
眼和小葉又是屬於窩裡反的一類；警察是代表正義和法律的一
條線，而該部電影中的警察有著法理不外人情的溫度；最關鍵
的一條線是宛若一張白紙的傻根（王寶強飾，傻根亦是刻意的
命名，在一般人眼中，單純、缺心眼往往和「傻」劃上等號），
以修廟維生的傻根已經成了一尊宗教鑄成的善型，人間佛祖，
助人為善。

　　《天下無賊》的故事其實並無太多令人眼睛一亮之處，但
它能夠如此撼動人心的原因何在？在二十一世紀初，傻根「天
下無賊」的世界觀，「人會比狼還壞？」的天真想法，以及對
人毫無戒心的單純，應該喚醒了許多曾經也懷抱這種美好想望
的人的心弦，而那種因傻根的善良而在瞬間產生的感動，以及
再瞬間轉化為嗤之以鼻（嘲笑他傻）的心靈落差，或者如同王
麗那樣對傻根的我心猶憐，正是電影成功掌握人性弱點的一道
切口。

　　電影中有一個重要的角色：火車。一列火車，就是一個社
會的濃縮，各個環節、各種階級。令人咋舌的是，一節車廂竟
然有十個以上的賊。《天下無賊》的某些電影元素和香港導演
李惠民的武俠電影《新龍門客棧》（1991 年，徐克監製）有一
定程度的相似。「龍門客棧」中來往的商旅和盜賊多如過江之
鯽，做為交通的重要樞紐，龍門客棧的老闆娘金鑲玉（張曼玉
飾）在道上黑白通吃，本身更深懷絕技，殺人易如反掌，然而
金鑲玉後來因為愛情放棄一手經營的龍門客棧，做了她原本不
可能做的賠錢買賣，成了一個改邪歸正的角色，這些都與《天
下無賊》若合符節。金鑲玉曾經說過：「這年頭，連賊都要防

賊」，當年胡金詮在《龍門客棧》中還未預料到的景象，在《新龍門客棧》裡得到延伸，並且正中香港社會的要害。二十一世紀初，馮小剛將這種喜劇式的畫面帶進了中國，並且宣告絕對不可能有個「無賊」的「天下」。

　　因此，王薄、黎叔之流才是「生活的真相」[44]，是真實社會的具體呈現，王薄清楚自己走向光明就是走向毀滅，但為了王麗肚子裡的孩子，他義無反顧[45]，他發給王麗的簡訊（短信息）內容「我比傻根還傻」是明知不可為而為之的甜蜜慨嘆，而王薄和王麗的盜亦有道，因此有了神聖的依歸。王薄答應傻根一起獻血時對傻根說的「毀在你手裡」一語成讖，完全應驗了他自己說的「好人不是那麼好當的」話語。《天下無賊》最後成為賊對正義做出的血的獻祭，但當正義之聲響起時，黎叔的話言猶在耳，他「人不為己，天誅地滅」、「仗義，那都是說給別人聽的戲文」和「無毒不丈夫」的中國傳統警世標語，依舊迴盪在電影的正義之聲外，餘音裊裊，攝人心魄。因此，就算臥鋪車廂內，一道強大的光束分隔了正義（警察和傻根）與盜賊（王薄和王麗），而車廂夾層的那場決鬥，王薄身上灑下的白光與黎叔身上的黑暗對映，都由於電影本身的敘事缺陷，導致在表現「光明」的所指意義時顯得老套並且不具說服力。如同電影另一個象徵物降魔杵一般，並非降魔杵而是母愛降了王

[44]　王薄曾對王麗說：「做為一個人，妳不讓他知道生活的真相，那就是欺騙。什麼叫大惡？欺騙就是大惡！」

[45]　電影在王薄決定完成傻根「天下無賊」的美夢後，刻意加強表現王薄與王麗之間的愛情，電影中「生死與共」的情節安排得合理且煽情，王薄的犧牲與王麗的堅強──當然也是為了完成王薄撫育孩子的心願──賺人熱淚。然而，一個必須還原的真相是，王麗和王薄都是在知道他們有了孩子後，才決定從善──一種宗教式的「積德」想法，而不是因為彼此，更不是為了從善而從善。

麗的心魔（若由時間順序觀之，當王麗知道自己懷孕時，她就想金盆洗手，而這在傻根贈她降魔杵之前。至於王薄則更不是因為戴上降魔杵才決定幫助傻根），如果泛泛地說降魔杵法力無邊，不僅對王薄這個無神論者[46]而言毫無說服力，更容易讓《天下無賊》成為第二個《天地英雄》，高唱神蹟萬歲。天下無賊的善喻，被王薄和王麗的悲劇氛圍沖淡，甚至轉移了焦點。行善在《天下無賊》的影像敘事中，反而暗含了犧牲（王薄）、孤獨（王麗）與無知（傻根）的評斷。聖人不死，大盜不止，沒有「善」的對立，「惡」在這部電影中不過是再稀鬆平常不過的普遍人性的呈現。如若觀眾能抽離片尾的悲傷氛圍，該片刻意製造的對立情節，竟「意外地」（？）成了影片最大的玄疑所在。

從上述影視作品的敘事分析中，我們看見在金錢的驅使下造成的許多人性之惡的現象。然而人性之惡是否真的能夠以相同的尺度去衡量，並且予以絕對的價值評判——如同《良心作證》中最後分別遭到死刑與二十年有期徒刑懲治的周建設和于兆糧？何建軍的《蔓延》將人性之惡中「盜版」這種行為給予了一個不同的思考維度。

《蔓延》應該可以說是一部「非」反盜版的影片，電影透過販賣盜版光碟的社會事件，拼湊出一個為什麼會有盜版的解釋，並對部分盜版販售商予以調侃和同情。《蔓延》開場長達七分多鐘路邊販售盜版光盤——其中包括影界大腕作品、歐洲藝術片和進口大片——及 A 片（毛片）的鏡頭，十分真實地呈現了買賣光碟之間的交易情況，當公權力介入時，販賣盜版光

[46] 王薄曾自言：「我就是佛」。

碟的小商人甚至比警察還懂得電影[47]。《蔓延》自始至終有一股
頹廢與垂死的氣味不斷蔓延，主角申明（于博飾）放棄店長的
職務不幹跑到路邊擺攤賣盜版光碟，是因為他「喜歡陌生人」
加上「盜版商要什麼片子都有」；女老師梅小靜（王亞梅飾）
由於丈夫是同性戀，她只好以自慰解決自己的生理需求[48]；一個
愛看電影《花樣年華》的妓女，要放《花樣年華》才能與人做
愛，然而看似懷舊而復古的她，卻有極為切合網路時代的觀念，
當申明和她做完愛後問她叫什麼名字時，她說：「都什麼年代
了，還有人問名字？你覺得名字重要嗎？」

　　電影中，一對從盜版的 Quentin Tarantino 的《Pulp Fiction》
中學習暴力的落難夫妻，原本搶銀行或者劫路人的計畫，竟陰
錯陽差地反而救了他們的獵物一命──三個盜版警察（穿著偽
造警服的警察）企圖強姦獵物，結果被（落難夫妻中的）丈夫
開槍打死。落難夫妻相繼舉槍自盡，自盡前不斷喃喃自語著「沒
錢、沒錢」。充滿反諷意味的，電影中不止光碟可以盜版，連
做愛、槍枝、警服乃至死法都可以盜版，最諷刺的是，許多消
費者明知是盜版還買，甚至有人以蒐集盜版光碟為興趣，並不
以為非法，更不用說以買盜版為恥。

　　在上述多維卻清晰的敘事中，我們不難發現改革開放後，
違法事業的猖獗[49]，但這表面既成的現象顯然不是電影的企圖，

[47]　我覺得最有趣的例子是，警察查驗並放映日本名導大島渚的《感官世界》
　　　時，硬說「這是毛片」，販售的小商人馬上反駁道：「這是藝術片」，小
　　　販比警察清楚大島渚是誰。

[48]　從該部電影中對《花樣年華》的「愛用」，不免讓人再次聯想到王家衛的
　　　電影《墮落天使》中由李嘉欣飾演的女殺手在她暗戀已久的男殺手（黎明
　　　飾）床上穿衣自慰的畫面

[49]　如：盜版（《蔓延》）、無照路邊攤（《陳默和美婷》）、偷搶拐騙（《十
　　　七歲的單車》）、人心變化（《綠茶》）等。值得注意的是，推動這些盜

電影的逆向思考之處在於，盜版商人「正事」不幹是因為覺得沒意義，但又不知幹什麼才好，被迫下崗之後，走偏鋒掙的錢比以前的「正事」還多。這是在商業大潮的浪流中載浮載沈的一群人生活的悲傷結語，盜版的蔓延因此有了他們的「正當性」，這種國家政策與社會現實的因果循環，在此充滿了諷刺的辯證。在一切無法解決的難題之下，我好奇的是，會不會有盜版商盜版《蔓延》？

買盜賣或者為了生存不得不如此的幕後黑手究竟是科技本身，還是被科技與文明異化的人性？抑或政策本身？

第五節　向「南方」與「城裡」奔馳

　　根據中共國家統計局的資料顯示，農村進城打工的流動人口從 1982 年的三千萬，到 2002 年的一億兩千萬，並且預估每年的流動人口數將以五百萬成長，若預估正確，城市中農村的湧入者至 2005 年將達一億三千萬，這個數字佔了中國總人口數的十分之一[50]，上述這些數據為影像中大量出現的城市移民提供了社會學的檢視。在本文討論的影像文本中，《心心》、《十七歲的單車》、《混在北京》、《像雞毛一樣飛》、《開往春天的地鐵》、《陳默與美婷》、《沒事偷著樂》和《世界》等，都是以北京為移入點[51]，而「南方」與「城裡」這兩個在中國的小說和影像敘事中集想像與墮落、天堂與地獄於一身的名詞卻具有更大的經濟史意涵。本節我要研究的重點便在於這兩個詞彙所具備的社會意義與移民者和它們之間的關係。

一、南方

　　《我的美麗鄉愁》同時以陽曆和陰曆及十二節氣標明時間，已經是一種對農村古老計時方式的明示，而細妹（劉璿飾）從湖南搭火車到廣州，一到廣州就被假裝好心人的騙子騙了一百八十三元的安排，則是一開始便對進城打工的農村青年埋下了悲劇的道路。電影後來的敘事證明了上述的預測，外地人胖

50　間引自台灣財團法人資訊工業策進會資訊市場情報中心 MIC。

51　《任逍遙》中，當兵檢驗的護士對郭斌斌說：「疼一下就去北京當兵了」；《混在北京》的冒守財（馮遠征飾）說：「從東北來北京，就是想混出點人的模樣」，「北京」這座城市對移民者具有指標性意義。對北京的移民敘事詳見本文第二章。

妹（釘鐺飾）在城市裡受盡委屈，因為不熟諳香港老闆的價值判斷被辭去工作，在幾番周折後決定返鄉，卻在追逐公車時慘遭碾斃；細妹的表姊和表姊夫想行房還必須向細妹借宿舍一用，七八個人合住的宿舍，室友們很「通情達理」地自動離開，這是一種荒謬的趣味。細妹的宿舍旁是一幢幢的現代化高樓，而宿舍是所有餐廳服務員合住的頂樓加蓋鐵皮屋。

　　《我的美麗鄉愁》有一個特別的參照系，它有一個從北京來的白領階級文雪（徐靜蕾飾）和從香港來的 MTV 導演阿 Jack（陳曉東飾）。文雪從北京到廣州七年，但卻「像是海裡四處遊蕩的魚，魚沒有家，我也沒有」（文雪語），阿 Jack 在被廣州商人欺騙之後，決定留在廣州發展，因為在哪裡跌倒，在哪裡站起來，同時，語言讓他沒有障礙，而香港也不再吸引和適合他。電影特別之處在於，在多數以北京為背景的影視作品中，北京話成了一種身份辨識的標誌，在《我的美麗鄉愁》中，廣東話的地位凌駕了北京話，文雪對廣州的格格不入，以及其他外地人被矮化，語言問題佔了關鍵位置。

　　文雪和細妹都認為廣州的雨比故鄉的雪還冷，在地域文化的核心問題之一——語言的權力上，她們已失去與「廣東話」競爭的機會，而值得注意的是，外地人全都是因為窮才離鄉背井到「外地」打工，但是當「外地」變成「中心」，原來的「中心」反而變成了文化上的「他者」時，鄉愁的滋味與回家的期盼就順理成章地讓細妹在片末將魚回歸海洋。

　　由於是「賀歲片」的緣故，結局走向「大團圓」的俗套，但導演還是很清楚地知道這種「離家」的社會現象是不可能止息的，否則他不會將鏡頭再度移轉到人流，最後定格在一張尋覓工作的女孩臉上。

　　《榴槤飄飄》比《我的美麗鄉愁》更具體地反應了「南方」的意義。這部電影是香港導演以香港人的立場和眼光來看待中國內地人到香港打工的三個現象：洗碗、跑單幫和身體交易，然而，這些全都是非法打工。

　　二十一歲來自牡丹江的小燕（秦海璐飾）在深圳辦了三個月的雙程旅遊簽證，到香港做妓女以求快速實現她在家鄉開店的願望。在《榴槤飄飄》中，小燕的香港活動空間僅限於骯髒的後巷、賓館與被安排居住的臥房，而生活的主要內容只有接客。當她終於掙得她的理想返回老家後[52]，完全不知內情的父母，還把她當成衣錦還鄉，席開十桌大宴親友，而酒席一桌的錢將近是小燕接一個客人的酬勞。

　　小燕當然不是內地唯一一個到南方發展的人，來自深圳[53]的小女孩阿芬（麥惠芬飾）和小燕一樣領的是旅遊簽證，她是小燕在香港唯一的朋友，也是牽繫小燕「南方」記憶的線索。在牡丹江，秦燕的表妹楊小麗在秦燕百般閃躲之下仍然堅持獨自到深圳闖一番天下，家鄉的男孩也結伴離開了，縱使家鄉已經漸漸有了生機，全球化的浪潮業已湧進了牡丹江——家鄉的年輕女子保養時指定要用進口（Christian Dior、Shiseido）品牌，他們還是決定出去賭一把。

　　返鄉半年，秦燕仍未決定適合自己經營的店，積蓄卻已日漸告罄。在過年街道的表演節目上，她重作馮婦，唱起京戲《觀世音》，然而諷刺的是，觀世音是否能淨化與療治她被物欲沖刷過後的遍體鱗傷？

[52]　返鄉後不久，秦燕就和丈夫白小名離婚，因為後者掙的錢太少。

[53]　大陸內地人一窩蜂前進深圳，而深圳人卻前進南方之南：香港。

　　必須注意的是榴槤在電影中的重要隱喻。當熱帶水果榴槤在中國東北的嚴冬出現，榴槤便在空間上成了以視覺聯繫東北和「南方」的媒介，同時也以特殊的氣息（臭）勾起了秦燕的「南方」記憶與東北人對「南方」的特殊想像。香港和牡丹江，一個極南，一個極北，是金錢讓它們結合在一起。

　　當秦燕和昔日同窗擠在教室的窗戶邊尋找往昔的痕跡時，「記憶」已經變成一次難堪的面對，從記憶的斷片殘簡中，他們無法拼湊出一個完整的記憶版圖，也同樣拼湊不出一個完整的自我。破舊的大鏡子前，鏡內是無邪的青春，鏡外是經過多重折射後的一幢幢看不清的面目。

　　《榴槤飄飄》的敘事簡單分明，導演捨去不必要的對白或旁白敘述，純粹利用鏡頭運作方式的差異，傳遞香港和牡丹江兩個不同地域呈現的生活步調的殊異性格，以及秦燕內在的情感曲線走勢。換言之，即是以運鏡的速度和角度表達他對香港和牡丹江（以及年輕人）的真實體驗。前者動盪、快速、近景多於遠景，而後者則平靜、緩慢、遠景多於近景。

　　影片接近終了時，在一個下著鵝毛大雪的午後，秦燕站在畫面水平線的黃金分割點上，此時鏡頭由遠景（十一秒）切換成近景，然後靜止十六秒，再跳接到秦燕獨自咀嚼榴槤的特寫，近景的十六秒中，秦燕的視線從平視到仰視，這一組畫面的鏡頭移動路線顯得意蘊深遠，小燕仰天為何不能長嘯？是因為蒼天曷有極而我心獨傷悲？或者因為此刻一切盡在不言中？小燕的身世只有自己才能品出其中滋味，但她的未來究竟伊於胡底？

二、城裡

　　「城裡」與「南方」具有同樣既抽象又具體的意義，它們是一個代稱，是一個崇高地位的象徵，甚至是某些人以一生為交換的賭注。因為身份之故，《生活秀》裡的來雙久（潘粵明飾）不可能娶從鄉下來的阿妹（楊易飾）為妻，為了弟弟，來雙揚將阿妹連哄帶騙地送進了張所長家，成了張家媳婦。來雙揚對張所長說，阿妹母親曾經託她在城裡給阿妹找個婆家，即便「有點殘疾也沒關係」。因故變得癡傻的所長兒子，娶了不傻卻必須裝傻的阿妹，阿妹因此獲得了城市人的身份，卻因此失去了自由戀愛的權力。來雙揚在一次探望婚後的阿妹時，發現阿妹手臂上被所長兒子毆打的一片青紫印記，她吃著阿妹送上的喜糖，甜在嘴裡、苦在心裡。

　　同是鄉下人想找城市人為婚，《孔雀》中的大嫂金枝是殘疾，阿妹卻是健全俐落的，而金枝明顯比阿妹精明許多：

　　高母：那這樁親事就算訂下來了？
　　金枝：（點頭不語）
　　高母：你還有啥要求就直說。
　　金枝：沒有啥。能嫁到城裡頭，是俺上輩子修來的福份。
　　　　　（頓了幾秒鐘續道）除了四十八條腿[54]以外，就倆條
　　　　　件：一、分出來單過，二、俺倆都沒有工作，給
　　　　　個本錢做個小買賣。

農村人金枝視進「城裡」為上天的恩賜，進「城理」的思想準

[54]　指所有大件家具。

備，讓她以婚姻為賭注，以為她脫離農村改變身份和環境的捷徑。但她一開口就正中高母要害，並且如願以償，算是進城的農村人中最幸運的少數。與金枝相比，《一年又一年》的朱群英的幸運是用血汗和青春換來的，朱群英在歷經被婆婆嫌棄沒文化、與丈夫離婚、被合夥人欺騙、被同鄉出賣這些風風雨雨後，終於在北京買了房子（大樓），她語重心長地對前夫林一達說：「這些年，最大的願望就想把自己變成真正的城裡人」。

最喜劇化呈現農村人進城的應該是《美麗新世界》。電影主角張寶根（姜武飾）因為被「陽光房地產公司」通知中了頭獎（一套幾十萬的公寓房子）從農村來到上海，卻發現原來是一場騙局，他必須要等一年半才能拿到那一套房。為了生活，為了他的「美麗新世界」，他投靠親戚金芳（陶虹飾），卻反而幫了金芳許多大忙。電影對城市險惡的人性點到為止，對消費社會中人對物質與面子的重視倒是著墨甚多。金芳曾經對張寶根說：「『上海』這個地方很實際的，和你們鄉下觀念可不一樣啊！……上海嘛，走到哪裡都是講鈔票的！」金芳的「經驗之談」，反諷地表現在她對凱迪拉克的無知以及屢被真假大款嫌棄上，雖然外表光輝亮麗，內質卻平淡無奇，勢利眼、嫌貧愛富，標準的眼高手低。金芳或許是許多上海人的縮影，而張寶根在她的對比下，發揮了農村人苦幹實幹的精神，逐漸在城裡站了起來。然而讓人充滿疑惑的是，在片尾張寶根的呼喊中，我們似乎無法相信那套公寓房子真的會有兌現的一天，張寶根的「美麗新世界」還是令人擔憂。

除了漢族農民之外，邊疆民族也一樣對城裡充滿憧憬。在《婼瑪的十七歲》中，哈尼族女孩洛霞對婼瑪說道：「哈尼女人的命就是苦，城裡人就不這樣。……城市可漂亮了，高樓大

廈像山裡的森林」，雖然說的還是哈尼語，但她們的心思已經
飛到部落之外，視能夠進城為一種「福氣」。看著洛霞在城裡
和男友阿慶合拍的相片，婼瑪燃起對「城裡」以及「愛情」的
渴慕，溢於言表的喜悅之情，沖淡了她對家鄉的眷戀，一心朝
著洛霞口中的「觀光電梯」飛去，但終究還是落空，成了生命
的一場意外。

第五章　全球化語境中的中國影視文化

第一節　跨國資本與本土市場邏輯

　　《來來往往》〈第十六集〉中，我們看到中國人自我消費中國的文化符碼：中國的古裝、古船、古塢、古人（蘇東坡）等古典文化的元素，在一次康偉業與日本人談生意的場合，這些文化符號變成了一件件具有中國韻味的現代商品和以裝（古裝）換裝（日本工作服）的交易籌碼，當文化的贋品以消費（品）之資進入市場的體系，「破四舊，立四新」的口號固然俱我往矣，同時也歷史地證明了口號本身的荒謬性格。但這種文化贋品的消費，卻從另一個偏鋒打破了「舊」（文化瑰寶或遺址）的存在價值，也低俗化了人們的消費趣味（公園、遊樂場中扮裝做皇帝、皇后或戲謔式地當起太監的遊戲，其實都是一種想像的替代性參與和滿足的鬧劇），至於因此誕生的「新」的價值，則還是金錢打造出來的新氣象，黃金的成色，以假亂真，徹底掩蓋住班雅明所說的光暈（aura），迎向靈光消逝的年代，科技和消費共謀扼殺了人類判斷真偽的能力。

　　中國電影自《紅高粱》在柏林電影節擒獲金熊伊始，以影像出賣中國之聲便不絕於耳。然而參加國際各級影展（尤其是柏林、坎城（戛納、康城）、威尼斯、奧斯卡與東京影展）並不意味著導演致力於藉由此一途徑將自己推銷至全世界，亦即參展與得獎並非導演和電影的唯一出路。而中國大陸的電影在世界一級影展中獲獎者，也未必就能有公開上映的一日，獲獎導演更未必和知名度與票房成正比。我認為真正值

得關注的應該是在這些獲獎的中國電影中，究竟是因為什麼原因而獲獎。

　　以《婼瑪的十七歲》和《過年回家》為例，美國《每日綜藝》雜誌稱前者「是一個內涵深蘊但淒婉迷人的故事，章家瑞導演在把握地域文化風情的敘事上，既深刻而又不露痕跡」[1]；青年論壇的負責人克瑞斯托夫則稱讚「這是一部溫馨淡雅的影片，幾年來很難得地看到了一部具有嫻熟電影語言並深刻發掘人性而又好看的中國電影」[2]。至於後者，柏林電影節青年論壇主席格里高說：「這部電影突破了以往電影對家庭悲劇的描寫，突破了那種明信片式的膚淺的框架」；英國評委、影評家喬納森則說：「影片最後動情的 30 分鐘可以成為現代電影的經典，具有強烈的雕塑感 」；美國著名影評家艾得利更在《綜藝週刊》撰文盛讚張元「這部電影的成功使導演張元在經歷了十年的酸甜苦辣之後躋身於中國頂級導演的行列」[3]。

　　令人疑惑的是，上述幾段引文都看不出將這些評論放到其他同質影片中有何不可，倒是《婼瑪的十七歲》章家瑞導演認為「對待電影和國際電影節應該保持平和心態，我們應向西方多介紹真實的中國[4]饒富趣味。在全球化時代，「真實的中國」所謂何指？究竟有沒有一個「真實的中國」，抑或「中國」在影像中只是個拼湊的概念？

　　如果將張藝謀和陳凱歌在二十世紀九十年代中期以前那些涉及農村或文化題材的電影視為出賣中國以換取個人名利的舉

1　http://www.mtvchina.com/music/feature/f-dtx/20030414/index1.html
2　Ibid.
3　http://eladies.sina.com.cn/movie/news/movie/1999-9-27/10938.shtml
4　http://www.mtvchina.com/music/feature/f-dtx/20030414/index1.html

措[5]，那麼年輕一代的導演何嘗不然？我們甚至可以說，所有非第一世界的國家向第一世界「獻媚」的方式都是以暴露自身民族文化的特徵為主要途徑，台灣導演侯孝賢、蔡明亮、楊德昌；香港導演王家衛、關錦鵬、陳果；韓國的金基德、伊朗的阿巴斯乃至日本的小津安二郎（小津未曾得過國際一級影展大獎）和黑澤明等，這些在國際上享有盛譽的導演，沒有一個不是以鏡頭呈現當地的社會狀況或者民俗情調而獲得青睞，而這樣的方式絕不能暴力地以「獻醜／丑」的說法一語帶過。因此，我不認為應該如此矮化和醜化「中國人的尊嚴」，我不是高唱中國（人）萬歲那種封建的大中國思想，而是認為必須從另一個角度去發現，中國導演如何在全球化時代展現出在國際與本土影視市場生存的睿智——尤其對一個電影文化工業仍在成長階段，而國家檢查制度又相對緊縮的國家而言更是如此。

詹明信（F. Jameson）認為：「所有第三世界的文本均帶有寓言性和特殊性：我們應該把這些文本當作民族寓言來閱讀」，而「第三世界的文本，甚至那些看起來好像是關於個人和利比多趨力的文本，總是以民族寓言的形式來投射一種政治：關於個人命運的故事包含著第三世界的大眾文化和社會受到衝擊的寓言」。詹明信同時進一步指出，「寓言精神具有極度的斷續性，充滿了分裂和異質，帶有與夢幻一樣的多種解釋，而不是對符號的單一的表述」[6]。

5　張藝謀的電影如：《紅高粱》、《菊豆》、《秋局打官司》、《大紅燈籠高高掛》、《搖啊搖，搖到外婆橋》，陳凱歌的電影如：《黃土地》、《霸王別姬》。二十世紀九十年代中期以後，年輕一代的導演也開始在國際上獲獎，而九十年代中期以後迄今，張藝謀的作品持續不斷招致出賣中國的罵聲。

6　〈處於跨國資本主義時代中的第三世界文學〉，收錄於《馬克思主義：後

　　一切都需仰賴中外合資，有外資的挹注才能將「中國」的民族寓言更迅速而直接地（不用透過影展）傾銷世界，而這些寓言本身的確帶有「充滿了分裂和異質，夢幻一樣的多種解釋」，《天地英雄》和《可可西里》便屬於此例。儘管在國際影展上獲得高度的評價與肯定，但如果沒有堅強的外資為後盾，影像的技術結構首先要面臨巧婦難為無米之炊窘境，而沒有技術結構的支撐——其實正是好萊塢的經營管理模式，令人目眩的動畫特效和氣勢磅礴的山川背景勢將淪為粗劣的平面陳設，甚至影像因此流產。

　　無可避免地，在《天地英雄》中能夠看到同類電影中的前輩身影[7]。電影以文珠（趙薇飾）為敘述者，文珠的旁白彌補了影像語言的空缺，而劇中以較為真實（不像《英雄》、《臥虎藏龍》與黃飛鴻系列那般想入「飛飛」）的武打、曼妙的回族舞蹈、悲壯蒼涼的西域絲路，以及中國歷史的吉光片羽加上導演和編劇對中國「忠、義」的想像和詮釋，構成《天地英雄》的基本架構。對歷史的敘事是電影最鮮明的重點，而其中兩位男主角來棲大人（中井貴一飾）和屠城校尉李（姜文飾）之間的約定算不算是一種俠義精神，抑或至少是英雄惜英雄的表現，是該片最令人關注與思索的核心。然而，在回應這個問題前，我們必須先進一步思考，何謂「俠義」？何謂「英雄」？

　　我無意在此為「俠義」和「英雄」在中國歷史與文化的脈

冷戰時代的思索》，張京媛譯，香港：牛津大學出版社，1994 年初版，頁87~112，上述引文引自頁 92、93、97。

[7]　如：峽谷決鬥和《新龍門客棧》相似，而與《英雄》一樣都是追捕被朝廷通緝的要犯等。

絡中歸納出任何可能的定義，即便那是一個值得研究的議題。
我的興趣在於這兩個具有「中國」文化意義的符號，究竟是以
何種形式「打」進了資本主義的市場運作邏輯之中，以及中國
影像在全球化語境中產生了何種文化的失語現象。《天地英雄》
仍舊重述了歷史（his-story）是由男人撰寫而成──血腥、陽剛、
殺戮，而女性成了男性一連串鬥爭中的累贅與被保護者──這套
陳腔濫調。相較於西方傳統的武士強調英雄式的個人主義勝利（如
Wolfgang Petersen 的《Troy》與 Oliver Stone 的《Alexander》），
中國的「武士」或「武俠」原本應該可以是一個值得表述的特殊
議題，但不管是李安的《臥虎藏龍》、張藝謀的《英雄》、《十
面埋伏》抑或結局令人錯愕的《天地英雄》，似乎都與「武‧
俠」的期待保有一段距離。這些注入了儒家與道家的思想美學
或美學思想，或者以古典包裝當代愛情的電影，都是在全球化
時代中西文化交錯下的商業「英雄原型」，至於「俠義」與「英
雄」何指，則如上所述，充滿了詹明信所說的「夢幻一樣的多
種解釋」。

　　然而《天地英雄》最大的矛盾之處在於──也因此成了最大
的敗筆──釋迦牟尼的舍利動畫。在即將城破人亡之際，舍利的
「神蹟」血刃了安大人和突厥人的貪婪（佛祖殺生？），讓屠城
校尉李和文珠安全護送舍利至長安。電影片末的一段文字做了宗
教式的說明：當這智慧的光芒從皇宮放射出來的那一刻起，中
國這個偉大的帝國開始了太平盛世。雖然唐代以佛教為尊，但
如此言論豈不讓人錯以為「微舍利，吾豈披髮左衽矣」？難道
「智慧」等同於「血流成河」？等同於「放下屠刀，立地成佛」？

　　這一切的矛盾最後似乎都只能指向商業，由哥倫比亞（亞
洲）和華誼兄弟這兩家以商業為主要取向的公司贊助攝製，電

影中「好看的」元素就成了必不可少的機體組織，而片末中英文對照的演職員表，更表明了中外合資與打進西方市場的目的[8]。但是，來棲大人死在他的精神之家（忠）的悲痛，是否能以動畫之光消弭？恐怕是一個悲傷的否定。

　　如果說《德拉姆》是以紀錄片的形式完成一部電影的攝製，《可可西里》就是以電影為一宗真實事件做紀錄。《可可西里》是以堪稱雄厚的哥倫比亞外資為可可西里地區盜獵藏羚羊的真實事件做影像的再現（represent），然而此一再現在很大程度上寄託了陸川──導演兼編劇的紛雜想像，其中包含了大量對保衛隊人員的尊敬和同情。已犧牲的（盜獵）事件的人物，成了電影中一個重大的缺席（absent），電影中出現的報紙上刊登的黑白死亡照片，反而變成一種替代性參與，永遠地蒼白無力。

　　不論是古裝武俠電影《英雄》和《天地英雄》，抑或是時裝現代電影《德拉姆》與《可可西里》，甚至是短暫地將西藏搬上螢幕的《天下無賊》，都將中國邊疆的影像敘事藉由跨國資本進行表述，而中國邊疆的斷裂和非連續性正好構成了第三世界中國的獨特性。相對於城市而言，農村、邊疆與大西北就是一個失落的術語，一個重大的疑難。上述電影在外資的挹注下，呈現了一幕幕令人怵目驚心（如：《可可西里》、《天地英雄》）或盪氣迴腸（如：《德拉姆》、《英雄》）的中國圖像，縱使導演有充分的拍攝該電影的衝動和理由，但當它成為一部作品時，它的過程與結果都無可避免地與西方電影消費市場的操作模式，以及視覺再現的優勢體制合謀，進而形成一個出賣中國的共犯結構。

8　電影原聲帶亦由同一系統的 SONY 出版發行。

　　但這種「出賣」若以商業機制為衡量的標準，一切都成為理所當然，不值一哂。在此，我想藉由霍爾（S. Hall）對「離散」（diaspora）的解釋，說明中國導演做為文化的製造與傳遞者，他們如何將「差異」呈現在作品中，並且從事意義的再生產的工作。霍爾指出，離散經驗「是由對必要的異質性與多樣性的承認所界定的；也是由藉由對差異的容忍，而非對差異的蔑視，經由差異與雜種性（hybridity）來定義認同的概念。離散者的認同，正是藉由轉型和差異不斷地將他們自己重新生產與再生產出來」[9]。在瞬息萬變的消費時代，差異的複雜性已經不再是二元結構，因為差異的問題已經造成許多意義的滑動現象，西方電影的「東方熱」與中國電影的登場好萊塢，都是消弭差異或者文化雜種的現象呈現[10]，即便迄今為止好萊塢電影中，以東方人為配角的情形仍屢見不鮮，但幾位超級巨星已逐漸讓中國電影在國際影壇樹碑立傳[11]。

　　無論是以城市、農村、大西北或者武俠為題材的中國電影，其實都是中國性（Chineseness）的隱喻，「新」中國與「舊」中國的視覺圖像，應該放大為全部的中國現實，而現實不能被抹煞其為現實的存在意義，縱使那是中國在消費社會中的一道

9　〈文化認同與族裔離散〉，該文收錄於 K. Woodward 等著，林文琪譯，《身體認同：同一與差異》，台北：韋伯文化，2004 年初版，引文引自頁 81。

10　B. Bertolucci 的 "Last Emperor" 在 1987 年便掀起全球性的中國熱，其後華裔導演王穎在 1993 年拍攝上映的《喜福會》、李安 2000 年的《臥虎藏龍》以及張藝謀 2002 年的《英雄》，乃至於香港的警匪動作片、黃飛鴻系列更是陸續進入好萊塢的市場，皆持續為中國熱加溫。至於曾在歐洲上映的 O. Assayas 的 "Clean" 和 R. Marshall 的 "Memoirs of a Geisha"、陳凱歌的《無極》等，都是影像中國熱與中國影像好萊塢化的作品。

11　如：演員張曼玉、章子怡、楊紫瓊、李連杰、成龍、周潤發、梁朝偉；導演李安、張藝謀、陳凱歌、王家衛、吳宇森、關錦鵬等。

「落後」的風景。從文化的異質性或雜交性的角度來看，中國導演提供了許多不同的文化闡釋的可能，而由中西文化相對論的角度觀之，兩造都需要對方來定義自己，說穿了，中國無論使用何種方法，嘗試自己與西方做出區分，並以屬於自己的語言來表述自己，實質上都還是脫離不了做為中國的事實，他（們）永遠無法脫離西方定義中國的語彙來建構中國的身份，而這又反過來成了一種對西方足以做為全球適用的參照系統的觀念的強化，唯有透過這種全球適用的參照系統，中國才能刻劃出自己的位置。詹明信所說的第三世界「關於個人命運的故事」在全球化語境中必須被放大為「民族」與「國族」的再現敘事，做為第三世界國家的中國導演，採取的必須是一組組矛盾修辭，那是一種為了否定的屈從，他們最後的目的是讓自己挺立起來。

第二節　廣告：一種反客為主的操作模式

布西亞說：「廣告必須改變其做為經濟約束方案的形象，並維持其做為遊戲、慶祝、漫畫式教誨、無私社會服務的虛構形象，由此自然而然地演繹」[12]。在中國，沒有一個導演像馮小剛一樣如此在電影中堂而皇之地加入廣告，與其說馮小剛太熟悉商業機制與市場消費邏輯，不如說做為一個平民化導演、商業片導演的馮小剛十足懂得觀眾的心理：絕大部分的觀眾不會將時間花在演職員表上，更不用說能夠有機會看到演職員表之後的贊助廠商名錄，因此，在電影中軟廣告的出現就成了置入性行銷的最好方式。

[12]　波德里亞‧《消費社會》，南京：南京大學出版社，2000 年初版，頁 187。

　　馮小剛除了是中國最懂得在影像中安插他人廣告的導演，也是最會巧妙地以自我調侃的方式為自己做廣告的導演，亦即上述布西亞說的「遊戲」、「慶祝」和「漫畫式教誨」。在《不見不散》中，他重提了 1993 年的舊作，曾經轟動一時的電視劇《北京人在紐約》，而在《手機》中，他則藉嚴守一之口為自己的自傳《我把青春獻給你》進行推銷，然而這些對馮小剛而言都只是雕蟲小技。《沒完沒了》中，中國銀行、長城卡、中國旅遊公司、賓士遊覽車、可口可樂、娃哈哈、燕京啤酒在鏡頭的切換下都顯得理所當然，比起《編輯部的故事》和《北京人在紐約》的時代對軟廣告掌握的角度可謂相去甚遠。

　　《天下無賊》中除了在筆直的道路上風馳電掣的 BMW、王薄手中的 Canon DV、被竊賊扒走的各種型號的 Nokia 手機[13]、長城牌潤滑油、HP 筆記型（本）電腦、Canon 相片印表（打印）機等這些可視的廣告外，做為背景的，具有真正中國特色的民俗和風土，以及神秘的中國圖像西藏[14]，也都成了「廣告」的元素。

　　尹鴻曾說：「馮小剛電影在市場上建構了一個消費意義上的品牌，……馮小剛的賀歲片在觀眾的消費心理中獲得了一種定位、一種消費期待、一種可以預計的消費效果：後現代的通俗、幽默化的宣洩、喜劇明星＋漂亮女性的固定組合、大社會荒誕背景的小人物調侃、悲劇元素正劇溫情對喜劇風格的適量注入、媒介立體推廣、賀歲檔期推出等等，共同構成了馮小剛電影的品牌元素」[15]。

[13]　《駕鴛蝴蝶》也對 Nokia──尤其是該品牌 7610 型號手機做了軟廣告，這款手機設計的兩種造型就是針對情侶而設計，十分符合劇情的要求。

[14]　如同韓國電視與電影般，裴勇俊主演的《冬季戀歌》就為韓國賺進數十億韓幣（超過一億台幣）的觀光收益。

[15]　〈品牌領導消費：從馮小剛電影個案分析中國電影消費〉，收錄於《尹鴻

　　尹鴻精準地發現馮小剛電影已經造成一種「品牌」效益，但該文顯然還是具備了知識份子的身段，認為馮氏電影欠缺思想的深度。我認為，並非馮氏電影欠缺思想性，而應該說，馮小剛電影的思想深度並非建立在哲學與美學的向度上，而是以普羅百姓的生活與關注層面為主要直面的對象，並且絕非無厘頭的港式笑料，而是以觀眾喜聞樂見的題材為中國的消費電影注入新生命，而置入性行銷的成功運作，亦讓馮氏電影為中國的消費性電影樹立了一座豐碑。我們不能忽略廣告也是一種商品，或者說廣告是它本身推銷的商品的一個重要組成，廣告的最終目的已經不是引導消費，而是消費自身，當廣告（修辭、代言人、商品形象等所有廣告元素）被消費者牢牢記住，甚至琅琅上口，那就是廣告的勝利。馮小剛電影中的台詞被觀眾刻在心板上而到處傳送／傳頌，甚至當「馮小剛」三個字成了一項商品、一個品牌，廣告在電影中反客為主的操作模式便正式宣告成立。

　　在影像中善用廣告的除了馮小剛還有張藝謀，但張藝謀的方式與馮小剛完全不同。馮小剛和張藝謀成功地利用外資和廣告元素為電影獲得了極高的票房回收，張藝謀將明星廣告化──當今中國大陸的導演除了張藝謀，尚未有一個導演「請得起」華人一級演員張曼玉、梁朝偉、李連杰、章子怡同台演出（《英雄》）[16]，這些國際影視界的「大腕」，在張藝謀的擺

自選集》，上海：復旦大學出版社，2004 年初版，頁 265。

[16] 這些演員的演出費用在當今華人影壇除了周潤發、成龍、周星馳、鞏俐等極少數演員之外，可謂無人能及。《英雄》光是張曼玉、李連杰、梁朝偉三位主角的酬勞就超過總製作成本的三分之一，達一千二百萬美元以上。而自《英雄》之後，陳凱歌的《無極》與馮小剛正在籌畫拍攝的《夜宴》等都陸續以集合中外著名演員為號召，在製作成本上不斷企圖超越《英

弄和出賣下，更像一則則美麗的廣告標語，至於張藝謀本人則成了電影廣告的幕後「英雄」。

張藝謀將明星廣告化，而馮小剛則將廣告明星化，馮小剛電影中的軟廣告幾乎都能精準地（角度、大小）進入觀眾的視線，並且成為一個「角色」。張藝謀和馮小剛進行的都是一種消費者的心理結構重整，「張藝謀」、「馮小剛」（中國其他導演即便作品再好也沒有他們兩位在市場上的豐收，2005 年 12 月上映的《無極》是個例外，但也僅只一部）已經成了大眾品牌，即便前者最近的兩部武俠電影都招致了兩極的評價，《千里走單騎》也未引起國際的重視，而後者則尚未獲得知識份子的青睞。上述引號中的名稱已經變成一個模糊的概念，如同我們在手機中對 Nokia 和 Motorola 的信任，或者在電器中對 Sony、Panasonic 或 Hitachi 的偏愛，都是一種對商品本身籠統的認知與流行的趨從。這就是布希亞所說的「心理商標」的奇蹟式功能，消費影像敘事已經不再是影像敘事本身，它曖昧地擴大到電影工業製造出來的知名品牌效應（再次強調，導演本身當然也是品牌之一），並且成為影像敘事的一部份，而這些都必須納入閱讀和評價的範圍。

在拍攝《大腕》時馮小剛曾說：「這是一單雙贏的買賣，也是一把雙刃劍。……這種合作，拍的還是中國人的電影，但面向的卻是全球的市場，划得來」[17]，馮小剛在市場上確實開創了「雙贏」的局面。在《我把青春獻給你》中，讀者知道了

雄》，明星廣告化的趨勢日益明朗。

[17] 〈我的 2002〉，收錄於《我把青春獻給你》，武漢：長江文藝出版社，2003 年初版六刷，頁 187。

馮小剛和妻子徐帆對英語都不在行[18]，與外國投資方及演員接洽都必須依靠翻譯，從《天下無賊》開頭七分鐘那個就算剪去對影片也不會有什麼影響的學英語片段，我發現一個有趣的插曲，徐帆飾演的劉總裁夫人對劉總裁「不務正業」多所抱怨，甚至還對他說了一句「學這些沒用的東西」。我們可以由此看到馮小剛的慧黠和機智——對外國與英語嗤之以鼻，但卻成功地利用外資將自己及電影推向世界，而《大腕》也成了馮小剛將廣告「玩弄於股掌之上」最成功的一部電影。

　　《大腕》是馮小剛繼電視劇《北京人在紐約》後，再次啟用外籍演員（眾多外國演員在劇中擔任主要及次要角色）、以英語發音，同時也是中國電影史上第一部「外國」電影，然而這些浩大的製作班底比起它本身的敘事而言顯得相形見絀。《大腕》採用的是嵌入式的敘事，電影最內層的是尤優（葛優飾）和王小柱（英達飾）籌辦的電影大腕 Taylor（Donald Sutherland 飾）的喜劇葬禮（comedy funeral），這是 Taylor 的視角；第二層是中國導演馮小剛在拍攝《大腕》這部內容敘述美國導演 Taylor 在中國拍攝一部有關喜劇葬禮的電影的電影，是馮小剛的視角；第三層則是觀眾在看馮小剛拍攝完成後的《大腕》電影成品，是觀眾的視角。觀眾要到最後才發現這是一部電影中的電影，而這正是《大腕》敘事的精彩之處，但是《大腕》更精彩之處在於導演玩弄廣告的技巧，我們甚至可以說，中國當代導演中，沒有一個人比馮小剛更懂得運用廣告資源為自己的影片挹注資本，同時卻又在影片中對這些廣告——尤其是跨國企業——進行嘲弄。

[18]　前揭書，頁 242。

　　馮小剛喜歡在他的電影（包括監製）中客串演出，（《編輯部的故事》、《卡拉是條狗》、《甲方乙方》、《北京人在紐約》……等，甚至極其聰明地在周星馳的電影《功夫》中軋了一個黑幫老大的角色）應該不會只是為了過足戲癮，抑或單純地與周星馳惺惺相惜的表現[19]，而是一種自我推銷與建立品牌的途徑。馮小剛曾說：「我本身是對電影中出現廣告最為抵觸的人，那只是為了減少影片的投資風險。但對廣告，我確實喜歡」[20]。馮小剛於 2002 年為飲用水「娃哈哈」拍攝商業廣告，揭開他純粹商業廣告的序幕[21]，其後於 2004 年為 MSN，迄 2005 年的第三支廣受好評的「太太樂雞精」廣告（演員是在大陸深受廣大群眾歡迎的《中國式離婚》女主角蔣雯麗）[22]，馮小剛的廣告版圖正持續擴張中，而電影中的置入性行銷拍攝方式庶幾為他的純商業廣告提供了自我訓練的空間。

　　繼《大腕》之後，《手機》是馮小剛第二部嫻熟地運用置入性行銷的電影。電影中對 BMW 轎車、中國移動電信公司與 Motorola 手機的宣傳，除了與《大腕》具有相同的道具角色化的功用外，《手機》中令人眼花撩亂的手機面板和目不暇給的先進功能，在瞬間取代了電影《手機》的「教化」功能，我們甚至可以說，《手機》這部電影是馮小剛專為 Motorola 量身訂做的手機廣告，而馮小剛則在《天下無賊》中將這個機會留給了 Motorola 的勁敵 Nokia。在《大腕》這一部集結了眾多知名商品於一身的廣告電影，除了演員和導演自身之外，中國的太

[19]　馮小剛與周星馳兩人在中國內地與香港是北南兩大喜劇電影導演，大有分庭抗禮之勢。

[20]　http://www.hebei.com.cn/node2/node27/node1103/userobject1ai326084.html

[21]　http://latelinenews.com/ll/fanti/1361574.shtml

[22]　http://www.hebei.com.cn/node2/node27/node1103/userobject1ai326084.html

廟與宗教、可口可樂、娃哈哈、555 香菸等成了《大腕》的重要演員。若要說《大腕》這部電影是教人如何拍電影、拉廣告、找贊助的其實也不為過，如同電影說的「廣告做的大，假的也變成真的了」，《大腕》中的廣告形象太過巨大，導致喧賓奪主成為敘事的焦點，或許並非導演原先的預期，卻成了意外的「收穫」。

　　《大腕》對廣告的嘲諷意味是清楚明白的，可笑可樂與碩士倫是對可口可樂與博士倫的謔仿，666 與樂哈哈則是對 555 和娃哈哈的諧擬，在一片瘋狂的操作下，「打擊盜版、維護知識產權的海報」突兀地出現了，原本是（眾）導演的深刻心聲和切膚之痛，現在運用到《大腕》這個本身也在盜版廣告的電影裡，就有了極大的荒謬感，這種狂歡化的語言，在一片盜版圖像中插進反盜版圖像，除了表達了反盜版的心願外，也在嬉笑怒罵中對廣告進行了解構——廣告其實只是《大腕》的宣傳工具，真正獲益者不是《大腕》推銷的廣告，而是廣告促銷了《大腕》[23]。

　　這是一次廣告電影的勝利，《大腕》中扮演溥儀的小孩在休息時穿著龍袍喝可口可樂的畫面充滿時空錯置的後現代想像，但是卻與電影中中西文化之間的差異，西方人眼中的中國、美國化的中國人與「成功人士就是什麼東西都買最貴的不買最好的」的尖銳嘲諷等議題，都因為廣告的疊床架屋而被推到敘事的背後。

23　由於《大腕》和《手機》置入性行銷的成功，《天下無賊》的廣告贊助費水漲船高至三千五百萬人民幣，而馮小剛可能因為劇本難產而無法拍攝的電影《貴族》，迄今已有八千萬的廣告贊助費。數據來源：http://www.epochtimes.com/b5/5/5/7/n914102.htm。

第三節　大中國主義的再現

　　在談論大中國主義之前，應該先審視首都北京的優越性，除了本文中提及的有關北京的神聖能指外，《動什麼，別動感情》是一部二十一世紀中國大陸時裝電視劇中最具北京特色的作品。我所謂的北京特色是指它在語言上凸顯了北京人的優越，以及更為普遍地將地域特性納進了人際互動的不平等關係上。讓我們看看該劇男女主角的兩段對話：

> 賀佳期：我聽說台灣人對女孩子表現好感，都是這個樣
> 　　　　子的了。（故意用「台灣腔」發音）
> 廖　宇：我就聽不慣一個胡同吊子說那個台灣普通話。
> 　　　　你是不是起猛了？
> 賀佳期：我還聽不慣一個外地人操著我們京腔京韻呢！
> 廖　宇：反正你給人的感覺就是特別北京。
> 賀佳期：特別北京是什麼意思？
> 廖　宇：就是那種有優越感，恨不得管外國人都叫外地
> 　　　　人那勁唄。
> 賀佳期：（笑）是嗎？我是北京人，我驕傲我自豪。
> 廖　宇：所以招人煩。

這是「非北京人」廖宇及「北京人」賀佳期的對談內容，而從上述對話中，我們清楚地感受到「北京人」被人嫌「煩」時，仍保有那種皇城子民的優越感。《動什麼，別動感情》的導演和編劇這對夫妻檔處理「外地人」（當然包括「台灣人」）的方式十分容易引起閱聽人的誤解，尤其是囿於電視劇的播映方

式（以「集」為單位），極容易產生讓人斷章取義的危險。但總的來說，編劇為了試圖在「北京」和「外地」兩造之間取得平衡，不得不將部分「北京人」和「大陸人」也塑造成負面形象（如：萬征、李總），而讓外地人具備正面的或者值得同情的品格（如：廖宇、彭總）。儘管有如此的「修飾」，編劇本身在劇中流露出的「大北京主義」依舊無所遁形。從方言語言和敘事修辭中都不難發現《動什麼，別動感情》是一部以「北京」為背景和話語權力中心的「城市」情感電視劇，和《將愛情進行到底》相較，後者更著重的是「城市」的書寫，而「上海」已經隱匿成次要位置。

「北京」在中國境內是北京人的驕傲，這種地域性的自信放大到中國整體便是以首都之姿表現出對外國的敵視或者極其強大的民族自尊。大中國主義在中國大陸影像中的呈現可以上溯至二十世紀九十年代初期[24]。早在《編輯部的故事》的年代，戈玲（呂麗萍飾）就曾經驕傲地說過：「咱中國人從根兒上就特講究，外國人愛好那種雕蟲小技，都是受咱們的傳染」（〈第十二集〉），而《北京人在紐約》、《上海人在東京》、《刮痧》這些涉及中國人留洋的影視作品也不同程度地呈現了不同年代的大中國主義思想。

《上海人在東京》中，祝月等一行人在見到日本祭典的盛況時意氣風發地說道：「讓他們日本人到北京看看，鎮他們一鎮！」（〈第十二集〉）。一群由上海到日本的中國人，口中說的卻是「北京」，北京做為政治首都與文化古都的指標性意義在此不言而喻。而流落他鄉的這群遊子在「中國」這個神聖

[24] 我只是針對消費社會而論。

能指前，可以自在地批評日本「歷史短」，批評不如「天安門廣場」遊行。在中國，他們是一群將自己的身家當賭注，拼了命出國闖一闖的賭徒；在日本，他們是社會邊緣的投機份子、文化的他者和社會結構的底層。這二維的國家身份以及因國家認同導致的社會身份的殊異性，對他們而言都是雙重的矛盾以及一個想像的共同體（imagined community）的呈現，而這絕不是該集片尾的「訓話」[25]所說的「每逢佳節倍思親」就可以輕易解釋的複雜情緒。

　　《上海人在東京》中一個不重要的角色大宋（在日本拿到博士學位，留在東京一個大公司工作），卻說了與民族主義關係重大的言論（〈第十六集〉）：

　　大宋：這兩天，有個日本人在宴會上炫耀他在美國的生活。他說，在紐約被黑人打劫的時候，一定要說自己是中國大陸的人，千萬別說自己是日本人，這樣對方聽了以後，一定會說，真倒楣，今天碰上了一個窮鬼。在場的人聽了都哈哈大笑，可是我卻笑不出來。我馬上用比較漂亮的英語說，先生，你的故事並不高明，因為我就是中國人。他聽了以後馬上抱歉說，對不起，我一直以為你是日本人。我重複著對他說，我是中國人，是中國大陸[26]人。丁玫，妳說我是不是一種狹隘的民族自尊在作怪啊？

[25] 《上海人在東京》每集結束前都有一段旁白為該集下「結論」，這些結論對電視劇本身並沒有任何的後設作用，反而顯得畫蛇添足。

[26] 大宋刻意強調「中國大陸人」可能是為了要和「中國台灣」、「中國香港」和「中國澳門」做出區別。

> 丁玫：不，這是一個無法擺脫的事實，我們是中國人。
> 　　　離開的時間越長，這種感受就越強烈。多麼希望
> 　　　我們的祖國能成為世界上所有人都羨慕的國家！
> 大宋：我相信會有這麼一天的。

從大宋的言談中我們可以感受到他的驕傲和焦躁，在民族自尊與國際現實的夾縫中掙扎的大宋，將生存現實投向於對祖國的未來想像中。大宋在日本有人人欽羨的社會地位和物質條件，但卻毅然決然回中國發展，中國能給他的經濟上的回饋遠不如日本，他的回歸，是一種傳統中國與現代中國交會下的正面效應，而這仍是大中國主義的表現形式：

> 大宋：在日本啊，就職、生活條件是優裕，可是心情啊
> 　　　總感到壓抑。……我常想啊，日本培養的水果個
> 　　　兒大，外觀整齊又漂亮，可就是沒有味道、沒有
> 　　　個性。我們來東京是為了尋夢的，看樣子，要實
> 　　　現自己的夢，還得回到祖國。（〈第二十五集〉）

　　對比於日本社長水野[27]對中國人的階級壓迫，大宋的言論就有了明確且正確的大中國主義的指向，而非只是一種他自己說

[27] 祝月和高倉聯手合作蒐集水野（齊藤曉飾）虐待耿連的證據，在蒐證過程中赫然發現，水野為了逃稅和躲避檢查，強迫工人將中文姓名改為日本姓名（〈第二十一集〉）。而耿連在工地受傷，肇因於水野強迫他超運水泥。耿連因為沒有登錄證不敢進工傷醫院，而水野私下給他二十五萬日圓了事，一個多月無法工作的耿連竟還對他說「非常感謝」。耿連在此遭受雙重壓迫：「日本」「社長」對「中國」「工人」（〈第二十集〉）。

的「狹隘的民族自尊在作怪」。而有別於這樣赤裸裸的表述，將大中國主義表現的最間接而含蓄的應當非馮小剛莫屬。

馮小剛的《不見不散》庶幾可以視作第三世界的民族寓言，它有二十世紀九十年代中國人的美國夢，也有在美國的中國人為了生存與綠卡而奮鬥的艱辛，更有北京痞子現身美國的笑料，然而這似乎不足以說明做為第三世界的民族寓言所具備的豐富性。我認為，在這部雖不深刻卻充滿了馮小剛式的幽默的電影中，第三世界的民族寓言有了不完全相同於詹明信的指涉。詹明信的分析文本（中國的部分）是魯迅的小說《狂人日記》、《藥》和《阿Q正傳》，詹明信在佛洛依德的精神分裂說的基礎上，對這個特殊的年代的作品做了十分精細的論述，但我們必須注意的是，魯迅那個特殊的年代已經遠矣，在消費社會這另一個特殊的年代，中國的影視文本，已經將眼光投入了另一塊不具悲情與歷史包袱的視域，甚至成為一種大中國主義意識型態的表現工具，而從另外一個角度觀之，這是否意味著，做為國際上即將可與美國甚至整個歐盟抗衡的國家──鄧小平不就說過中國的一個省差不多就是歐洲一個國家嗎？馮小剛電影中的「民族寓言」，是首都人民對中國未來「晉升」[28]第一世界信心飽滿的呈現。

這種「民族寓言」較早地表現在馮小剛拍攝於二十世紀八、九十年代之交的電視劇《北京人在紐約》，雖然該劇對王起明的大起大落與「報應」（借用片尾曲名）做了毫不留情的批判，但是最後在商場上勝利的美國人 David 卻遠離商場、遠離曼哈頓，赴一家大學教「中文」，甚至有人曾經看見他出現在「北

[28] 我將「晉升」二字加了引號是想凸顯這個具有階級意識的詞彙在國際間的諸種霸權色彩。

京」街頭；原本被褫奪兒子探視權的阿春，在幾番波折後，終
於感動陪審團，見到了兒子 Jimmy，並以中藥治癒了兒子的風
濕性關節炎；至於在紐約獲得博士學位的郭燕也在學成後歸國
回到北京。馮小剛唯一無法掌握的是與他不同年代的王起明之
女王寧寧，王寧寧美國化的速度驚人，但是她最後卻消失在這
個大千世界，不知所終[29]。

　　《不見不散》改變了《北京人在紐約》的悲傷敘事，而以
喜劇的方式醜 /丑化美國人，其中最重要的是語言的使用。除
了諧擬國共內戰時的政治語言外──無可避免地，這是對蔣介
石和國民黨的嘲弄，但對這部電影而言，它只是北京痞子劉元
（葛優飾）瞎話張嘴就來的笑話，如同馮小剛在該電影中對自
己的作品《北京人在紐約》進行的調侃一樣徒具笑點意義──劉
元的幽默機智，讓洛杉磯華人子弟學習中文的熱情「空前高漲」
（劉元語），更重要的是，他竟神通廣大地讓加州警察學了中文[30]。

　　利用這種「不可能的任務」，馮小剛扭轉了華人在美國的
語言劣勢，更為美國惡劣的治安做了喜劇化呈現，雖然帶有想
像的成分，但其中對中國與美國地位的翻易，已經寄託了寓言。
片尾劉元為了返鄉探視病篤的母親毅然決然放棄在美國十多年
奮鬥的成果，這種「母」國的親切呼喚，是馮小剛與《北京人

[29] 這些主要人物的結局詳見電視劇最終的一幕文字說明，我必須重提的是，
這些文字以英文寫成。若是一部純粹拍給中國人看的電視劇，劇中無聲的
說明文字可以直接以中文標示，然而馮小剛沒有這麼做應該就是他（影視
作品）決心「向世界接軌」的表現。但是馮小剛的全球化企圖，以及他的
中國式民族寓言，在彼此衝撞之下，究竟誰是最大的受益者，或者有何新
的具體內容，是一個必須研究的重點。

[30] 必須說明的是，劇中沒有華人警察，全都是美國（籍）員警。美國警察的
權力之大、姿態之高眾所周知，甚至常有華人警察面對華人時只說英文的
案例發生。

在紐約》如出一轍的大中國主義的思想再現。女主角李清（徐帆飾）也因為與劉元的愛情同樣拋下她朝思暮想的美國，返回中國。

馮小剛的民族寓言更進一步地表現在《大腕》上，除了劇中 Taylor 對中國文化的熱愛以及 Taylor 認為不像中國人的中國人 Lucy 最後愛上了中國小老百姓尤優之外，Taylor 最後還是在中國凝視之下完成了他拍攝「中國特色」的願望。《沒完沒了》中的新加坡華人小芸（吳倩蓮飾）回歸中國、《大腕》裡的 Taylor 熱愛中國文化、Lucy 愛上尤優，這些美好的願望呈現了馮小剛的「第三世界民族寓言」：大中國主義。

在「吸金政策」（廣告贊助）的迫使下，馮小剛的兩面手法（如同馮小剛自己說的「兩面刃」）益加顯得格外重要。在中國大陸，一不留心便極容易被民族主義的大纛擊潰好不容易才建立的演藝領地，演員趙薇與章子怡便是其中最著名的例子[31]。對運用外資而言，馮小剛成功地借力使力已不在話下（見上節），而這是他進軍國際的一塊敲門磚，是他樹立「國際導演」稱號的美好濫觴；對本土市場而言，馮小剛的中國品味與大中國主義思想，莫不正中了廣大中國群眾的下懷，同時更深化了中國人的民族尊嚴，即便這極可能是一種多面性的創造性詮釋，但「中國」的思維卻是唯一的神聖依歸。簡言之，透過

[31] 趙薇因為日本軍服事件將近有一年的時間被大陸觀眾唾棄，將趙薇逐出演藝圈的聲浪不絕於耳，她在 2005 年第八屆上海國際電影節以《情人結》榮膺最佳女演員獎，卻立刻遭受現場觀眾無情的噓聲，趙薇是在諸多導演輪番刻意改變她的形象之後方起死回生；章子怡則因為對中國媒體出言不遜卻大肆褒揚西方媒體而被戴上崇洋媚外、喪權辱國的帽子，她主演的《藝妓回憶錄》在中國更是遭到禁演的處置。（章子怡的問題較為複雜，其中還甚至被繪聲繪影成私德的問題，但因不在本文討論範圍內故不論）。

詼諧笑料、黑色幽默與並未完全消解深度的手法兜售影像敘事
對馮小剛而言是一單雙贏的買賣，他不僅未讓投資方血本無
歸，反而讓已具備高知名度的廠商因為電影的置入性行銷而使
業績更上層樓；觀眾心悅誠服地為馮小剛及其電影——當然包括
演員與其他的影像組成買單，而最大的獲益者（名利雙收）還
是馮小剛。

　　然而在中國當代電影中，或許沒有一部電影會比《我的兄
弟姊妹》中那場在音樂會開演前齊思甜[32]突兀的演說，更直截了
當地宣揚大中國主義：

> ……音樂帶我走遍了世界，也把我帶回了祖國。這二十
> 年來，我時時刻刻都在想念著這片土地，我的根在這裡，
> 我的情在這裡，祖國的一切都在牽動著我的心。有無數
> 次我跟自己說，我一定要回來，我一定要回到這片生我、
> 養我的土地。當我踏上祖國的那一刹那，我的心安靜了，
> 我看到一個強大的祖國。……

[32] 電影以香港演員梁詠琪出演女主角，深化了「回歸祖國」的政治正確性——
　　雖然劇中飾演的是「美國」樂團指揮家。

第六章　結論

時空經驗改變了，對科學與道德判斷之間的結合的信任
瓦解了，美學戰勝道德成為社會和知識份子關懷的首要
焦點，影像支配敘事，朝生暮死（ephemerality）與崩潰
碎裂（fragmentation）領先於永恆的真實……

——D. Harvey, *The Condition of Postmodernity*（p328）

　　1978 年冬季，中國提早發佈了經濟改革的春天的信號，在
一系列的經濟改革藍圖與進程規劃中，昔日政治文化的中國，
逐步向知識經濟的中國轉軌與邁進。在短短不到三十年的光
景，中國歷經了從前現代到現代再到後現代的陣痛與震動，縱
使中國幅員廣大，而迄今仍有八億農民的問題亟待解決，然而
四億多城鎮人口的生活質量「大躍進」卻是不爭的事實，而對
於前者的改良方案與物力投資，以及對於後者的資金挹注和戮
力宣傳，亦都是中國大陸市場經濟最直接而有效的策略與回饋。

　　隨著經濟政策的不斷翻新更動，中國大陸的眼見耳聞也發
生了翻天覆地的劇烈變化，鄧小平這位中國經濟改革的工程
師，將中國大陸推向世界的金融舞台，更成為亞洲的財經中心，
而在其後兩代接班人的踵繼前賢之下，今日的中國大陸幾乎無
可置疑地成了世界的明日之星，連資本主義的老大哥美國也開
始對中國大陸畏懼三分。告別 1949 年以前窯洞時期的艱苦作
戰，埋葬十九世紀五十年代的拖拉機和麥秸桿，也與二十世紀
六十年代的大饑荒和大煉鋼分道揚鑣。荒謬的十年浩劫，是一
道歷史的傷口，更是廣大中國年逾不惑的群眾不願觸碰與而立

之年以下一代的歷史盲區。隨著改革與開放的腳步，時代的巨輪駛入後工業時期，回顧從前的辛酸血淚，不禁令人幡然領悟，原來還是毛澤東曾經聲稱的，憶苦是為了思甜。

　　中國的影視文化也歷史地發展了，在中國電影百年的當口（2005 年），在台灣回顧近二十年的中國大陸影像敘事是一種時空的雙重考驗。在中國進入消費社會之後，影視作品對於商品的敘事所在多有，然而正面呈現這些商品文化元素，甚至歌頌物質文明美好的作品在中國大陸的影視作品中迄今仍然屬於少數。或者我們可以說，由商品形式主宰的一切內容只是影視作品的一種表述，而做為商品形式而存在的影視作品，卻無可避免地在內容與形式的呼應中尋找出路，尤其在市場考量的現實逼迫下，影視作品——當然包括了以藝術為走向的作品——如何在消費社會取得觀眾的認同並且能夠獲得亮麗的票房與迴響，已經成了絕大多數影視工作者最大的期待與最深的恐懼。

　　在本文的研究中發現，利用當代影視技術拍攝而成的影視作品，重層化的現象十分鮮明，而這些表現主要集中在論文第二章研究的作品中。審醜／丑美學的運用，讓消費社會中主流政權的虛枉本質在影像中無所遁形，而其中包括了父權文化的霸權心態或者異性戀意識型態對同性戀族群的邊緣化，以及美好經濟的表象下藏污納垢的真相，乃至於對社會底層和弱勢族群的發聲等。導演多半利用紛雜的敘事方式表現劇中人物的心理線索，或者以另類的敘事焦點或技巧來表達有別於傳統寫實主義電影的線性敘事路徑與呆板的敘事邏輯，尤為重要的是，它們多半利用人性與環境的變化和對比為敘事的核心，並以此凸顯影像敘事的懸疑與張力，並藉此達到思索人性與社會的深刻涵義。

　　在本文第三章有關商品文化元素的研究中，我有一個至關重要的發現，亦即在消費社會中，商品的橫空出世，導致中國大陸（人民）應該如何在商品的驅策中為自身尋求一個安身立命的立足點已經成了一個無法避免的難題。然而，這個問題的答案或許教人驚慌失措，因為除了偶像劇片面歌詠商品的美好與對物質的高度追求外，對商品的欲拒還迎、愛恨交織以及矛盾掙扎幾乎成了影像中人普遍呈現的姿態與狀態，固然人類無法完全逃脫被物質宰制的命運，固然許多影像透過中性的影像語言為消費社會的商品進行敘事，但終究遮掩不了在物質文明的操控與擺弄之下，那種如魚得水般的歡愉。

　　優秀的藝術透過作品進行深度思考，影視作品亦然。在中國大陸消費社會的影像敘事中，通俗劇（電視、電影兼有）的問世必然有其商業上的考量，但是通俗不等於庸俗，在本文的研究中，許多通俗劇以絲毫不亞於劇情片（故事片）的成果反映了社會多層面的現實，甚至尖銳地反諷了時代的變異、歷史的荒謬與政策的失當。由本文第四章的研究發現，家庭結構與內涵的變異（當然仍有部分對家庭充滿溫暖的期待）、婚姻與愛情的糾葛、金錢與良心的辯證等，都是消費社會的重要議題與難題，而物質在裡面扮演了最為關鍵的角色，但國家的政策又成了為物質護航的舵手。這些複雜的網絡中牽扯的剪不斷理還亂的關係，在影像敘事中清楚地呈現，卻也無奈地只有「一聲嘆息」（藉助馮小剛電影之名）。

　　在全球化時代，中國已成為「全世界吸收外國直接投資最多的國家」[1]。在影視文化方面，哥倫比亞（亞洲）公司的長期

[1]　http://www.china.org.cn/chinese/jingji/665929.htm

投資、藝瑪影視文化公司的中外合資型態，乃至於華誼兄弟將西方投資模式橫向移植為本土化經營，都是中國影視文化的一大轉變。在電影工業未臻完善與國家電影審查機制仍未全面開放的狀況之下，利用跨國資本與本土化的市場邏輯來建構中國內地的影視版圖，成了刻不容緩同時也是至為聰明的策略。然而在商品與藝術、民族與資本的交相辯證與問難中，如何嫻熟地運用置入性行銷的方式為影像進行量化的消費——其中包括了對民族（主義）的消費，同時以影像將消費行為進行量化已經成了中國大陸影像敘事的一個重大環節，而這是一種影像敘事的消費性轉向，並且獲致了極為豐盛的成果。

此外，令我特別關注的是在本論文研究的百餘部影視作品中，幾個有關教育的人物和情節。《上一當》的劉杉放棄出國的機會到中學擔任薪水微薄的代課老師；《暖春》中的棄兒小花在芍藥村生活十四年後獲得村裡第一張大學文憑並回鄉任教，將自己對這塊土地的熱愛做全部無私的回饋；《我的父親母親》中的駱長餘，陰錯陽差從城裡到三河屯這個窮鄉僻壤任教，並將一生奉獻於此，甚至因當地的教育問題而捐身；《一個都不能少》中的民辦小教師魏敏芝，因為一個「五十元加十元」的承諾，使奄奄一息的水泉小學獲得了重生的機會。《中國式離婚》中的林小楓盡忠職守，甚至因為繁忙的家務影響了學生的學習成績而引咎辭職，心中卻對學生念茲在茲；當然還有《一年又一年》中那個讓我肅然起敬並以之為模範的大學教授陳煥，一生清廉，堅守對學術的信仰，在商品大潮的澎湃激流中傲然挺立。

進入消費社會，「教書的」、「搞研究的」和那些在商品大潮中興風作浪的（部分）「文化人」似乎已經無法劃上等號，

中國大陸圖書市場日見花俏，「美女」、「美男」如雲，「包裝」已成了一種對文化的修飾，甚至已經是新一代的文化實質。影像市場──撇開猖獗的盜版問題不談──的「表裡不一」也是一種新的消費呈現，正版 DVD 封套的照片與文字敘述和影像真正的內容不盡相同，煽情的圖片與聳動的介紹充斥，其中固然有一部份原因是發行商的素質問題，但最主要的原因恐怕還是以包裝刺激消費，甚至以此做為與盜版展開長期抗戰的準備。這樣的消費文化敘事，是我在抽離影像之後閱讀中國大陸消費社會的另一個發現。

2003 年開始，在中國頗受重視的電影「華表獎」正式宣佈，影片必須有一定程度的票房成績才能獲准參選角逐各類獎項；無獨有偶的，將兩岸三地華語電影一起納進參賽範圍的「華語電影傳媒大獎」，更是標舉了商業大旗，將大眾消費品味視為評審的重要參考。老字號的「金雞」、「百花」則已經有雞不鳴、花不開的危機。這些都預示了一個新的影視文化的到來，在中國大陸的消費社會中，我們看到做為商品符號之一的影視文化產生了重大的分歧，堅守藝術陣營，為社會注入嚴肅意義的影視作品必須在全球化的商業模式中與資金奮戰，或者透過影展這種明顯帶有電影界「認證」意義的途徑「與世界接軌」。電視劇的情況亦然，掌握商業機制與大眾議題已經成了影視生存的必要條件，在通俗中遠離庸俗並發現其中深刻之處，是在一片影海中浮上高峰的不二法門。二十世紀末至二十一世紀初紅遍全球的美國電視劇《慾望城市》（"Sex and the City"）遵循的正是不斷複製和販售版權，而將具備普世關懷的愛情議題做了一次次的「慾望」消費。

　　在消費社會，中國大陸城市裡的情感、需求、慾望、乃至於知識和文化都已經無可避免地在全球化的浪潮和資本主義的生產體制中被整合為商品，如同布希亞所說的，消費永遠是關係本身，即便是嚴肅地為影視文化催生新生命，那回頭遙望的懷舊姿態，縱使是影像敘事的一次精彩回眸，但若自消費的觀點觀之，卻同樣讓人驚心動魄，因為「過去」也成了消費體系中的一個符號，文革記憶、歷史創傷或者創作人自身的「悠悠歲月」（借用電視劇《渴望》中的一句歌詞），全都成了抽象化的理念的消費——即便是個人化的、唯心的甚至是自相矛盾的，而這是身處消費社會的影視文化不得不面臨的宿命。

　　本論文研究的影像文本，大約有二十年的時間跨度，影像中拍攝技術、演員樣貌與城市內容的變化，構成一幅幅中國消費社會的最佳映畫。改革開放後，消費社會的變化在影像敘事中得到具體呈現，時間之流不斷地向前推進，《來來往往》中每個人手拿《毛語錄》呼喊「打倒資本家」的畫面宛然在目，《編輯部的故事》中將「革命不是請客吃飯」變成「革命就是請客吃飯」的笑話卻立刻滑過我的眼簾。鄧小平曾說「實踐是檢驗真理的唯一標準」，然而改革開放後，「真理」已經被金錢改寫成商品與消費的同義詞，而普羅百姓用身體（實踐）檢驗了這套真理，並且前仆後繼，源源不斷。

　　1997 年 7 月 1 日香港回歸中國，江澤民在「中國共產黨第十五次全國代表大會」上高喊：「讓我們高舉鄧小平理論偉大旗幟，團結在黨中央——同心同德，不屈不撓，艱苦奮鬥，把建設有中國特色社會主義偉大事業全面推向二十一世紀」。一個時代過去了，另一個時代迅速地承接前進，毛澤東、鄧小平、江澤民的話語言猶在耳，但畢竟已是時代的尾聲。二十一世紀，

在胡溫體制下，我們是否能夠期待一個哈維（D. Harvey）所說的「永恆的真實」？中國現任國務院總理溫家寶在 2005 年 3 月 5 日「第十屆全國人民大會第三次會議」做的施政報告中指出，2004 年的中國大陸，包括國內生產總值、財政收入、社會消費品零售總額、進出口貿易總額、城鎮新增就業人口、城鎮居民人均可支配收入以及農民人均純收入等，均有長足的進步，而這些成果標誌著中國大陸「在全面建設小康社會的道路上又邁出了堅實的一步」[2]。在 2004 年的工作回顧中，五大項工作項目全部都與經濟建設有著密不可分的關係，在以絕對的決策中樞引導經濟發展的中國，展望 2005 年之後將是何等景象，委實令人無法想像，因為其中充滿了詭譎多變的政治、經濟、全球化與資訊化的多重複雜的現實，如同消費關係的瞬息萬變。

在哈維說的朝生暮死與崩潰碎裂之間，在永恆的真實退位而擬像登場並戰勝一切的時代，人也成為一種商品，這已經不是如何自我定位的問題，人處在商品的社會中，這是必然的宿命。做《中國大陸消費社會的影像敘事》的研究是一次自我反省與清潔的過程，然而說穿了，對「中國大陸消費社會的影像敘事」的研究本身就是敘事的一部份，因為影像書寫不斷在進行，永無止境，而我們都是其中敘事的偶然。

[2]　http://www.china.org.cn/chinese/zhuanti/2005lh/802558.htm

參考書目

（依姓氏拼音為序）

壹、中文著作

（B）

包亞明、王宏圖、朱生堅等著　2001　《上海酒吧：空間、消費與想象》，南京：江蘇人民出版社，初版。

（C）

池莉　2001　《懷念聲名狼藉的日子》，昆明：雲南人民出版社，初版。

陳旭光　2004　《當代中國影視文化研究》，北京：北京大學出版社，初版。

（D）

戴錦華　2000　《霧中風景：中國電影 1978-1998》，北京：北京大學出版社，初版。

（F）

馮小剛　2003　《我把青春獻給你》，武漢：長江文藝出版社，初版六刷。

（H）

弘泰武仕編著　2003　《純粹·局部接觸》，北京：文化藝術出版社，初版。

何日丹主編　2001　《電視文字語言寫作》，北京：中國廣播電視出版社，初版。

（L）

劉現成編　2001　《拾掇散落的光影：華語電影的歷史、作者與文化再現》，台北：亞太圖書公司，初版。

劉書亮等著　2000　《中國優秀電影電視劇賞析》，北京：北京廣播學院出版社，初版。

劉小楓　1999　《沉重的肉身：現代性倫理的敘事緯語》，上海：上海人民出版社，初版三刷。

（M）

苗棣、周靖波主編　2000　《拓展中的影像空間》，北京：北京廣播學院出版社，初版。

（N）

南帆　2001　《雙重視域：當代電子文化分析》，南京：江蘇人民出版
　　社，初版。

（T）

陶東風、金元浦、高丙中主編　2003　《文化研究・第四輯》，北京：
　　中央編譯出版社，初版。

（W）

王小波、李銀河　1992　《他們的世界——中國男同性戀群落透視》，
　　太原：山西人民出版社，初版。

武國友　1999　《交鋒與轉折：十一屆三中全會紀實》，北京：解放軍
　　文藝出版社，初版二刷。

汪民安、陳永國編　2003　《後身體：文化、權力和生命政治學》，長
　　春：吉林人民出版社，初版二刷。

王朔主編、策劃　2001　《電影廚房：電影在中國》，上海：上海文藝
　　出版社，初版。

王朔　〈我看大眾文化〉，收錄於《天涯》，2000 年第二期。

（X）

許文郁　2004　《解構影視幻境：兼及與文學、歷史、性、時尚、網
　　絡的關係》，北京：中國社會科學出版社，初版。

（Y）

楊魁、董雅麗　2003　《消費文化：從現代到後現代》，北京：中國社
　　會科學出版社，初版。

尹鴻　2004　《尹鴻自選集：媒介圖景・中國影像》，上海：復旦大學
　　出版社，初版。

貳、翻譯著作

（A）

阿達利　2000　《噪音：音樂的政治經濟學》，宋素鳳、翁桂堂譯，上
　　海：上海人民出版社，初版。

（B）

巴赫金　1996　《巴赫金文論選》，佟景韓譯，北京：中國社會科學出
　　版社，初版。

布希亞　1997　《物體系》，林志明譯，台北：時報文化，初版。

班雅明　1998　《說故事的人》，林志明，台北：台灣攝影工作室，初
　　版。

Bordwell, David　1999　《電影敘事：劇情片中的敘事活動》，李顯立等譯，台北：遠流出版社，初版。

波德里亞　2000　《消費社會》，劉成富、全志鋼譯，南京：南京大學出版社，初版。

Barker, Chris　2004　《文化研究：理論與實踐》，羅世宏譯，台北：五南圖書公司，初版。

（D）

德里達　1999　《聲音與現象》，杜小貞譯，北京：商務印書館，初版二刷。

（F）

傅科　1998　《性意識史第一卷：導論》，尚衡譯，台北：桂冠出版社，初版。

費斯克　2001　《理解大眾文化》，王小珏、宋偉杰譯，北京：中央編譯出版社，初版。

（J）

詹明信　1994　《馬克思主義：後冷戰時代的思索》，張京媛譯，香港：牛津大學出版社，初版。

詹姆遜　2000　《文化轉向》，胡亞敏等譯，北京：中國社會科學出版社，初版。

（K）

卡斯特　2001　《網絡社會的崛起》，夏鑄九、王志弘等譯，北京：社會科學文獻出版社，初版。

（L）

Lentricchia, Frank、McLaughlin, Thomas 編　1994　《文學批評術語》，張京媛譯，香港：牛津大學出版社，初版。

羅鋼、劉象愚主編　2000　《文化研究讀本》，北京：中國社會科學出版社，初版。

利奧塔　2000　《非人：時間漫談》，羅國祥譯，北京：商務印書館，初版。

陸揚、王毅編選　2001　《大眾文化研究》，上海：上海三聯書店，初版。

羅鋼、王中忱主編　2003　《消費文化讀本》，北京：中國社會科學出版社，初版。

（M）

姆耳　2000　《組織中的傳播和權力：話語、意識型態和統治》，陳德民、陶慶、薛梅譯，北京：中國社會科學出版社，初版。

麥克盧漢　2000　《理解媒介：論人的延伸》，何道寬譯，北京：商務印書館，初版三刷。

麥茨等著　2002　《電影與方法：符號學文選》，李幼蒸譯，北京：三聯書店，初版。

（S）

桑塔格　1999　《論攝影》，長沙：湖南美術出版社，初版。

（W）

王逢振等編譯　2000　《搖滾與文化》，天津：天津社會科學院出版社，初版。

Woodward, Kathryn 2004　《身體認同：同一與差異》，林文琪譯，台北：韋伯文化，初版。

（Z）

張旭東編　1996　《晚期資本主義的文化邏輯：詹明信批評理論文選》，陳清僑等譯，香港：牛津大學出版社，初版。

參、英文著作

Baudrillard, Jean. *Simulacra and Simulation*. Trans. by S. F. Glaser, Michigan: The University of Michigan Press, 1999.

Culler, Jonathan. *The Pursuit of Signs: Semiotics, Literature, Deconstruction*. London: Routledge and Kegan Paul; Ithaca: Cornell University Press, 1981.

Featherstone, Mike. "Postmodernism and the aestheticization of everyday life" in *Modernity and Identity*, eds by Scott Lash and Jonathan Friedman, London: Blackwell, 1992.

——— ——— *Consumer Culture & Postmodernism*. London: Sage Publications, 1998.

Giddens, Anthony . *The Consequences of Modernity*, Calif: Stanford University Press, 1990.

Harvey, David. *The Condition of Postmodernity: An Enquiry Into the Origins of Cultural Change*. Cambridge, MA: Blackwell, 1990,

Herman, David （ed）. *Narratologies: New Perspectives on Narrative Analysis*, Ohio: Ohio State University Press, 1999.

Jameson, Frederic. "Cognitive Mapping", in *Marxism and the Interpretation of Culture*. Urbana: U. of Illinois Press, 1988,

pp347~357.

Katz, Adam. *Postmodernism and the Politics of Culture*. Oxford, England: Westview Press, 2000.

Lefebvre, Henri. *The Production of Space*. London: Blackwell, 1991.

Ricoeur, Paul. *Time and Narrative*, vol. 1. Trans. Kathleen McLaughlin and David Pellauer. Chicago: U. of Chicago Press, 1990.

Selden, Raman. *A Reader's Guide to Contemporary Literary Theory*, The Harvester Press, 1986.

Stanzel, Franz Karl. *A Theory of Narrative*, Trans. Charlotte Goedsche, Cambridge, Cambridge University Press, 1984.

Williams, Raymond. "Structures of Feeling", in *Marxism and Literature*, New York: Oxford U. Press, 1977.

Zukin, Sharon. "Postmodernism urban landscapes: mapping culture and power" in *Modernity and Identity*, eds by Scott Lash and Jonathan Friedman, London: Blackwell, 1992.

肆、網站資料

http://news.xinhuanet.com/ziliao/2005-02/05/content_2550275.htm

http://www.njmuseum.com/zh/book/cqgc_big5/dxpnxjh.htm

http://club.music.yule.sohu.com/read/rockmusic/44393/24/70.html

http://www.intsci.ac.cn/research/xiamen04-liuxl2.doc

http://ent.sina.com.cn/m/c/2002-09-10/151399865.html

http://www.filmsea.com.cn/geren/article/200402180037.htm

http://big5.cri.com.cn/275/2002-6-18/14@61137.htm

http://www.rfa.org/mandarin/shenrubaodao/2005/02/16/shanghai/

http://www.zaobao.com/cgi-bin/asianet/gb2big5/g2b.pl?/special/newspape rs/2002/08/fzrb010802.html

http://www.epochtimes.com.tw/bt/5/3/5/n837446.htm

http://www.china.org.cn/chinese/society/89666.htm

http://www.66163.com/fujian w/news/fzwb/991024t/3 3.html

http://www.mtvchina.com/music/feature/f-dtx/20030414/index1.html

http://eladies.sina.com.cn/movie/news/movie/1999-9-27/10938.shtml

http://www.mtvchina.com/music/feature/f-dtx/20030414/index1.html

http://www.hebei.com.cn/node2/node27/node1103/userobject1ai326084.ht ml

http://latelinenews.com/ll/fanti/1361574.shtml

http://www.hebei.com.cn/node2/node27/node1103/userobject1ai326084.ht ml

http://www.epochtimes.com/b5/5/5/7/n914102.htm

http://www.china.org.cn/chinese/jingji/665929.htm
http://www.china.org.cn/chinese/zhuanti/2005lh/802558.htm

附　　錄

影視文本及導演出生年份

※　我已經盡我所能蒐集與整理這些導演生年與電影得獎記錄，但可能還是有部分遺漏之處。其中某些電影的年份可能有一年的差距，那是因為上映和拍攝時間不同所致。影碟本身並未提供資料，或者雖提供，但都是光碟出品日期。

電影作品表

編號	片名	導演	年份	編劇	演員		攝製公司	出品公司	獲獎紀錄
1	特別手術室	田壯壯	1988	夏蘭	史可－飾　盧雲 丁嘉莉－飾　圓圓 徐帆－飾　楊梅 李雪健－飾　姜文雄 謝圓－飾　宋家倫		瀟湘電影製片廠、香港天河影業公司	廣州音像出版社	
2	頑主	米家山	1988	米家山、王朔	葛優－飾　楊重 張國立－飾　于歡 梁天－飾　馬青		峨眉電影製片廠	廣州俏佳人文化傳播有限公司	
3	上一當（又名：滑檔人）	何群、劉寶林	1992	章小龍、王虹	葛優－飾　劉杉 劇雪－飾　甄貞 李文玲－飾　徐姐 耿歌－飾　楊夢		福建電影製片廠	廣東東亞音像製作有限公司	■第十屆中國電影華表獎優秀女演員獎
4	寒冰（又名：消失的女人）	何群、劉寶林	1992	傅緒文、何群	葛優－飾　單立人 尤勇－飾　李建平 劇雪－飾　林玫		福建電影製片廠	深圳音像公司	
5	大撒把	夏剛	1992	馮小剛、鄭曉龍	葛優－飾　顧顏 徐帆－飾　林周雲		北京電影製片廠	北京北影錄音音像公司	■第12屆金雞獎最佳導演、最佳男主角獎
6	北京雜種	張元	1993	張元、崔健、唐大年	崔健 唐大年 竇唯		福建電影製片廠、海南南洋文化集團公司、珠海經濟特區君洋藝術發展有限公司	北京雜種攝製組	■1993年瑞士盧卡諾電影節評審委員會獎 ■東京國際電影節參展 ■1993年新加坡國際電影節評委會獎
7	陽光燦爛的日子	姜文	1994	姜文	夏雨－飾　馬小軍 寧靜－飾　米蘭 陶虹－飾　于蓓蓓 耿樂－飾　劉憶苦		中制公司、香港港龍電影娛樂製作公司	中國電影合作製片公司	■第51屆威尼斯國際電影節沃爾皮杯最佳男演員獎（銀獅獎） ■第33屆臺灣電影金馬獎最佳影片、最佳導演、最佳男主角、最佳攝影獎 ■新加坡國際電影節最佳男主角獎 ■美國《時代》週刊1994年度十大佳片評選國際十大佳片第一
8	郵差	何建軍	1995	何建軍、尤妮	馮遠徵－飾　小豆 濮存昕－飾　小豆姊姊男友 梁丹妮－飾　小豆姊姊 黃馨－飾　雲清		A Postman Production Ltd.	A Postman Production Ltd.	■第24屆鹿特丹國際電影節金虎獎（青年導演獎）、國際影評人獎 ■1995年新加坡國際電影節評審團大

編號	片名	導演	年份	編劇	演員	攝製公司	出品公司	獲獎紀錄
								獎 ■ 希臘國際電影節金亞歷山大獎
9	贏家	霍建起	1995	思蕪	寧靜－飾 陸小楊 邵兵－飾 常平 俞平－飾 陸母 金巧巧－飾 馬娜娜	北京電影製片廠、杭州華港實業發展有限公司	北京北影錄音音像公司	■ 第四屆大學生電影節最佳處女作獎 ■ 第十五屆金雞獎最佳處女作獎 ■ 第三屆中國長春電影節最佳編劇獎
10	混在北京	何群	1996	索飛	劇雪－飾 季子 張國立－飾 沙昕 方子奇－飾 哲義理 馮遠徵－飾 冒守財	福建電影製片廠、海南南洋文化集團公司、珠海經濟特區君洋藝術發展有限公司	福建電影製片廠	■ 第 19 屆中國電影百花獎最佳故事片 ■ 最佳男演員、最佳男配角獎
11	危情少女	婁燁	1996	陶玲玲 武珍年 宋繼高	瞿穎－飾 汪嵐 尤勇－飾 路芒	上海龍威製片公司	上海電影製片廠	
12	東宮西宮	張元	1996	王曉波、張元	胡軍－飾 小史 司汗－飾 阿蘭	Quelqu'un D'autre	Quelqu'un D'autre	■ 1997 年阿根廷國際電影節最佳導演、最佳編劇、最佳攝影獎 ■ 1997 年義大利托米那國際電影節最佳影片獎、最佳男主角 ■ 1997 參展坎城國際電影節 ■ 1997 年斯洛文尼亞國際電影節最佳影片獎
13	有話好好說	張藝謀	1996	述平	姜文－飾 趙小帥 李保田－飾 張秋生 瞿穎－飾 安紅	廣西電影製片廠	廣西電影製片廠	
14	巫山雲雨	章明	1996	朱文	張獻民－飾 麥強 鍾萍－飾 陳青 王文強－飾 吳剛 李冰－飾 馬兵 修宗迪－飾 老莫	北京電影製片廠	北京電影製片廠	■ 第 15 屆溫哥華國際電影節青年電影龍虎大獎 ■ 入選 46 屆柏林國際電影節國際青年論壇(Forum)影展全球首映 ■ 第 14 屆義大利都靈國際電影節獲最佳影片、國際影評人費比西獎 ■ 第 11 屆瑞士佛裏堡國際電影節最佳影片、國際電影協會聯盟獎 ■ 第 1 屆韓國釜山國

編號	片名	導演	年份	編劇	演員	攝製公司	出品公司	獲獎紀錄
								際電影節新潮流金獎 ■ 第 11 屆日本福網亞洲電影節最佳影片 ■ 12 屆法國蒙彼利埃電影節評委會大獎
15	愛情麻辣燙	張揚	1997	張揚、劉奮鬥、刁亦男、蔡尚君	王學兵－飾 周健 徐帆－飾 陳靜 呂麗萍－飾 淑慧 濮存昕－飾 建強 邵兵－飾 夏小萬 徐靜蕾－飾 林雨青	西安藝碼電影技術有限公司、西安電影製片廠	西安電影製片廠	■ 第 18 屆金雞獎最佳導演處女作獎 ■ 1997年上海影評人十大電影 ■ 第四屆長春電影節評委特別獎 ■ 第五屆大學生電影節最佳導演、最佳觀賞效果獎
16	甲方乙方	馮小剛	1997	王剛、馮小剛	葛優－飾 姚遠 馮小剛－飾 老錢 劉蓓－飾 北雁 何冰－飾 梁子	北京電影製片廠	北京紫京城影業公司、北京電影製片廠	■ 第二十一屆大眾電影百花獎最佳故事片、最佳男演員、女演員獎
17	沒事偷著樂	楊亞洲	1997	孫毅安、崔硯君	馮鞏－飾 大民 丁嘉莉－飾 二民 鄭衛莉－飾 雲芳	西安電影製片廠	北京大禹文化藝術公司、西安電影製片廠	■ 第 18 屆金雞獎最佳男主角獎 ■ 第六屆大學生電影節最受歡迎男演員獎
18	扁擔·姑娘	王小帥	1998	王小帥、龐明	王彤－飾 阮紅 施瑜－飾 東子 郭濤－飾 高平 吳濤－飾 蘇五	北京金碟影視藝術製作中心、北京電影製片廠	北京電影製片廠	■ 第二十一屆多倫多國際電影節開幕電影 ■ 五十二屆坎城國際電影節金基石獎
19	美麗新世界	施潤玖	1998	劉奮鬥、王要	姜武－飾 張寶根 陶虹－飾 黃金芳	西安電影製片廠	藝碼電影技術有限公司	■ 第六屆大學生電影節最佳女演員獎 ■ 1999年法國亞洲電影節最佳女演員獎 ■ 2000年金馬影展觀摩片 ■ 第六屆大學生電影節最佳女主角獎 ■ 第十九屆夏威夷國際電影節評委會特別獎
20	不見不散	馮小剛	1998	顧曉陽、馮小剛	葛優－飾 劉元 徐帆－飾 李清	中機現代貿易有限公司、北京紫禁城影業公司、正天文化傳播中心、北京電	北京紫禁城影業公司	■ 中宣部精神文明建設第七屆五個一工程特別獎 ■ 第六屆大學生電影節最佳觀賞效果、最受歡迎影片獎

編號	片名	導演	年份	編劇	演員	攝製公司	出品公司	獲獎紀錄
						影製片廠		■ 第二屆北京市文學藝術獎
21	小武	賈樟柯	1998	賈樟柯	王宏偉 左柏韜 郝鴻建 馬金瑞	胡同製作	胡同製作、強射線廣告	■ 第 48 屆柏林國際電影節青年論壇首獎：沃爾夫剛‧斯道獎 ■ 第 48 屆柏林國際電影節亞洲電影促進聯盟獎 ■ 第 20 屆法國南特三大洲電影節最佳影片：金熱氣球獎 ■ 第 17 屆溫哥華國際電影節：龍虎獎 ■ 第 3 屆斧山國際電影節：新潮流獎 ■ 比利時電影資料館 1998 年度大獎：黃金時代獎 ■ 第 42 屆舊金山國際電影節首獎：SKYY 獎 ■ 1999年義大利亞的里亞國際電影節最佳影片獎
22	那山那人那狗	霍建起	1998	思蕪	滕汝駿－飾 父親 劉燁－飾 兒子 趙秀麗－飾 母親	北京電影製片廠、瀟湘電影製片廠、湖南省郵政局	北京電影製片廠、瀟湘電影製片廠	■ 第十九屆中國電影金雞獎最佳故事片、最佳男主角獎 ■ 第２３屆加拿大蒙特利爾電影節觀眾最喜愛的影片大獎 ■ 第３１屆印度國際電影節銀孔雀獎
23	網絡時代的愛情	金琛	1999	郭曉櫓	孫遜－飾 濱子 胡靜－飾 毛毛 陳建斌－飾 鹿林	廣東東亞普像製作有限公司、西安電影製片廠	西安電影製片廠	■ 第十九屆中國電影金雞獎最佳導演處女作、最佳剪輯獎 ■ 1998年中國電影華表獎電影新人獎
24	過年回家	張元	1999	余華、寧岱、朱文	李冰冰－飾 陳潔 劉琳－飾 陶蘭 李野萍－飾 陶愛榮 梁松－飾 于正高	西安電影製片廠、多種喜訊有限公司	西安電影製片廠、多種喜訊有限公司	■ 第５６屆威尼斯國際電影節最佳導演獎 ■ 國際天主教協會電影視聽藝術組織最佳影片獎 ■ 義大利影評人最佳影片獎 ■ 電影舞台藝術家協會最佳影片獎

編號	片名	導演	年份	編劇	演員	攝製公司	出品公司	獲獎紀錄
								■ 新加坡國際電影節最佳導演獎 ■ 西班牙國際電影節最佳導演獎
25	洗澡	張揚	1999	劉奮鬥	朱旭－飾 老劉 濮存昕－飾 劉大明 姜武－飾 傻弟	西安藝碼電影技術有限公司、西安電影製片廠	西安藝碼電影技術有限公司、西安電影製片廠	■ 第五屆長春電影節優秀華語故事片、最佳男配角獎 ■ 第二十四屆加拿大多倫多電影節國際影評人聯盟大獎 ■ 第四十七屆西班牙聖塞瓦斯蒂安電影節最佳導演獎、最受觀眾歡迎大獎 ■ 第二十九屆荷蘭鹿特丹電影節最受觀眾歡迎大獎 ■ 第二十六屆美國西雅圖斯蒂安電影節最佳電影獎及最佳導演獎 ■ 1999年度上海影評人協會十佳影片獎 ■ 第7屆大學生電影節最受歡迎影片獎、最佳男主角獎、最受大學生歡迎男演員獎
26	一個都不能少	張藝謀	1999	施祥生	魏敏芝－飾 魏敏芝 張慧科－飾 張慧科	北京市新畫面影視發行諮詢有限責任公司、廣西電影製片廠	廣西電影製片廠	■ 1999年第56屆義大利威尼斯國際電影節金獅獎 ■ 第十九屆中國電影金雞獎最佳導演獎 ■ 第六屆大學生電影節最佳故事片獎
27	沒完沒了	馮小剛	1999	王小柱、白鐵軍	葛優－飾 韓冬 吳倩蓮－飾 小芸 傅彪－飾 阮大偉	北京華誼兄弟廣告有限公司、北京華億亞聯影視文化有限責任公司、北京紫禁城影業公司	北京紫禁城影業公司	■ 第七屆大學生電影節最受歡迎女演員
28	美麗的家	安戰軍	2000	劉恆	梁冠華－飾 張大民 朱媛媛－飾 李雲芳 徐秀林－飾 大民媽 劉靜榮－飾 李大媽	北京紫禁城影業公司、海潤國際廣告有限公司	廣州環亞普像製作發行有限公司	
29	走到底	施潤玖	2000	刁亦男	姜武－飾 小王	西安電影製片廠	西安電影製片廠	■ 2001金馬影展觀摩

編號	片名	導演	年份	編劇	演員	攝製公司	出品公司	獲獎紀錄
					莫文蔚－飾 莫莉 張震岳－飾 阿東	片廠、藝碼 電影技術有 限公司	片廠、藝碼 電影技術有 限公司	片
30	蘇州河	婁燁	2000	婁燁	周迅－飾 美美 賈宏聲－飾 馬達	優士電影製 作公司	夢工作 伊 聖電影製作 有限公司	■ 第十五屆巴黎國 　際電影節最佳影 　片、最佳女主角獎 ■ 第 29 屆鹿特丹影 　展最佳影片大獎 　金虎獎 ■ 2000 年維也納電影 　節國際影評人大 　獎
31	幸福時光	張藝謀	2000	鬼子	趙本山－飾 老趙 吳穎－飾 董潔 傅彪－飾 小傅 董利範－飾 胖女人	廣西電影製 片廠、珠海 振戎公司、 新畫面影業 公司	廣西電影製 片廠	■ 西班牙巴利亞多 　利德影展電影周 　銀針獎、評審團國 　際影評大獎、最佳 　女主角
32	榴槤飄飄	陳果	2000	陳果	秦海璐－飾 秦燕 麥惠芬－飾 阿芬	Nicetop Independent Ltd.	Nicetop Independent Ltd.	■ 第 38 屆金馬獎最 　佳劇情片、最佳女 　主角 、最佳新演 　員 、最佳原著劇 　本 ■ 2000 年度香港電影 　評論學會最佳電 　影、最佳女演員 ■ 2001 年第六屆金紫 　荊獎最佳女主 　角、最佳編劇 ■ 入圍 2000 年威尼 　斯影展競賽片
33	一聲嘆息	馮小剛	2000	王朔	張國立－飾 梁亞洲 徐帆－飾 宋曉英 劉蓓－飾 李小丹 傅彪－飾 劉大為	北京電影製 片廠	北京電影製 片廠、華誼 兄弟廣告有 限公司	■ 2000 年開羅國際電 　影節最佳影片金 　塔獎 ■ 2000 年開羅國際電 　影節最佳男、女主 　角、最佳編劇、最 　佳表彰獎 ■ 第八屆大學生電 　影節最佳男演員 　獎
34	說出你的 秘密	黃建新	2000	思蕪	江珊－飾 何利英 王志文－飾 李國強 王琳－飾 沙平	浙江電影制 片廠	浙江電影制 片廠	■ 第七屆大學生電 　影節最佳故事 　片、最佳女演員獎
35	站台	賈樟柯	2000	賈樟柯	王宏偉 趙濤 梁景東 楊天乙 宋永平	胡同製作、 T-Mark Inc.	胡同製作、 T-Mark Inc.	■ 2000 年威尼斯國際 　電影節正式參賽 　作品、最佳亞洲電 　影獎 ■ 2000 年法國南特三 　大洲國際電影節 　最佳影片、最佳導 　演獎 ■ 2001 年瑞士弗里堡 　國際電影節唐吉

編號	片名	導演	年份	編劇	演員	攝製公司	出品公司	獲獎紀錄
								軻德獎、費比西國際影評人獎 ■ 2001年新加坡國際電影節青年電影獎 ■ 2001年布宜諾斯艾利斯國際電影節最佳電影獎 ■ 全美影評人協會2000年末在美國公演十大佳片第一名 ■ 2001年第30屆蒙特利爾國際新電影新媒體節最佳編劇獎 ■ 2002年法國《電影手冊》年度十大佳片之一 ■ 2002年日本《電影旬報》年度十大佳片之一
36	藍色愛情	霍建起	2000	思蕪、東舟	潘粵明－飾 邰林 袁泉－飾 劉雲 董勇－飾 灰馬 張小軍－飾 揚高	中國電影集團公司北京電影製片廠、電影頻道節目中心	中國電影集團公司	■ 第21屆金雞獎最佳導演獎 ■ 第八屆大學生電影節最佳故事片、最佳女演員獎 ■ 第一屆華表獎優秀導演獎
37	十七歲的單車	王小帥	2001	王小帥、唐大年、焦雄屏、徐小明	崔林－飾 郭連貴 李濱－飾 小堅 周迅－飾 紅琴	吉光電影有限公司	吉光電影有限公司	■ 2001柏林國際影展評審團銀熊獎 ■ 2001柏林國際影展最佳新人獎 ■ 第38屆金馬獎入圍最佳劇情片、最佳導演等六項
38	今年夏天（又名：天堂上的灰塵）	李玉	2001	李玉	潘怡－飾 小群 石頭－飾 小玲 張淺潛－飾 君君	李玉獨立製作	廣州大衍文化傳播有限公司	■ 2002年德國柏林國際電影節青年論壇亞洲電影特別獎 ■ 2001年威尼斯電影節艾爾維拉·娜塔麗獎
39	我的兄弟姊妹	俞鐘	2001	陳桐	梁詠琪－飾 齊思甜 姜武－飾 齊憶苦 夏雨－飾 齊天 陳實－飾 齊妙 崔健－飾 齊父	天山電影製片廠、北京四海縱橫文化傳播有限公司	廣東省電影公司國產片促銷中心、北京博納文化交流有限公司	
40	漂亮媽媽	孫周		劉恒、孫周、劭曉黎	鞏俐－飾 孫麗英 高忻－飾 鄭大	珠江電影製片公司、廣東三九影業有限公司	珠江電影製片公司、廣東三九影業有限公司	■ 第24屆蒙特利爾國際電影節最佳女主角獎 ■ 第23屆百花獎最

編號	片名	導演	年份	編劇	演員	攝製公司	出品公司	獲獎紀錄
								佳女主角、最佳故事片獎
41	昨天	張揚	2001	張揚、霍昕	賈宏聲－飾 賈宏聲 賈鳳森－飾 賈鳳森 柴綉容－飾 柴綉容 王彤－飾 王彤	西安電影製片廠、藝碼電影技術有限公司	藝碼電影技術有限公司	■第四屆曼谷國際電影節最佳影片金翼獎 ■第九屆大學生電影節藝術探索特別獎
42	結婚證（又名：誰說我不在乎）	黃建新	2001	黃欣、李唯、凡一	呂麗萍－飾 謝雨婷 馮鞏－飾 顧明 李小萌－飾 顧小文	西安電影製片廠、西安金花影視製片有限責任公司	中國電影合作製作公司	■第九屆大學生電影節最佳導演獎 ■第八屆電影華表獎優秀評委會獎
43	刮痧	鄭曉龍	2001	王小平、霍秉全、薛家華、Mark Byers	梁家輝－飾 許大同 蔣雯麗－飾 簡寧 朱旭－飾 許大同父親	北京紫金城影業、華誼兄弟太合影視投資有限公司、北京電視藝術中心	北京紫禁城三聯影視發行有限公司	■第21屆金雞獎最佳音樂獎 ■第七屆電影華表獎優秀評委會獎 ■第八屆大學生電影節評委會特別獎、最受歡迎影片獎 ■第23屆百花獎最佳男配角獎 ■第三屆北京市文學藝術獎
44	北京樂與路	張婉婷	2001'10	羅啓銳	吳彥祖－飾 Michael 舒淇－飾 楊穎 耿樂－飾 平路	賽亞電影有限公司	賽亞電影有限公司	▶入圍第21屆香港金像獎最佳電影、最佳攝影 ■最佳原創電影音樂、最佳原創電影歌曲、最佳音響效果
45	我們害怕	程裕蘇	2001'12	程裕蘇、棉棉	棉棉－飾 KIKA 李智男－飾 貝 楊雨婷－飾 FIFI 周志杰－飾 杰 何文燕－飾 妖怪	澳洲威龍影視製作有限公司	澳洲威龍影視製作有限公司	■2002年溫哥華國際電影節龍虎金獎
46	二弟	王小帥	2002	王小帥	段龍－飾 二弟 舒燕－飾 小女 王志亮－飾 阿亮	人民電影工社	紫榕電影工作室	■第56屆坎城國際電影節「一種注目」單元 ■多倫多國際電影節 ■荷蘭鹿特丹電影節 ■法國南特三大洲電影節開幕式影片 ■以色列耶路撒冷國際電影節 ■希臘鐵薩隆尼國際電影節 ■印度新德里電影節「亞洲國際網路

編號	片名	導演	年份	編劇	演員	攝製公司	出品公司	獲獎紀錄
								電影促進獎」 ■「最佳男演員」段龍 ■ 新加坡國際影展 ■ 美國杜蘭戈影展 ■ 比利時 Novo 影展 ■ 西班牙迦納利影展 ■ 伊斯坦堡影展 ■ 西班牙巴塞隆納亞洲影展 ■ 美國西雅圖國際影展 ■ 捷克 Karlovy 國際影展
47	小城之春	田壯壯	2002	鍾阿城	胡靖釩－飾 玉紋 吳軍－飾 戴禮言 辛柏青－飾 章志忱 盧思思－飾 戴秀	中國電影集團公司、北京電影製片廠、北京榮信達影視藝術中心	中國電影集團公司	■ 第 59 屆威尼斯電影節「電影逆流」單元最佳影片聖馬可獎 ■ 2003年特羅姆國際電影節 評審團特別欣賞獎 ■ 第 22 屆金雞獎最佳錄音獎 ■ 第三屆華表獎最佳導演獎
48	花眼	李欣	2002	儍娃、李欣	王學兵－飾 小劭 武啦啦－飾 武剛 徐靜蕾－飾 女孩	上海電影製片廠、上海新生代影視合作公司	上海電影集團公司	入圍柏林電影節的panorama競賽單元
49	盲井	李楊	2002	李楊	王寶強－飾 元鳳鳴 王雙寶－飾 唐朝陽 李易祥－飾 宋金明	盛唐電影製作公司、青銅時代電影有限公司	盛唐電影製作有限公司	■ 2003 年第 53 屆德國柏林國際電影節最佳藝術貢獻銀熊獎 ■ 第 40 屆金馬獎最佳改編劇本 ■ 第 2 屆美國紐約垂北卡國際電影節最佳故事片 ■ 27 屆香港國際電影節火鳥銀獎 ■ 第 5 屆法國杜維爾亞洲電影節榮獲最佳影片、最佳導演、最佳男演員（王保強）、最佳評論、最受觀眾歡迎獎 ■ 第 57 屆英國愛丁堡國際電影節優秀電影獎 ■ 西班牙塞維拉國際電影節最佳故

編號	片名	導演	年份	編劇	演員	攝製公司	出品公司	獲獎紀錄
								事片 ■ 2003荷蘭國際海濱電影節文學電影大獎 ■ 第五屆阿根廷國際獨立製片電影節柯達最佳影片、最佳攝影獎 ■ 挪威貝爾根國際電影節評審團大獎 ■ 第2屆曼谷電影節最佳男主角
50	像雞毛一樣飛	孟京輝	2002	廖一梅	陳建斌－飾 歐陽雲飛 秦海璐－飾 方芳 廖凡－飾 陳小陽	西安電影製片廠、西影股份有限公司	西安電影製片廠	■ 第55屆瑞士洛迦諾國際電影節評委會特別關注獎 ■ 2002年香港國際電影節費比錫影評人大獎
51	暖春（又名：我想有個家）	烏蘭塔娜	2002	烏蘭塔娜	田成仁－飾 寶柱爹 張妍－飾 小花 郝洋－飾 香草 于偉杰－飾 寶柱	山西電影製片廠、天津港保稅區新宏利國際貿易有限公司	山西電影製片廠	■ 第23屆金雞獎最佳導演處女作獎 ■ 第27屆百花獎優秀故事片、優秀女演員獎
52	那時花開	高曉松	2002	高曉松	周迅－飾 歡子 林樹－飾 張揚 夏雨－飾 高峰	西安電影製片廠、北京喜洋洋文化發展有限公司	北京喜洋洋文化發展有限公司	■ 第54屆柏林國際電影節新電影論壇單元展映
53	開往春天的地鐵	張一白	2002	劉奮鬥	耿樂－飾 建斌 徐靜蕾－飾 小慧 張揚－飾 老虎 王寧－飾 麗川	北京青年電影製片廠	北京青年電影製片廠	■ 2003年百花獎最佳女演員 ■ 第九屆大學生電影節最受大學生歡迎的電影 ■ 第三屆華表獎最受歡迎女演員金獎、最受歡迎男演員銅獎
54	英雄	張藝謀	2002	李馮、張藝謀、王斌	張曼玉－飾 飛雪 梁朝偉－飾 殘劍 李連杰－飾 無名 陳道明－飾 秦王 甄子丹－飾 長空	北京新畫面影業有限公司、銀都機構有限公司、精英娛樂有限公司	北京新畫面影業有限公司、銀都機構有限公司、精英娛樂有限公司	■ 第五十三屆柏林影展創辦人亞佛烈鮑爾獎 ■ 第九屆中國電影華表獎優秀對外合拍片、合作拍攝榮譽、特殊貢獻獎 ■ 第三屆華表獎最受歡迎影片 ■ 第七十五屆奧斯卡最佳外語片提名
55	和你在一起	陳凱歌	2002	陳凱歌、薛曉路	唐韶－飾 小春 陳紅－飾 莉莉 王志文－飾 江老師	中國電影集團公司第四製片分公	中國電影集團公司、電影衛星頻道	■ 2002年西班牙聖巴斯提恩國際電影節銀貝獎最佳男

編號	片名	導演	年份	編劇	演員	攝製公司	出品公司	獲獎紀錄
					劉佩琦－飾 劉成 陳凱歌－飾 余教授	司、電影頻道節目中心、世紀英雄電影投資有限公司、21世紀盛凱影視文化交流有限公司	節目製作中心、世紀英雄電影投資有限公司、21世紀盛凱影視文化交流有限公司	主角、最佳導演獎 ■ 第22屆金雞獎最佳導演、最佳男配角、最佳剪輯獎
56	尋槍	陸川	2002	陸川	姜文－飾 馬山 伍宇娟－飾 韓曉芸 寧靜－飾 李小萌	中國電影集團公司北京電影製片廠、華誼兄弟太合影視投資有限公司	中國電影集團公司、華誼兄弟太合影視投資有限公司	■ 第9屆大學生電影節最佳處女作獎 ■ 第三屆華表獎最佳電影、最佳處女作、最受歡迎男演員金獎、最佳男演員獎
57	大腕	馮小剛	2002	馮小剛	葛優－飾 尤優 關芝琳－飾 Lucy 唐納蘇德蘭－飾 Taylor	中國電影合作製片有限公司	華誼兄弟合影視投資有限公司、中國電影集團、哥倫比亞電影制作(亞洲)有限公司	■ 第九屆大學生電影節最佳觀賞效果獎
58	任逍遙	賈樟柯	2002	賈樟柯	王宏偉－飾 小武 趙維威－飾 斌斌 吳瓊－飾 小濟 趙濤－飾 巧巧 李竹斌－飾 喬三	胡同製作、T-Mark Inc.	Office Kitano Lumen Films E-Pictures	■ 第55屆坎城國際電影節正式競賽片 ■ 第16屆新加坡國際電影節國際影評特別獎 ■ 2002年美國《電影評論》年度十大佳片之一
59	陳默和美婷	劉浩	2002	劉浩	杜華南－飾 陳默 王凌波－飾 美婷	劉浩電影工作室、ZDF/arte、Network Movie、zero film	雕刻時光影視公司	■ 第52屆柏林國際電影節亞洲電影促進協會最佳亞洲電影獎 ■ 第52屆柏林國際電影節最佳處女作特別鼓勵獎
60	天上的戀人	蔣欽明	2002	東西、田瑛、欽民	劉燁－飾 王家寬 董潔－飾 蔡玉珍 陶虹－飾 朱靈 馮恩鶴－飾 王伯	中國文聯音像出版社、北京紫京城影業有限責任公司、廣西河池地區電視台	中國文聯音像出版社、北京紫京城影業有限責任公司	■ 第15屆東京國際電影節最佳藝術貢獻獎
61	生活秀	霍建起	2002	思蕪	陶紅－飾 來雙揚 陶澤如－飾 卓雄洲	中國電影集團公司北京電影製片廠	中國電影集團公司	■ 2002年上海國際電影節的最佳導演、最佳女主角、最佳攝影 ■ 2002年蒙特利爾世界電影節參展

編號	片名	導演	年份	編劇	演員	攝製公司	出品公司	獲獎紀錄
								■ 2003 年美國 Sundance 電影節參展 ■ 第 22 屆金雞獎最佳編劇、最佳女主角獎 ■ 第六屆上海國際電影節金爵獎、最佳故事騙獎、最佳女演員獎、最佳攝影獎
62	看車人的七月	安戰軍	2003	張挺	范偉－飾 杜紅軍 陳小藝－飾 小宋 趙君－飾 劉三 張煒迅－飾 小宇	中國電影集團公司北京電影製片廠	中國電影集團公司第一製片分公司	■ 加拿大第二十八屆蒙特利爾國際電影節最佳男主角、最佳評委會獎 ■ 第二十三屆金雞獎最佳男配角獎
63	我的美麗鄉愁	俞鍾	2003	娅子、劉毅	劉璇－飾 細妹 徐靜蕾－飾 文雪 陳曉東－飾 阿 Jack	北京紫禁城影業公司、天石文化有限公司、北京四海縱橫文化發展有限公司	北京紫禁城影業公司、天石文化有限公司、北京四海縱橫文化發展有限公司	■ 第 23 屆金雞獎最佳女配角獎 ■ 第三屆華表獎最受歡迎女演員銅獎
64	周漁的火車	孫周	2003	孫周、北村、張梅	梁家輝－飾 陳清 鞏俐－飾 周漁 孫紅雷－飾 張強	中國電影集團公司第四製片分公司、廣東三九影業有限公司、賽亞電影有限公司、香港安裕置業有限公司	中國電影集團公司第四製片分公司、廣東三九影業有限公司、香港安裕置業有限公司、賽亞電影有限公司	
65	我愛你	張元	2003	王朔、張元、夏蔚	徐靜蕾－飾 杜小桔 佟大為－飾 王毅 王學兵－飾 吳林棟	西安電影製片廠、北京寶石影業投資公司、西影股份有限公司	北京北大華億影視文化有限責任公司、西安電影製片廠、北京寶石影業投資公司、西影股份有限公司	■ 第九屆中國電影華表獎女演員新人獎
66	心心	盛志民	2002	盛志民	金心－飾 婷婷 覃琴－飾 心心	盛志民獨立製片	廈門音像出版社	■ 入選 2 0 0 3 年德國柏林國際電影節青年論壇
67	婼瑪的十七歲	章家瑞	2003	孟家宗	祝琳媛－飾 洛霞 李敏－飾 婼瑪 楊志剛－飾 阿明	中國北京青年電影製片廠、雲南紅河哈尼族彝族自治州人民政府、雲南良黎影視	青年電影製片廠、雲南良黎影視文化傳播有限公司	■ 第 10 屆華表獎最佳故事片獎 ■ 第 10 屆大學生電影評委會大獎 ■ 第 14 屆美國洛杉磯聖約瑟國際電視節全球最佳視

編號	片名	導演	年份	編劇	演員	攝製公司	出品公司	獲獎紀錄
						文化傳播有限公司		覺大獎 ■ 第 23 屆金雞獎表演新人獎 ■ 柏林電影節最佳新人獎
68	最後的愛，最初的愛	當摩壽史	2003	當摩壽史、長津晴子	渡部篤郎－飾 早瀨高志 徐靜蕾－飾 方敏 董潔－飾 方琳	上海電影製片廠、上海上影數碼傳播股份有限公司、日本電影眼娛樂株式會社	上海電影集團公司 日本電影眼娛樂株式會社	
69	卡拉是條狗	路學長	2003	路學長	葛優－飾 老二 丁嘉麗－飾 玉蘭 李勤勤－飾 楊麗 夏雨－飾 小張	華誼兄弟太合影視投資有限公司	華誼兄弟太合影視投資有限公司	■ 第四屆華語電影傳媒大獎最佳電影、最佳導演、最佳男主角、最佳女主角獎
70	暖	霍建起	2003	秋實	李佳－飾 暖 郭小冬－飾 林井河 香川照之－飾 啞巴 關曉彤－飾 暖女兒	北京金海方舟文化發展有限公司	北京金海方舟文化發展有限公司	■ 第 16 屆日本東京國際電影節金麒麟獎、最佳男主角 ■ 第 23 屆金雞獎最佳影片、最佳導演獎
71	紫蝴蝶	婁燁	2003.7	婁燁	章子怡－飾 丁慧 劉燁－飾 司徒 李冰冰－飾 湯伊玲 馮遠徵－飾 謝明 仲村亨－飾 伊丹英彥	上海電影製片廠、夢工作	上海電影集團公司、上影數碼	■ 第四屆華語電影傳媒大獎最佳女主角獎 ■ 入圍為第 56 屆坎城影展競賽片
72	天地英雄	何平	Oct-03	何平、張銳	趙薇－飾 文珠 姜文－飾 屠城校尉李 中井貴一－飾 來棲大人	西安電影製片廠	西安電影制片廠、西影股份有限公司、華誼兄弟太合影視投資有限公司、哥倫比亞電影製作（亞洲）有限公司	■ 第 11 屆大學生電影節最佳觀賞效果獎 ■ 第 16 屆日本東京影展 開幕特別觀摩片 ■ 第 10 屆電影華表獎優秀故事片獎
73	戀愛中的寶貝	李少紅	2003.12	鄭重、王要	周迅－飾 寶貝 黃覺－飾 劉志 陳坤－飾 毛毛	北京榮信達影視藝術中心、北京華頓時代投資有限公司	北京榮信達影視藝術中心、北京華頓時代投資有限公司	■ 第一屆中國電影導演協會最佳女演員 ■ 第 11 屆大學生電影節最受歡迎男演員 ■ 第 11 屆大學生電影節最佳藝術創新獎
74	我和爸爸	徐靜蕾	2003.12	徐靜蕾	徐靜蕾－飾 小魚 葉大鷹－飾 老魚 裘述－飾 三妹 姜文－飾 警察	北大華億影視文化有限責任公司、北京溢念文	北大華億影視文化有限責任公司、北京溢念文	■ 第 23 屆金雞獎最佳導演處女作獎 ■ 第四屆華語電影傳媒大獎最佳編

編號	片名	導演	年份	編劇	演員	攝製公司	出品公司	獲獎紀錄
						化發展有限公司	化發展有限公司	劇、最佳新導演、最佳男配角獎
75	綠茶	張元	2003	金仁順、張元、唐大年	姜文－飾 陳明亮 趙薇－飾 吳芳、朗朗	北京國安文化發展公司、北大華億影視文化有限責任公司	北大華億影視文化有限責任公司	■ 第 11 屆大學生電影節最受歡迎女演員 ■ 第 11 屆大學生電影節最受歡迎男演員
76	十面埋伏	張藝謀	2003.12	張藝謀、李馮、王斌	金城武－飾 金補頭 劉德華－飾 劉補頭 章子怡－飾 小妹	北京新畫面影業有限公司、精英集團 (2002) 企業有限公司	北京新畫面影業有限公司、精英集團 (2003) 企業有限公司	■ 第一屆中國電影導演協會年度票房導演獎
77	玉觀音	許鞍華	2003.12	岸西	謝霆鋒－飾 毛杰 趙薇－飾 安心（何燕紅）柳雲龍－飾 楊瑞 孫海英－飾 潘隊長	中國電影集團公司第四製片分公司、北京誠成影聯影視策劃有限責任公司、世紀英雄電影投資有限公司	中國電影集團公司北京電影製片廠、北京誠成影聯影視策劃有限責任公司、世紀英雄電影投資有限公司	
78	手機	馮小剛	2003.12		葛優－飾 嚴守一 張國立－飾 費墨 徐帆－飾 沈雪 范冰冰－飾 武月	中國電影集團公司第四製片分公司、華誼兄弟太合影視投資有限公司、哥倫比亞電影製作（亞洲）	華誼兄弟太合影視投資有限公司、中國電影集團、哥倫比亞電影制作（亞洲)有限公司	■ 第 11 屆大學生電影節最受歡迎導演獎 ■ 第 27 屆百花獎最佳故事片、最佳女演員、男演員獎
79	德拉姆	田壯壯	2004		紀錄片	北京時代聯盟文化發展有限公司、中共雲南省委宣傳部、日本廣播協會 NHK、中國雲南國際文化交流中心、北京數字印象文化傳播有限公司	北京數字印象文化傳播有限公司、昆明大通道影視策劃有限公司	■ 第一屆中國電影導演協會最佳導演獎 ■ 第五屆華語電影傳媒大獎最佳電影、最佳導演獎
80	蔓延	何建軍	2004	何建軍、崔子恩	王亞梅－飾 梅小靜 于博－飾 申明 胡曉光－飾 下崗男工	光榮數碼、北京春秋院線影視文化傳播有限公司	廣州先行人文化傳播有限公司、北京春秋院線影視文化傳播有限公司	■ 入圍第 33 屆鹿特丹國際電影節 ■ 入圍韓國全州國際電影節
81	自娛自樂	李欣	2004	陳亮	李玟－飾 唐蘆花	上海電影集	上海電影集	■ 第五屆華語電影

編號	片名	導演	年份	編劇	演員	攝製公司	出品公司	獲獎紀錄
					尊龍－飾 米繼紅 陶虹－飾 阿蓮	團公司、銀都機構有限公司、新生代電影公司	團公司、銀都機構有限公司、新生代電影公司	傳媒大獎最佳新演員、最佳女配角提名
82	窺	李娃克	2004	李娃克	王凱－飾 向陽（兒童） 崔明－飾 向陽（少年） 姜旬－飾 向陽（青/中年） 趙姍－飾 林蕎	廣州先行人文化傳播有限公司、北京春秋院線影視文化傳播有限公司	廣州先行人文化傳播有限公司、北京春秋院線影視文化傳播有限公司	
83	絕証	祝君	2004	文戈	宋春麗－飾 湯　靜 唐國強－飾 楚奇 高泓賢－飾 楚斌 戴嬈－飾 孟詩妍	南京電影製片廠、南京紫金山影業有限公司	南京電影製片廠	
84	可可西里	陸川	2004	陸川	多布杰－飾 日泰 張磊－飾 朵玉 馬占林－飾 馬占林 齊亮－飾 劉棟 趙雪瑩－飾 冷雪	華誼兄弟太合影視投資有限公司、哥倫比亞電影製作(亞洲)有限公司	華誼兄弟太合影視投資有限公司、哥倫比亞電影製作(亞洲)有限公司	■ 2004 年第 17 屆日本國際電影節評委會大獎 ■ 第一屆中國電影導演協會最佳青年導演獎 ■ 2004年金馬獎最佳劇情片、最佳攝影獎
85	天下無賊	馮小剛	2004	馮小剛	劉德華－飾 王薄 劉若英－飾 王麗 葛優－飾 黎叔 李冰冰－飾 小葉	華誼兄弟太合影視投資有限公司、太合影視投資有限公司、賽亞電影有限公司、北京紫禁城影業公司	華誼兄弟太合影視投資有限公司、太合影視投資有限公司、賽亞電影有限公司、北京紫禁城影業公司	■ 第五屆華語電影傳媒大獎傳媒評審團大獎、最佳女主角獎 ■ 第十屆金紫荊獎最佳女演員獎 ■ 第 42 屆金馬獎最佳改編劇本獎
86	陽光天井	黃宏	2004	黃宏	黃宏－飾 田玉敏 江珊－飾 耿梅 黃豆豆－飾 黃妞妞	中國電影集團公司第四製片分公司、電影頻道節目中心、山西電影製片廠	中國電影集團北京電影製片廠、電影頻道節目中心、山西電影製片廠	■ 第十一屆大學生電影節兒童特別獎
87	色劫（又名：早安北京）	潘劍林	2004	潘劍林	孫鵬－飾 小童 陳南軒－小月 賁慧－飾 小惠	潘劍林獨立製作	廈門音像出版社	■ 2004年入選德國柏林電影節青年論壇單元 ■ 2004香港國際電影節火鳥大獎新秀競賽金獎、國際影評人聯盟獎
88	孔雀	顧長衛	2005.2	李檣	張靜初－飾 姐姐（高衛紅） 馮瓅－飾 哥哥（高衛國） 呂玉來－飾 弟弟	北京保利華億傳媒文化有限公司	北京保利華億傳媒文化有限公司	■ 第五十五屆柏林國際電影節銀熊獎 ■ 第七屆法國杜維爾國際電影節最

編號	片名	導演	年份	編劇	演員	攝製公司	出品公司	獲獎紀錄
					（高衛強）			佳編劇金荷花獎
89	情人結	霍建起	2005	思蕪、張人捷	陸毅－節 侯磊 趙薇－節 屈然 宋曉英－節 侯母 張謙－節 屈之恒	北京電影製片廠，杭州華港實業發展有限公司	中國電影集團公司第四製片分公司、星光國際傳媒有限公司	■ 入圍第八屆上海國際電影節金爵獎競賽片 ■ 第八屆上海國際電影節最佳女主角獎
90	鴛鴛蝴蝶	嚴浩、楊紫	2005.2	嚴浩、鄭曉	周迅－節 小語 陳坤－節 阿泰 嚴羚－節 小佟 張玥－節 寶寶	世紀英雄電影投資有限公司、精美風火廣告有限公司、上海世紀英雄影視文化發展公司	世紀英雄電影投資有限公司、精美風火廣告有限公司、上海世紀英雄影視文化發展公司	■ 入圍第 42 屆金馬獎最佳男配角獎
91	做頭	江澄	2005	張獻、江澄	關芝琳－節 Ani 霍建華－節 阿華 吳鎮宇－節 老公	上海電影製片廠、香港銀都機構有限公司、上海大晨文化信息諮詢有限公司	上海電影製片廠、香港銀都機構有限公司、上海大晨文化信息諮詢有限公司	
92	一個陌生女人的來信	徐靜蕾	2005	徐靜蕾	徐靜蕾－節 女人、少女 姜文－節 男人 黃覺－節 軍官	北京保利華億傳媒文化有限公司、北京溢念文化發展有限公司	北京保利華億傳媒文化有限公司	■ 第 52 屆聖塞巴斯蒂安國際電影節最佳導演銀貝殼獎
93	世界	賈樟柯	2005	賈樟柯	趙濤－節 趙小桃 成泰桑－節 成太生	上海電影集團公司、香港星匯有限公司	上海電影集團公司、香港星匯有限公司	■ 第六屆西班牙巴馬斯國際電影節最佳影片金爵獎、最佳攝影獎 ■ 第十一屆法國維蘇國際電影節評委會大獎 ■ 第七屆法國杜維爾國際電影節最佳編劇金荷花獎 ■ 2006年多倫多影展最佳外語片

電視作品表

編號	片名	導演	年份	編劇	原著	集數	演員	攝製公司	出品公司	獲獎紀錄
1	渴望	魯曉威	1990	李曉明	王朔·《劉慧芳》	50	凱麗－飾 劉慧芳 李雪健－飾 宋大成 孫松－飾 王滬生 黃梅瑩－飾 王亞茹 胡媛媛、李莉佳、劉毅－飾 小芳 張樂樂、孫曉璜、于昊－飾 東東	北京電視藝術中心	北京電視藝術中心音像出版社	■ 第九屆大眾電視金鷹獎優秀連續劇 ■ 第九屆大眾電視金鷹獎最佳男主角 ■ 第九屆大眾電視金鷹獎最佳女主角 ■ 第九屆大眾電視金鷹獎最佳男配角 ■ 第九屆大眾電視金鷹獎最佳女配角 ■ 首屆北京春燕杯優秀電視連續劇獎 ■ 第十一屆中國飛天獎優秀電視劇一等獎
2	編輯部的故事	趙寶剛、金炎	1992	李曉明，王朔，馮小剛	無	25	葛優－飾 李冬寶 呂麗萍－飾 葛玲 侯耀華－飾 余德利 童正維－飾 牛大姊 呂齊－飾 陳主編 張瞳－飾 劉書友	北京電視藝術中心	北京電視藝術中心音像出版社	■ 中國廣播電視部第十二屆飛天獎三等獎 ■ 第十屆大眾電視金鷹獎優秀連續劇 ■ 第十屆大眾電視金鷹獎最佳男主角 ■ 中國宣傳部五個一工程獎 ■ 第十三屆中國電視飛天獎最佳女演員獎
3	北京人在紐約	鄭曉龍、馮小剛	1993	李曉明	曹桂林·《北京人在紐約》	21	姜文－飾 王起明 王姬－飾 阿春	北京電視藝術中心、中國電視劇製作公司	北京電視藝術中心音像出版社	■ 第十二屆大眾電視金鷹獎最佳長篇連續劇 ■ 第十二屆大眾電視金鷹獎最佳男主角 ■ 第十二屆大眾電視金鷹獎最佳女主角 ■ 第十四屆中國電視劇飛天獎二等獎

編號	片名	導演	年份	編劇	原著	集數	演員	攝製公司	出品公司	獲獎紀錄
4	過把癮	趙寶剛	1993	李曉明、黑子	王朔·《過把癮就死》《空中小姐》	8	王志文-飾 方言 江珊-飾 杜梅 劉蓓-飾 賈玲	北京文化藝術音像出版社、北京國際廣告有限公司	北京文化藝術音像出版社	■ 第十二屆大眾電視金鷹獎最佳中篇連續劇 ■ 第十二屆大眾電視金鷹獎優秀男主角 ■ 第十四屆中國電視劇飛天獎優秀男主角 ■ 第十二屆大眾電視金鷹獎最佳女配角
5	背靠背、臉對臉	黃建新、楊亞洲	1994	黃欣、孫毅安		5	牛振華-飾 王双立 雷恪生-飾 老馬 李強-飾 小閻	西安電影製片廠	西安電影製片廠錄像錄音出版社	■ 首屆珠海、海峽兩岸暨香港國際電影節最佳影片 ■ 1994 年北京大學生電影節最佳影片 ■ 第七屆東京國際電影節最佳男演員
6	一地雞毛	馮小剛	1995	劉震云	劉震云·〈單位〉及〈一地雞毛〉		陳道明-飾 小林 徐帆-飾 李靖 徐秀林-飾 老喬 張瓅-飾 老孫 鍾萍-飾 小彭 孫星-飾 小馬 李明啓-飾 老周	北京電視藝術中心	北京電視藝術中心音像出版社	
7	上海人在東京	張弘、富敏	1996	張弘、富敏	樊祥達·《上海人在東京》	25	陳道明-飾 祝月 葛優-飾 邱明海 邵兵-飾 糵森林 阮丹寧-飾 白潔	上海電視台、日本林氏創制公司	北京藝術電視中心音像出版社	
8	將愛進行到底（原名《愛相隨》）	張一白	1998	刁奕男、霍昕、彭濤		20	李亞鵬-飾 楊錚 徐靜蕾-飾 文慧 王渝文-飾 若彤 王學兵-飾 樂言 謝雨欣-飾 小艾	北京英事達文化傳播公司、上海電影製片廠、海南國際文化交流中心	貴州東方音像出版社	
9	一年又一年	安戰軍、李曉龍	1999	李曉明		21	許亞軍-飾 陳煥 原華-飾 林平平 李鳴-飾 林一達 沈丹萍-飾 群英 韓小磊-飾 林漢民	北京電視台、北京電視藝術中心	北京電視藝術中心音像出版社	■ 第十八屆中國電視金鷹獎最佳音樂獎 ■ 第二屆北京市文藝術術獎
10	來來往往	傳靖生	1999	張軍安	池莉·《來來往往》	18	濮存昕-飾 康偉業 呂麗萍-飾 段麗娜 許晴-飾 林珠 思麒-飾 戴曉蕾、時雨蓬 李鐵-飾 賀漢儒	中博時代文化傳播有限公司	廣西民族音像出版社	

編號	片名	導演	年份	編劇	原著	集數	演員	攝製公司	出品公司	獲獎紀錄
11	良心作證	吳針	2003	莫言、閻連科、楊葵	莫言、閻連科·《良心作證》	22	師小紅–飾 龔鋼鐵 朱緩緩–飾 肖眉 孫思瀚–飾 周建設 宋春麗–飾 于兆糧	最高人民檢察院影視中心、中國檢察日報影視部、安徽省新美企劃傳播有限公司	貴州東方音像出版社	
12	耳光響亮	蔣欽民	2004	東西	東西·《耳光響亮》	20	蔣勤勤–飾 牛紅梅 鄺昊–飾 馮奇才 潘耀武–飾 楊春光 趙奎娥–飾 何碧雪 唐以諾–飾牛青松 金大印–飾 張京生	廣西滿地樂影視文化有限責任公司	汕頭海洋音像出版社	
13	中國式離婚	沈嚴	2004	王海鴒	王海鴒·《中國式離婚》	23	陳道明–飾 宋建平 蔣雯麗–飾 林小楓 賈一平–飾 劉東北 左小青–飾 娟子 咏梅–飾 蘑莉	純真年代文化傳播有限公司、南京廣播電視台、山東視網聯媒介發展股份有限公司	純真年代文化傳播有限公司、南京廣播電視台、中國虎影視製作有限公司、廣東華夏電視傳播公司、山東視網聯媒介發展股份有限公司	■ 新浪2004網路中國年度評選質感電視劇(現代)獎 ■ 新浪2004網路中國年度評選年度女演員獎 蔣雯麗
14	向左走、向右走	姚遠、賴建國	2004	紫星編劇群	幾米繪本·《向左走、向右走》	22	陸毅–飾 沈世濤 賈靜雯–飾 崔樂平 李霞–飾 沈世嫻 吳慶哲–飾 唐明 許紹洋–飾 浩天 林楝甫–飾 沈駿 喬振宇–飾 尚毅	北京黑龍電視藝術中心、北京紫星文化藝術有限公司、北京時代東華文化傳播有限公司、北京時代長河影視文化發展有限公司	深圳音像公司	
15	好想好想談戀愛	劉心剛	2004	李檣		32	蔣雯麗–飾 譚艾琳 那英–飾 黎明朗 梁靜–飾 毛納 羅海瓊–飾 陶春 孫淳–飾 伍岳峰	安徽電視台、同樂傳媒投資有限公司、浙江偉星文化發展有限公司、北京其欣然影視文化傳播有限公司	廣西民族音像出版社	
16	動什麼，別動感情	唐大年	2005	趙趙	無，後改寫為同名小說	20	陶虹–飾 賀佳期 張涵予–飾 萬徵 代樂樂–飾 賀佳音	太合影視投資有限公司	太合影視投資有限公司、天津津源影視有限責任公司	

導演列表

導演姓名	出生年份
許鞍華	1947
張婉婷	1950
張藝謀	1951
田壯壯	1952
陳凱歌	1952
鄭曉龍	1952
魯曉威	1952
嚴浩	1952
黃建新	1954
孫周	1954
李少紅	1955
趙寶剛	1955
何群	1955
楊亞洲	1956
何平	1957
顧長衛	1957
安戰軍	1958
馮小剛	1958
霍建起	1958
李揚	1959
陳果	1959
李娃克	1959
何建軍	1960
章明	1961
姜文	1963
張一白	1963
張元	1963
孟京輝	1964

導演姓名	出生年份
路學長	1964
婁燁	1965
王小帥	1966
張揚	1967
李欣	1969
金琛	1969
烏蘭塔娜	1969
高曉松	1969
盛志民	1969
劉浩	1969
賈樟柯	1970
陸川	1971
徐靜蕾	1974

國家圖書館出版品預行編目

中國大陸消費社會的影像敘事 / 謝靜國著. --
一版. -- 臺北市：秀威資訊科技, 2006[民
95]
面；　公分. -- (語言文學類；AF0049)
參考書目:面
ISBN 978-986-7080-17-2(平裝)

1. 電影－文化－中國大陸 2. 電視－文
化－中國大陸
987　　　　　　　　　　　　　95001635

社會科學類　　AF0049

中國大陸消費社會的影像敘事

作　　者 / 謝靜國
發 行 人 / 宋政坤
執行編輯 / 林秉慧
圖文排版 / 張慧雯
封面設計 / 羅季芬
數位轉譯 / 徐真玉　沈裕閔
圖書銷售 / 林怡君
網路服務 / 徐國晉
出版印製 / 秀威資訊科技股份有限公司
　　　　　　台北市內湖區瑞光路 583 巷 25 號 1 樓
　　　　　　電話：02-2657-9211　　　傳真：02-2657-9106
　　　　　　E-mail：service@showwe.com.tw
經 銷 商 / 紅螞蟻圖書有限公司
　　　　　　台北市內湖區舊宗路二段 121 巷 28、32 號 4 樓
　　　　　　電話：02-2795-3656　　　傳真：02-2795-4100
　　　　　　http://www.e-redant.com

2006 年 2 月 BOD 一版
定價：300 元

讀 者 回 函 卡

感謝您購買本書，為提升服務品質，煩請填寫以下問卷，收到您的寶貴意見後，我們會仔細收藏記錄並回贈紀念品，謝謝！

1. 您購買的書名：＿＿＿＿＿＿＿＿＿＿＿＿＿＿＿

2. 您從何得知本書的消息？

　　□網路書店　□部落格　□資料庫搜尋　□書訊　□電子報　□書店

　　□平面媒體　□ 朋友推薦　□網站推薦 □其他＿＿＿＿＿

3. 您對本書的評價：(請填代號　1.非常滿意 2.滿意 3.尚可 4.再改進)

　　封面設計＿＿　版面編排＿＿　內容＿＿　文/譯筆＿＿　價格＿＿

4. 讀完書後您覺得：

　　□很有收獲　□有收獲　□收獲不多　□沒收獲

5. 您會推薦本書給朋友嗎？

　　□會　□不會，為什麼？＿＿＿＿＿＿＿＿＿＿＿＿＿＿＿

6. 其他寶貴的意見：＿＿＿＿＿＿＿＿＿＿＿＿＿＿＿＿

＿＿＿＿＿＿＿＿＿＿＿＿＿＿＿＿＿＿＿＿＿＿＿＿

＿＿＿＿＿＿＿＿＿＿＿＿＿＿＿＿＿＿＿＿＿＿＿＿

＿＿＿＿＿＿＿＿＿＿＿＿＿＿＿＿＿＿＿＿＿＿＿＿

讀者基本資料

姓名：＿＿＿＿＿＿＿＿＿　年齡：＿＿＿＿　性別：□女 □男

聯絡電話：＿＿＿＿＿＿＿＿　E-mail：＿＿＿＿＿＿＿＿＿

地址：＿＿＿＿＿＿＿＿＿＿＿＿＿＿＿＿＿＿＿＿＿＿

學歷：□高中(含)以下　□高中　□專科學校　□大學

　　　□研究所(含)以上 □其他＿＿＿＿＿＿＿

職業：□製造業 □金融業 □資訊業 □軍警 □傳播業 □自由業

　　　□服務業 □公務員 □教職　□學生 □其他＿＿＿＿＿

To：114

台北市內湖區瑞光路 583 巷 25 號 1 樓

秀威資訊科技股份有限公司　　　收

寄件人姓名：

寄件人地址：□□□

--

(請沿線對摺寄回,謝謝!)

秀威與 BOD

BOD（Books On Demand）是數位出版的大趨勢，秀威資訊率先運用 POD 數位印刷設備來生產書籍，並提供作者全程數位出版服務，致使書籍產銷零庫存，知識傳承不絕版，目前已開闢以下書系：

一、BOD 學術著作—專業論述的閱讀延伸
二、BOD 個人著作—分享生命的心路歷程
三、BOD 旅遊著作—個人深度旅遊文學創作
四、BOD 大陸學者—大陸專業學者學術出版
五、POD 獨家經銷—數位產製的代發行書籍

BOD 秀威網路書店：www.showwe.com.tw
政府出版品網路書店：www.govbooks.com.tw

永不絕版的故事・自己寫・永不休止的音符・自己唱